抗戰前十年間的上海娛樂社會

（1927～1937）

——以影劇爲中心的探索

胡平生　著

特以此書獻給攜手走過逾二十年

同為電影愛好者的內子周先俐女士

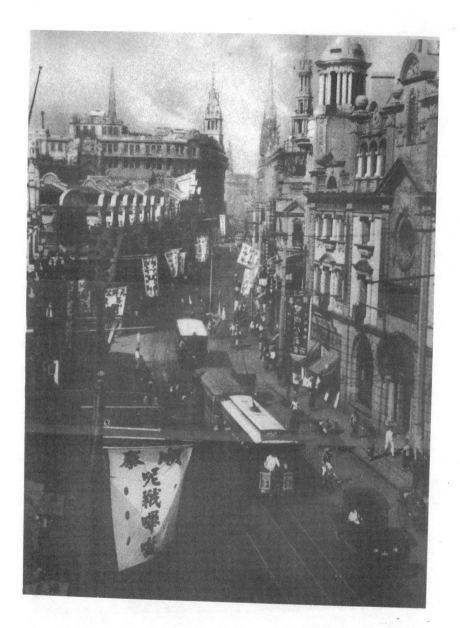

繁華似錦的舊上海南京路。

30年代初期上海三大影片公司之一的明星影片公司。

上海的大光明大戲院，位於靜安寺路，是30年代中國乃至遠東最大的電影院。

大世界——30年代上海最大的設於建築物內的遊樂場,有「東方狄斯尼」之稱譽。

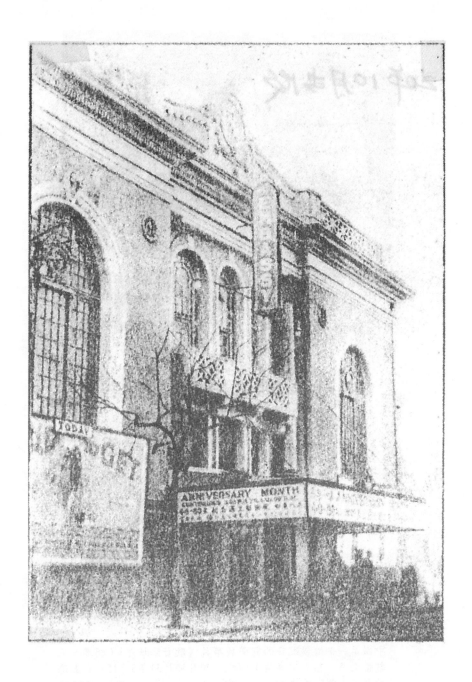

30年代上海第一流電影院之一的夏令配克影戲院，位於靜安寺路。

武俠電影《火燒紅蓮寺》（鄭小秋、夏佩珍主演，張石川導演）
劇照。該片為第1集，於1928年5月13日在上海的中央大戲院
首映。其最後1集（第18集）於1931年6月上映。

中國第一部蠟盤配音的有聲故事片《歌女紅牡丹》（胡蝶、王
獻齋主演，張石川導演）劇照。該片於1931年3月15日在上海
的新光大戲院首映。

中國早期有聲電影之一的《銀漢雙星》中「樓東怨」歌舞劇
一折之劇照。由金燄飾演唐明皇，紫羅蘭飾演梅妃。該片於1931
年12月13日在上海的南京大戲院首映。

以長江大水災為背景的左翼電影《狂流》（胡蝶、龔稼農主演，
夏衍編劇，程步高導演）劇照。該片於1933年3月5日在上海
的中央、上海兩大戲院首映。

左翼電影《春蠶》（蕭英、鄭小秋、嚴月嫻、艾霞主演，程步高
導演）劇照。該片於1933年10月8日在上海的新光大戲院首映。

左翼電影《漁光曲》（王人美、韓蘭根主演，蔡楚生導演）劇照。該片於1934年6月14日在上海的金城大戲院首映，連映84天之久，締造了國產影片賣座率的新紀錄。

左翼電影《馬路天使》（趙丹、周璇、趙慧深主演，袁牧之編劇、導演）劇照。該片於1937年7月24日在上海的金城大戲院首映。

抗「日」電影《大路》（金燄、陳燕燕、黎莉莉、張翼主演，孫瑜導演）劇照。該片於1935年1月1日在上海的金城大戲院首映。

以打狼來隱喻抗日的電影《狼山喋血記》（黎莉莉、張翼、尚冠武主演，費穆編劇、導演）劇照。該片於1936年11月20日在上海的新光、卡爾登兩大戲院首映。

抗「日」電影《風雲兒女》（袁牧之、王人美主演，夏衍編劇，
許幸之導演）劇照。該片於1935年5月24日在上海的金城大戲
院首映。片中歌曲「義勇軍進行曲」（田漢作詞，聶耳作曲），
風行一時。

女性電影《新女性》（阮玲玉、王乃東、殷墟主演，蔡楚生導演）劇照。該片於1935年2月3日在上海的金城大戲院首映。

女性電影《神女》（阮玲玉、黎鏗主演，吳永剛編劇、導演）劇照。該片於1934年12月7日在上海的金城大戲院首映。

女性電影《船家女》(徐來、高占非主演,沈西苓編劇、導演)
劇照。該片於1935年11月29日在上海的金城大戲院首映。

號稱「中國第一部驚心動魄恐怖巨片」的《夜半歌聲》（金山、
胡萍主演，馬徐維邦導演）劇照。該片於1937年2月20日在上
海的金城大戲院首映。

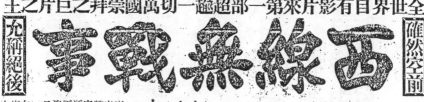

第三屆奧斯卡最佳影片《西線無戰事》1930年9月21日在上海
南京大戲院首映時的廣告。

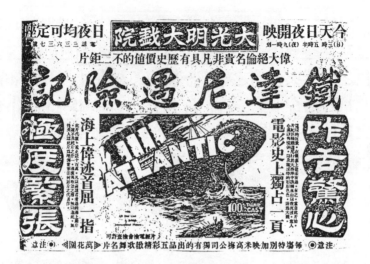

英國片《鐵達尼遇險記》1931年4月9日在上海大光明戲院首映時的廣告。

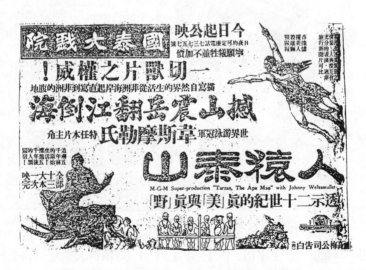

《人猿泰山》1932年9月14日在上海國泰大戲院首映時的廣告。

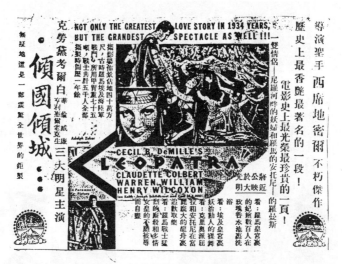

古裝歷史鉅片《傾國傾城》1935年1月1日在上海大光明大戲
院首映前的預告。

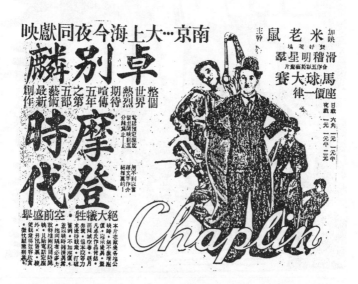

卓別麟自導自演的滑稽片《摩登時代》1936年4月1日在上海
南京、大上海兩大戲院首映時的廣告。

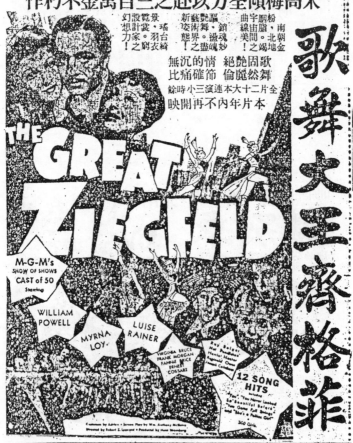

第九屆奧斯卡最佳影片《歌舞大王齊格菲》1936年9月25日在上海南京大戲院首映時的廣告。

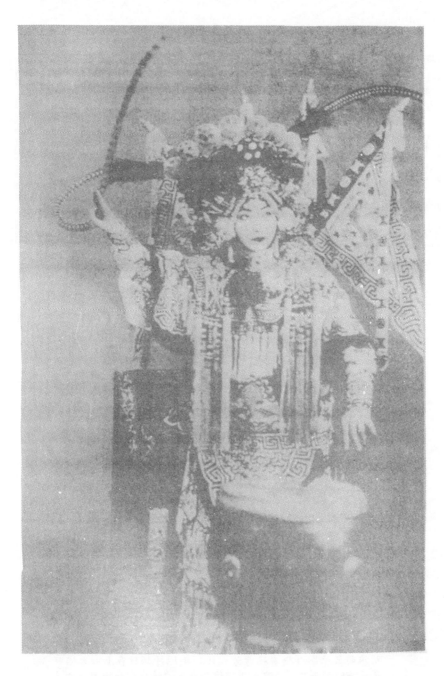

日本侵華聲中，梅蘭芳於1933年6月16日及17日兩天在上海天
蟾舞臺演出新排歷史愛國京劇《抗金兵》，此為梅氏在該劇中
飾演梁紅玉的劇照。

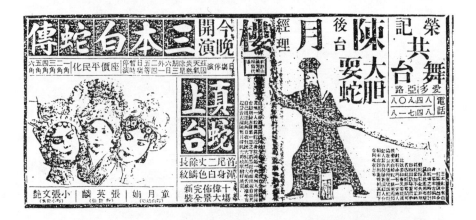

京劇連臺本戲《三本白蛇傳》1935年6月22日在上海天蟾舞臺起演時的廣告。以真蛇上臺招徠觀眾，號稱此舉「舞臺上從未有過」。

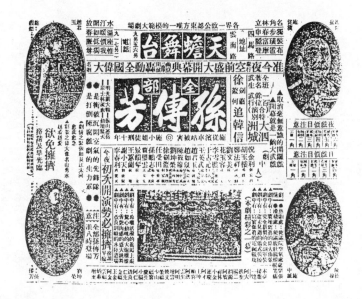

新編時裝京劇《全本孫傳芳》1935年12月26日在上海天蟾舞臺首演時的廣告。其演出距孫傳芳在天津被施劍翹槍殺身亡，僅一個多月而已。

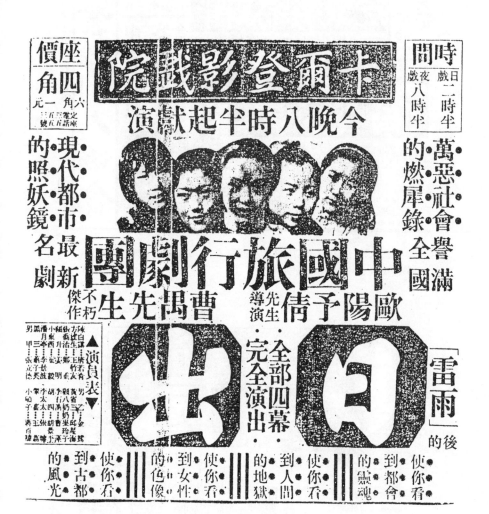

中國旅行劇團1937年4月28日在上海卡爾登影戲院起演話劇《日出》時的廣告。此次演出，連演22天之久，突破最高紀錄。

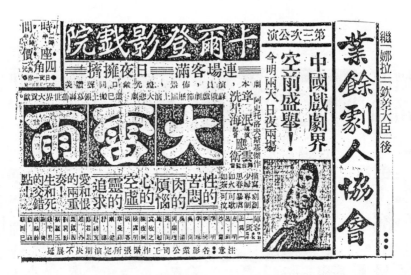

業餘劇人協會1937年1月27日及28日在上海卡爾登影戲院演出
話劇《大雷雨》時的廣告。

德國海京伯（Carl Hagenbeck）大馬戲〔團〕1933年10月17日
起在上海盛大演出時的廣告。

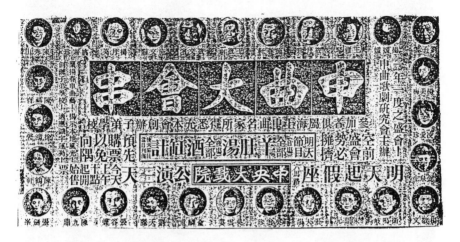

申曲（滬劇）大會串1935年6月2日至4日一連三天在上海中央
大戲院演出時的廣告。

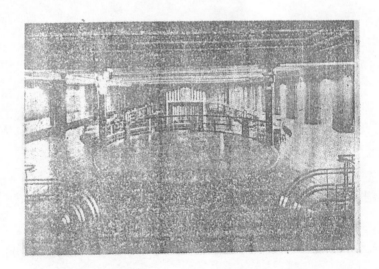

上海百樂門舞廳（1933年12月15日開幕的）內的玻璃地板舞
池。該舞廳有「遠東第一樂府」之稱譽。

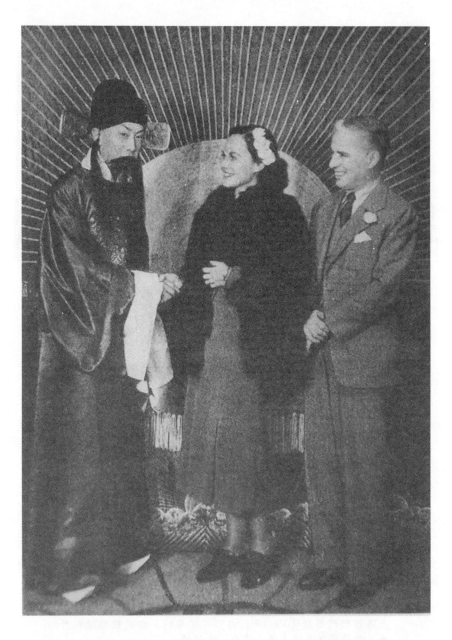

當日上海京劇盛行，美國喜劇泰斗差利卓別靈來滬，京劇名伶梅蘭芳夫婦邀請他到新光大戲院觀看馬連良主演的京戲《法門寺》。圖為演出結束後他們合影留念。

自　　序

　　1998 年起，臺灣大學歷史學系成立了講論會，由系上同仁輪流主講。經協調安排，2000 年 5 月份的講論會是由我主講。爲了準備主講的題目，我開始思索、斟酌。在一次與系上同仁的閒聊中，林維紅教授言及歷史應該好玩、有趣一點，我頗有同感。回想自己近三十年來一直在中國現代政治、軍事史的領域中耗費了不少時光，也寫了一些關於這方面的論著，均屬較爲硬性之作，是否好玩、有趣？値得商榷。又憶及從小至今，我一直都是運動、電影、京劇、武俠小說的忠實愛好者，何不就其中尋找題材，作進一步的研究探索，旣可在講論會上交差，又可娛己娛人。

　　於是我選定了本書的這個題目，開始蒐集相關資料，幾乎敎課之餘的所有時間，都耗費於斯，連正在進行中的《中國現代史書籍論文資料舉要》第三冊的編著工作，也暫且擱下。那段時日，臺灣大學、臺灣師範大學、政治大學的圖書館，國家圖書館、國家電影資料館等，都是我日夜常川流連的地方。2000 年的寒假期間，且在哈佛大學的哈佛燕京圖書館借閱及影印一些書籍論文。

　　經過七個多月的努力打拼，終於在 2000 年的 5 月 22 日完稿成篇，全文約八萬字。三天之後（5 月 25 日），即在講論會上宣讀此篇論文。會中來臺參加國際學術會議的美國

Rowan 大學歷史系王晴佳教授，及系上同仁林維紅教授、吳展良教授、博士班研究生孫慧敏同學，都曾發言，提出其寶貴意見，發人深省，我也有所回應。

由於撰寫時間的倉促，尤其是講論會舉行前數日，幾乎不眠不休地趕工，完稿後連仔細一校都不可得。講論會過後，階段性的「任務」已然完成，稍事休息，調適身心，便又恢復原先的編著工作。同年 9 月，《中國現代史書籍論文資料舉要》第三冊出版，學校也開學了。至 11 月間，我才著手把在講論會上宣讀的那篇論文好好地細校一番，加以修訂，文中的引文和出處，都與原始資料逐一比對，更正了不少錯誤和錯字。並且就原來的章節結構，大量地增補其內容，以及增編徵引書目和附錄：「十年間上海娛樂社會大事記（以影劇爲中心）」，致其份量增加一倍有餘，準備以專書的方式出版。

經過八、九個月的再努力，特別是長時間待在圖書館中翻閱《申報》，往往至夜晚圖書館閉館之時才出而返家，雖體力透支，但樂而忘疲。如今，本書終告順利出版，前後兩階段共一年半的辛勤耕耘，總算有了具體成果，足堪告慰，此後《中國現代史書籍論文資料舉要》第四冊的編著工作也可全力而爲了。

胡平生　謹誌於 2001 年 10 月

目　　次

前　言

　　上海自清末以來，就是中國最大的港埠和商業都市，所謂「十里洋場」，[1]花花世界，是一個容易令人迷失的地方。民國成立以後，上海雖歷經革命黨、袁世凱親信將領、北洋軍閥皖系、直系、奉系及中國國民黨等政軍勢力的輪替掌控，卻仍繁華依舊，尤其是抗戰前十年間，由於國民革命軍北伐成功，全國統一，結束了十餘年來軍閥割據動盪不安的局面，在國民政府的統一領導下，中國的百業多曾經有過「黃金十年」的一段榮景。再由於北洋政府的傾覆，北京、天津頓形沒落，而國民政府奠都南京，全國重心南移，上海原本重要的地位益為凸顯，經濟的繁榮，商業的興盛，娛樂事業的活

1　劉雅農《上海民俗閒話》（臺北：東方文化書局影印，1981 年），頁 24
　　云：「上海自闢租界後，商業日趨發達，秦樓楚館，舞榭歌臺，悉萃於
　　斯。其初範圍不大，故稱十里洋場」，陳定山《春申舊聞》（臺北：晨
　　光月刊社，1954 年）頁 1 則說得更具體、明白：「上海以地理關係，蔚
　　為全世界四大都市之一。但其初闢，所謂十里洋場者，僅以拋球場為
　　中心點，南至洋涇濱，北至蘇州河，東至黃埔灘，西至泥城橋。彈丸
　　甌脫，所謂十里者，乃周匝十里，非直徑十里也」。唐振常《近代上海
　　繁華錄》（香港：商務印書館，1993 年）頁 30：「所謂十里洋場的租界
　　範圍，隨著近代城市規模的擴大，也在延伸。……上海人最初把租界
　　叫做"彝場"，有點鄙夷的意思，後來看到租界發展迅速就改口稱"洋
　　場"。十里洋場，泛指了上海租界」。

絡，在這十年中，均臻於頂峰。其中娛樂事業，特別是電影
和戲劇（曲），已成爲上海市民最普及化的精神食糧，上海
娛樂事業所呈現的種種面相，足以反映上海市民的偏好和流
行趨勢。本書即試就抗戰前十年間上海影劇發展的歷史爲中
心，來析論當時上海娛樂社會的內涵特色。全書正文除前言、
結論外，共分三章：第一章探討上海娛樂社會活絡的原因；
第二章述說抗戰前十年間上海娛樂社會的概況；第三章論析
十年間上海娛樂社會的內涵特色。正文之後爲附錄：「十年
間上海娛樂社會大事記（以影劇爲中心）」，以及徵引書目和
索引。

第一章 上海娛樂社會活絡的原因

　　上海位於富饒的長江三角洲沖積平原之上，東臨大海，北扼長江，恰值中國南北海岸線之中點，溯江而上，可與蘇、皖、鄂、湘、川等富庶、廣闊的腹地相溝通。再加上上海地區水源充足，河網密度高，流經上海的黃埔江江寬 300 至 720 公尺，水深 8 至 18 公尺，常年不凍，使上海成爲江寬水深、四通八達的天然良港，爲近代上海的繁榮設下了優越的地理條件。[1]此外，上海向太平洋凸出，接近國際主要航線，是中國開向太平洋的大門。而且地勢平坦，一般爲 3 至 5 公尺，平均海拔僅 3.8 公尺，有利於大都市的平面發展。[2]

　　至於上海的沿革，民國成立以前爲上海縣，民國肇建，廢除道、府、州、廳，改爲江蘇省直轄。1914 年復設道官制，上海縣隸屬滬海道，轄地悉仍清季之舊。1926 年淞滬商埠督辦公署成立，所轄區域，除上海全縣外，尚有寶山縣屬之吳淞、江灣、殷行、彭浦、眞如、高橋等一市五鄉之地，一切行政事務，悉受公署管轄，不屬於省行政範圍。1927 年，國民革命軍奠定上海，根據孫中山大上海計畫，確定上海爲特

[1] 　羅澍偉〈近代天津上海兩城市發展之比較〉，《檔案與歷史》1987 年第 1 期，頁 78。

[2] 　陳正祥《上海》：香港中文大學研究院地理研究中心研究報告第 38 號，1970 年，頁 7。

別市，直隸於中央政府。市區範圍除淞滬商埠督辦公署原有
轄境外，更益以寶山縣屬之大場、楊行二鄉，松江、青浦兩
縣所屬七寶鄉之一部，松江縣屬莘莊鄉之一部，及南匯縣屬
周浦鄉之一部，跨境五縣，轄市鄉三十。惟市區界址雖經劃
定，其中尚有少數鄉區，事實上一時不易劃分者，故 1928
年 7 月，先行接收上海縣屬之滬南、閘北等十一市鄉，及寶
山縣屬之吳淞、高橋等六市鄉，並一律改稱爲區。此外，上
海縣所屬之曹行、塘灣、閔行、馬橋、顓橋、北橋、三林、
陳行八鄉，寶山縣所屬之楊行、大場兩鄉，青浦、松江、南
匯三縣所屬之莘莊、七寶、周浦三鄉，暫緩接收管轄。1930
年 5 月，國民政府公布市組織法，改特別市爲市，直隸行政
院。同年 7 月，改稱上海市（院轄市），轄境仍舊。[3]另外，
還有由英、美租界合併的公共租界，以及法租界，可見在租
界存在時期（1843～1945 年），上海從來不是一個統一的都
市。

接下來要探討的，是有那些因素頗有助於上海娛樂社會
的活絡，茲分節列述如下。

第一節　極其衆多而密集的人口

娛樂社會主要是建構於娛人者和被娛者兩種群體及其供

[3] 周鈺宏編輯《上海年鑑（民國 36 年）》，上海：華東通訊社，1947 年，
　A頁1。

與需互動關係上的。在地曠人稀之處，娛樂事業「市場」嚴
重不足，存活都有問題，遑言活絡發達？因此人口眾多而集
中的大城市，自然成爲娛樂事業者趨之若鶩極思前往發展的
「樂園」。根據 1930 年 10 月的調查，上海的面積：其一、
上海市政府已接收之十七個區爲 494.69 平方公里；其二、上
海市政府暫緩接收之十三個區爲 365.65 平方公里；其三、上
海特區（公共租界、法租界及法警權區）爲 32.82 平方公里；
三者合計爲 893.16 平方公里。[4]而 1930 年份，上海市人口爲
1,702,130 人（其中中國人爲 1,692,335 人，外國人爲 9,795
人），公共租界爲 1,007,868 人（其中中國人爲 971,397 人，
外國人爲 36,471 人），法租界爲 434,807 人（其中中國人爲
421,885 人，外國人爲 12,922 人），三者總計全上海人口爲
3,144,805 人（其中中國人爲 3,085,617 人，外國人爲 59,188
人）。同年份，上海人口密度：上海市每平方公里爲 3,440.80
人，公共租界爲 44,595.93 人，法租界爲 42,544.72 人。[5]與中
國其他城市人口相比，1936 年上海爲 330 萬，天津爲 130 萬，
廣州爲 95 萬，蘇州、杭州各爲 50 萬。[6]由以上統計數字，可
略見一斑，而上海的娛樂事業十之八、九分佈於人口眾多而
高度集中的公共租界和法租界內，也是極其自然的現象。

[4] 《申報年鑑（民國 22 年）》，上海：申報年鑑社，1933 年，U 頁 9～10。
[5] 上海市年鑑委員會編纂《上海市年鑑（民國 24 年）》，上海：上海市通
志館，1935 年，C 頁 12。
[6] 張仲禮〈略論近代上海經濟中心地位的形成〉，《上海社會科學院學術
季刊》1993 年第 3 期，頁 34。

第二節　特殊而較安定的租界環境

在這裡不擬討論租界的設置對中國正負面的影響，[7]只述說此一特殊的租界環境與娛樂社會發展的關連性。就整個中國而言，上海的租界設立最早，也最大，與其之外的華界相比，租界無疑是比較進步而有秩序，工作機會也較多，且不大受戰火動亂的波及。這當是極其衆多的華人托庇於租界內的主要原因，娛樂業者視租界爲其發展樂園，不僅在於其衆多而密集的人口，租界安定的環境、上軌道的制度、繁榮的市面景氣、較高的消費能力等，都極具其誘惑性。此外，上海的外國僑民甚多，紛紛從事或引進其母國的各種娛樂方式，如西洋話劇、魔術團、馬戲團等。王韜在其《瀛壖雜志》中記述「術人」登臺亮劍，「光鑒毫髮，甫下而頭落，血花直噴空際」令人驚心動魄的場面。[8]又如德國海京伯馬戲團攜來獅、虎、駝、象、海豹等動物數十頭至上海演出，令觀衆大開眼界，余槐青《上海竹枝詞》有「歐洲馬戲竟稱揚，禽獸衣冠孰比方。馴俗能如海京伯，世間強暴盡馴良」之句。[9]

[7] 此一課題的討論可參閱熊月之〈論上海租界的雙重影響〉一文，載《史林》1987 年第 3 期，頁 103～110。

[8] 王韜著、沈恆春、楊其民標點《瀛壖雜志》，上海：上海古籍出版社，1989 年，頁 129。

[9] 轉引自顧炳權《上海風俗古跡考》，上海：華東師範大學出版社，1993 年，頁 504。

這些外國的各種娛樂方式，再加上中國國內大量湧進上海的娛樂事業和活動，相互輝映，雜然並陳，使得上海的娛樂社會日趨興旺，多彩多姿。

第三節　陸續引進的近代物質文明

中國的近代化，是在城市中發生的，上海由於與西方接觸較早及最爲頻繁，所受的衝擊最深，往往得風氣之先，故有人譽之爲「近代化的早產兒」。[10]或稱之爲「現代中國的鑰匙」。[11]近代一些新發明物，在爲西方普遍使用後，都會很快地出現於上海。譬如 1862 年，上海籌設自來火公司（即煤氣公司），1864 年初，購地建廠，排設煤氣管，1865 年 11 月 1 日正式供氣，起初煤氣僅供照明之用。[12]租界各馬路一律裝上煤氣燈，時人有「鐵管遍埋，銀花齊吐」的記述。[13]使入夜原本漆黑一片的上海（路人行走須打燈籠，租界路面雖有一些油燈，但光線昏暗），有了些許不夜之城的風貌。稍後「行棧、鋪面、茶酒戲館，以及住屋，無不用之，火樹

[10] 見于醒民、唐繼無《上海：近代化的早產兒》，臺北：久大出版公司，1992 年。

[11] 見羅茲・墨菲（Rhoads Murphey）著、上海社會科學院歷史研究所編譯《上海：現代中國的鑰匙》，上海：上海人民出版社，1986 年。

[12] 鄒振環〈清末的國際移民及其在近代上海文化建構中的作用〉，《復旦學報》1997 年第 3 期，頁 52。

[13] 吳申元《上海最早的種種》，上海：華東師範大學出版社，1989 年，頁 63。

銀花，光同白晝」。[14]1882 年，上海設立電燈公司，使上海
人的生活更形方便，誠如當時〈海上竹枝詞〉的詞句：「滬
上眞同不夜城，電燈爭比月華明；自來火又光如晝，勝似當
年秉燭行」。[15]這不僅使娛樂事業有更多發揮的時間和空間，
也大大地增加了上海居民夜間出外消費、消遣的意願，豐富
了上海的夜生活，也活絡了上海的娛樂社會。此外，交通的
便利與否，也直接關繫到娛樂社會的發展。十九世紀60 至 70
年代，自國外引進的西式馬車，一度成為上海城市的主要的
交通工具（按：乘坐者多爲外國人）。1874 年 3 月 24 日，由
日本來滬的法國商人米拉，從日本引進 300 輛人拉的二輪轎
車，申請得營業執照，雇用中國車夫在法租界拉客。初期爲
使車夫引人注目，將車輛塗成黃色，於是也被稱作「黃包車」。
十九世紀末二十世紀初，黃包車在滬風行，乘坐者甚多，有
錢人還自備包車。[16]事實上，黃包車的大部分乘客是爲中等
階段，如小商人、教師或學校學生，窮人是乘坐不起的。[17]
黃包車雖帶給上海人不少的方便，「然疾走須防脫輪，婦女
乘坐，亦有從後竊取首飾者」。[18]據統計，在上海註冊的黃包

[14] 葛元煦著、鄭祖安標點《滬游雜記》，上海：上海古籍出版社，1989
年，頁 38～39。

[15] 朱文炳〈海上竹枝詞〉，轉引自顧炳權《上海風俗古跡考》，頁 281。

[16] 同 12。

[17] Tim Wright: "Shanghai Imperialists Versus Rickshaw Racketeers: The
Defeat of the 1934 Rickshaw Reforms," *Modern China*, Vol. 17, No.1
(January 1991), p.84.

[18] 葛元煦《上海繁昌記》，臺北：文海出版社影印，1988 年，頁 94～95。

車：1928 年華界的上海市有 23,008 輛，公共租界有 19,507 輛，法租界有 16,963 輛（惟不能將三地的數字加起來，作為全上海黃包車的總數，因為有許多黃包車重複註冊持有三地的執照），至 1936 年，華界的上海市有 31,551 輛，公共租界有 19,995 輛（法租界輛數缺）。[19]1901 年，匈牙利人李恩斯首度將汽車帶至上海。1908 年 1 月底，英商電車在愛文義路試行有軌電車，至 3 月 5 日，上海第一條有軌電車線路正式通車營業，西起靜安寺，東至外灘。同年 3 月，法商電車籌建基本完成，5 月 4 日舉行通車典禮。[20]1914 年，上海無軌電車通車，1924 年開始有公共汽車，1934 年出現雙層公共汽車。[21]據統計，1931 年上海全市的電車公司：華商電氣公司（營業區域為市內之滬南區）擁有電車 42 輛，施車 13 輛，全年乘客數為 40,630,011 人；英商上海電車公司（公共租界）擁有電車 200 輛，拖車 100 輛，全年乘客數為 139,800,061 人；法商電車電燈公司（法租界）擁有電車 81 輛，拖車 35 輛，全年乘客數為 63,662,409 人。同年全市的公共汽車公司：華商公共汽車公司（營業區域為上海市全部除滬南及高橋區外）擁有汽車 26 輛，全年乘客數為 3,092,820 人；滬南公共汽車公司（滬南區及徐家匯至虹橋飛機場之線）擁有汽車 31 輛，全年乘客數為 6,926,837 人；英商中國汽車公司（公共

[19]　同 17，頁 87。

[20]　同 12。

[21]　陳正祥《上海》，頁 3。

租界）擁有汽車 120 輛，全年乘客數不詳（但 1930 年爲 22,111,396 人）；法商電汽電燈公司（法租界）擁有汽車 20 輛，全年乘客數爲 3,598,624 人。[22]至於私人汽車，1927 年增至 13,000 餘輛，至 1937 年數復倍之。[23]其他如電話的使用，使人們「從今通尺素，不藉鯉魚函」，[24]還有自來水、留聲機、收音機、放映機等，對上海娛樂社會的發展，多少都有推波助瀾的作用。

第四節　人際關係疏離的移民社會

據統計，1852 年上海縣人口爲 56～58 萬，1862 年爲 60 萬左右，1866 年爲 68 萬左右，1905 年已達到 135 萬左右。民國成立以後的三十多年間，是上海人口急速增長的時期，1914 年爲 159 萬，1920 年已達到 200 萬左右，1928 年全市人口爲 280 萬左右，1937 年爲 377 萬。[25]據另一項統計，1949 年以前的 100 年間，上海人口共增長了 9 倍，淨增人口 500 萬之多。[26]此一人口的增長，主要是遷入增長，是以農村自

[22] 上海市地方協會編輯《民國 22 年編上海市統計》，上海：編輯者印行，1933 年，頁 10 之〈上海全市電車公司統計表（16 年至 20 年）〉；頁 12 之〈上海全市公共汽車公司統計表（16 年至 20 年）〉。

[23] 陳定山《春申舊聞》，頁 139。

[24] 同 18，頁 210。

[25] 謝俊美〈上海歷史上人口的變遷〉，《社會科學（上海）》1980 年第 3 期，頁 108。

[26] 鄒依仁《舊上海人口變遷的研究》，上海：上海人民出版社，1980 年，頁 3。

身不斷有潛伏過剩人口作爲前提的。在二十世紀 20 年代 30
年代的上海人口激增中有一個非常突出的現象，就是有不少
是從農村逃荒來的災民。以 1931 年爲例，是年淮揚大水災，
被災十餘省 87 縣，洶濤所及，毀滅四億五千萬元的農產，
災民多達數十萬，以江蘇、安徽、湖南的災情最爲嚴重，被
災區域的人口有 40％流離失所，其中有相當大的部份流進了
上海。[27]1934 年，華中等地區又發生前所未見的大旱災，受
災省份爲江蘇、浙江、湖北、河北、安徽、陝西等六省，其
中受害最嚴重的浙江省，災民竟達 800～900 萬人。[28]這自然
有助於上海遷入人口的增長。一般來說，城市化的過程，也
就是農村人口向城市流動、被城市吸收的過程。城市代表的
文明程度高於農村代表的文明程度，因此城市文明對農村文
明有吸引力。對農村人口而言，從就業機會、工資待遇以至
於發財致富和社會地位的改變等各方面來看，城市確實有不
可抗拒的誘惑力。[29]此外，逃避戰亂是爲上海遷入人口增長
的另一要因，如太平天國時期所發生的近代上海第一次移民
潮，[30]以及抗戰初期（1937 年至 1941 年）、國共內戰時期（即

[27] 同 25，頁 111。

[28] 弁納才一〈災害から見た近代中國の農業構造の特質について—1934
年における華中東部の大干害を例として〉，《近代中國研究彙報》第
19 號，1997 年 3 月，頁 23。

[29] 張仲禮〈略論近代上海經濟中心地位的形成〉，《上海社會科學院學術
季刊》1993 年第 3 期，頁 33～34。

[30] 見陳文斌〈太平天國運動與近代上海第一次移民潮〉，《學術月刊》1998
年第 8 期，頁 82～88。

「解放戰爭」時期，1945 年至 1949 年）的第二、三次上海
移民潮。[31]根據統計資料顯示，1885 年至 1935 年上海土著
居民僅占上海總人口的 15％，非上海籍人口占 80％以上，
國內移民來自全國所有省市，國外移民則來自五大洲 52 個
國家，可以說近代上海是一個典型的移民城市。[32]由於國外
移民人數所占的比率太低，以下所述移民種種，係就國內移
民而言，這些移民絕大多數來自農村。

　　從落後的窮鄉僻壤來到喧鬧奇異的租界都市，滬地居民
的娛樂生活自清末以來也有了很大的發展變化。這不僅源於
城市度的提高，而且與移民的生活特點密切相關。城市，特
別是商品經濟發達的城市與傳統的農村社會對於娛樂生活的
需求是很不一樣的。農村、經濟結構比較單一，絕大部分人
從事於農業，是「同行」。他們的經濟彼此獨立，形成一種
機械式的經濟關係，但他們有著很強的地緣聯繫，在一定的
區域內積累繁殖著社會關係，有著熟悉親密的人際脈絡和交
往。城市，由於市場經濟發達，社會分工細化，各經濟部門
的經濟關係向著「有機化」發展，但由於社會的「分化」，
人們在經濟交往加強的同時，人際交往卻淡化，陌生化了，
濃厚的人情往來稀釋了。而上海各個來自異地的移民更強化
了這種人際關係的陌生化，鄉村方圓數十里熟稔的人情只能

31　張仲禮主編《近代上海城市研究》，上海：上海人民出版社，1990 年，
　　頁 25～26。
32　忻平〈近代上海變異民俗文化初探〉，《華東師範大學學報》1993 年第
　　2 期，頁 66。

成爲往日的回想。移民的易地遷流客觀上導致了傳統禮俗社
會的解體，禮俗往來的減少，使移民的空暇時間較多地轉移
到娛樂活動上來。傳統的逢年過節式的慶典娛樂已經遠不能
適應需要，文化娛樂也不再只是公子哥兒、小姐太太等有閒
階層的消遣，有著周期性假日的工人、職員、店員、公務員
等一般市民也需要調節和放鬆一下勞累的筋骨和緊張的神
經。況且離鄉背井的移民，往往隻身在外，遠離故鄉，既無
由享受天倫之樂，也缺乏親友的溫暖，爲了排遣寥落寂寞、
慰藉淒涼無依之感，他們時常置身於各種娛樂活動中，苦中
作樂。因此，移民特殊的需求刺激了上海文化娛樂生活的發
展，事實上，移民集中的租界等地的娛樂業比之南市舊城廂
也遠爲發達。[33]

第五節　無所不在的幫會勢力

幫會組織是上海社會生活中一個非常突出的現象。它們
組織嚴密，分布廣泛，人數衆多，然而又不像西方近代城市
社會裡的那種家族式的黑社會組織。它們公開活動，堂而皇
之地滲透進工、商、軍、政、新聞、出版、教育、藝術、娛
樂各界，可說是無孔不入，構成一股不可忽視的社會力量。

[33] 樊衛國〈晚清滬地移民社會與海派文化的發軔〉，《上海社會科學院學
術季刊》1992 年第 4 期，頁 116。

[34]尤其是青幫，勢力之大，其他的幫會均望塵莫及。青幫要人黃金榮、杜月笙、張嘯林，有「上海三大亨」之稱。其中以黃金榮對投資經營娛樂事業最感興趣，從 1916 年起，他運用各種手段，先後開設了天聲舞臺、滬江共舞臺、公和共舞臺、榮記共舞臺、大舞臺、黃金大戲院、大世界等上海重要的京劇劇場。[35]其中大舞臺、大世界都是接辦的，均冠以「榮記」以示區別，一時間，「黃金」遍地、「榮記」到處。到二十世紀 30 年代末，上海五家最大的京劇劇場全部由青幫控制：黃獨占大舞臺、共舞臺、黃金大戲院三家，顧竹軒經營天蟾舞臺，三星舞臺後來由孫蘭亭、張善琨等主持，成為青幫勢力的一統天下。[36]杜月笙則對京劇的演唱最有興趣，有時親自粉墨登場，最喜歡唱演《黃鶴樓》中的趙雲，《落馬湖》裡的黃天霸等角色。[37]還舉辦一些義演，如 1931 年長江大水災，杜月笙發起「長江水災賑濟大公演」，請出了梅蘭芳、金少山等名伶，演出地點在二馬路新大舞臺，戲碼有梅、金的《霸王別姬》、杜氏和張嘯林合演的《落馬湖》等，一連幾天，「戲院外面大排長龍，池座之中滿坑滿谷，場場

[34] 同31，頁841。

[35] 韓希白〈京劇與上海幫會〉，《中華戲曲》第 14 輯，太原：山西古籍出版社，1993 年 8 月，頁74。

[36] 林明敏、張澤綱、陳小雲《上海舊影：老戲班》，上海：上海人民美術出版社，1999 年，頁84、88。

[37] 同35，頁79。

暴滿，演期一延再延」。[38]1931 年 6 月，杜月笙爲慶祝杜氏
祠堂落成，舉行盛大的堂會戲，集南北名伶於一堂，特別是
武生泰斗楊小樓及梅蘭芳、程硯秋、荀慧生、尚小雲「四大
名旦」全都到齊（按：「四大鬚生」除余叔岩，其他馬連良、
言菊朋、高慶奎均參與演出），聲勢之壯，場面之大，可說
無出其右者，堪稱民國以來全國京劇界大集合，是難得一見
的盛事。[39]演出分祠內和祠外兩處進行，祠外演出從 6 月 10
日到 11 日爲兩天，由上海當地伶人演唱。祠內演出從 6 月 9
日到 11 日爲三天，由南北名伶一百餘人合作演出 50 餘齣戲。
[40]據有人估計，數天內祠內外二處觀衆前後共達八萬餘人。
[41]因天氣炎熱，人多擁擠，觀衆只得「揮扇觀劇」，場內幾乎
到了「人氣白熱化」的程度。但入晚，仍有觀衆不斷「跋涉
十餘里」，陸續而來，「極視聽之樂」，即使在貴賓席中「一
身不能轉側」。[42]杜氏祠堂大匯演結束後，上海三大亨又提議，
南北京劇名伶集中，機會難得，擬乘便挽留，再唱三天合作
戲。於是以「上海籌募江西賑會」的名義發起，於 6 月 30
日至 7 月 2 日，假榮記大舞臺連演三夜（按：只有部分參加

[38] 章君毅著、陸京士校訂《杜月笙傳》，第 2 册，臺北：傳記文學出版
社，1968 年，頁 217～218。

[39] 毛家華編著《京劇二百年史話》上卷，臺北：行政院文化建設委員會，
1995 年，頁 76。

[40] 同 35，頁 81～82。

[41] 《大美晚報》，1931 年 6 月 13 日；轉見於同 35，頁 83。

[42] 《新聞報》（上海），1931 年 6 月 11 日。

杜氏祠堂落成慶典演出的名伶登臺獻藝），三天的戲也十分精采。[43]1932 年底，杜月笙的「恆社」成立後，就一直設有平（京）劇組（恆社票房），經常舉辦活動，至少每個月恆社社員聚會，它就要演出，恆社票房在上海灘享有盛名。此外，杜月笙也資助律和票房，並參與創辦了申商俱樂部票房等。[44]

京劇之外，青幫自然也介入其他曲藝、乃至電影、唱片等娛樂事業。如黃金榮的得意門生張善琨，為新華電影公司老板，有「電影大王」之稱。此外，還有開設天蟾舞臺的顧竹軒，開設金門大戲院的馬祥生，開設鑫記大舞臺的謝葆生，開設新光大戲院的芮慶榮，開設恩派亞大戲院的顏伯穎，開設東南大戲院的袁寶珊；以及范恆德、丁永昌、唐嘉鵬、夏連良等幫會人物都插手過戲院業。[45]另一方面，一些名伶、藝人為了維持生計，大都被迫投靠幫會以求得庇護。著名的戲劇界人士如譚富英、馬連良、葉盛章、趙榮琛、高慶奎、趙培鑫、楊畹農、王震歐、裘劍飛、郭俙俙、汪其俊、孫蘭亭等，都參加了上海幫會。[46]周信芳（即麒麟童）也曾為了

[43] 張展業〈杜祠落成慶典大匯演述略〉，《上海戲曲史料薈萃》（上海藝術研究所主辦，中國戲曲上海卷編輯部編輯）總第 5 期，1988 年 9 月，頁 66。

[44] 韓希白〈京劇與上海幫會〉，《中華戲曲》第 14 輯，頁 80。

[45] 同上，頁 75。

[46] 同 38，第 3 冊，頁 72。

應付黑社會的迫害而「浼人投拜黃金榮爲師」。[47]梅蘭芳更與
上海幫會上層人物有不解之緣。[48]而黃金榮娶坤伶文武老生
露蘭春爲妻,納小蘭春(嚴綺蘭)爲妾,杜月笙娶女老生姚
玉蘭、「冬皇」孟小冬爲第四、五任妻子,[49]都可以略窺青幫
與京劇界關係密切的冰山一角。總之,由於近代上海狀況的
複雜性和特殊性,各階層均以幫會爲依靠,從而出現了幫會
內各界人士無所不包的奇特現象,即幫會成員的社會化;參
加人員的龐雜化,又決定了其社會功能的多樣化。特別是民
國年間,這種現象更甚。[50]上海的幫會(主要是青幫)對於
娛樂社會的發展,固有其正面的影響,其不良的副作用(如
壟斷娛樂事業、暴力頻傳、助長惡質風氣等等)亦復不少,
這是值得省思注意的。

第六節 相繼而至的新型文化人

上海自清末開埠以來,由於多種因素(如政治、經濟、
社會等因素)的綜合作用,對各地文化人產生巨大的吸引力,
逐漸形成八方文人薈萃一地的奇特局面。據估計,1903 年以

[47] 范紹增口述、沈醉整理〈關于杜月笙〉,《上海文史資料選輯‧第 54
輯:舊上海的幫會》,上海:上海人民出版社,1986 年 8 月,頁 187。
[48] 郭緒印〈國民黨統治時期的上海幫會勢力〉,《民國檔案》1989 年第 3
期,頁 81。
[49] 《上海舊影:老戲班》,頁 86、89。
[50] 同 44,頁 85~86。

後，1912 年以前，常年在上海活動的文化人有三、四千。他
們聚集、進出於上海，辦報、印書、教書、講學、演說，進
行各類文化活動，使上海成為全國名副其實的文化中心。[51]
其後，更因 2、30 年代新文化運動的激盪、社會主義運動的
風行，有更多的新型文化人（含左翼文人）湧現於上海。另
如 1926 年前後北京文人因北京政府財政困難，經常積欠國
立大學教員薪水；以及「三一八」慘案、奉軍入京實施更嚴
酷的統治等，紛紛南遷，至上海等地。例如當時北京兩個最
主要的刊物《語絲》和《現代評論》，都是在 1927 年前後相
繼被迫停刊。《語絲》的一群人，最先離京南下的是魯迅，
他最先由林語堂的推薦應廈門大學之聘，以後又到廣州中山
大學任教，兩個學校各僅待了半年，魯迅就回到上海。《語
絲》主將之一的章依萍，於 1927 年夏天到上海，後執教上
海暨南大學。《現代評論》的人物如徐志摩、饒子離、陳源、
劉英士、楊端六、沈從文、葉公超等，約在 1926 年下半年
到 1927 年上半年抵達上海。梁實秋、余上沅是先到南京東
南大學教書，1927 年春才搭船到上海。原來《現代評論》的
一批人，再加上潘光旦、張禹九等從國外回來卜居滬濱的人
士聚集在一起，便構成一個群體，成為 30 年代上海文化界
一支主要的力量。[52]上述自清末以來數十年間相繼而至上海

[51] 熊月之〈略論晚清上海新型文化人的產生與匯聚〉，《近代史研究》1997
年第 4 期，頁 268～272。

[52] 章清《大上海——亭子間：一群文化人和他們的事業》，上海：上海
人民出版社，1991 年，頁 10～16。

的新型文化人，其中有不少愛好或關懷戲劇、電影等娛樂活動者，不僅成爲其忠實的觀衆、熱切的捧角者，甚至有部分投入娛樂界，從事編劇、導演、舞臺設計，乃至成立票房、撰寫劇評、影評、月旦影劇演員等，使上海的娛樂社會更形活絡、熱鬧。當然這些爲數不少的新型文化人，大多居於上海的租界內，其中也一小部分爲青幫中人。

第二章　十年間上海娛樂社會的概況

　　關於抗戰前十年間上海娛樂社會的概況，擬分電影、戲劇（曲）及其他三個方面依序述說如下。

第一節　電影方面

　　按電影的發明在 1890 年代，它和電話（1876 年發明）、留聲機（1877 年發明）和汽車（大約發展於 1880 和 1890 年代之間）一樣，都是出現在工業革命的全盛時期。[1]1895 年 12 月 28 日，法國人呂美葉兄弟（Louis and Auguste Lumière）在巴黎試映電影，這是各國人士公認的電影世紀正式來臨的日子。次年（清光緒 22 年，1896 年）8 月 11 日，據上海的《申報》登載：上海「徐園」內「又一村」放映「西洋影戲」，這是中國第一次放映電影的日子。影片穿插在「戲法」、「燄火」等遊藝節目中放映，以後徐園放映電影達數年之久。在第一次世界大戰以前，在中國放映的影片，有法、美、德、英等國出品，但以法國片最多。1912 年起，法國影業開始衰退，至第一次世界大戰以後，美國影業興起，取得世界霸權，

[1]　廖金鳳譯（Kristin Thompson & David Bordwell 著）《電影百年發展史：前半世紀》，臺北：美商麥格羅‧希爾國際公司，1998 年，頁 27～28。

美國片在華市場大為活躍，輸入影片增多，幾乎獨占了市場。
[2]此一現象持續至抗戰前十年間，仍無太大的變化。1933 年，
進口的外國長片 431 部，其中美國片 355 部，占 82%；1934
年，進口外國長片 407 部，其中美國片 345 部，占 85%；1936
年，進口外國長片 367 部，其中美國片 328 部，占 89%。這
幾年是中國電影市場發展較平穩的年份，如果考慮到戰亂的
影響，每年進口美國長片以 200 部計，則從 20 年代中到 40
年代末的 20 餘年間，美國影片輸入中國的數量當在 4000 部
以上，相較於從中國電影誕生到 1949 年的 45 年間，拍攝的
國片總數不過 1600 餘部（不包括新聞紀錄片及淪陷區、香
港拍攝的影片)。[3]這當然會對國片市場造成相當程度的衝擊，
但事實上並不如想像中的那樣嚴重，2、30 年代上海的著名
導演沈西苓，曾把當時中國的電影觀眾分為四種不同的程
度：第一種，是看慣了歐美片的頭等觀眾，他們的眼光當然
相當的高，他們懂得一些新鮮的手法，他們時時會把中國電
影拿來和歐美電影比，當然，這結果，他們會失望地喊出中
國電影太幼稚，中國電影抓不到我們這樣的觀眾。第二種，
是在賣三毛四毛的二等戲院的一部分觀眾層，以及和一些不
懂外國語的，不喜歡看外國片的知識份子。他們雖則沒有像
第一種那樣瞧不起中國片子，相反地是熱烈的在歡迎著國

2　杜雲之《中國電影史》第 1 册，臺北：臺灣商務印書館，1972 年，頁
　　1、2、5。
3　汪朝光〈民國年間美國電影在華市場研究〉，《電影藝術》1998 年第 1
　　期，頁 62。

片，但他們也相當地知道，一般不夠電影藝術水準的作品，
他們也不會接受下去。第三種，是大部分的二三等戲院的落
後觀眾，他們只要看情節，只要聽故事，最好是描寫一個人
從生到死，三代見面，劇情傳奇曲折，講得明，說得通。第
四種，是內地小戲院以及南洋的華僑的一大部分，他們還始
終停留在神怪、香艷、飛刀飛劍的中國電影初創時期的氛圍
氣中，更不必和他們說什麼是電影藝術了。所以若依了第一
二種的觀眾，便會得到曲高和寡，營業失敗的苦境。但若依
了三四種的觀眾，投他們所好，那麼，中國電影只有開倒車，
永遠提不高藝術的水準了。[4]所以，就美國電影在中國的市場
影響而言，其一，其影響基本局限於沿海大城市，中等城市
和內地城市影響較小，廣大的小城市和鄉間村鎮則基本上不
受美國電影的影響；其二，在美國電影影響較大的大城市中，
觀眾以有較高文化水準的中青年知識分子、白領職員爲主，
一般市民觀眾可能少一些；其三，中國觀眾可能更習慣於國
產片的故事情節和表達方式，尤其是有聲片出現後，外片基
本都是原文對白片，間有加映字幕者，不太適應中國觀眾的
習慣；其四，隨著國產電影的發展和經濟文化環境的變化，
美國電影在中國市場的總體占有率可能趨於下降。總之，美
國電影在中國電影市場占有重要份額，但還沒有達到完全壟
斷的地位。上海是中國最大的工商業城市和對外交往的中

[4] 沈西苓〈怎樣看電影〉，《大眾生活》第 1 卷第 4 期，1935 年 12 月，頁
　 105。

心，有著衆多的外國人，具有較高文化水準的白領階層和中學以上學校的學生，他們構成了美國影片最主要的觀衆。在外商公司、洋行做事的職員，往往以看美國片作爲一種自以爲與衆不同的生活方式，作爲趕時髦的談話資料，而學生們則容易沉浸在美國片和夢幻之中，這些也是他們喜好美國片的一個原因。[5]

不過，在二十世紀的 20 年代中期以前，世界上所有的電影，幾乎都是無聲電影—默片。雖然自從有電影以來，發明家就試圖將留聲機唱片的機械複製聲音，結合於銀幕上的影像。但是這些聲音系統在 20 年代中期之前，都沒有獲得太多的成果。主要是聲音和影像終究很難達到同步，另一方面則是因爲揚聲機和擴音器的功能，無法因應戲院的映演廳。1923 年，美國人李・狄佛瑞斯（Lee DeForest）首先展示了他的聲音膠片（Phonofilm）。這是一種膠片錄音（Sound-on-film）的系統，製作的過程是將聲音轉換爲光波，再將其複製於標準 35 釐米電影膠片邊緣的感光帶上，這種系統具有製作音影同步的便利。由於狄佛瑞斯堅持獨自經營這個系統，他的公司也一直沒有什麼發展，然而因爲聲音膠片海外專利權的銷售，也促使了聲音製作推廣到其他的國家。另外，1910 年代至 20 年代的初期，全世界最大公司之一的美國電訊公司（American Telephone & Telegraph）的子公司西方電子（Western Electric）一直在進行錄音系統、揚

[5] 同 3，頁 63 及 64 之註 36。

聲機和擴音器的研發，其研究人員成功地將錄製於唱片上的
聲音，同步的配合影像呈現。西方電子於是將他們的這種唱
盤錄音（Sound-on-disc）系統推出上市。[6]至此，有聲電影的
時代已經來臨了。

　　據美國商務部在 1933 年發表的世界電影院調查統計：
中國的電影院有 200 家，其中裝置有聲設備者 90 家，[7]可見
有聲電影是時在中國已漸形普及，其中尤以上海為最，其有
聲電影的出現亦最早。1929 年 1 月 7 日，美國的電氣工程師
高樂（J. R. Koehler）乘坐法蘭西皇后郵船抵達上海，他攜來
一套亞爾西曼福托風公司（R. C. A. Photophone Company）
的發音機，這第一套來到遠東的發音機是裝在夏令配克
（Olympic）影戲院裡，從 2 月 9 日起，夏令配克就開始放
映有聲片了。第一次放映的有聲片是《飛行將軍》（"Captain
Swagger", Synchronized with Music）。夏令配克獨家裝了聲
片機，在上海電影院中稱雄了半年，到 1929 年的下半年，
上海各高級電影院統統趕裝發音機，放映有聲片了。1930 年，
上海華威貿易公司自製發音機，定名為「四達通」，雖非甚
佳，卻亦不劣，價格則較外貨低廉數倍，這對於中小電影院
的要求發音設備有很大的幫助。[8]

　　中國電影方面，最早的國人攝製的影片，是在清末 1905

[6] 同 1，頁 283～284。

[7] 《電影年鑑（民國 25 年）》（上海），〈外國電影放映院統計〉，頁 2。

[8] 上海通社編《上海研究資料續集》，臺北，中國出版社影印，1973 年，
頁 555～556。

年的秋天，由開設在北京琉璃廠土地祠的豐泰照像館拍攝的
《定軍山》，京劇名伶譚鑫培飾演主角黃忠，表演了戲中「請
纓」、「舞刀」和「交鋒」等場面。譚鑫培是京劇「譚派」的
創始人，在片中表演很精彩。[9]拍片工作持續了三天，最後剪
輯成三本拷貝，先後在北京的大觀樓影戲院和吉祥戲院放
映，引起轟動，「有萬人空巷來觀之勢」。[10]1906 年，豐泰照
像館又拍攝了京劇武生俞菊笙和朱文英合演的《青石山》中
「對刀」的一段，還有俞菊笙表演的《艷陽樓》中的一段、
許德義的《收關勝》中的一段，以及俞振庭表演的《白水灘》、
《金錢豹》等劇的片段。1909 年，還拍攝過小麻姑的《紡棉
花》片段。直到 1910 年該照像館遭逢火災，才停止了拍片
活動。[11]以上這些清一色的京劇片段影片，在嚴格意義上，
仍然應歸入紀錄片的範疇。也就是說中國電影是從紀錄片起
步的，而中國電影的起步從傳統的京劇切入，只是一種偶然
的巧合，與電影藝術的民族化問題並無關連。[12]1920 年，上
海的商務印書館也拍攝了《春香鬧學》和《天女散花》兩部
「古劇片」，由京劇名伶梅蘭芳主演兼導演，頗受觀眾歡迎。
其中《春香鬧學》的花園景物，是借蘇州河畔一私人花園拍

[9] 杜雲之《中國電影史》第 1 冊，頁 6。

[10] 吳雪晴〈《定軍山》—中國電影的奠基作〉，《南京史志》1996 年第 1
期，頁 51。

[11] 同 9，頁 7。

[12] 余紀〈有關萌芽期中國電影的幾個問題〉，《電影藝術》1998 年第 4 期，
頁 88。

攝的，由於攝影師缺乏經驗，把園外的洋房也拍入鏡頭，頗
不協調。[13]

　　1920、21 年間，中國電影界開始試拍故事長片。第一批
推出的是中國影戲研究社的《閻瑞生》、上海影戲公司的《海
誓》和新亞影片公司的《紅粉骷髏》三部影片。《閻瑞生》
是社會寫實片，1921 年 7 月 1 日在上海夏令配克影戲院首映，
轟動一時，連映一星期，共淨賺 4,000 餘銀元，以致引起許
多人競拍投機片牟利。《海誓》是愛情片，1922 年 1 月 23 日
殺青，在夏令配克影戲院首映。《紅粉骷髏》是偵探片，1922
年 5 月 10 日首映於夏令配克影戲院。這三部中國最早的故
事長片，內容和技術，當然都還很幼稚。1922 年 3 月，張石
川與鄭正秋、周劍雲等人合作，在上海成立明星影片公司，
開始時，拍了一些滑稽短片和新聞短片，1923 年底起，明星
公司以八個月的時間攝製完成《孤兒救祖記》（鄭鷓鴣、王
獻齋、王漢倫、鄭小秋主演），由鄭正秋編劇、張石川導演，
主題在教孝懲惡，勸學和提倡義務教育，在當時電影界來說，
這是一部較優良的作品。從 1923 年到 1926 年間，鄭正秋的
社會片流行於中國電影界。明星公司之外，1924 年 6 月，馮
驥歐投資創辦大中華影片公司，從事拍攝電影，旋因經濟困
難，於 1925 年 1 月與百合影片公司合併，改稱為大中華百
合影片公司，其規模之大，僅次於明星公司，所出品的電影，
均以宣揚「歐化生活」為其特色。和大中華百合影片公司「歐

13 同 9，頁 20。

化」傾向相反的是邵醉翁於 1925 年 6 月創辦的天一影片公司，作風保守，宣稱「注重舊道德、舊倫理，發揚中華文化，力避歐化」。1926 年，各家影片公司拍來拍去，都是在社會片、倫理片、言情片的圈子中打轉，觀眾感到膩厭。於是天一公司開始拍攝一些民間故事和改編舊小說的影片，招來很多觀眾，轟動一時。於是從 1927 年起，各家影片公司競拍古裝片，大量生產，熱鬧非凡。到 1928 年開始，影片商發現武俠影片受廣大小市民觀眾的歡迎和南洋片商的爭購，因此，武俠神怪影片大為流行，替代了當時曾風靡一時的古裝片。據粗略的統計，在 1928 年到 1931 年之間，上海大大小小約有 50 家電影公司，共拍了 400 部影片，其中武俠神怪片竟有 250 部左右，占全部生產量的百分之六十強，可見當時武俠神怪片泛濫的程度。這陣武俠神怪影片的狂潮，直到 1931 年「九一八」事變發生，1932 年「一二八」滬戰爆發，日本侵華日亟，全國一致激起抗日救國的熱潮，國民政府應民眾的要求，禁止放映武俠神怪影片，電影界才結束了此類影片的攝製。在競相拍攝武俠神怪片的狂潮中，有一家新的電影公司成立，就是 1930 年由羅明佑創辦的聯華影業製片印刷公司，其經營方式與眾不同，拍攝和武俠神怪片內容迥異的影片，舉起「復興國片，改造國片」的旗幟，發動中國影業革新運動，頓時受到國內外人士注意，產生「新」的感覺，在電影界引起重大的影響。聯華影業公司的編導演員都是知識分子，有大學生、留學生和話劇演員等，因此不同於過去各家公司中，一直占有優勢的鴛鴦蝴蝶派文人和文明戲

演員出身的電影工作者。他們不僅沒有被捲入當時武俠神怪片的狂潮，而且在電影藝術的創作上，擺脫文明戲的影響，突破中國電影初期的運用連環圖畫和流水帳式交代故事的成規老套，比較講究和重視導演技巧，更多地注意電影藝術的特性的運用和掌握，能夠比較流暢地處理鏡頭的組合和編接。這種影片受到較多觀衆的歡迎，尤其是知識分子和青年學生，特別愛好「聯華」的出品。聯華影業公司的興起，在當時上海電影界，就與明星、天一兩家大公司，鼎足而三，均分天下。[14]

1931 年 1 月 6 日，上海東南大戲院首映聯華影業公司出品的《野草閒花》（由阮玲玉、金燄、劉繼群主演，孫瑜導演），上海《申報》載有該片預告的廣告詞，謂其爲「中國第一配音有聲電影」，「劇情香艷，背景富麗，表演神化，音樂美妙，國產影片，此爲巨擘，雖非絕後，敢稱空前」。[15]實則，該片對白還是無聲的，僅用蠟盤配音，配了歌曲「尋兄詞」，是中國第一支電影歌曲。後來，聯華的《銀漢雙星》（紫羅蘭、金燄主演，史東山導演，1931 年出品），也用蠟盤配音，穿揷一些音樂和歌唱。中國第一部蠟盤發音的有聲故事片，是明星公司出品的《歌女紅牡丹》（胡蝶、王獻齋等主演，張石川導演），1931 年 3 月 15 日在上海新光大戲院首映，

[14] 杜雲之《中國電影史》第 1 冊，頁 28、29、31～34、38、41～47、69～70、79、91～92。

[15] 《申報》（上海），1931 年 1 月 1 日，本埠增刊㈦。

轟動一時。接著，友聯影片公司的《虞美人》（徐琴芳、朱飛、尚冠武主演，陳鏗然導演），也是用蠟盤配音的有聲故事片，1931 年 5 月 24 日在上海夏令配克影戲院首映，頗受觀眾的歡迎。1931 年，中國開始攝製片上發音（即膠片錄音）的有聲片，那就是華光片上有聲電影公司出品的《雨過天青》（陳秋風、林如心、楊耐霜等主演，夏赤鳳導演）和天一影片公司出品的《歌場春色》（楊耐梅、宣景琳主演，邵醉翁監製，李萍倩導演），因片上發音成本較高，製作複雜，這兩部影片，都是在外國人「合作」情況下攝製完成的。《雨過天青》於 1931 年 6 月 21 日在上海新光大戲院試映，7 月 1 日正式公映。《歌場春色》於 1931 年 10 月 29 日起在新光大戲院上映。另外，明星影片公司第一部片上發音的有聲片《舊時京華》（鄭小秋、王獻齋、朱秋痕主演，洪深編劇，張石川導演），於 1932 年 1 月底上映於上海卡爾登影戲院。此後上海各電影公司開始攝製片上發音的有聲片，逐漸拋棄無聲片，在中國電影史上，完全進入有聲時代。中國電影步入有聲時代時，正逢日本侵華，「九一八」、「一二八」相繼發生，全國掀起抗日救國的怒潮，民族意識高漲，反映在電影界，是愛國影片大受歡迎，又自 1932 年起，左派勢力在上海電影界發展極快，不久，他們所編寫的劇本，大量拍成影片，於是產生所謂「左翼電影」，由於左翼電影的泛濫，國民政府和有關方面採取各種措施以抑遏之，此類電影才漸

趨沉寂。[16]與其同時的尚有「軟性電影」，提倡軟性電影的是
劉吶鷗、黃嘉謨等人，他們主張「電影是給眼睛吃的冰淇淋，
是給心靈坐的沙發椅」，是爲了滿足觀衆「肉體娛樂」和「精
神安慰」；指責左翼電影「像塡鴨一般地」向觀衆灌輸主義，
「在銀幕上鬧意識」，而使「中國軟片變成硬片了」。至 1935
年，華北事變發生，日本侵華益亟，中國的民族危機進一步
加深，乃又有「國防電影」的競相拍攝。[17]

　　根據 1936 年度的《電影年鑑》所載，當時全中國的電
影製片公司共有 55 家，其中 48 家是在上海（其他在廣州者
4 家、廣東台山 1 家、南京 1 家、重慶 1 家）。[18]抗戰前十年
間上海電影事業之盛，爲全國之冠，由是可見一斑。無怪乎
上海爲「東方的好萊塢」，爲衆所周知。[19]又據前揭《電影年
鑑》所載，當時上海共有電影院 36 家，家數之多，在全國
各大都市中獨占鰲頭（其次爲天津，有 23 家，再次依序爲
南京 13 家，廣州 11 家，北平、長沙各 10 家，漢口 8 家）。

[16]　杜雲之《中國電影史》，第 1 冊，頁 98～103、107、120～121。惟該
　　書謂《歌場春色》係 1931 年 10 月 10 日在上海之光陸和南京兩大戲上
　　映，然查對《申報》，應爲 1931 年 10 月 29 日在新光大戲院起映，特
　　予更正。

[17]　史全生主編《中華民國文化史》中冊，長春：吉林文史出版社，1990
　　年，頁 601、603。

[18]　《電影年鑑（民國 25 年）》，〈中國電影商業概況〉，頁 1～4。

[19]　蔣信恆〈上海觀影指南〉（原載《影戲生活》第 1 卷第 51、52 期，1932
　　年），收入中國電影文獻資料叢書編委會編《中國無聲影電》，北京：
　　中國電影出版社，1996 年，頁 191。

[20]1935 年的《上海市年鑑》根據是年 1 月各報編製的〈電影院統計表〉，謂上海 27 家電影院中，以放映國片為主的有 15 家，以放映外國片為主的有 12 家；放映第一輪片者有 6 家，放映第二輪片者有 7 家，放映第二輪以下片者有 14 家。27 家中，位於公共租界內者有 17 家，法租界內者有 6 家，南市、閘北者各有 1 家。[21]據另一項統計數字，抗戰前幾年間上海各電影院座位數較多的有大光明大戲院（有 1,951 個座位）、金城大戲院（1,630）、大上海大戲院（1,629）、西海戲院（1,610）、南京大戲院（1,494）、新光大戲院（1,400）等，座位數較少的有辣斐大戲院（700）、百老匯大戲院（647）、光華大戲院（600）、平安大戲院（500）、永安天韵樓（500）等。[22]當時上海的《電通畫報》，曾將上海眾多電影院的攝影標於一張上海地圖上，加一行標題道：「每日百萬人消納之所！」電影的魔力跟電影院在上海市民生活中的地位，可以知矣。[23]至於上海電影院的建築和設備，誠如當時有人說：「影迷們不僅是要求選映質地頂好的片子，並且需要這些片子是在一所安適而完善的電影院裡放映」。抗戰前十年間，上海最豪華的電影院應屬大光明大戲院。係由中美合資，於 1928 年 12 月 23 日開幕，1931 年 11 月起停業，由盧根取得地產

[20]　同 18，頁 4～17。

[21]　上海市年鑑委員會編纂《上海市年鑑（民國 24 年）》，V 頁 57～58。

[22]　屠詩聘主編《上海市大觀》，上海：中國圖書編譯館，1948 年，下頁 40 之〈上海各電影院及其座位隻數表〉。

[23]　上海通社編《上海研究資料續集》，頁 532。

租借權，投資百萬金，拆舊建新，蔚爲上海空前完美的電影院，1933 年 6 月 14 日晚以米高梅（Metro-Goldwyn-Mayer）公司超優出品《熱血雄心》（Hell Below）重新開幕。百萬金打造的大光明，其特點，在裝飾方面是：㈠全部建築採用現代的立體式，別具風格，門面大部分用大理石鑲嵌而成，益形華貴，計值 20 萬元，色調有淺綠、淡金、鵝黃，欄楯則悉以鋁製。㈡內部有噴水泉三座，水能幻五色，綺麗奪目，價值 10 餘萬元。㈢門首光柱，高矗雲霄，燈火通明時，能在數里外望見之。在設備方面有：㈠冷氣間以 30 萬元造成，由世界著名的甘利亞冷氣公司承辦，每分鐘用水 350 加侖（gallon），每天可出冰 44 萬磅，冷氣可自由支配，使室內溫度適中。㈡有聲電影放映機，是 RCA 最新實音式，代價 25 萬元，發音純粹，絕無雜聲。㈢座位約 2,000，一律柔軟舒適，排列審慎，務求視線集中，聲浪普及。另如大上海大戲院（1933 年 12 月 6 日開幕），建築和設備，差不多足與大光明對抗。它的建築，也是採用立體式，外牆用黑色玻璃爲之，現出整潔靜穆的美感，門前間以淺藍色玻璃柱 8 株，雄偉瑰麗，夜間光芒四射，成一特殊景緻。內部地板悉用橡皮鋪成，履之無聲。座位 1,600 餘，都用彈簧座墊，花綢座套，四壁鑲以不燃正音紙版，上有細孔，能收音浪，所以銀幕上所發的對白歌唱，雖全院最偏的座位，也能夠聽得很清晰。發音機採用 RCA 巨型實音機，映片機由孔雀影片公司承裝最新式的拍拉斯映片機，光線充足而發音清晰。南京大戲院（1930 年 3 月 25 日開幕），建築採用雷納桑古式，外表極高尚美藝

之致，串堂大部用大理石和人造石，樓上下各有休息廳，足
容千人。場中地板，是採用一種混合物質製成，視之甚堅，
踏之則軟，走在上面，絕無聲息；這樣，在放映有聲片時，
觀眾遲到入內時，可以不礙及發音，並且因為欲使影場宜於
音浪的遍及，事前特將建築圖樣請美國西電公司修改，使一
牆一柱，都合於有聲片音浪。對於場中空氣的澄清，特設備
「空氣調變機」，可以洗滌空氣，使空氣中無濁質。並且可
用以支配溫度至任何程度，所以場中能夠冬暖夏涼。在南京
大戲院開幕之前一個月，美國紐約日報的上海通訊裡，曾有
對於它的記載，且稱它為亞洲的「洛克賽」（Roxy，是當時
美國設備最完美的戲院）。[24]他如光陸大戲院（1928 年 2 月 25
日開幕），觀眾以西人居多，有保險機和冷熱氣管的裝置，
容積雖不廣，布置卻很雅潔，裝潢美備，座位舒適，座價最
低 1 元（以 1932 年左右為準，以下同此）。蘭心大戲院（創
立於 1864 年，是上海西人業餘劇團上演的戲院，1931 年 2
月重建新屋落成，同年 12 月 8 日起兼映電影），設備頗佳，
不亞於南京大戲院，座位較光陸寬敞，建築富麗，雍容華貴，
座價最低 1 元。新光大戲院（1930 年 11 月 21 日開幕），建
築精美，裝潢華麗，燈光美化、聲機玲瓏，內容體積，狀似
16 世紀之西班牙皇室，座價最低 6 角（前面提到過的南京大
戲院及未重新整建前的大光明影戲院，座價最低也均為 6
角）。設備較差，座價較低的電影院，如浙江大戲院，裝潢

[24] 同上，頁 545～546、548、552～554。

欠美觀，觀衆流品太雜，時有勃谿之聲，座價最低 2 角。中
華大戲院，設備欠佳，往往買了票坐不到座位，且空氣惡劣，
秩序不佳，座價最低 2 角。其他座價最低爲 2 角的尚有虹口
大戲院、恩派亞戲院、卡德大戲院、山西大戲院、東海戲院、
萬國大戲院、九星大戲院、明珠大戲院（原名百星大戲院）、
百老匯大戲院、東南大戲院、世界大戲院、共和大戲院、長
江影戲院、福安大戲院、中山大戲院。奧飛姆大戲院，座價
最低 1 角半；閘北大戲院，座價最低 1 角。至於城南通俗影
戲院，專演國產舊片，光線不佳，布置也欠舒適，座位太不
講究，座價最低 40 文。[25]以收入較低的上海工人爲例，其工
資在抗戰以前，除紐扣業男工以件計外，其餘多以日計，據
1935 年的調查，當時惟毛織業中有最多每日 3 元者，普通均
在 3 角至 1 元間，而以 3、4 角一天者最爲普遍。1935 年 11
月 4 日公佈實施法幣制度後，物價較前高漲，故自 1936 年
以後，上海市工人生活費指數即趨增高。據 1935 年中央工
廠檢查處調查，合於工廠法第一條規定之工廠雇用工人，全
國共計 521,175 人，又據上海市社會局的調查，上海一埠之
工人，總計有 306,750 人（約占全上海人口的 12 分之 1），
實占全國半數以上。[26]以他們的工資所得，看一場電影，即
使是三、四流的戲院，對大部分的上海工人而言，恐怕都算
是「奢侈」的享受了。

[25] 參見同上，頁 544、547；及同 19，頁 191〜192、194〜197。
[26] 上海市通志館年鑑委員會編《上海市年鑑（民國 35 年）》，N 頁 1。

　　上海除了固定的電影院外，到了夏季還有一種臨時的露天電影場，大都是借用涼敞的花園或大廈的屋頂，在每年的六月至八月期中的夜間經營映演影片事業，它吸引觀衆的特點是兼娛樂消暑而爲一，但逢到雨天不能舉行，以及光線的不適宜，也是它的缺點。像始設於 1924 年的消夏電影場和聖喬治露天影戲院（在聖喬治飯店內，是愛普盧影戲院的夏季分院），1925 年始設的大華露天影戲園（在大華飯店內之義大利花園中，1925 至 1926 年是上海大戲院的夏季分院，1927 至 1928 年是夏令配克影戲院的夏季分院，1931 年是光陸大戲院的夏季分院，1931 年秋，因大華飯店拆除而結束）和雨園露天影戲場，1926 年始設的凡爾登露天影戲院，1929 年始設的逸園夏令影戲場（是奧迪安大戲院的夏季分院），1932 年始設的花園電影院（1932 至 1933 年是光陸大戲院的夏季分院）和巴黎花園露天電影場，1933 年始設的大華屋頂花園露天電影院（是新光大戲院的夏季分院），1935 年始設的跑馬場影戲院和滄洲飯店花園影戲場，都是抗戰前上海較知名的露天電影場。[27]其座價並不便宜，以自詡爲「上海最高尚最清靜之納涼消遣地」的巴黎花園露天電影場爲例，其 1932 年 8 月 3 日晚映演的《上海之戰》，爲普及民衆，減低座價，爲特等 1 元，優等 6 角，兒童半票。[28]

　　隨著電影事業的蓬勃發展，以及喜愛電影的人越來越

[27]　上海通社編《上海研究資料續集》，頁 550～552。
[28]　《申報》1932 年 8 月 3 日，本埠增刊㈥。

多，各種電影刊物紛紛發行問世。在抗戰前十年中，尤其是
1932 年以後，上海的電影刊物不下數十種，其中如《電聲》
（編者爲范寄病）、《時代電影》（編者爲宗惟賡）、《青青電
影》（編者爲嚴次平）、《影迷週報》（編者爲韓平野）和《新
夜報》副刊〈黑眼睛〉等等，都是以競載電影消息和影人行
蹤爲主的定期刊物。[29]專載電影批評的則爲滬上各報的電影
副刊，如㈠《時報》的〈電影時報〉，由滕樹穀主編，1932
年 5 月 21 日創刊。它最初是以嚴肅的姿態出現於讀者面前，
後因刊載了一些富有戰鬥性的文字，遭到政府當局的打壓，
開始向右轉，專以低級趣味迎合小市民的胃口，最後完全蛻
化成「軟性電影論」的陣地。㈡《晨報》的〈每日電影〉，
姚蘇鳳主編，創刊於 1932 年 7 月 8 日。《晨報》是國民黨 CC
系的重要骨幹潘公展所辦的報紙，但搖籃時期的〈每日電影〉
卻實際上是由共產黨人主編的，像夏衍、鄭伯奇、錢杏邨（阿
英）就曾經以黃子布、席耐芳和張鳳吾的筆名，寫過許多影
評。後來遭到嚴厲取締，1934 年 10 月，屬於「左翼電影小
組」的共產黨人自〈每日電影〉隱退，化名轉移陣地，至 1935
年夏，與國民黨接近的「軟性電影」論者劉吶鷗、黃嘉謨、
黃天始、穆時英、高明及「現代派」作家葉靈鳳等人盤踞〈每
日電影〉，使其完全成爲「軟性電影論」者的大本營。至 1936
年 1 月，因《晨報》的收攤而停刊。㈢《申報》的〈電影專

[29]　參見魯思〈影評憶舊〉，收入陳播主編《中國左翼電影運動》，北京：
　　中國電影出版社，1993 年，頁 944；上海良友圖書印刷公司印行之《良
　　友畫報》第 100 期紀念特號，1934 年 12 月 15 日，頁 58。

刊〉，錢伯涵主編，這位主編是個完全不懂電影藝術的人，他沒有一定的論據和觀點去看待電影和判別稿件。因此這個刊物可以說是「良莠不齊」、「香花與野草並存」，且受到園丁的同等看待。在一些關於好萊塢極其無聊的花絮影訊之間，同時出現著若干重要和進步的影評文字。值得注意的，〈電影專刊〉的讀者是較之《晨報》的〈每日電影〉更一般些，所以〈電影專刊〉並不專門的文字，卻是十分適合讀者的口味的。四《中華日報》的〈銀座〉，唐瑜主編，是一張後起之秀的電影副刊，也屬於進步影評的陣地之一。五《大晚報》的〈剪影〉，徐懷沙主編，其前身是〈三六影刊〉（每逢星期三、六發刊），影評的主要執筆者是葉蒂。1934 年 10 月出版的〈星期電影〉和一年後改版的〈每週影壇〉，內容都偏重介紹電影理論方面的文字。這兩個週刊的主要執筆者有夏衍、阿英、于伶、塵無和凌鶴等人。六《時事新報》的〈新上海〉（前身是〈電影〉），朱曼華主編，雖不是純粹的電影副刊，但也常常可以看到比較好和正確的電影批評。七《新聞報》的〈藝海〉，吳承達主編。《新聞報》增闢這一副刊，與《申報》增闢〈電影專刊〉相同，都是爲了招徠大幅的電影廣告；但〈藝海〉較之〈電影專刊〉似乎更忠於廣告，更不敢得罪廣告主人—影片商。而〈藝海〉的編者也和〈電影專刊〉的編者同樣地不懂電影，不過〈電影專刊〉的編者較之〈藝海〉的編者似乎多了一點自知之明，不勉強與自己不能寫的東西，〈藝海〉的編者卻自以爲是，不肯藏拙，大寫特寫影評，鬧得笑話百出。由於《新聞報》的銷售量大，

所以〈藝海〉的讀者也多，其對電影藝術造成的負面影響也大。㈧《民報》的〈影譚〉，魯思主編，發刊於 1934 年 5 月4 日，主要的執筆人除魯思之外，尚有洪深、陳鯉庭、趙銘彝、鄭君里、塵無、姜敬輿、歐陽山等人，多爲左派分子和共產黨員，它在宣傳進步的電影戲劇，以及打擊軟性電影方面都起過一定的作用。[30]儘管上述的電影副刊，多半爲少數特定的「影評人」所壟斷，不足以反映一般觀衆的意見。但影評的競相刊載，對於影迷選擇影片，甚至影院戲場票房收入的高低，都有其一定的影響，也多少左右了影片公司攝製國片的方向及電影品質的升降。

　　至於這十年間外國電影在上海上映的情形：如前所述，第一次世大戰以後，美國影業興起，取得世界霸權。1927 年5 月 4 日，美國影藝學院（Academy of Motion Picture Arts and Sciences）成立，目的在促進電影藝術與科學的水準，加強影界人士在文化、教育和技術方面的經驗與心得交流，改良製作電影的器材與設備，鼓勵和獎賞優秀從業人員。該院最具體的行動之一，就是一年一度的學院獎（Academy Awards），渾名奧斯卡（Oscar；其後奧斯卡金像獎 Oscar Awards，反而成爲其正式名稱）。1929 年 5 月 16 日，影藝學院在洛杉磯的好萊塢（Hollywood）舉行首屆奧斯卡金像獎

[30]　參見舒湮〈記上海《晨報》"每日電影"〉、离离（王塵無的筆名）〈上海電影刊物的檢討〉及魯思〈影評憶舊〉所述，均載《中國左翼電影運動》，頁 130～131、944、946～949、980～981。

頒獎典禮。結果派拉蒙影片公司（Paramount Pictures）出品的《鐵翼雄風》（Wings）獲選為最佳影片。[31]首屆奧斯卡頒獎的對象，是 1927 年與 1928 年在美國公演的首輪影片，此次頒獎典禮，世人並不重視，前數屆甚至沒有引起美國新聞界的特別興趣。當時頒獎的項目也沒有後來那樣多，全部只有十一項：最佳影片(Best Picture)；最佳男主角(Best Actor)；最佳女主角（Best Actress）；最佳導演（Best Directing）；最佳編劇（Best Play Writing），包括原著劇本、改編劇本與字幕編寫(Title Writing)三項；最佳攝影(Best Cinematography)；最佳美術設計(Best Art Direction)；最佳藝術成就(Best Artistic Quality of Production)；最佳技術成就（Best Engineering Effects)。但後來奧斯卡影展不僅最受世人重視，也是歷史最久，規模最大，頒獎項目最多的一個影展。[32]

然而，二十世紀 20 年代以後，美國電影大體上常常以負面形象出現在中國影評中。無論是道德批評（如邪惡、色情與辱華），還是政治批評（尤其是 30 年代的左翼影評者，繼承了以往對美國電影道德批評的基本看法，而且進一步地從道德批判轉向政治批判，指斥美國電影為西方帝國主義文化侵略的工具），中國影評對美國電影的觀照表現出泛政治化的趨向。在這樣的趨向主導下，對美國電影的商業效應與

[31] 劉藝《奧斯卡 50 年》，臺北：皇冠出版社，1978 年，頁 14～16，123～124。

[32] 劉藝《電影藝術散論》，臺北：黎明文化事業公司，1972 年，頁 149。

藝術優劣的分析研究退居了次要地位。[33]其實在抗戰前十年間，在上海上映過的衆多外國影片（絕大多數是美國片）中，也有不少主題嚴正，具有勵志作用，或者是根據文學名著改編攝製成的經典名片，其發揮的正面作用，則是不容抹煞的。以下即以歷屆奧斯卡最佳影片爲中心，來略述十年間外國電影在上海上映的梗概。

獲得第一屆奧斯卡最佳影片金像獎的《翼》（Wings，又譯《飛機大戰》或《鐵翼雄飛》），是美國派拉蒙影片公司 1927 年出品的黑白默片，由 Clara Bow、Charles Buddy Rogers、Richard Arlen、Gary Cooper 主演，William Wellman 導演，[34]於 1929 年 3 月 1 日在上海的奧迪安大戲院、大光明大戲院同日起映。[35]影片故事是取材自第一次世界大戰期間非常著名的"拉菲特"航空隊的事跡。其劇情大要爲：第一次世界大戰期間，年輕的杰克和大衛一同應徵入伍，加入美軍飛行員行列。他和大衛都默默地愛著美麗的少女瑪麗。爲取得盟軍防線的情報，德軍經常放出高空氣球來偵察敵情。一次，杰克和大衛奉命緊急起飛，去消滅敵人的偵察氣球。空戰中大衛的飛機被敵人擊落。怒火中燒的杰克發誓要爲大衛報仇，在空中和敵人展開一場殊死搏鬥，終於將一架敵機擊落。

[33] 汪朝光〈泛政治化的觀照─中國影評中的美國電影（1895～1941）〉,《美國研究》1996 年第 2 期，頁 89。

[34] Leslie Halliwell, *Halliwell's Film Guide* (Second Edition, New York: Harper and Row, 1979), p.971.

[35] 《申報》，1929 年 3 月 1 日，本埠增刊㈢。

大難不死的大衛正好落在一架敵機上。他巧奪敵機，丟下杰
克，匆匆逃走。這一貪生怕死的行爲令杰克十分傷心，他毫
不猶豫地中斷了與大衛的友誼。最後，他作爲眞正的英雄凱
旋歸來，並贏得了瑪麗的愛情。[36]這的確是一部夠國際水準
的影片，內容老少咸宜。故事極富戲劇性，以青年友誼爲基
礎，充滿了優美的資質，洋溢著無限的羅曼蒂克之美。劇情
的發展像一條銀色的脈絡。這也是一部戰爭片、冒險片，與
征服天空的影片。空中的驚險場面驚心動魄。甚至最溫和的
場面也因大膽而驚險的飛行令人緊張。[37]該片導演曾在“拉
菲特”航空隊工作，他結合自己的親身經歷，眞實地反映了
當時英美等國人民對於十年前大戰的充滿浪漫的回憶。其中
的許多空戰場面都是在實景中拍攝的，使觀眾能產生身臨其
境般的眞實感覺。[38]該片在奧迪安、大光明上映時，每場配
製特別音樂。[39]其廣告詞則謂該片「攝製二年有餘，費用美
金五百餘萬元，飛機二百五十部，演員十五萬人」，又謂「全
劇焦點在爲世界爭和平及友朋與男女的浪漫之愛，背景爲歐
戰，而集中於空中戰鬥的寫眞，既足以顫動人們的心弦，亦
足以變易人們的情感。他若因描寫軍人的三 M 生活，連帶表

[36] 明振江主編《世界百部戰爭影片》，北京：解放軍文藝出版社，1995
年，頁 14。

[37] 劉藝《奧斯卡 50 年》，頁 124。

[38] 李恆基、王漢川、岳曉湄、田川流主編《中外影視名作辭典》，北京：
國際文化出版公司，1993 年，頁 587。

[39] 《申報》，1929 年 3 月 3 日，本埠增刊㈢。

現著巴黎的春色，則華鐙影裡，熱氛圍中，色的熱情，酒的刺戟，粉的香，這種片斷的人生，整個的在這兒表現。至於情節的曲折，構造的偉大‧，尤使人無限的震驚！總之，羅馬非一日的羅馬，『翼』就是從來未有之傑構」。[40]映至 3 月 9 日，於次日下片，兩大戲院合映了十天，賣座相當不錯。1931 年 6 月 20 日至 6 月 26 日，該片又在光華大戲院重映了七天。[41]

　　獲得第二屆奧斯卡最佳影片金像獎的《百老匯之歌舞》（The Broadway Melody），是美國米高梅影片公司 1929 年出品的黑白（但佈景是彩色的）有聲片，由 Charles King、Anita Page、Bessie Love 主演，Harry Beaumont 導演，[42]於 1929 年 11 月 26 日在卡爾登影戲院起映。[43]其劇情大要為：克薇妮和漢克姐妹倆同是一個小歌舞班的主要演員，她們不但嫵媚動人，而且歌喉婉轉，因此很得百老匯歌舞團經理艾迪的賞識，姐妹倆應聘加入歌舞團，在大都會的豪華舞臺上爭奇鬥艷。在通往紅歌星的路途上，她們深得艾迪提攜幫助，便不約而同地愛上了他。克薇妮身為姐姐，深明大義，將艾迪讓給妹妹，她的高尚品德不僅使歌迷們對她更加崇拜，而且也深深感動了妹妹漢克，她又把摯愛的艾迪還給姐姐，自己則

[40] 《申報》，1929 年 3 月 1 日，本埠增刊(三)。

[41] 該片下片時日見《申報》，1929 年 3 月 9 日，本埠增刊(四)。該片重映起訖時日見《申報》，1931 年 6 月 20 日，本埠增刊(八)；及 1931 年 6 月 26 日，本埠增刊(六)。

[42] Leslie Halliwell, *Halliwell's Filin Guide* (Second Edition, New York: Harper and Row, 1979), p.120.

[43] 《申報》，1929 年 11 月 26 日，本埠增刊(八)。

返回小歌舞班。[44]這部「五彩歌舞有聲對白鉅片」，在卡爾登
影戲院起映時的廣告詞謂該片有「艷膩超絕的舞藝，美妙悅
耳的音樂，抑揚動聽的歌曲；宏偉富麗的背景，神秘新穎的
攝法，曲折饒趣的情節」，「五光十色，美不勝收，不可不看，
不可不聽」。[45]這部電影成功地揉和音樂以及「後臺」情節，
敘述兩姐妹如何在紐約由雜耍奮鬥到拔尖的歌舞藝人，大部
分故事都落在後臺如何準備秀的過程中的枝枝節節。重點是
在末尾的高潮秀，所以後臺準備的經過，多穿插繽紛的歌舞
練習，也爲其浪漫的愛情故事舖路，這種後臺羅曼史，其後
便是 30 年代歌舞劇主流。由片名來看，固是對紐約百老匯
的肯定，然而「後臺」情節之發展以及灰姑娘式的成功哲學，
卻是好萊塢獨創的。[46]然而也有影評認爲該片情節平凡，沒
有出奇之處，不過當時影片多爲無聲，該片不僅全部有聲，
且有歌唱，占了優越條件，所以被選爲最佳影片。[47]片中重
要歌曲爲“ Broadway Melody ”、“ You Were Meant for
Me ”、“ The Wedding of Painted Doll ”。片中「『美女神婚
禮』一節，集六十美女於一幕中，染以天然彩色，採用特別
攝法，其藝術之高妙，實堪驚羨」。[48]該片在卡爾登上映了九

[44] 李恆基等主編《中外影視名作辭典》，頁 588。惟其將百老匯歌舞團書
　　爲合唱團，特予更正。

[45] 同 43。

[46] 焦雄屏《歌舞電影縱橫談》，臺北：遠流出版事業公司，1993 年，頁 17～18。

[47] 劉藝《奧斯卡 50 年》，頁 130。

[48] 《申報》，1929 年 11 月 27 日，本埠增刊四該片之廣告詞。

天而後下片，[49]就外國電影而言，賣座算是差強人意。

　　獲得第三屆奧斯卡最佳影片金像獎的《西線無戰事》（All Quiet on the Western Front），是美國環球（Universal）影片公司 1930 年出品的黑白有聲片，由 Lew Ayres、Louis Wolheim、Slim Summerville、John Wray 主演，Lewis Milestone 導演。[50]該片於 1930 年 9 月 21 日在南京大戲院起映。[51]這是根據德國雷馬克（Erich Maria Remarque）同名小說改編而成的電影，影片的背景是第一次世界大戰，德軍和英、法、俄聯盟軍在東西兩線展開激戰。在德國後方的一個小鎮上，血氣方剛的保羅、貝姆、穆勒等青年學生在校長康托萊克的演說煽動下，報名從軍。經過一番嚴格而殘酷的短期訓練，他們開赴西線。不久，貝姆雙眼被流彈擊中，臆病發作，死於槍林彈雨之中。儘管老兵卡欽斯基對他們關懷備至，但是戰爭還是奪去了凱姆利希和穆勒的生命，割斷了保羅與法國女郎蘇珊的友情，毀滅了許多盟軍士兵的家庭和幸福。保羅也負傷住院，並回到家探望了母親和酷愛蝴蝶標本的小妹妹等親人。當他返回前線與戰友重逢時，老班長卡欽斯基又死於美軍飛機的轟炸。1918 年秋天，戰爭進入了僵持階段。守在戰壕中的保羅被一隻美麗的蝴蝶所吸引，便爬出戰壕想抓住蝴蝶以後帶給小妹妹做標本，就在此時，一個法國射手將他擊

[49] 該片映至 12 月 4 日為最後一天，見《申報》，1929 年 12 月 4 日，本埠增刊㈤。

[50] Leslie Halliwell, *Halliwell's Film Guide* (Second Edition), p.21.

[51] 《申報》，1930 年 9 月 21 日，本埠增刊㈤。

斃。然而，就在那天的德軍前線司令部的戰報上，卻分明寫著：＂西線無戰事＂。[52]這是一部極端的宣揚人道主義的反戰影片，以後 1934～35 年中各作品，都染有這傾向。[53]該片在全世界各地放映都受到讚譽，是好萊塢早期出品的一部最佳戰爭影片，對戰爭的意義有深入的剖析。路易・邁士東生動而寫實的處理這個故事，使他獲選爲第三屆奧斯卡最佳導演。馬克斯威爾・安德遜（Maxwell Anderson）與喬治・阿保特（George Abbott）聯合編寫對話，使每個觀衆都能體會到其中的痛苦，憎恨人與人之間的戰鬥，祇爲某個人冷酷的發一聲口頭命令，就可以把另一個不知名的士卒置於悲慘的死亡命運。以現在的標準評論，該片內容似乎平凡而陳腐，但當時能夠攝製出來這種影片，無論膽識與思想，都是超人一等的。邁士東在三年之內得了兩次奧斯卡最佳導演獎，其成就的確出衆。[54]片中好些鏡頭勝過千萬句反戰口號，結局堪稱影史上的經典場面。四十年後（1979 年），重拍的《西線無戰事》（由狄爾伯曼〔Delbert Mann〕導演，彩色片），相對之下沒有四十年前所拍攝的劇本那麼雄渾有力。[55]該片在南京大戲院首映時其廣告詞謂爲「全世界自有影片以來第一部超蹤一切萬國崇拜之巨片之王」，並舉出李華〈弔古戰場文〉云：「鳥無聲兮山寂寂，夜正長兮風淅淅，魂魄結兮

[52] 李恆基等主編《中外影視名作辭典》，頁 588。

[53] 杜雲之《美國電影史》，臺北：文星書店，1967 年，頁 125。

[54] 劉藝《奧斯卡 50 年》，頁 133～134。

[55] 梁良《歐美電影指南 1000 部》，臺北：今日電影雜誌社，1985 年，頁 45。

天沉沉，鬼神聚兮雲冪冪，日光寒兮草短，月色苦兮霜白」；而謂「此片戰場之慘狀，有十倍於此者」；另外還節錄了該書中譯本中述說慘烈戰鬥情景的一段文字，以強化其宣傳效果。[56]該片自 9 月 21 日上映，映至 10 月 4 日，[57]一共映了十五天才下片，賣座相當不錯。該片後來還捲土重來，在上海其它的電影院作第二輪的放映（如 1931 年 11 月 5 日起在九星大戲院重映，1933 年 2 月 1 日起在山西大戲院重映，同年 2 月 5 日起二度在九星大戲院重映，2 月 12 日起在恩派亞、卡德兩大戲院重映……）。誠如當時上海的一篇影評所云：

> 《西線無戰事》在中國的電影觀眾中的作用是超過了任何影片，這只要看《西線無戰事》賣座超過一切影片和本外埠電影院不惜連三再四的開映以及觀眾們趨之若鶩的這點上已經知道。[58]

其後在 1962 年美國西雅圖（Seattle）世界博覽會評選出的電影誕生以來的 14 部 "最偉大的美國影片" 中，該片名列第三。[59]

　　獲得第四屆奧斯卡最佳影片金像獎的《壯志千秋》（Cimarron），是美國雷電華（Radio-Keith-Orpheum）影片公

[56] 《申報》，1930 年 9 月 21 日，本埠增刊㈤。

[57] 《申報》，1930 年 10 月 4 日，本埠增刊㈤。

[58] 黑金〈《西線無戰事》在目前世界和中國的意義〉，原轉《中華日報》，1932 年 11 月 1 日；轉見於陳播主編《中國左翼電影運動》，北京：中國電影出版社，1993 年，頁 703。

[59] 李恆基等主編《中外影視名作辭典》，頁 588。

司 1931 年出品的黑白有聲片，由 Richard Dix（滬譯：李却狄克斯）、Irene Dunne、Estelle Taylor、Nance O'Neille 主演，Wesley Ruggles 導演。[60]該片於 1931 年 11 月 5 日在南京大戲院起映。[61]這部根據女作家埃德納・弗瓦（Edna Feber）暢銷小說改編的電影，是敘述美國西部開拓時期，辛馬龍攜妻從東部來到奧克拉荷馬（Oklahoma），在土地肥沃、礦產豐富的大草原上定居。他們克服重重困難，改善了生存環境，但是也因侵犯了牧場主人的利益而經常發生糾紛和格鬥。強盜土匪的不斷侵擾，也使他們寢食不安。辛馬龍見義勇為，劫富濟貧，尤其同情當地印第安人的悲慘遭遇。為了維護東部來的移民和印第安人的社會權益，他組織親友，開發油田，並辦起伸張正義，揚善懲惡的報紙。這一切使敵對勢力對辛馬龍更加仇視。不幸的是，在一次油田失火事故中，辛馬龍的血肉之軀和他畢生為之奮鬥的"西部理想"都化為灰燼。影片以遼闊無垠的奧克拉荷馬大草原為背景，通過辛馬龍的奮鬥生涯展示了印第安文化和西部的變遷，讚揚了辛馬龍的正義感和獻身品德，褒揚了西部開發精神。[62]其中所涉及的人物，無論男女，都有刻苦冒險的性格。故事發展，前後共有四十年的時間，從他們開發、定居，到死亡，描繪美國祖先們如何使一片荒地變成城鎮與良田。[63]然而這部「振民氣

[60] Lesile Halliwell, *Halliwell's Film Guide* (Second Edition), p.162。

[61] 《申報》，1931 年 11 月 5 日，本埠增刊(八)。

[62] 李恆基等主編《中外影視名作辭典》，頁 588～589。

[63] 劉藝《奧斯卡 50 年》，頁 136。

於疲瘁，發人心於昏瞶」由「李却狄克斯暨大明星四十九位，率演員四萬餘人合演結晶作」，[64]在南京大戲院僅上映五天(至11月9日為最後一天)，即悄然下片。[65]三十年後，米高梅影片公司重拍此片(1961年出品)，由葛倫福特(Gleen Ford)、瑪麗亞雪兒(Maria Schell)、安妮斐絲德(Anne Baxter)、莉莉達華絲(Lili Darvas)主演，安東尼曼(Anthony Mann)導演，為彩色、寬銀幕(Cinemascope)之作，然較三十年前的版本鬆軟呆滯，開始時的西征片段還拍得頗有吸引力，攝影亦佳，但其後則每況愈下，演員的表演亦缺乏生命力。[66]

　　獲得第五屆奧斯卡最佳影片金像獎的《大飯店》(Grand Hotel)，是美國米高梅影片公司1932年出品的黑白有聲片，係根據維基·鮑姆(Vicki Baum)的小說改編的，由埃德蒙·古爾丁(Edmund Goulding)導演。[67]主要的演員有葛蘭泰嘉寶(Greta Garbo)、約翰巴里摩亞(John Barrymore)、華雷史皮萊(Wallace Beery)、瓊克勞馥(Joan Crawford)、里昂巴里摩亞(Lionel Barrymore)、魯意史東(Lewis Stone)等。該片於1933年2月2日在國泰大戲院起映。[68]其劇情大要為：在一段不知具體年代的歲月中，資本主義世界嚴重的全球性

[64]　係該片的廣告詞，見《申報》，1931年11月4日，本埠增刊(廿)。

[65]　《申報》，1931年11月9日，本埠增刊(六)。

[66]　參見 Lesile Halliwell, *Halliwell's Film Guide* (Second Edition)，p.162。及梁良《歐美電影指南1000部》，頁94。

[67]　參見 *Halliwell's Film Guide* (Second Edition)，pp.347~348；及李恆基等主編《中外影視名作辭典》，頁590。

[68]　《申報》，1933年2月2日，本埠增刊(八)。

經濟危機的陰雲籠罩著整個德國，在柏林的一家大飯店中，
麕集著一些來自不同階層、不同身份的人物。芭蕾舞女演員
格魯辛斯卡婭年長色衰，神經過敏，自以為到了窮途末路，
便在寂寞和絕望之中準備自殺。舊男爵馮蓋根因賭博弄得傾
家蕩產，化名費利克斯，以偷竊為生。他見格魯辛斯卡婭有
不少金銀首飾，邪念頓生。他潛入舞女的房間，阻止了她的
自殺，又以假惺惺的調情為名，想盜取她的財物。舞女得到
慰藉，竟然獻上一片癡情，卻絲毫沒有覺察他的企圖。後來，
費利克斯又潛入因陷入困境而在此暫避風頭的財界鉅子、大
老板普萊辛格房中，行竊時被普萊辛格殺死。而格魯辛斯卡
婭仍在自己的房間中癡癡地等待著與費利克斯的幽會。[69] 片
中演員嘉寶與約翰巴里摩亞在飯店中的談情場面，是銀幕上
最美妙的鏡頭之一。此外男女演員的許多特寫也都表現出每
個人的優點。在導演的指導下，幾個主要演員都在這部偉大
影片中留下典型的表演技巧。[70] 當時上海觀眾予該片頗高的
評價，如署名「警吾」的觀眾所寫的〈談「大飯店」〉一文，
謂該片「劇情很曲折，描寫各種人生的生活，佈景的偉大，
極乎富麗堂皇」，「對白流利清楚，攝影高明適當，技巧極算
成功，處處都顯出導演的聰明。這片的成功，導演高爾亭是
有大半功勞的」。[71] 另如署名「忠」的觀眾所寫的〈再談「大

[69]　李恆基等主編《中外影視名作辭典》，頁 590。

[70]　劉藝《奧斯卡 50 年》，頁 140。

[71]　《申報》，1933 年 2 月 4 日，本埠增刊㈤。

飯店」一文，謂「這片子唯一的特長，就是明星的眾多，而且每人都有擅長的發展，然而每人的機會並不多。導演在支配全劇上，功勞是不小，在藝術上的『美』『神』可以說成功。的確在任何片中，很少觀見能和這部片子並論的偉大」。[72]此外當時著名的劇作家洪深也有長文評《大飯店》，對片中演員的表現也有不錯的評價：

> 至於幾個人的表演，都能勝任乃是有目共賞的，無須多談，但是其中有兩個角色比較一般的尤好。嘉寶表演一個神經質的憔悴不堪的戀愛荒的舞女，當雷表演一個笨頭笨腦癡重而偏欲弄手段的德國商人是多麼地清楚與可信呀。這兩個角色，難演而不容易討好。不像小職員或女打字員或假男爵，劇情造就了他們的地位，觀眾早就和他們表了同情的。[73]

該片在國泰大戲院共映了十天—2 月 2 日至 11 日，[74]而後下片。但緊接著 2 月 23 日至 27 日，又在卡爾登影戲院映了五天。[75]

　　獲得第六屆奧斯卡最佳影片金像獎的《亂世春秋》（Cavalcade；另譯《氣壯山河》），是美國福斯（Fox）影片

[72]　《申報》，1933 年 2 月 5 日，本埠增刊㈤。

[73]　洪深〈《大飯店》評〉，原載《晨報》，1932 年 2 月 3 日，〈每日電影〉；
　　轉見於陳播主編《中國左翼電影運動》，頁 714。

[74]　《申報》，1933 年 2 月 11 日，本埠增刊㈥。

[75]　《申報》，1933 年 2 月 23 日，本埠增刊㈦；及 2 月 27 日，本埠增刊㈧。

公司 1933 年出品的黑白有聲片，係根據瑙爾哥華德（Noel
Coward）的戲劇改編，由黛娜溫雅（Diana Wynyard）、克拉
夫勃洛克（Clive Brook）領銜主演，佛蘭克勞合（Frank Lloyd）
導演。[76]該片於 1933 年 9 月 20 日在南京大戲院起映。[77]其
劇情大要為：1899 年除夕之夜，維多利亞時代的英國。出身
於名門望族的羅伯特・馬里奧特和妻子吉恩告別愛子愛德華
和約，帶領僕人布里吉斯戎裝上陣，前往南阿爾卑斯作戰。
羅伯特驍勇善戰，建功立勛，被封為公爵。若干年後，愛德
華與貴族小姐伊迪絲結為夫婦。他們乘坐泰坦尼克號郵船橫
渡大西洋去美國歡度蜜月途中，郵船與冰山相撞而沉沒，愛
德華葬身海底，伊迪絲死裡逃生。次子約和布里吉斯之女、
芭蕾舞演員弗妮是一對青梅竹馬的情侶，成人後互相愛慕。
第一次世界大戰爆發後，約應徵入伍，開赴前線。當羅伯特
夫婦和弗妮的父母正在為約和弗妮辦婚事時，惡耗傳來，約
為國捐軀，兩家親人陷入巨大的悲痛之中。戰爭結束了，又
是一個除夕之夜，弗妮強忍悲痛，重登舞臺，把對約的無限
懷念和哀思之情，傾注在激情澎湃的歌舞表演之中……。[78]
全片時空廣闊，具有史詩般的格調，背景雖然是純英國的，
但主題卻可以放諸四海，具體細微地反映了當時世界大事對

[76] *Halliwell's Film Guide* (Second Edition), p.150。其中文譯名是據《申報》，
　　1933 年 9 月 20 日，本埠增刊㈩該片之廣告所載。

[77] 《申報》，1933 年 9 月 20 日，本埠增刊㈩。

[78] 李恆基等主編《中外影視名作辭典》，頁 591。

人的影響。[79]這部「編年史式影片」，[80]場面浩大，所費不貲，誠如該片在上海首映時的廣告詞所云：「明星四十人，演員三千餘，庶民萬五千，兵士一萬餘，巡洋艦四艘，齊柏靈二艘，來福槍一千枝，運兵車四列，古車二百輛，良馬千餘匹，舞女五百人，樂師一千名」；「巨景之多，莫之與京」。[81]但當時的上海也有影評指出該片「就整個的演出來說，我們得承認每一個場面都是很認眞的。不過事實上用了那末些錢，有了如此成績，也並不過份」；「因著故事的太長，因著情節的龐雜，不免令人發生滯鈍而散漫之感。他如對白太多，也不爲外國人所歡迎」。[82]錢杏邨（阿英）則以「黃子布」的筆名撰文批評《亂世春秋》云：

> 平凡、俗流和沈悶，我想，這是一部和宣傳距離得很遠的，並不成功的作品。假使，和宣傳所說一般的這是現代電影藝術的 The picture of generation，那麼，我想說，這 generation 是很值得輕蔑的了。[83]

是以該片在南京大戲院上映九天（9 月 28 日爲最後一天）而後下片，[84]賣座未見突出。

[79] 梁良《歐美電影指南 1000 部》，頁 88。

[80] 同 78。

[81] 《申報》，1933 年 9 月 20 日，本埠增刊(十)。

[82] 亞夫〈評「亂世春秋」〉，《申報》，1933 年 9 月 21 日，本埠增刊(五)。

[83] 黃子布〈《亂世春秋》我觀〉，原載《晨報》，，1933 年 9 月 22 日，〈每日電影〉；轉見於陳播主編《中國左翼電影運動》，頁 724。

[84] 《申報》，1933 年 9 月 28 日，本埠增刊(六)。

　　獲得第七屆奧斯卡最佳影片金像獎的《一夜風流》（It Happened One Night），是美國哥倫比亞影片公司（Columbia Pictures）1934 年出品的黑白有聲片，由克勞黛考白（Claudette Colbert）、克拉克蓋博爾（Clark Gable）主演，弗蘭克卡普拉（Frank Capra）導演。[85]該片於 1935 年 6 月 11 日在卡爾登影戲院起映。[86]其劇情大要爲：美國，邁阿密（Miami），億萬富翁安德魯斯的獨生女兒埃莉和飛行員金·韋斯特利私訂婚約，遭到父親反對。埃莉逃出父親的豪華遊艇，躍海泅水逃走。在乘車前往紐約投奔韋斯特利的途中，埃莉同瀟洒豪放的失業記者彼得相遇。第二天早晨，他們誤了汽車。彼得從報上頭條新聞和埃莉的言行中得知她就是安德魯斯高價懸賞、四處尋找的女兒。爲了寫出將會引起轟動的獨家新聞，彼得和埃莉乘夜班公共汽車繼續趕往紐約，他以丈夫的身份幫助埃莉擺脫了推銷員沙普利的糾纏。途中遇雨受阻，他們身上所剩無幾，便又以新婚夫婦名義合租一個房間，中間拉起毯子爲牆。當私家偵探前來搜尋時，他們還演出了一場"夫妻吵架"的喜劇，蒙混過關。徒步行走了一天後，他們在草場上過了一夜。次日搭車繼續前行，當夜又一起住進一家汽車旅館。埃莉熟睡後，彼得趕往紐約，把自己和埃莉的經歷寫成文稿賣給報社，拿到一千元酬金。不料埃莉醒來後不見

[85] 參見李恆基等主編《中外影視名作辭典》，頁 592；及《申報》，1935 年 6 月 11 日，本埠增刊(八)所載該片之廣告。

[86] 《申報》，1935 年 6 月 11 日，本埠增刊(八)。

彼得，以為上當受騙，遂於絕望中向家人求援。韋斯特利聞
訊後，把她接往紐約，婚禮前夕，彼得前來索要為埃莉破費
的 39.6 美元。安德魯斯問清原委，為彼得的人格所感動，又
竭力促成女兒和彼得的婚事，並解除了埃莉和韋斯特利的婚
約。彼得和埃莉又一起住進汽車旅館。隨著玩具、喇叭的聲
響，"毯子牆"終於坍塌，隨之燈光熄滅……。[87]這是一部
經典的浪漫愛情喜劇，以今日的眼光來看，該片的故事雖有
點俗套，編導的手法亦不如想像中出色，但其簡潔明快的格
調仍然令人感到愉快，日後的愛情喜劇有很多都受到該片的
影響。包括名氣甚大的《羅馬假期》（Roman Holiday，1953
年出品）與《畢業生》（The Graduate，1967 年出品）在內。
[88]該片有笑料，有諷刺性，有人情味。[89]而且片中主要人物
性格乖僻，行為古怪，有悖常理，因而發生種種引人發噱的
趣事。30 年代這類乖僻喜劇（Screwball Comedy）在美國曾
興盛一時，甚至 7、80 年代的某些美、英電影也遵行其創作
原則。對於《一夜風流》，一些美國影評家曾奉之為乖僻喜
劇之源，視該片導演卡普拉為乖僻喜劇之父。[90]第七屆奧斯
卡影展，該片獲得最佳影片、最佳導演、最佳改編劇本、最

[87] 李恆基等主編《中外影視名作辭典》，頁 592。

[88] 梁良《歐美電影指南 1000 部》，頁 181。

[89] 劉藝《奧斯卡 50 年》，頁 148。

[90] 鄭雪來主編《世界電影鑒賞辭典》，福州：福建教育出版社，1991 年，
頁 46。至於"Screwball Comedy"，也有人譯作「脫線喜劇」，見廖金
鳳譯《電影百年發展史：前半世紀》，頁 336。

佳男主角、最佳女主角五項金像獎大獎。此紀錄一直保持了
四十年，至 1975 年才被《飛越杜鵑窩》（One Flew Over the
Cuckoo's Net）追平。[91]在 1962 年西雅圖世界博覽會評選出
的電影誕生以來十四部"最偉大的美國影片"中，該片名列
第六。[92]它在上海的卡爾登影戲院首映時，儘管其廣告詞謂
該片為「浪漫不可思議的艷情鉅片」，並謂「更闌夜靜，有
美同室，羅襦初解，微聞香澤，當此時也，不飲亦醉，彼姝
者子，推襟送抱，婉轉求歡……」，更自撰兩句七言詩云：「神
女有心空解佩，襄王無夢試行雲」，[93]企圖以色情為訴求，來
招徠觀衆，也許是社會、文化的差異，該片似未獲上海觀衆
青睞，只映了五天（至 6 月 15 日為最後一天），[94]即淒然下片。

　　獲得第八屆奧斯卡最佳影片金像獎的《叛艦喋血記》
（Mutiny on the Bounty），是美國米高梅影片公司 1935 年出
品的黑白有聲片，係根據諾道夫（Charles Nordhoff）及霍爾
（James Hall）的暢銷書改編，由卻爾斯勞登（Charles
Laughton）、克拉克蓋博爾（Clark Gable）、佛蘭支通（Franchot
Tone）、瑪維泰（Movita）主演，Frank Lloyd 導演。[95]於 1936
年 1 月 1 日，在南京大戲院起映。[96]其劇情大要為：1787 年，

[91] 同 88。

[92] 同 87。

[93] 《申報》，1935 年 6 月 11 日，本埠增刊(八)。

[94] 《申報》，1935 年 6 月 15 日，本埠增刊(七)。

[95] 參見 *Halliwell's Film Guide* (Second Edition), p.605；及《申報》，1936
年 1 月 1 日，本埠增刊(八)。

[96] 《申報》，1936 年 1 月 1 日，本埠增刊(八)。

英國三桅大兵艦邦蒂號滿載食品和樹苗，奉命從南太平洋的塔希提島駛往牙買加。船行途中遇到風暴，邦蒂號受阻。艦長布賴既剛愎自用，又凶狠殘忍。眼看兵艦不能按期抵達目的地，他十分急躁。遂不顧部下死活，強令全速航行。年輕的海軍士官拜姆和大副克里斯蒂對此十分不滿。加之克里斯蒂平時和水手們親密無間，陷於孤立境地的艦長布賴對他更加恨之入骨，處處和他作對。船抵牙買加，拜姆和克里斯蒂各自邂逅一位當地的漂亮姑娘，常常形影相伴。在目的地卸完貨後，邦蒂號隨即返航。有幾名水手不堪布賴艦長的虐待逃跑未遂，受到布賴艦長的嚴厲懲處。水手們怒不可遏，群起行動，在克里斯蒂帶領下奮力抗爭，激烈搏鬥，把艦長布賴和他的幾個追隨者囚入一艘小艇，放逐到汪洋大海中。殊料正當水手們安全返回塔希提島並歡呼自己的勝利之時，被英國軍艦救起的布賴等人又捲土重來，蓄意報復。克里斯蒂和水手們又處在新的陰影之中……。[97]這部大型海上冒險片，在 30 年代是花費甚多的超級鉅製，首次在大海上實地拍攝。以今日的眼光看來，該片的製作雖然沒有什麼了不起，但影片本身仍很有娛樂性，某些片段的處理亦十分出色。幾位主角的演技都極為精彩，尤以却爾斯勞登扮演凶殘的艦長一角，使他成為銀幕上不朽的壞蛋之一。[98]該片在南京大戲院首映時的廣告詞謂該片「歷程萬四千里，耗費二百餘萬，攝

[97]　李恆基等主編《中外影視名作辭典》，頁 593。
[98]　梁良《歐美電影指南 1000 部》，頁 234。

製費時二年，參加演員半萬餘人，英海軍部借艦仿製」。至
於描述片中情節情景的廣告詞，文字極其優美典雅，令人悅
目賞心，如「薰風波綠沙柔，草茵果食椰酒，出水芙蕖新浴，
落日陽雲未收，比目雙飛翼，此鄉願白頭」，又如「縹緲三
島，仙槎輕探桃源境；縱橫七海，碧血怒綻革命花」。[99]該片
在南京大戲院映至 1 月 10 日，[100]而後下片，前後共十天，
賣座尚稱不惡。二十餘年後，米高梅影片公司重拍此片（彩
色，寬銀幕，1962 年出品），雖然攝製的時間更長，花費的
用度更多，成績卻較前遜色。[101]

　　獲得第九屆奧斯卡最佳影片金像獎的《歌舞大王齊格
菲》（The Great Ziegfeld），是美國米高梅影片公司 1936 年出
品的黑白有聲片，是由威廉鮑威爾（William Powell）、茂娜
洛埃（Myrna Loy）、露薏蕾娜（Luise Rainer）主演，Robert Z.
Leonard 導演。[102]該片於 1936 年 9 月 25 日在南京大戲院起
映。[103]其劇情大要為：1893 年，一位原先在狂歡節表演雜耍
節目的青年藝人來到百老匯，他就是雄心勃勃的弗洛倫茲・
齊格飛（菲），他建立了以自己名字命名的歌舞團，並擔任
第一位經理。為了齊格飛歌舞團的發展壯大，他周遊歐美各

[99] 《申報》，1936 年 1 月 1 日，本埠增刊㈧。

[100] 《申報》，1936 年 1 月 10 日，本埠增刊㈧。

[101] 同 98。

[102] 參見 *Halliwell's Film Guide* (Second Edition), p.355；及《申報》，1936
年 9 月 25 日，本埠增刊㈤。

[103] 《申報》，1936 年 9 月 25 日，本埠增刊㈤。

國，招收了許多歌舞藝術家，歐洲名伶安娜・海爾特（Anna Held）也應邀赴美演出，表演了《東京小女人》等著名節目，不但增加了歌舞團的知名度，而且滯留美國，成爲齊格飛夫人。爲了迎合時尚，齊格飛創作了"回旋臺階"、"水上舞臺"等許多獨特新穎的輕歌曼舞節目，使齊格飛歌舞團成爲百老匯最大、最具影響力的歌舞團，齊格飛也被譽爲"輕歌舞之王"。但是，齊格飛風流倜儻，追逐女色，在功成名就之時，卻喜新厭舊，遺棄了海爾特而娶歌舞新星比莉・伯克（Billie Burke）爲妻。1932 年，齊格飛終因身心交瘁而去世。[104]這是一部音樂傳記影片，佈景豪華，歌舞美妙，有娛樂性，而且也有趣味。[105]該片在上海首映時的廣告詞也頗具詩情：「南朝金粉，北地胭脂。竭宇宙間之曲線美！」;「銷魂妙謳，盪魄艷舞。盡藝術界之新姿態！」;「瑤臺綺景，羽衣霓裳。窮設計家之幻想力！」[106]當時《申報》曾爲文推薦該片：

> 凡是看過「歌舞大王齊格菲」一片的人，都一致認爲該片是電影業創業至今得未曾有的一齣偉大巨製。……而歌舞場面之偉大，尤允稱爲該公司（按：指米高梅影片公司）技術人員瀝盡心血的藝術結晶。內中旋轉台，和飛台兩幕，眞是曠古未有的奇觀，片中舞女所著的服飾，式樣新穎，光輝奪目，到處不離「美」的

[104] 李恆基等主編《中外影視名作辭典》，頁 593。
[105] 劉藝《奧斯卡 50 年》，頁 154。
[106] 《申報》，1936 年 9 月 25 日，本埠增刊㈤。

　　原則。……今在本埠南京大戲院公映，滬上愛好電影
的人們，幸勿錯過這種千載難得世紀一度的機會。[107]

然而該片自 9 月 25 日夜起映（只映一場）至 10 月 1 日爲最
後一天（只映日戲一場），[108]僅六天左右，即行下片。

　　此外，由卓別麟（Charles Chaplin）自導自演的喜劇黑
白默片《馬戲》（The Circus），1928 年 2 月 23 日在卡爾登影
戲院起映。[109]該片是美國聯美（United Artists）影片公司 1928
年出品，其他的演員尚有 Merna Kennedy、Allan Garcia、Harry
Crocker。[110]卓別麟在默片時代四大喜劇名星中（其他三位爲
Harold Lloyd〔滬譯：羅克〕、Buster Keaton〔滬譯：開登〕
及 Harry Langdon），是最受大衆喜愛，也最受影評人喝采的。
他稱得上是啞劇大師，精於用倫敦青年音樂廳學來的特技與
姿態去表演。令人感興趣的是卓別麟的喜劇風格是由十六世
紀舞蹈綜藝節目所傳延下來的，這是由過去跑碼頭的演員所
創造出來的一種即興表演。[111]他原係英國人，後來到美國發
展，加入「喜劇大王」馬克善納（Mark Sennett，來自法國）
的奇事動（Keystone）公司爲演員。他擅長於模仿和創造，

[107] 同上。

[108] 《申報》，1936 年 10 月 1 日，本埠增刊㈥。

[109] 《申報》，1928 年 2 月 23 日，本埠增刊㈤。

[110] *Halliwell's Film Guide* (Second Edition), p.163。

[111] 馬卡佛萊（Donald W. McCaffrey）〈默片時代的四大喜劇名星〉，史得
普爾斯（Donald E. Staples）編輯、王曉祥譯《美國電影論壇》，臺北：
新亞出版社，1975 年，頁 44～45。

使他成為馬克善納旗下的「青出於藍」者,也是馬克之後的
另一個有喜樂智慧的電影家,以及影史上最有名的不笑的「笑
匠」。他那一套「小鬍子加破鞋加手杖」的形態,以後也成
為別人模仿的對象。[112]當然這些人都僅止於表象的模仿,卻
沒有一個人得以模仿到他獨特、創造性的喜劇精神。[113]《馬
戲》在上海首映時的廣告謂「本片陳義高尚,卓氏以卓越之
思想,作輕淡之描寫,全劇以馬戲場為襯托,滿充新鮮笑料,
絲毫不落舊套,為卓氏兩年精力之結晶品,穿插如卓別麟身
迷循環鏡中,誤入獅椐走索等,突梯滑稽,令人捧腹不已」。
[114]該片在卡爾登影戲院映至 2 月 29 日,[115]前後共七天,於
次日下片。同年(1928 年)3 月 25 日,《萬王之王》(King of
Kings)在夏令配克影戲院起映。[116]這部敘述耶穌生平的黑
白默片,是美國 Pathé 公司 1927 年出品,由 H. B. Warner、
Jacqueline Logan、Joseph Schildkraut、Ernest Torrence 主演,
Cecil B. de Mille(滬譯:西席地密耳)導演。[117]西席地密耳
是美國極其著名的導演,第一次世界大戰結束後,美國社會
風氣趨於奢華,善良的道德日漸崩潰,西席地密耳順應社會

[112] 老沙《顧影餘談》,臺北:傳記文學出版社,1969 年,頁 76～80。

[113] 肯尼斯・麥高文(Kenneth MacGowan)著、曾西霸編譯《細說電影》,
臺北:志文出版社,1986 年,頁 121～122。

[114] 《申報》,1928 年 2 月 23 日,本埠增刊㈤。

[115] 《申報》,1928 年 2 月 29 日,本埠增刊㈥。

[116] 《申報》,1928 年 3 月 25 日,本埠增刊㈧。

[117] *Halliwell's Film Guide* (Second Edition), p.475。

風氣的轉變，製作了一連串迎合時代的影片。[118]其後美國影片界發起自肅運動，好萊塢作品內容爲之一變。自 1924 年起，西席地密耳有了一百八十度的轉變，成爲道德的信奉者，攝製偉大的作品《十誡》（The Ten Commandments，按：該片於 1928 年 4 月 9 日在上海之奧迪安影戲院起映過），以後他的作品，都加上說敎的氣味。[119]從《十誡》以後，西席地密耳成了大場面電影的權威，他再不像過去不停地導演新片，改爲重質不重量，把全部精神傾於一片，要每部片子成爲大片。然而他的超級巨片《萬王之王》，作品雖成功，但不賣座。[120]惟該片在夏令配克影戲院首映時賣座卻不惡，映至 4 月 2 日，[121]共映了九天。而且自 4 月 3 日起，由愛普盧影戲院接映該片，[122]映至 4 月 12 日，[123]方於次日下片。就在《萬王之王》在上海首映的同時，另一部以耶穌基督時代爲背景的影片《賓漢》（Ben-Hur）於同年 3 月 27 日在卡爾登影戲院起映。[124]這是美國米高梅影片公司 1925 年出品的黑白默片，係根據 Lew Wallace 的小說改編，由 Ramon Novarro、Francis X. Bushman、Carmel Myers、May McAvoy、

[118] 黃仁編著《世界電影名導演集》，臺北：聯經出版事業公司，1979 年，頁 166。

[119] 杜雲之《美國電影史》，頁 83。

[120] 同 118。

[121] 《申報》，1928 年 4 月 2 日，本埠增刊㈤。

[122] 《申報》，1928 年 4 月 3 日，本埠增刊㈥。

[123] 《申報》，1928 年 4 月 12 日，本埠增刊㈣。

[124] 《申報》，1928 年 3 月 27 日，本埠增刊㈥。

Betty Bronson 主演，Fred Niblo 導演。[125]該片拍了許多年，起用了許多不同的演員和導演，終於完成，好萊塢 20 年代最重要的作品可能就是這一部。[126]紐約時報（New York Times）推崇該片爲「一部研究和耐心下的絕妙之作，一部充滿藝術性的攝影戲劇」。稱得上是美國無聲銀幕上最偉大的敘述史詩，片中的海戰和賽車是其最著名的結局。[127]該片在上海上映時的廣告詞謂該片「價值：四百萬美金，演員：十五萬餘人」，謂片中「羅馬艦隊與希臘海盜之海戰，百餘古艦巍然海上，血肉相搏，驚心怵目。杏迪區駟車之比賽，奔騰急馳，速逾閃電，氣象萬千，震魂動魄。佈景宏偉，開影片界之新紀錄，各影多渲染彩色，艷麗奪目」。[128]該片在卡爾登影戲院映至 4 月 4 日，[129]共映了九天。然而 1929 年 1 月 3 日至 9 日北京大戲院又重映該片。[130]同年 11 月 27 日至 12 月 3 日東南大戲院也重映之。[131]1933 年 12 月 3 日至 7 日，

[125] *Halliwell's Film Guide* (Second Edition), p.74。

[126] 江南、東平譯（Steven H. Scheuer 著）《好萊塢之星》，臺北：奧斯卡出版社，1976 年，頁 17。

[127] 同 125。

[128] 《申報》，1928 年 3 月 27 日，本埠增刊㈥。

[129] 《申報》，1928 年 4 月 4 日，本埠增刊㈥。

[130] 《申報》，1929 年 1 月 1 日，本埠增刊㈩（按：1 月 3 日之《申報》影印本缺頁，故根據 1 月 1 日《申報》該電影之預告所載稱）；及 1929 年 1 月 9 日，本埠增刊㈣。

[131] 《申報》，1929 年 11 月 27 日，本埠增刊㈣；及同年 12 月 3 日，本埠增刊㈧。

該片易名爲《亡國恨》，在融光大戲院上映。[132]可謂後勁十足。三十餘年後，米高梅影片公司重拍《賓漢》（有聲、彩色大銀幕，1959 年出品，William Wyler 導演），成績更爲突出，獲第三十二屆奧斯卡十一項金像獎，是奧斯卡歷史上獲獎最多的一部影片。[133]

　　1931 年 3 月 18 日，戰爭巨片《地獄天使》（Hell's Angels）在南京大戲院起映。[134]該片是 Howard Hughes 1930 出品的黑白（部分場景是彩色的）有聲片，由 Ben Lyon、James Hall、Jean Harlow、John Darrow 主演，Howard Hughes 導演。[135]Howard Hughes（霍華·休斯）是美國富翁，除了本身事業之外，他也喜愛飛機、電影和美女。他費時一年六個月，投下四百萬美元親自導演的這部《地獄天使》，雖是一部通俗性的戰爭愛情片，卻捧紅了 Jean Harlow（珍哈露），成爲新時代的性感象徵。[136]該片先用默片拍攝，當接近完成階段，有聲電影發展成功，於是又重新拍成有聲電影。[137]該片的規模超過 1927 年威廉惠曼（William A. Wellman）導演的《翼》（Wings），觀衆十分喜愛加上聲音後的空中大場面。[138]《地

[132]　《申報》，1933 年 12 月 3 日，本埠增刊(圡)；及同年 12 月 7 日，本埠增刊(九)。

[133]　參見劉藝《奧斯卡 50 年》，頁 240；梁良《歐美電影指南 1000 部》，頁 60。

[134]　《申報》，1931 年 3 月 18 日，本埠增刊(七)。

[135]　*Halliwell's Film Guide* (Second Edition), p.381。

[136]　黃仁編著《世界電影名導演集》，頁 335。

[137]　劉藝《奧斯卡 50 年》，頁 138～139。

[138]　杜雲之《美國電影史》，頁 124。

獄天使》在南京大戲院上映時的廣告詞謂該片「職員：美國
電影導演飛機專家海琪士導演，攝影師三十五人，剪片編輯
五十人。明星：賓烈昂、吉姆士霍爾及琪哈夢主演，其餘重
要演員十五人，參戰男子二萬五千人，加入倫敦舞會男女四
千人。顧問：陸戰指導顧問為美國陸軍大將夏德，齊柏林空
戰顧問為前德國歐戰時齊柏林軍指揮亞斯丁。機師：英國航
空軍第一團及李索芬隊全體隊士二百名。軍火：所用軍火大
部由美國陸軍部兵工製造廠供給。影片：攝取全片空中地上
各景，共耗去三百六十萬尺，其底片價值約美金二十萬元。
飛機：美國軍用飛機公司承造飛機二百三十八只，價值美金
二百三十二萬元。德國齊柏林飛船公司承造飛船八十七只，
價值美金一百廿萬元。軍火：全片所用機關槍、大炮、手槍、
手溜彈、炮彈、槍彈價值美金九十六萬元。損失：德國齊柏
林炸倫敦前後兩次之損失，價值美金約三十萬元。總計：以
上共用已達五百萬元，餘如職演員三年之薪工，不下美金一百
萬元」；並謂「全片戰景完全眞戰，死飛機師十餘，演員十餘
人」；「是片也，宜於老，宜於少。宜於男，宜於女，宜於觀戰
事片者，宜於觀愛情片者，宜於識英語者，宜於不識英語者；
舉世之內，凡屬人類，觀此片咸無不宜」。[139]該片在南京大戲
院映至 3 月 26 日，[140]於次日下片，共映了九天。同年 10 月 28

139　《申報》，1931 年 3 月 18 日，本埠增刊㈦。

140　《申報》，1931 年 3 月 26 日，本埠增刊㈣。

日至 11 月 3 日，該片又在上海大戲院重映了七天。[141]

　　1931 年 4 月 4 日，《國魂》（Storm Over Asia，又譯《亞洲風暴》、《亞洲風雲》、《成吉思汗的後代》）在百星大戲院起映。[142]這是第一部在中國公開放映的蘇俄電影。[143]係蘇俄 Mezhrabpomfilm 1928 年出品的黑白默片，由 I. Inkizhinov、

141　《申報》，1931 年 10 月 28 日，本埠增刊(十)；及同年 11 月 3 日，本埠增刊(六)。

142　《申報》，1931 年 4 月 4 日，本埠增刊(八)。

143　見〈上海文化源流大事記〉，馬學新、曹均偉、薛理勇、胡小舒主編《上海文化源流辭典》，上海：上海社會科學院出版社，1992 年，頁 826；及周斌、姚國華〈中國電影的第一次飛躍──論左翼電影運動的生發和貢獻〉，《當代電影》1993 年第 2 期，頁 13。不過此一說法尚有爭議，根據現有的材料，最早在中國放映的蘇聯影片是 1924 年 3 月，列寧逝世後不久，在北京和天津放映的新聞紀錄片《列寧出殯記》。但是據早年在中東鐵路工作過的人說，1921 年中東路問題解決後，就有蘇聯最初的默片在哈爾濱放映，起初是在鐵路俱樂部，後來也在電影院公映。不過究竟是那幾部片子，已經沒有人記得，暫時也找不到可以查考的記載。又據田漢在回憶文章裡說，1925 年，他受蘇聯駐上海領事林德的委托，曾用南國電影劇社名義，假上海大戲院放映《戰艦波將金號》，招待上海文化界的朋友。然而當時《戰艦波將金號》沒有在中國公映，直到 1931 年，才有普多夫金導演的《亞洲風雲》（即《成吉斯汗的後代》，在上海公映，這是第一部和上海觀眾見面的蘇聯影片。從上述材料來看，蘇聯影片雖在二十年代初就在東北的哈爾濱開始映出，但是那時主要是在蘇聯的僑民中放映，中國觀眾不多，影響也不大。我們說，蘇聯紀錄片從 1924 年開始，藝術片從 1931 年開始，個別的藝術片在 1925～26 年就已開始在中國放映，是比較恰當的。以上所述係引自姜椿芳〈蘇聯電影在中國〉，《電影藝術》1959 年第 5 期，頁 23。

Valeri Inkizhinov、A. Dedintsev 主演，V. I. Pudovkin 導演。
[144]普多夫金（V. I. Pudovkin，1898～1953）是俄國電影史上
三大巨人之一（另外二人是愛森斯坦〔Sergri Eisenstein，1898
～1948〕及多夫忍柯〔A. P. Dovzhenko，1894～1956〕），[145]
他導演的這部《亞洲風暴》，是一部革命教育片，將可能形
成的背叛轉成政治的同志愛。一個年輕的蒙古獵人得知皮毛
的價格乃由貪心的資本主義者所決定，他們盡量以低價收
購。當他被敵人俘虜時（這時他已加入游擊隊，對抗帝國主
義），這位年輕人提出似乎證明他是成吉思汗後裔的文件，
其實這些文件是他無意中得到的，內容不過是說所有蒙古人
都有權分享這份祖先遺產。然而帝國主義統治者（原版影片
中是英軍，美國版影片中是白軍）想利用他來繼續奴役族人。
年輕蒙古人得知他們的陰謀，斷然拒絕敵人所提的榮華富
貴，並且掙脫束縛，獲得自由，領導族人抗暴，將篡奪王位
者趕出家園。[146]該片在百星大戲院上映時的廣告詞謂該片為
「租界當局禁止開映」，「歐美各國嚴禁開映」；「血肉與彈丸
齊飛，人馬偕狂風俱舞」，並謂該片係「紀黃色人種戰勝白
色人種的偉史，轟轟烈烈，振起我民族精神」；「描寫白種人

[144] *Halliwell's Film Guide* (Second Edition), p.829～830。
[145] 普多夫金（V. I. Pudovkin）著、劉森堯譯《電影技巧與電影表演》，
臺北：書林出版公司，1980 年，頁 9。
[146] 陳衛平譯（Gerald Mast 著）《世界電影史》，臺北：中華民國電影圖
書館出版部，1985 年，頁 191。

的刁惡奸詐，蠻橫無理，以及政治手腕的卑鄙齷齪」。[147]該片在百星大戲院映至 4 月 11 日，[148]於次日下片，共映了八天。然而同年 4 月 27 日起百星大戲院又重映該片，其廣告詞有謂「看此片勝過熟讀一部三民主義」，「凡屬中國人應有看此片的責任」。[149]這次重映至 4 月 30 日，[150]於次日下片。該片後來在重映時，有署名「則人」者，在《晨報》上發表影評，呼籲被壓迫的中國民眾起而學習該影片的啓示云：

> 這是一張描寫民族革命的影片，暴露帝國主義侵略的罪行的影片，它和資本主義國家所流行的以酒肉女人來麻醉被壓迫大眾的影片，具有完全不同的意義。它指示了什麼是被壓迫民族的出路。在這張片子裡，它告訴了我們，帝國主義的侵略好像水銀瀉地一樣，簡直無孔不入，連沙漠荒野的蒙古都有了它的足跡。爲著要能充分地壓迫弱小民族，不得不和這個民族的特權階級互相勾結。它告訴了我們，帝國主義在被侵略的民族中，勾結著特權階級還不夠，還要親手在這個民族中建立一個傀儡的政權，作爲權益的永久保障。它告訴我們，帝國主義的所有這些企圖都是徒勞的，白費心思的。被壓迫的大眾不是天生的馴服的奴隸，

147　《申報》，1931 年 4 月 4 日，本埠增刊(八)。
148　《申報》，1931 年 4 月 11 日，本埠增刊(七)。
149　《申報》，1931 年 4 月 27 日，本埠增刊(八)。
150　《申報》，1931 年 4 月 30 日，本埠增刊(八)。

終有一天要起來掙斷他們的鎖鏈，推翻他們的統治。
它告訴了我們，被壓迫的民族不必希望第三者來替他
們謀解放，只有團結自己的力量，武裝自己，發動民
族的革命戰爭，終能取得最後的勝利。狂烈的暴風籠
罩著亞細亞了，被壓迫的中國民眾，這是時候了，學
習這張影片的啓示吧！[151]

　　1931 年 4 月 9 日，海上災難片《鐵達尼遇險記》（Atlantic）
在大光明大戲院起映。[152]這是一部英國片，1929 年出品，黑
白有聲，由 Franklin Dyall、Madeleine Carroll、Monty Banks、
John Stuart 主演，E. A. Dupont 導演。[153]該片在大光明大戲院
上映時的廣告詞以「咋舌驚心」，「極度緊張」；「電影史上獨
占一頁」，「海上偉跡首屈一指」來招徠觀衆，並謂「這樣的
巨景，在銀幕上從未有過，有之，當自此片始。片紀巨輪鐵
達尼行於大西洋中誤觸冰山以致沉沒，寫人心鎮靜與慌張，
以及臨沒時的形形色色，蔚爲大觀」。以及「此片代價，奚
止數十百萬，凡以前諸君看過的海上鉅片，遠不及此片之什
一，導演與取景之難，無以逾此。無怪英人認此片爲壓倒世
界任何影片之代表作」。[154]惟儘管如此，該片在影史上似鮮

151　則人〈《亞洲風雲》評〉，原載《晨報》，1933 年 4 月 8 日〈每日電影〉；
　　轉見於陳播主編《中國左翼電影運動》，頁 680~681。
152　《申報》，1931 年 4 月 9 日，本埠增刊（六）。
153　*Halliwell's Film Guide* (Second Edition), p.58。
154　同 152。

少被人提及，在大光明大戲院映至 4 月 13 日，[155] 於次日悄然下片，祇演了五天。同年 9 月 15 日至 18 日，巴黎大戲院重映該片，[156] 9 月 25 日又重映了一天，[157] 看來該片在上海的賣座未盡理想。其後該片曾多次重拍以 1997 年出品的《鐵達尼號》（Titanic）最為成功，轟動一時。同年（1931 年）4 月 29 日夜場起，由卓別麟自導自演的黑白無聲（但音樂和音響則是有聲的）喜劇片《城市之光》（City Lights）在南京大戲院上映。[158] 這是美國聯美影片公司 1931 年出品的，其他的演員尚有 Virginia Cherrill、Harry Myers。[159] 影片以一個象徵美國繁榮的大型雕像揭幕典禮作為開端，引出坐在雕像膝蓋上的失業者查利，在一家商店的櫥窗前對一尊裸女青銅塑像審視了一番之後，查利遇見了一位美麗的賣花盲女郎，並由對她的同情發展到愛慕。一次，查利在河邊救了一位企圖自殺的百萬富翁，百萬富翁在酩酊大醉後給了查利一千美元。查利擺脫了警察的追捕，把經過艱難險阻弄來的錢交給盲女郎治病，使她終於重見光明。而她看到眼前的查利時，卻流露一幅無限失望和內心沉痛的表情。影片以查利一個比任何眼淚都痛苦萬分的微笑作為結束。[160] 自從 1915 年春天

[155]　《申報》，1931 年 4 月 13 日，本埠增刊（六）。

[156]　《申報》，1931 年 9 月 15 日，本埠增刊（九）；及同年 9 月 18 日，本埠增刊（七）。

[157]　《申報》，1931 年 9 月 25 日，本埠增刊（六）。

[158]　《申報》，1932 年 4 月 29 日，本埠增刊（三）。

[159]　*Halliwell's Film Guide* (Second Edition), p.165。

[160]　李恆基等主編《中外影視名作辭典》，頁 589。

的《流浪漢》(The Tramp)，卓別麟開始有了喜劇的悲愴性。
在他後來的許多影片中，他透過各式各樣的途徑來呈現這種
悲愴性。悲愴性的運用達到最高潮，則是《城市之光》中有
關盲女的幾個場景。[161]卓別麟在拍製該片時，電影的歷史雖
已進入有聲片時期，但他在片中灌入的聲音除了音樂之外，
臺詞、對白仍循無聲片的手法打在字幕上，因此是屬於用音
響版形式製成的影片。他認為他的專長是無聲啞劇，所以他
仍固執己見致力和有聲片對抗，除了音樂之外，絕不許有其
它的聲音雜入。[162]該片於 1952 年在比利時蒙達爾國際電影
節評選出來的電影誕生以來的十二部最佳影片中名列第四。
同年在英國《畫面與音響》雜誌評選的電影誕生以來的十部
最佳影片中與《淘金記》(The Gold Rush，卓別麟自導自演，
1925 年出品）並列第二名。[163]《城市之光》在南京大戲院上
映時的廣告詞謂該片為「卓絕極巔與對白片宣戰的滑稽片之
王」，並謂「計劃兩年，攝製一載，吃盡千辛萬苦，無非博
君歡笑二小時」。[164]在南京大戲院映至 5 月 12 日，[165]於次日
下片，共映了約十三天，賣座相當不錯。據當時曾往南京大
戲院看過該片署名「梅」的記者回憶，謂該片「曾經轟動了

[161] 肯尼斯・麥高文（Kenneth MacGowan）著、曾西霸編譯《細說電影》，
頁 120。

[162] 羅新桂編譯《世界名片百選》，臺北：志文出版社，1979 年，頁 67。

[163] 同 160。

[164] 《申報》，1931 年 4 月 30 日，本埠增刊(三)。

[165] 《申報》，1931 年 5 月 12 日，本埠增刊(三)。

全滬，它的賣座率遠超過一般有聲片」，當「散場的時候，在人聲鼎沸中，只聽到人們說好、好」。[166]1932 年 8 月 21 日至 8 月 23 日，《城市之光》在卡爾登影戲院重映，[167]當時江天撰有〈卓別林與《城市之光》〉一文云：

> 《城市之光》是卓別林生平最有名的一張影片，就是在近年來的世界影壇，也是數一數二的名作，但是，《城市之光》依舊不能跳出以上所說的圈子，除了非常美麗的故事以外，實在不容易找出他的顯著的進步，並且影片中滑稽的成分太多（尤其是石像前的一節），反而減少諷刺的力量。賣花女盲目復明，也太近於傳奇的故事。尤其是最後相視而笑的收場，完全消滅了所有的"苦趣"。講意識，那末《城市之光》完全是"感情"的產物，好像流浪者因為賣花女生病而"鬥拳"，而向"富翁要錢"，因為高興賣花女而"百金一擲"，除了重復了一次"堂‧吉訶德"的故事以外，倒還有些什麼？有的，只是糜爛的資本主義的末期頹廢的小資產階級的感情作用罷了！至於表演，那末每一個演員都能盡職，卓別林是不用說了，就是女主角的扮演盲女，到處具體的表現出盲女的觸覺，決計看不出這個盲女是明目的人扮的。攝影和布景，都不差，街頭幾場行人眾多，車輛紛紜，絕不像中國影片的只有主

[166] 原載《時報》，1932 年 8 月 23 日，〈電影時報〉；轉見於《中國左翼電影運動》，頁 700。

[167] 《申報》，1932 年 8 月 21 日，本埠增刊㈥；及同年 8 月 23 日，本埠增刊㈥。

角在行走一般，字幕極少，即使不懂英文的人，也一目了然。本來在卓別林的影片中，對話說白，都是用不到的，這才是電影的最高藝術，現在人沒有卓別林的藝術而隨意反對有聲影片並且把卓別林舉出，我想他們最好多看一些反對有聲片的卓別林的作品是怎樣的。這雖則是題外的話，也有說一說的必要。[168]

同年（1931 年）9 月 16 日，艷情文藝片《藍天使》（The Blue Angel）在卡爾登影戲院起映。[169]這是德國 UFA（滬譯：烏發公司）1930 年出品的黑白有聲片，係根據 Heinrich Mann 著的小說"Professor Unrath"改編，由 Emil Jannings（滬譯：依密爾琪寧氏）、Marlene Dietrich（滬譯：瑪蓮黛瑞絲）、Kurt Gerron、Hans Albers 主演，Josef Von Sternberg（滬譯：馮史登寶）導演。[170]這是馮史登寶的第二部有聲電影──或許是他最出色的一部片子。[171]影片是敘述一位酗酒、沮喪的教授迷戀一名艷麗的夜總會歌女，她嫁給了他，但是不久即對他厭倦及輕蔑、折辱。他離開了她而死於他舊日的教室裡。[172]這部片子雖然由德國烏發公司出品，卻是與美國派拉蒙影片

[168]　江天〈卓別林與《城市之光》〉，原載《中華日報》，1932 年 10 月 26 日，轉見於《中國左翼電影運動》，頁 702。

[169]　《申報》，1931 年 9 月 16 日，本埠增刊(十)。

[170]　參見 *Halliwell's Film Guide* (Second Edition), p.100～101；及《申報》，1931 年 9 月 15 日，本埠增刊(十)。

[171]　陳衛平譯（Gerald Mast 著）《世界電影史》，頁 265。

[172]　*Halliwell's Film Guide* (Second Edition), p.101。

公司合作拍攝的，把藉藉無名的德國女子瑪琳黛德麗（與滬譯略有不同），造成了葛麗泰嘉寶（Greta Garbo）後閃亮世界的紅女星。[173]《藍天使》於 1930 年先放映於德國，1931 年公映於美國。在柏林獻映時，驚動了德國觀眾。[174]該片在卡爾登影戲院起映前夕的廣告詞謂：「香噴噴的美人，水滴滴的媚眼，魂悠悠的歌聲，把一個道高望重的大學教授困住了，描寫色慾的魔力，妙不可以言傳，勝過一服興奮劑」。[175]其實片中最出色之處，在於馮史登寶把安特瑞教授死亡的每一階段描寫得極爲細膩，也極爲清楚，而他在描寫男人毀於性活力方面，也一樣清晰明快。[176]該片在卡爾登映至 9 月 25 日，[177]於次日下片，共映了十天，賣座不錯。同年 10 月 21、22 日，該片又在巴黎大戲院重映了兩天。[178]約三十年後，美國福斯影片公司重拍該片（彩色有聲，新藝拉瑪體銀幕，1959 年出品），由愛德華狄米屈克（Edward Dmytryk）導演。[179]

　　1932 年 4 月 7 日，科幻恐怖片《化身博士》（Dr. Jekyll and

[173] 黃仁編著《世界電影名導演集》，頁 700。

[174] 老沙《世界電影的裸變》，臺北：中國電影文學出版社，1962 年，頁 80。

[175] 《申報》，1931 年 9 月 16 日，本埠增刊㈩。

[176] 同 171。

[177] 《申報》，1931 年 9 月 25 日，本埠增刊㈥。

[178] 《申報》，1931 年 10 月 21 日，本埠增刊㈩；及同年 10 月 22 日，本埠增刊㈥。

[179] 參見 *Halliwell's Film Guide* (Second Edition), p.101；及梁良《歐美電影指南 1000 部》，頁 66。

Mr. Hyde）在光陸大戲院起映。[180]這是美國派拉蒙影片公司
1932 年出品的黑白有聲片，由 Fredric March（滬譯：弗德烈
麥許）、Miriam Hopkins（曼琳霍潑金）、Rose Hobart、Holmes
Herbert 主演，Rouben Mamoulin 導演。[181]影片是敘述在維多
利亞女王時代的倫敦，[182]一位道貌岸然的科學家杰古爾
（Jekyll）醫生，由於服了一種能改變人的知覺的藥物，變成
了一位易於衝動的海德（Hyde）先生，從外貌來看，更像一
個典型的妖怪。這部著重心理描寫的影片最吸引人的是表現
幻變的鏡頭，拍攝時用了超大光圈，在技術上取得令人信服
的效果。[183]這部影片，從頭至尾是一種名手的傑作，幾乎在
每一個鏡頭中都表現出，該片導演要摒棄死板運用的攝影機
和傳統應用配音的方式。[184]譬如他發明了合成的聲音，將許
多不同的聲音和他自己放大的心跳聲混雜在一起，產生了一
種人為的恐怖音響。[185]弗德烈麥許（或譯為弗德烈馬區）因
主演該片獲得第五屆奧斯卡最佳男主角金像獎。之後三十餘
年，他一直是好萊塢最優秀的演員之一。[186]該片在光陸大戲

[180] 《申報》，1932 年 4 月 7 日，本埠增刊(十)。

[181] *Halliwell's Film Guide* (Second Edition), p.232。

[182] 姜東、李超主編《奧斯卡大觀》，長春：吉林文史出版社，1990 年，頁 29。

[183] 克里斯蒂・黑爾曼（Christian Hellmann）著、陳鈺鵬譯《世界科幻電影史》，北京：中國電影出版社，1988 年，頁 23。

[184] 哈公《電影藝術概論》，臺北：華欣文化事業中心，1974 年，頁 159。

[185] 江南、東平譯（Steven H. Scheuer 著）《好萊塢之星》，頁 22。

[186] 劉藝《奧斯卡 50 年》，頁 140。

院上映時，不知何故，廣告既小，廣告詞亦少得離譜，映至
4 月 12 日爲最後一天，[187]於次日下片，祇映了六天而已。同
年 10 月 16 日，該片又在夏令配克影戲院重映，廣告詞僅謂
該片爲「派拉蒙本年絕頂名貴巨片（開禁後本院第一次重金
租映）」兩三句而已，[188]映至 10 月 21 日爲最後一天，[189]於
次日下片，祇映了五天而已。同年（1932 年）9 月 14 日，
叢林冒險片《人猿泰山》（Tarzan, The Ape Man），在國泰大
戲院起映。[190]這是美國米高梅影片公司 1932 年出品的黑白
有聲片，是由 Johnny Weissmuller、Maureen O'Sullivan 主演，
W. S. Van Dyke 導演。[191]該片在國泰大戲院上映時的廣告詞
謂「本片有連貫緊張之情節，人與獸互有充分的表演，迥非
旅行新聞片可比」。又謂該片係「描寫自然界的生活，從非
洲海岸起，直寫到非洲的腹地」，係「追溯五千年前的原始
生活！推想五千年後的人類歸宿」，[192]飾演泰山的約翰‧韋
斯穆勒，爲世運會的游泳冠軍，該片上映後，受到觀衆的熱
烈歡迎，於是一連串的泰山影片相繼出籠，造成泰山片的熱
潮。[193]該片在國泰大戲院映至 9 月 22 日，[194]於次日下片，

[187]　《申報》，1932 年 4 月 12 日，本埠增刊(三)。
[188]　《申報》，1932 年 10 月 16 日，本埠增刊(六)。
[189]　《申報》，1932 年 10 月 21 日，本埠增刊(八)。
[190]　《申報》，1932 年 9 月 14 日，本埠增刊(九)。
[191]　*Halliwell's Film Guide* (Second Edition), p.885。
[192]　同 190。
[193]　劉藝《奧斯卡 50 年》，頁 143。
[194]　《申報》，1932 年 9 月 22 日，本埠增刊(九)。

共映了九天，賣座尚差強人意。1933 年 1 月 8 日至 12 日，該片又在巴黎大戲院重映，[195]映了五天。

　　1933 年 10 月 15 日，科幻奇情片《金剛》（King Kong）在南京大戲院起映。[196]這是美國雷電華影片公司 1933 年出品的黑白有聲片，由 Robert Armstrong、Fay Wray、Bruce Cabot、Frank Reicher 主演，Merian C. Cooper、Ernest Schoedsack 聯合導演。[197]影片是述說一個電影製作組，在太平洋中央的一個島上發現一隻長得像樓房一樣高的大猩猩——金剛，島上還住有其它史前巨獸怪物。金剛愛上女演員安・達羅，並把她劫走。在安・達羅獲救後，金剛被強制帶往紐約，在那裡展出。然而它掙脫鐵鏈，爬上紐約帝國大廈，最後在喧鬧的結尾中被一架雙翼飛機撞死，摔落地上。[198]該片在南京大戲院上映時的廣告詞謂「洪荒時代之巨獸蹂躪紐約」，其下加以註解云：「她（牠？）身臨紐約，忽然獸性大發，把美貌少女，攫在手裡玩弄，男子們扔在口裡亂嚼，電車汽車打個粉碎，紐約軍警派了多少飛機同牠決鬥，無奈機關鎗彈打上身去猶如蓮心小丸，倒給牠一拳一隻，打熸了幾架」；並提出「警告」謂「凡小孩以及意志未定或膽怯者，恕不招待」。[199]當時上海的一篇影評，對這部被它認為是「純

195　《申報》，1933 年 1 月 8 日，本埠增刊(八)；及同年 1 月 12 日，本埠增刊(七)。
196　《申報》，1933 年 10 月 15 日，本埠增刊(九)。
197　*Halliwell's Film Guide* (Second Edition), p.474。
198　《世界科幻電影史》，頁 26。
199　《申報》，1933 年 10 月 15 日，本埠增刊(九)。

以攝影技術見長的影片」，提出了一己的看法：

> 「金剛」是所謂恐怖片，他是注意在「金剛」的威力。
> 一切奇獸和人物，完全在襯出「金剛」的勇猛。我們
> 看過「人猿泰山」，在看到了許多野獸以外，我們還
> 得一點故事的興趣。特別是「泰山」的號召群獸，和
> 救象等等。至於長嘯的起落，更使觀眾得到美麗得像
> 牧歌的情調。而「金剛」除了巨大以外，我們是沒有
> 別的感覺的。特別是「金剛」與人類的身體大小懸殊，
> 在畫面上，觀眾得到的印象「金剛」是真的人猿，而
> 人類和房屋，不過是模型罷了。[200]

然而該片在南京大戲院映至 10 月 26 日，[201]於次日下片，共
映了十二天，賣座卻不錯。四十餘年後，美國大製片家勞倫
蒂斯（Dino de Laurentiis）投下鉅資，重拍該片，獲得〔第
四十九屆〕奧斯卡最佳特殊視覺效果獎，但影片只有真人與模
型聯合演出的金剛特技可觀，全片欠缺舊作的迷人魅力。[202]

　　1934 年 1 月 4 日，歷史宮闈片《英宮豔史》（The Private
Life of Henry VIII）在南京大戲院起映。[203]這是英國倫敦影
片公司（London Films）1933 年出品的黑白有聲片，由却爾

[200]　摩爾〈「金剛」評〉，《申報》，1933 年 10 月 16 日，本埠增刊㈤。
[201]　《申報》，1933 年 10 月 26 日，本埠增刊㈨。
[202]　梁良《歐美電影指南 1000 部》，頁 193。
[203]　《申報》，1934 年 1 月 1 日，本埠增刊㈦之該片預告（因 1 月 4 日之
　　　《申報》影印本缺頁）。

斯勞登（Charles Laughton）、Elsa Lanchester、Robert Donat、
Merle Oberon、Binnie Barnes、Franklin Dyall 主演，Alexander
Korda 導演。[204]影片通過了一系列鬆散而又相互連接的事件，
表現了英皇亨利八世曲折多變、殘酷血腥的婚姻史。[205]却爾
斯勞登在片中演得完美無比，他所塑造的亨利八世這個人
物，至今仍是銀幕上的一絕，無人能跟他比擬。故而他獲得
第六屆奧斯卡最佳男主角獎。[206]該片在南京大戲院上映時的
廣告詞謂「武后則天是中國歷史上最荒淫之后！亨利第八是
英國歷史上最淫亂之君」！其下加以說明云：「綜其一生，
六娶其后，殺其二，廢其一，同居半夜者一，終老者一，足
足交十六年桃花運，一世風流，一世糊塗，一世偷情，一世
放蕩」；並引孟子曰：「望之不似人君，就之而不見所畏焉」
來形容亨利八世。[207]在南京大戲院映至 1 月 10 日，[208]於次
日下片，只映了七天。同年（1934 年）4 月 11 日，文藝片
《小婦人》（Little Women）在大上海大戲院起映。[209]這是美
國雷電華影片公司 1933 年出品的黑白有聲片，由 Katharine
Hepburn（滬譯：凱絲玲赫本涅）、Paul Lukas、Joan Bennett、

[204] *Halliwell's Film Guide* (Second Edition), p.701。

[205] 姜東、李超編《奧斯卡大觀》，頁 3。

[206] 劉藝《奧斯卡 50 年》，頁 145。

[207] 《申報》，1933 年 1 月 5 日，本埠增刊㈨。

[208] 《申報》，1933 年 1 月 10 日，本埠增刊㈦。

[209] 《申報》，1934 年 4 月 11 日，本埠增刊㈤。

Frances Dee、Jean Parker 主演，George Cukor 導演。[210]喬治・
寇克（George Cukor）是最典型的好萊塢導演，作品洋溢優
雅的意境，兼具豐富的娛樂色彩，尤其對女性心理和性格的
分析，有獨特的成就。[211]這部根據十九世紀美國著名女作家
路易莎・M・奧爾科特（Louisa May Alcott）高雅的自傳體
小說改編的經典影片《小婦人》，是描述美國南北戰爭時期
麻州（Massachusetts）的康科（Concord）小鎮上一個普通家
庭的日常生活，生動地刻畫了以喬爲中心的馬奇家四姐妹迥
然不同的性格，表現了她們的愛情、婚姻和各自的命運，反
映了當時的美國社會風貌和作者心目中的眞善美。她們的父
親在外作戰，母親在丈夫不在時，極力維護家庭表面上的團
結。[212]該片在大上海大戲院上映時的廣告詞謂其內涵爲「恬
靜和平的人生觀，軟性暗示的戀愛觀，眞摯熱情的倫理，敦
厚淳樸的友情，幽默悲感的情致……」；謂該片爲「新生活
運動下促進女德的教育電影」。[213]當時《申報》的一篇影評
認爲該片劇本改編得很成功：

> 劇作者的確是理解了原著精髓而充分的使用了電影手
> 法。反之，假使依據原著之故事的次序，完全一樣，

[210] *Halliwel's Film Guide* (Second Edition), p.518。

[211] 黃仁編著《世界電影名導演集》，頁 139。

[212] 姜東、李超編《奧斯卡大觀》，頁 37。

[213] 《申報》，1934 年 4 月 11 日，本埠增刊㈤。

那末將必然的得著沉悶嚕囌的結果。[214]

主演該片飾演四姐妹之一喬的著名女演員凱瑟琳・赫本（滬譯：凱絲玲赫本涅）在自傳中也提到《小婦人》這部電影：

> 我最喜愛的電影之一，仍是喬治・庫克導演。這本小說經由很多人改成劇本，但都改得馬馬虎虎，甚至可說是很糟糕。後來請來了梅莎拉（Sarah Mason）和希維多（Victor Heerman），他們寫的劇本非常精彩——以我不怎麼高明的水準而言——簡單、真實、純情、可信度很高。這個劇本和以前比較起來，其間的差距真不能以道里計。我和梅莎拉、希維多對原著很有信心，其他的人卻不盡然。[215]

希維多即因該片而獲得第六屆奧斯卡最佳編劇獎。[216]該片成功的其它原因之一，是演員演技的優異，突出，當時《小婦人》一書中譯本的譯者鄭曉滄，在看完該片後即撰文推崇該片，認為「凱瑟玲赫本涅扮飾中心人物，淋漓盡致。其餘諸人亦各能表出他們的個性。而馬叔婆的扮演，殊令人捧腹，

214　羅平、巽之、凌鶴〈「小婦人」評〉，《申報》，1934年4月12日，本埠增刊㈤。

215　羅珞珈譯（Katharine Hepburn原著）《凱瑟琳・赫本自傳》，臺北：藝文印書館，1994年，頁154。

216　晨曦編著《奧斯卡獎70年》，北京：世界圖書出版公司北京公司，1999年，頁18。

轉足使情感的緊張，頓為釋然」。[217]前述《申報》那篇對該
片的影評亦謂：

> 這戲的大部分的成功，是在海本涅的個性表演的成
> 功，也許可以說，差不多使我們幻想，愛爾考德的原
> 著是為著她而寫的。全篇無懈可擊，此人的是可兒。
> 盛名固不易虛致也。講表演，法朗茜絲・提的梅格也
> 很成功。……羅加絲的倍亞教授，亦佳。[218]

儘管凱瑟琳赫本在《小婦人》中「她那粗獷、率直的演出確
使觀眾都留下一種新的深切的觀感」，[219]但她並未因該片而
獲獎，而是在與《小婦人》同一年同一影片公司出品的《艷
陽天》（Morning Glory；亦譯《早晨的榮耀》或《驚才絕艷》）
一片中演出精湛，而獲得第六屆奧斯卡最佳女主角金像獎。
[220]其後她又三次獲獎，成為奧斯卡歷史上唯一一位四度獲得
最佳女主角金像獎的人。[221]十六年後，米高梅影片公司曾重
拍該片（彩色片，1949 年出品），由 June Allyson、Elizabeth
Taylor、Peter Lawford、Margaret O'Brien、Janet Leigh 主演，

[217] 鄭曉滄〈看了小婦人試片以後〉，《申報》，1934 年 4 月 11 日，本埠
增刊㈤。

[218] 同 214。

[219] 偶然〈由文學到影劇《小婦人》之新成功——文學電影上的一個新階
段〉，原載《大晚報》，1934 年 4 月 11 日，〈火炬〉；轉見於《中國左
翼電影運動》，頁 734。

[220] 晨曦編著《奧斯卡獎 70 年》，頁 18。

[221] 姜東、李超編《奧斯卡大觀》，頁 35。

Mervyn Le Roy 導演。[222]《小婦人》在大上海大戲院映至 4 月 18 日，[223]於次日下片，只映了八天，賣座尚可。

　　1935 年 1 月 1 日，古裝歷史片《傾國傾城》(Cleopatra) 在大光明大戲院起映。[224]這是美國派拉蒙影片公司 1934 年出品的黑白有聲片，由 Claudette Colbert（滬譯：克勞黛考爾白）、Henry Wilcoxon（亨利惠爾考克）、Warren William（華倫威廉）、Gertrude Michael 主演，Cecil B. de Mille（西席地密爾）導演。[225]這部大場面、高成本的鉅製，在上海行將首映時的廣告詞謂其「攝影場佈景佔地四十萬方尺，古時羅馬埃及海陸軍戰鬥，所用甲胄重七十五噸，戰士共計五千人，全部攝製時間歷一年餘」。又謂「看：羅馬皇宮裡的妃嬪數百人在玫瑰香水池裡洗浴。看：埃及皇宮裡妖冶動人的裸舞。看：克里奧派屈拉和安托尼在富麗龐大的龍舟裡追歡取樂。看：羅馬戰士猛烈的廝殺和多情女皇的不願被辱而自盡」。[226]該片在大光明大戲院上映後，《申報》的〈電影專刊〉登載了一篇談它的影評，內容略謂：

　　　　西席地密耳！這一個銀壇的巨匠，在中國的觀眾心目

[222] *Halliwell's Film Guide* (Second Edition), p.518。

[223] 《申報》，1934 年 4 月 18 日，本埠增刊�ㆇ。

[224] 《申報》，1935 年 1 月 1 日，本埠增刊㈦。

[225] 參見 *Halliwell's Film Guide* (Second Edition), p.167。《申報》，1935 年 1 月 1 日，本埠增刊㈦；及《良友畫報》，第 100 期，1934 年 12 月 25 日，頁 60。

[226] 《良友畫報》，第 100 期，1934 年 12 月 25 日，頁 60。

中眞是太熟悉了。他以重厚的手法表現他的每一部
戲。在他的影片中，有著偉大的場面，眾多的人群，
沉重的空氣，處處都表現出他魄力的雄偉。這些從「羅
宮春色」到這「傾國傾城」，都表現出他獨特的作
風。……在各方面說，這一部電影相當地給與人們滿
意的，偉大，崇高，還有女人的妖媚。[227]

該片（按：又譯《埃及艷后》）攝影十分出色，負責攝影的
維克多・邁爾勒（Victor Milner）因而獲得第七屆奧斯卡最
佳攝影獎。[228]該片在大光明大戲院映至 1 月 16 日，[229]於當
晚下片，共映了十七天，賣座甚佳，足見該片的魅力。大約
三十年後，美國福斯影片公司重拍該片（1963 年出品，譯名
爲《埃及艷后》），由 Elizabeth Taylor、Richard Burton、Rex
Harrison 主演，Joseph L. Mankiewicz 導演。[230]耗資四千二百
萬美元。影片上映後，賣座平平，遠不如許多人所預期，藝
術和技術方面的成就，也令觀眾大失所望。僅獲得第三十六
屆奧斯卡四項技術性的獎，其得獎情形，如以投資數目衡量，
完全不成比例。[231]

　　同年（1935 年）在上海上映的外國電影中，還有幾部是

227　幗漢〈評「傾國傾城」〉，《申報》，1935 年 1 月 5 日，本埠增刊(九)。

228　晨曦編著《奧斯卡獎 70 年》，頁 21。

229　《申報》，1935 年 1 月 16 日，本埠增刊(七)。

230　*Halliwell's Film Guide* (Second Edition), p.167。

231　劉藝《奧斯卡 50 年》，頁 251。

值得一提的。如 10 月 24 日，緊張懸疑片《恐怖黨》(The Man Who Knew Too Much)在國泰大戲院起映。[232]這是英國高蒙(Gaumont British)公司 1934 年出品的黑白有聲片，由 Leslie Banks、Edna Best、Peter Lorre、Nova Pilbeam 主演，Alfred Hitchcock 導演。[233]該片又譯爲《擒兇記》，是後來有「緊張大師」之稱的導演希區考克(Hitchcock)在英國時代的作品(1939 年他離開英國，前往美國去發展)。[234]雖然 1925 年他已導演了他第一部電影(即《歡樂園》〔The Pleasure Garden〕)，但一直到 1935 年才以《恐怖黨》與《國防大秘密》(The 39th Steps)躋身重要導演之列。[235]《恐怖黨》的情節大要爲：一對夫婦到歐陸度假，從一名垂死的間諜口中得悉一位駐倫敦的外國外交官將在他出席音樂會時被人暗殺。陰謀主事者知道這對夫婦得悉此秘密，遂綁架了他們的女兒，好叫他們閉嘴，然而他們最後還是去了音樂廳。該片混合了警匪片、間諜片、喜劇片等素材，拍成一部內容豐富而戲劇衝突強烈的影片，微妙地反映了當年的歐洲政治局勢。[236]該片在國泰大戲院上映時的廣告雖然不小，但廣告詞卻很少，似乎不足以吸引觀衆，如謂該片爲「國際恐怖黨與蘇格蘭警場大鬥法」，「陰險大明星彼得勞廉空前大傑作」;「遭

232　《申報》，1935 年 10 月 24 日，本埠增刊(七)。

233　*Halliwell's Film Guide* (Second Edition), pp.557～558。

234　黃仁編著《世界電影名導演集》，頁 328。

235　陳衛平譯（Gerald Mast 著）《世界電影史》，頁 281。

236　梁良《歐美電影指南 1000 部》，頁 222。

威脅掌珠被綁，偵秘密身入虎穴」；「恐怖窟裡，殺氣瀰漫！
巷戰聲中，血肉橫飛！」等。[237]上映至 10 月 28 日，[238]於次
日下片，只映了五天，賣座不佳。二十餘年後，希區考克重
拍並導演該片（派拉蒙影片公司 1956 年出品，彩色片），較
前作更流暢自然，壓軸的音樂廳謀殺高潮更具有高度刺激
性，男女主角表現均佳，片中插曲且獲奧斯卡最佳電影插曲
獎。[239]12 月 6 日，文藝片《仲夏夜之夢》（A Midsummer Night's
Dream）在國泰大戲院起映。[240]這是美國華納（Warner Bros.）
影片公司 1935 年出品的黑白有聲片，係根據莎士比亞
（William Shakespeare）的戲劇改編的，由 James Cagney、Dick
Powell、Jean Muir、Rose Alexander、Olivia de Havilland 主演，
Max Reinhardt、William Dieterle 導演。[241]影片的改編並不十
分成功，不過它保留了原劇壯觀的場景、服裝及孟德爾松
（Mendelssohn）的音樂。[242]獲得第八屆奧斯卡最佳攝影、最
佳剪輯兩座金像獎，是好萊塢的不朽作品之一。[243]該片在國
泰大戲院首映時的廣告詞謂該片「歷時兩載，實耗一百五十
萬金元，絞盡數千人之心血，精益求精，絲毫不肯苟且，方
能成此空前絕後的影壇奇蹟」；並以「瑤台仙子、飄飄臨凡、

[237] 《申報》，1935 年 10 月 24 日，本埠增刊(七)。

[238] 《申報》，1935 年 10 月 28 日，本埠增刊(五)。

[239] 梁良《歐美電影指南 1000 部》，頁 222～223。

[240] 《申報》，1935 年 12 月 6 日，本埠增刊(六)。

[241] *Halliwell's Film Guide* (Second Edition), p.579。

[242] 《奧斯卡大觀》，頁 51。

[243] 劉藝《奧斯卡 50 年》，頁 152 及 153。

羅帩輕罩、異香四射、一曲天歌、黃鶯出谷、幾度妙舞、婀娜嬌媚」來描繪片中情景。[244]該片在國泰大戲院映至 12 月 11日，[245]先映了六天。稍後應觀眾要求，該片又於 12 月 18 日至 20 日在國泰大戲院映了三天。[246]1936 年 6 月 27 日至 7 月3 日，又在大光明大戲院重映了七天。其廣告詞謂「在仲夏之夜看『仲夏夜之夢』其趣無窮！」[247]相當湊巧的，就是當《恐怖黨》在上海首映及下片之後的一個多月中，希區考克導演的另一部緊張懸疑片《國防大秘密》(The 39th Steps)於1935 年 12 月 13 日在大光明大戲院起映。[248]這是英國 Gaumont British 公司 1935 年出品的黑白有聲片，係根據 John Buchan 的小說改編的，由 Robert Donat（滬譯：勞勃杜奈）、Madeleine Carroll（瑪黛琳卡洛）、Godfrey Tearle、Lucie Mannheim 主演。[249]其情節大要為：一名男子偶然知悉「第三十九號」間諜組織的秘密，在前往蘇格蘭追尋真相的途中被追殺，還以手扣牽連了一名女子。二人施計脫逃後，發現間諜所需之文件將會在倫敦一劇院出現，於是急忙趕到劇院，而警察及外國間諜則在後緊追不捨。[250]這是一部偵探加心理的希區考克

[244]　《申報》，1935 年 12 月 6 日，本埠增刊㈥。

[245]　《申報》，1935 年 12 月 11 日，本埠增刊㈦。

[246]　《申報》，1935 年 12 月 18 日，本埠增刊㈧；及同年 12 月 20 日，本埠增刊㈧。

[247]　《申報》，1936 年 6 月 27 日，本埠增刊㈥；及同年 7 月 3 日，本埠增刊㈦。

[248]　《申報》，1935 年 12 月 13 日，本埠增刊㈤。

[249]　*Halliwell's Film Guide* (Second Edition), p.874。

[250]　梁良《歐美電影指南 1000 部》，頁 269。

電影，[251]節奏緊湊，情節發展曲折離奇而富有幽默感，整部
影片雖全在攝影棚內拍攝，但視覺上頗富變化，是早期間諜
片的代表名作。[252]在大光明大戲院上映時的廣告詞謂該片「榮
膺四星最高評價，精彩絕倫」，為「蓋世無雙、空前緊張、
偵探艷情鉅片」，「最近在紐約洛山大戲院連映四星期，斷然
打破五年來之賣座紀錄」；並以「美人間諜，慘遭殺害，奇
俠偵探，力索元兇，星夜逃亡，飛山越嶺，深更投宿，送暖
吹寒，鎗彈飛來，聖經救命，陰謀揭破，姦宄藏蹤」來約略
介紹該片的情節。[253]然而該片在國外口碑雖佳，在大光明大
戲院上映至 12 月 17 日，[254]於次日下片，卻只映了五天而已。
其後英國 Rank 影片公司曾兩度重拍該片（於 1960、1978 年
出品），導演分別是 Ralph Thomas 及 Don Sharp。[255]就在《國
防大秘密》在大光明首映的兩天之後（1935 年 12 月 15 日），
另外一部令人矚目的影片《革命叛徒》（The Informer）在大
上海大戲院起映。[256]這是美國雷電華影片公司 1935 年出品
的黑白有聲片，係根據 Liam O'Flaherty 的小說改編的，由
Victor McLaglen（滬譯：麥克勞倫）、Heather Angel（海珊安
琪兒）、Margot Grahame、Una O'Connor 主演，John Ford 導

[251] 陳衛平譯（Gerald Mast 著）《世界電影史》，頁 284。
[252] 同 250。
[253] 《申報》，1935 年 12 月 13 日，本埠增刊㈤。
[254] 《申報》，1935 年 12 月 17 日，本埠增刊㈧。
[255] *Halliwell's Film Guide* (Second Edition), p.874。
[256] 《申報》，1935 年 12 月 15 日，本埠增刊㈦。

演。[257]該片另一譯名爲《告密者》，其故事係發生在政局動盪的二十世紀初，愛爾蘭共和國的首都都柏林，遲鈍笨拙、無惡不作的莽漢基波・諾蘭，爲了二十鎊錢，向英國警察局告發了一位愛爾蘭革命者弗蘭克・麥克菲利浦。告密者的背叛行爲被揭露出來以後，他被帶到革命黨人的秘密法庭受審，在那裡他承認了自己的罪行，受到了應有的懲罰。[258]這個故事能夠傳遍世界各地，應歸功於約翰福特（John Ford），他以美妙的導演手法，運用象徵與新創技巧，將這個悲劇故事，拍成一部優秀影片。他攝製這部片子，總共只花了 218,000 美元，拍了三星期就完成，但是，在任何一方面，任何一部門，都有最高的藝術水準，福特自己因該片贏得他第一座奧斯卡（第八屆）最佳導演金像獎，此外尚獲得最佳男主角、最佳改編劇本及最佳配樂三項金像獎。[259]紐約的電影評論家也一致提出該片爲這一年度的最佳影片。[260]該片在大上海大戲院上映時的廣告詞謂「『亡命者』無此沉痛，『自由萬歲』無此悲壯，『肉體之道』無此深刻，信屬從來未有之作」；又謂「肉的刺激……慾的奔放……黃金的閃鑠…：惡，無過於良心的毀滅！死的呻吟……血的濺流……同類的殘殺……

[257] 同 255，p.431。

[258] 李恆基等主編《中外影視名作辭典》，頁 592～593。

[259] 劉藝《奧斯卡 50 年》，頁 151。

[260] 劉易斯・雅各布斯（Lewis Jacobs）著、劉宗錕、王華、邢祖文、李雯譯《美國電影的興起》，北京：中國電影出版社，1991 年，頁 515。

哀，無大於靈魂的隱痛！」[261]頗能道出該片的精神內涵。在
大上海映至 12 月 18 日，[262]於次日下片，只映了四天而已，
其賣座不問可知。

　　1936 年 4 月 1 日，科學傳記片《萬古流芳》（The Story of
Louis Pasteur）在大光明大戲院起映。[263]這是美國華納影片
公司 1935 年出品的黑白有聲片，由 Paul Muni（滬譯：保羅
茂尼）、Josephine Hutchinson（約瑟芬赫金蓀）、Anita Louise
（妮泰露伊絲）、Donald Woods 主演，William Dieterle 導演。
[264]是記述法國化學家及細菌學家路易斯·巴斯德（1822~
1895）生平的影片。巴斯德是狂犬病預防接種法和牛乳殺菌
法的發明者。在十九世紀的法國，他幾乎是單槍匹馬地與炭
疽熱和狂犬病進行搏鬥，並且戰勝了它們。[265]主演該片的保
羅茂尼，被認為是電影史上最傑出的表演者之一，他使片中
的主人巴斯德再生，並使表演藝術達到一個新的里程碑，順
理成章，獲得第九屆奧斯卡最佳男主角金像獎。[266]該片在大
光明大戲院上映時的廣告詞謂該片為「歷史寫實悲壯熱烈名
貴教育鉅片」;「十年來電影界唯一大貢獻」，並有長串文字
云：

[261]　《申報》，1935 年 12 月 15 日，本埠增刊(七)。
[262]　《申報》，1935 年 12 月 18 日，本埠增刊(七)。
[263]　《申報》，1936 年 4 月 1 日，本埠增刊(六)。
[264]　*Halliwell's Film Guide* (Second Edition), p.831。
[265]　姜東、李超編《奧斯卡大觀》，頁 59。
[266]　劉藝《奧斯卡 50 年》，頁 154。

如果當時這位科學界的大偉人魯易巴士德氏，不能戰勝那目力看不見的殘酷無比的殺人惡魔，那末我們人類中，將有千百萬不能活到現在來向這驚心動魄的鉅片鼓掌喝采了。他不怕君王的震怒和一般大人先生的冷嘲熱諷，大膽地去戳穿那生和死的一重帷幕，向那看不見的人類公敵宣戰。爲著巴黎女人的幸福，爲著全世界人類的幸福，他拼命去和那些無形世界裡的惡魔抗戰，這些壞東西，已經從巴黎的溝渠中，漸漸的侵害到鮮花般美麗的法國女人身上來了。[267]

該片在大光明映至 4 月 7 日，[268] 於次日下午，共映了八天，賣座尚可。就在《萬古流芳》起映的同一日（1936 年 4 月 1 日）夜場起，由卓別麟自導自演的喜劇片《摩登時代》（Modern Times）在南京、大上海兩大戲院上映。[269]這是卓別麟影片公司 1936 年出品的黑白有聲片，主演者除卓氏外，尚有 Paulette Goddard、Henry Bergman、Chester Conklin 及 Tiny Sandford。[270]該片的副標題爲《關於生產、個人進取心和追求幸福的人的故事》，片中卓別麟飾演的查利已經由流浪漢變爲工人中的一員。他的孤獨似乎已經結束，而且加入了工人、失業人群和遊行隊伍的行列，甚至在漂泊生涯中找到了

[267] 《申報》，1936 年 4 月 1 日，本埠增刊㈥。

[268] 《申報》，1936 年 4 月 7 日，本埠增刊㈥。

[269] 《申報》，1936 年 4 月 1 日，本埠增刊㈧。

[270] *Halliwell's Film Guide* (Second Edition), p.593。

可以推心置腹的女朋友。卓別麟正是通過這樣一個具體生動的形象，通過對他獨特命運的剖析，以高度的概括性，深刻地揭示了副標題中提出的三個主題。[271]而且對於技術對人類生存條件的影響進行了諷刺。[272]要之，《摩登時代》在卓別麟的作品中是一個轉捩點。他超越了從《尋子遇仙記》（The Kid，1920 年出品）一片以來一直是他的特點的個人悲劇的範圍，改而採取了現代社會中一些重要的問題作為主題。這是一部美學家不太喜歡而政治家又認為有危險性的作品。[273]該片在南京大戲院、大上海大戲院上映時的廣告很大，但廣告詞卻不出色，映至 4 月 9 日，[274]於次日下片，共映了十天，且係兩院聯映，賣座相當不錯。同年 4 月 17 日至 21 日，南京大戲院又重映了該片。[275]

　　1936 年 6 月 26 日，社會諷刺喜劇片〈富貴浮雲〉（Mr. Deeds Goes to Town）在南京大戲院起映。[276]這是美國哥倫比亞影片公司 1936 年出品的黑白有聲片，由 Gary Cooper（滬譯：伽萊古柏）、Jean Arthur（琪恩亞珊）、Raymond Walburn、

[271] 李恆基等主編《中外影視名作辭典》，頁 594。

[272] 中國電影藝術研究中心、中國電影資料館編《外國電影藝術百年》，杭州：浙江攝影出版社，1996 年，頁 96。

[273] 喬治・薩杜爾（George Sadoul）著、徐昭、胡承偉譯《世界電影史》，北京：中國電影出版社，1995 年，頁 285。

[274] 《申報》，1936 年 4 月 9 日，本埠增刊（八）。

[275] 《申報》，1936 年 4 月 17 日，本埠增刊(九)；及同年 4 月 21 日，本埠增刊(八)。

[276] 《申報》，1936 年 6 月 26 日，本埠增刊(八)。

George Bancroft（喬治彭可夫）主演，Frank Capra 導演。[277] 影片是敘述一個名叫朗非羅·第茲的青年，在農村經營一家小型工廠。他涉世不深，天真質樸，吹土巴號是他唯一的消遣。一天，他突然從伯父那裡繼承了百萬美元的遺產。從此，他進城當了富翁。一群惡棍、騙子紛紛前來打他的主意。當他識破這些人的真面目後，決心將這筆遺產分贈給貧窮的農民。這激怒了那些惡棍，他們千方百計地想要奪走他的財產，並把他送上了法庭。結果，由於第茲純樸善良的心地和一些正直人士的奔走，正義終於戰勝了邪惡。[278]該片結合了高級笑料和嚴肅思想，以諷刺金錢與政治為主旨，[279]其優點在於片中的人物刻畫和故事情節。[280]Frank Capra 出色的導演，使他繼《一夜風流》以後再度獲得奧斯卡（第九屆）最佳導演金像獎。[281]該片在南京大戲院上映時的廣告詞以「一位窮小子，橫財飛來二千萬，滿以為繁華世界，風月場所，足資追歡取樂，不料動輒得咎，啼笑皆非」來介紹該片的情節，並以「劉姥姥一進榮國府，王熙鳳毒設相思局，獃香菱情解石榴裙，賈寶玉初試雲雨情」為比喻，稱該片「細膩、溫馨、悽惻、纏綿、幽默、諷刺，宛如現代的紅樓夢」。[282]該片在

[277] *Halliwell's Film Guide* (Second Edition), p.588。

[278] 姜東、李超編《奧斯卡大觀》，頁 57。

[279] 劉藝《奧斯卡 50 年》，頁 155。

[280] 劉易斯·雅各布斯（Lewis Jacobs）著、劉宗錕等譯《美國電影的興起》，頁 508。

[281] 同 279。

[282] 《申報》，1936 年 6 月 26 日，本埠增刊(八)。

南京大戲院映至 7 月 1 日，[283]於次日下片，只映了六天，賣座平平。同年 9 月 3 日夜場起，以舊金山大地震爲背景的影片《舊金山》（San Franscisco）在南京大戲院上映。[284]這是美國米高梅影片公司 1936 年出品的黑白有聲片，由 Clark Gable（克拉克蓋博）、Spencer Tracy（史本塞屈賽）、Jeanette MacDonald（珍妮麥唐納）、Jack Holt 主演，W. S. Van Dyke 導演。[285]影片以 1906 年舊金山大地震爲背景，穿挿了競選、歌唱、狂歡、愛情和宗教宣傳。其主要特點是長達二十分鐘的大地震高潮。攝影、特技（表現地陷、樓坍等場面）和剪輯都有些特點；尤其是音響效果，它和整個場面的氣氛結合得較好，增加了驚心動魄的感覺。[286]由於影片的地震聲響與珍妮麥唐納的歌唱，因而獲得第九屆奧斯卡最佳錄音金像獎。[287]該片在南京大戲院上映時的廣告詞謂該片爲「出類拔萃超凡入聖不朽巨作」，「歷史歌唱驚駭哀悲偉大貢獻」；並以「樂園與鍊獄頓現！熱淚和微笑俱流！」「花語鶯聲，金門無邊風月；天崩地裂，人海莫大浩劫」；「神秘之街，迷魂之鄉；追歡徵逐，雲雨斷腸；酒泉肉林，色情放狂；纖歌膩舞，軟玉溫香；海嘯浪駭，陸沉火騰；零脂殘粉，綺景幻塵」

283　《申報》，1936 年 7 月 1 日，本埠增刊㈥。
284　《申報》，1936 年 9 月 3 日，本埠增刊㈥。
285　*Halliwell's Film Guide* (Second Edition), p.755。
286　李恆基等主編《中外影視名作辭典》，頁 593～594。
287　劉藝《奧斯卡 50 年》，頁 155。

等優美的文句來描述該片情節場景。[288]在南京大戲院的上映至 9 月 14 日，[289]於次日下片，共映了約十二天，賣座頗佳。

1937 年 3 月 25 日，文藝片《茶花女》(Camille) 在南京大戲院起映。[290]這是美國米高梅影片公司 1936 年出品的黑白有聲片，係根據法國文學家 Alexandre Dumas (小仲馬) 的小說改編的，由 Greta Garbo (滬譯：葛蕾泰嘉寶)、Robert Taylor (羅勃泰勒)、Lionel Barrymore (里昂巴里摩亞) 主演，George Cukor 導演。[291]影片是敘述著名女演員瑪格麗特勾蒂與純情青年阿芒的愛情故事，最後瑪格麗特身心交病，靈肉兩煎，不久香消玉殞，阿芒則徒留長恨，以悲劇收場。[292]一般認爲該片基本上是符合原著精神的。影片的主要特點是攝影比較好，攝影師在結合原著突出片中主人公的特徵方面是被歐洲及美國攝影界經常引用的例證。影片的另一個特點是女主角嘉寶的表演，這是她的表演中的一部比較嚴肅的影片，演得比較認眞、細膩、樸實。[293]該片在南京大戲院上映時的廣告詞以「一個風流班頭：陽臺雲雨，珠玉瓦礫，一點靈犀，爲郎憔悴爲情死！一個志誠種子：金屋夢魂，香花供

[288] 同 284。

[289] 《申報》，1936 年 9 月 14 日，本埠增刊(八)。

[290] 《申報》，1937 年 3 月 25 日，本埠增刊(八)。

[291] *Halliwell's Film Guide* (Second Edition), p.135。

[292] 李幼新編著《名著名片》，臺北：志文出版社，1984 年再版，頁 136～138。

[293] 李恆基等主編《中外影視名作辭典》，頁 594～595。

養，三生精魄，百般恩愛百年身」來描述該片情節大要，[294]
頗為傳神。該片在南京大戲院上映至 4 月 3 日，[295]於次日下
片，共映了十天，賣座不惡。同年 7 月 8 日夜場起，社會寫
實歌舞片《星海浮沉錄》（A Star Is Born）在南京大戲院上映。
[296]這是美國製片家 David O. Selznick 1937 年出品的彩色有聲
片，由 Janet Gaynor（滬譯：珍妮蓋諾）、Fredric March（弗
德立馬區）、Adolphe Menjou（亞杜夫孟郁）、Lionel Stander
主演，William A. Wellman 導演。[297]影片是敘述好萊塢著名
男星諾爾曼・梅因，因嗜酒成性而正在走下坡路。他發現了
很有表演天才的鄉下姑娘依莎・埃斯特，便千方百計地培植
她，終於使他一舉成名。與此同時，兩人由熱戀而結婚。婚
後，埃斯特片約如雲，而梅因每況愈下，意志消沉。當他得
知埃斯特決定放棄自己的事業來照顧他時，為了不影響她的
前途，便投海自盡了。[298]這是一部深入刻劃明星生涯的一部
傑出之作，讓人對好萊塢的內幕大開眼界。該片的劇情雖然
通俗化，但編導演和技術部門都表現出一流水準，娛樂性及
藝術性均高，曾獲得奧斯卡（第十屆）最佳原著故事金像獎。
[299]該片在南京大戲院上映時的廣告詞謂該片「歷時兩載，實

[294] 同 290。
[295] 《申報》，1937 年 4 月 3 日，本埠增刊㈤。
[296] 《申報》，1937 年 7 月 8 日，本埠增刊㈥。
[297] *Halliwell's Film Guide* (Second Edition), p.823。
[298] 姜東、李超編《奧斯卡大觀》，頁 69。
[299] 梁良《歐美電影指南 1000 部》，頁 343。

耗一百五十萬金元，絞盡數千人之心血，精益求精，方能成
此空前絕後的影壇奇蹟」，並謂「網羅著全世界天才與美人
的第八藝術之宮，影星似慧星般發現和沒落，奇蹟如異蹟般
轟動而遺忘，這兒初次揭破了它內在的一切」。[300]該片映至 7
月 15 日，[301]於次日下片，共映了約九天，賣座尚可。

　　以上共舉述了三十三部重要的外國電影於抗戰前十年間
在上海上映的情形，細究之後，可以綜合歸納出如下幾點看
法：

　　第一、這些外國影片在上海的首輪上映期均不長。以映
期的長短作爲其賣座好壞的指標，大致上是可以成立的，也
是比較合理的推斷。由此看來，這些外國影片在上海首輪放
映的賣座並非很好。映期最長的是《傾國傾城》，爲十七天，
最短的是《革命叛徒》，僅四天而已，映期在四至九天的有
二十二部。較之國產影片如《漁光曲》，在上海金城大戲院
的首輪上映期竟長達八十四天之久（1934 年 6 月 14 日起，
映至同年 9 月 5 日），[302]《姊妹花》在新光大戲院的首輪上
映期爲六十天（1934 年 2 月 13 日起，映至 4 月 13 日），[303]
顯有天壤之別。

[300] 《申報》，1937 年 7 月 8 日，本埠增刊㈥。

[301] 《申報》，1937 年 7 月 15 日，本埠增刊㈥。

[302] 《申報》，1934 年 6 月 14 日，本埠增刊㈧；及同年 9 月 5 日，本埠
　　增刊㈧。

[303] 《申報》，1934 年 2 月 13 日，本埠增刊㈥；及同年 4 月 13 日，本埠
　　增刊㈩。

　　第二、首輪映期較長的大多為娛樂性較高的戰爭、科幻及動作喜劇片。如《傾國傾城》、《西線無戰事》、《翼》、《金剛》、《舊金山》、《城市之光》等。映期較短的大多為社會寫實、歌舞及文藝片，如《革命叛徒》、《歌舞大王齊格菲》、《一夜風流》、《富貴浮雲》等。其中卓別麟自導自演的三部動作喜劇片，其首輪平均映期為十天（其中《摩登時代》，是上述三十二部影片中兩部在兩家大戲院同日起映的電影之一，其映期雖為十天，但似應加倍計之，方為合理），可以說明卓氏的影片算是頗受上海觀眾歡迎的。1998 年 6 月，美國影藝學院評選出美國電影誕生一世紀來的百部佳片，卓別麟的影片有三部入選，分別為排名第 74 的《淘金記》（The Gold Rush，1925 年出品）、第 76 名的《城市之光》及第 81 名的《摩登時代》。[304] 足見其影片不僅賣座佳，其藝術價值，亦受人肯定。

　　第三、這些影片中有一部分尚有第二、三……輪的重映。其重映次數較多的影片為《西線無戰事》、《金剛》、《賓漢》、《摩登時代》等。有的影片在後來重映時更易片名，如《翼》易名為《飛機大戰》，《賓漢》易名為《亡國恨》，《國魂》易名為《亞洲風暴》等等，不一而足。

　　第四、有些在國外影評界評價甚高的影片，其上海的首輪映期卻很短。如約翰福特導演的《革命叛徒》，希區考克

[304] 周鐵東〈百年盛筵・百道佳看──美國電影學院評選出「百年百片」〉，《電影藝術》1998 年第 5 期，頁 76 及 79。

導演的《恐怖黨》及《國防大秘密》、弗蘭克卡普拉導演的《一夜風流》及《富貴浮雲》等。

第五、這些影片的廣告詞往往有誇大（如《翼》的廣告詞謂動員十五萬人等）溢美，甚至錯誤不實之處（如誤以為《傾國傾城》係根據莎士比亞原著改編的；《茶花女》係根據小仲馬的原著改編的，而廣告詞則謂為大仲馬的原著）。有部分影片的廣告詞文句相當典雅、優美，如《叛艦喋血記》、《舊金山》、《茶花女》的廣告詞，可以為證。

以上舉述的三十三部影片中，美國片占二十七部，英國片四部，德國片、蘇俄片各一部。其中黑白默片六部，黑白有聲片二十六部，彩色有聲片一部。這些影片首輪的上映地點，有十四部是在南京大戲院，五部在卡爾登影戲院，五部在大光明大戲院，四部在國泰大戲院，三部在大上海大戲院，各一部在夏令配克影戲院、奧迪安影戲院、光陸大戲院及百星大戲院。這些都是上海高座價的電影院。如 1935 年 10 月 24 日上映《恐怖黨》的國泰大戲院，其當日的座價日場為六角、一元，夜場為一元，一元半。同日上映國片《都市風光》的金城大戲院，當日的座價不分日夜均為三角、四角九分七厘、七角、一元。[305] 這兩家戲院都是當時上海第一流專映首輪片的電影院，可以拿來作對等的比較。專映外國影片的電影院，不僅最低座價較高，其最高座價也高得離譜，如 1936 年 9 月 25 日上映《歌舞大王齊格菲》一片的南京大戲院，

[305] 《申報》，1935 年 10 月 24 日，本埠增刊(七)。

其最高座價日場為二元，夜場則為三元。[306]因此高座價，再加上中外文化背景和社會生活的差異，這都是影響外國電影在上海賣座的不利因素。唯儘管如此，外國片（主要是指美國片）的高票價，使實行拆賬制影院的收入也隨之增長，所以即使觀衆未必不喜歡看國產片，但影院也不願意多放。[307]這當是抗戰前十年間外國片（美國片）充斥於上海娛樂社會的原因之一。

　　雖然這十年間外國片充斥於上海各影院，對上海娛樂社會有其一定程度的影響，值得詳加論述。但畢竟其觀衆人數有其侷限性，上海大部分的電影觀衆還是比較喜歡看國片的。何況外國片的攝製取向，是在於迎合其本國及整個世界的廣大市場為考量的，是以中國觀衆的喜惡、賣座情況的好壞，並不能左右外國影片公司的拍片方針，這方面，國片則正好與之相反。因此在下一章探討上海娛樂社會的內涵特色時，還是以較具有代表性、指標性的國片和京劇等戲劇的動態為主要依據。

　　值得一提的，是抗戰前十年間日本的電影事業已有所發展，創立於 1912 年（大正元年）的日本活動寫眞株式會社（簡稱日活），以及 1919 年（大正 8 年）成立的國際活映株式會社（國活）、1920 年成立的帝國キネマ演藝株式會社（帝

[306]　《申報》，1936 年 9 月 25 日，本埠增刊㈤。

[307]　汪朝光〈民國年間美國電影在華市場研究〉，《電影藝術》1998 年第 1 期，頁 64 之註 29。

キネ）、1920 年（大正 9 年）成立的大正活映株式會社（大
活）、1921 年（大正 10 年）成立的松竹キネマ株式會社（松
竹）等，都是日本早期的重要影業公司。1936 年（昭和 11
年）7 月，東寶映畫配給株式會社成立。次年 2 月，松竹興
行與松竹キネマ合併爲松竹株式會社。同年 8 月，P.C.L.映
畫製作所、寫眞科學研究所、J.スタゲオ、東寶映畫配給株
式會社合併成爲東寶映畫株式會社。據統計，1937 年度日本
各影業公司出品的電影，合計有 583 部（前一年度爲 475 部）。
[308]日本早期電影著名的導演小津安二郎，已嶄露頭角，其 30
年代的代表作有《東京合唱》、《雖然出生到人間》、《一時衝
動》、《浮草物語》、《獨生子》。[309]然而 1937 年度輸入日本的
外國影片爲 295 部，其中美國片占了 239 部。可見當時外國
片充斥於日本市場的情形也很嚴重。這十年間日本製作出品
的電影雖然不少，其向外輸出的卻屈指可數（主要是風俗上、
語言上的相異，因而國際市場狹窄，沒有銷路），據統計僅 6
部而已：依序爲 1929 年的《十字路》（松竹出品）、1935 年
的《妻よ薔薇のやうに》（P.C.L.出品）、1936 年的《大阪夏
の陣》（松竹出品）、1937 年的《荒城の月》（松竹出品）、《情
熱の詩人啄木》（日活出品）及《新しき土》（東和商事出

[308] 吉岡重三郎《映畫》，東京：ダイヤモ゠ド社，1941 年，頁 102～105，
113～114，117～118。

[309] 日本文摘叢書部企劃製作《日本電影名片手冊》，臺北：故鄉出版社，
1989 年，頁 252。

品）。[310]這足以說明為什麼抗戰前十年間上海少有日本電影
上映的主要原因。（1937 年 6 月，上海的東和劇場曾放映日
本影片《新土》，但因東和劇場在《申報》上從無演映廣告，
其營業情形難以知悉）。

第二節　戲劇（曲）方面

一、京　劇

電影之外，抗戰前十年間上海人最普遍的娛樂消遣，當
屬京劇。京劇，即平劇、國劇，又叫皮簧戲等。1790 年（清
乾隆 55 年），南方的四大徽班（即徽戲的三慶、四喜、和春、
春臺四大班社）相繼進入北京演出，又與來自湖北的漢調藝
人合作，形成「徽漢合統，皮黃合奏」的局面，並逐漸融合、
演變，發展而為京劇。總之，京劇是在徽班內部逐漸孕育、
演化而成，是徽調、漢調、崑曲、梆子互相交流、結合、融
化，從而產生的新劇種。其形成，應當是 1840 年以後至 1860
年的事。京劇形成以後，隨著它的日趨成熟，從北京向全國
各地傳播開來。其大致走向係由北而南，由大城市到中小城
市，再到集鎮鄉村。[311]上海流行的最早劇種是崑曲，1851 年

310　同 308，頁 137、139。

311　參見馬少波等編著《中國京劇發展史㈠》，臺北：商鼎文化出版社，1992
　　　年，頁 28～29、42、53、338；楊常德〈談南派，話海派〉，《上海文
　　　史資料選輯》第 61 輯，上海人民出版社，1989 年 9 月，頁 238。

上海縣署西面出現了第一家劇場三雅園，唱的就是崑曲。其次，是徽劇和漢劇進入上海，再次，是京劇從北方流入，而且漸漸吸收了前述三個劇種的長處，成為上海第一大劇種。[312]一般認為，「京劇出現於上海，是在 1867 年（清同治 6 年）。那時還沒有「京劇」這個名稱，人們有的稱之為「二簧戲」或「京二簧」，有的稱之為「京調」。第一批來到上海的「京調」（二簧）名演員，有夏奎章、熊金桂、馮三喜、大奎官等，他們演出於丹桂茶園，受到觀眾的歡迎，勝過了早在當地流行的崑班和徽班。隨後又有不少京角如周春奎、楊月樓、黃月山等，陸續南來。其中有不少人留在上海，代代相傳，為開創南派京劇有所貢獻。夏奎章的兒子夏月恆、夏月珊、夏月潤兄弟，馮三喜的兒子馮子和，熊金桂的兒子熊文通等，後來都成為南派京劇的知名人物。稍晚一些時候，還有李桂春（小達子）、李春來、蓋叫天、趙君玉、麒麟童、林樹森等人，都曾蜚聲上海劇壇。[313]至於「京劇」一詞，最早見於 1876 年 3 月 27 日（清光緒 2 年 3 月初 2 日）《申報》上一篇文章，以後「京劇」的稱呼，開始流行，而且愈來愈普及，以後傳到北京，也逐漸成為通行的稱謂了。上海既成為京劇活動中心，進一步以上海為基地又傳於江南各地。1904 年，哀梨老人所寫《同光梨園紀略》謂「京班南下，繼而愈來愈

[312] 徐城北《梅蘭芳與二十世紀》，北京：生活・讀書・新知三聯書店，1990年，頁49。

[313] 陶雄〈南派京劇掠影〉，《戲曲研究》第 17 輯，1985 年 12 月，頁 191。

衆，長江數千里，上至武漢，內及蘇杭，遠去閩粵，甚至湖
南之常德縣郡，亦有京班足跡，均以上海爲根本」。情形確
實如此，上海於京劇的流布與發展，扮演了一個重要角色。
[314]

　　梨園伶工，本來是北京的特產。有許多北京伶工，因爲
年長色衰，在北京不能立足，乃不得不換換碼頭。初僅天津
一隅，俗謂之「下天津」。在梨園行中，均以「下天津」爲
奇恥大辱，非逼不得已時，決不出此。自從上海盛行京劇以
後，北京的一般不得意的伶工，以前只能跑天津的，至是都
由海道聯袂南下，到上海來謀發展。這些伶工大都是在北京
紅過一時的，只因年齡關係，不能與一般後起者競爭，所以
只好退讓，但當時的上海人心中，一切事物，莫不以來自京
都爲貴，所以在北京失意的伶工，一到上海，竟是意外地大
走鴻運，一個普通的角色，往往非千金不可招致，其名貴可
見一斑。[315]這使得後來北京當紅的京劇名伶，也趨之若鶩，
競相南下。據京劇大師齊如山說：北京好角，最想到上海演
戲，自前清已然。從前北京戲界有兩句話，說皮簧班角色，
到上海唱紅了，才算眞紅。梆子班角色，到張家口唱紅了，
才算眞紅。這種話固然不見得十分眞實，但有它充足的理由。
因爲上海是大口岸，水旱碼頭，來往客人多，張家口雖不及

314　毛家華編著《京劇二百年史話》上卷，頁44。
315　馬彥祥〈清末之上海戲劇〉，《東方雜誌》第33卷第7號，1936年4
　　　月，頁221～222。

上海，然彼時正是與蒙古商業最發達之時，商家都極興隆發財，娛樂的興趣，都比北京高得多，且肯花錢，前去唱紅了，都比在北京掙錢多的多，又因彼時張家口，北方人多，皮簧在彼，還吃不開，上海雖然梆子腔也算站得住，但遠不及皮簧受歡迎，故戲界有此二語。民國成立以後，仍是如此，凡自命為名角者，都想到上海。[316]例如 1879 年至 1915 年間，譚鑫培曾六次到上海演出。[317]「四大名旦」（梅蘭芳、程硯秋、荀慧生、尚小雲）之首的梅蘭芳，曾五次應邀到上海演出：第一次是在 1913 年，共演出 45 天；第二次是在 1914 年，共演出 35 天；第三次是在 1916 年，共演出 45 天，然後赴杭州短期演出，回上海後又演出了 13 天；1920 年第四次及 1922 年第五次到上海演出；1932 年，梅氏從北京遷居上海，次年在上海演出了改編的新戲《抗金兵》及《生死恨》。1938 年初，始由滬移居香港。[318]程硯秋於 1922 年秋初到上海，一炮而紅，次年秋，再赴上海，自 9 月 27 日起至 11 月 18 日，共演戲 70 次，34 齣。[319]1927 年 11 月 8 日至 12 月 18 日，第六次來滬的荀慧生演出於上海天蟾舞臺，預先從 10

[316] 齊如山《五十年來的國劇》，臺北：正中書局，1962 年，頁 83～84。

[317] 羅亮生著、李名正整理〈譚鑫培六到上海〉，《上海戲曲史料薈萃》總第 1 期，1986 年 3 月，頁 62～67。

[318] 王長發、劉華〈梅蘭芳年表（未定稿）〉，中國梅蘭芳研究學會、梅蘭芳紀念館編《梅蘭芳藝術評論集》，北京：中國戲劇出版社，1990 年，頁 749～751、754～755、759、761。

[319] 任培仲、胡世均《程硯秋傳》，石家庄：河北教育出版社，1996 年，頁 47、71、75。

月 29 日便開始登廣告：「天蟾舞臺重金禮聘名聞南北環球歡
迎別樹一幟花容月貌天仙化人文武古裝青衣花衫」。隨荀慧
生來滬的有張春彥、金仲仁、金少山、計豔芬、馬富祿等，
此次荀氏的演出中有他的四齣新戲，即《飄零淚》、《丹青引》、
《繡襦記》、《香羅帶》，報刊譽爲「荀慧生四大新劇」、「荀
慧生四大名劇」。[320]他如「四大鬚生」（余叔岩、馬連良、言
菊朋、高慶奎）中的「三大賢」（北平人稱余、言、高爲三
大賢）無不成名於上海，馬連良到上海是在亦舞臺唱紅的。
[321]「四小名旦」（張君秋、李世芳、毛世來、宋德珠）之首
的張君秋，隨「扶風社」第一次到上海演出，則是在 1937
年 5 月了。[322]京劇演員從京津來滬，原走海路，海路來滬，
交通已是暢通便利，後來京津鐵路的貫通，爲他們到上海提
供了更大的方便。這也是京劇演員頻繁去滬的一個重要原
因。[323]1932 年 1 月，航空之滬平線（由上海經南京、海州、
青島、天津以達北平）開航，[324]京津與上海間的往返更形快
捷。但京劇演員是否樂於搭乘飛機，則有待商榷。

　　在二十世紀以前，上海的戲曲觀衆主要是商人士紳，戲

[320]　王家熙〈荀慧生早期在滬演劇活動史料（選）〉，《上海戲曲史料薈萃》
　　　總第 5 期，1988 年 9 月，頁 61。

[321]　陳定山《春申舊聞（續集）》，臺北：晨光月刊社，1955 年，頁 44～47。

[322]　安志強《張君秋傳》，石家庄：河北教育出版社，1996 年，頁 110。

[323]　回達強〈“四大名旦”和 20 世紀前期的上海〉，《上海師範大學學報》
　　　2001 年第 1 期（第 30 卷第 1 期），頁 74。

[324]　周至柔〈十年來的中國航空建設〉，中國文化建設協會編集《十年來
　　　之中國》，上海：編集者印行，1937 年，頁 266。

曲成爲他們娛情聲色的消遣和社交活動。由於上海社會中商
人勢力日益膨脹，戲園也成爲富豪爭奪之所。當時的戲園常
設有擺滿花果、茶點的「花桌子」，招妓同觀的「叫局」成
爲有錢人看戲的常例。每當上燈時分，各戲園門前車馬紛至，
綺羅雲集，異常熱鬧，也因此有人把戲園稱爲「不夜之芳城、
銷金之巨窟」。二十世紀初，上海城市的社會結構發生變化，
文化娛樂也必須依靠大衆消費才能生存，過去僅僅爲小部分
有閒階層而設計的戲曲模式，已難再有發展。這時出現的戲
曲改良運動，不只是基於政治原因，更是由於戲曲本身發展
的要求。改良的目標就是要努力尋找一種能夠被普羅大衆接
受的戲曲模式。[325]據大野美穗子編製的〈上海主要戲園一
覽〉，其中專演京劇的戲園有丹桂、同桂〔軒〕、富春、昇平
軒、金桂軒、鶴鳴、南丹桂、月桂軒、中桂、大觀、丹桂新
記等，兼演京、徽二劇的則有滿庭芳、丹鳳、同樂、天仙等，
崑曲、京、徽同演的則有久樂一家。[326]自從清同治末年（約
爲十九世紀 70 年初），上海專演皮簧戲的「同桂軒」最早改
爲「同桂茶園」，此後凡興建的劇場，無不稱爲茶園。[327]其
中丹桂、金桂、天仙、大觀，被時人列爲清末上海四大京班
戲園。尤其是丹桂茶園，爲清末上海歷時最長，規模最大，

[325]　唐振常《近代上海繁華錄》，頁 276～277。

[326]　大野美穗子〈上海における戲園の形成と發展〉，《お茶の水史學》第
　　　26・27 號，1983 年 9 月，頁 58～60。

[327]　藍凡〈上海早期劇場的產生與發展〉，《上海大學學報》1985 年第 3
　　　期，頁 95。

演變最多，影響最廣的京班戲園。由於京劇伶人的大批南下，
使上海的京劇茶園數量劇增，從 1867 年第一家滿庭芳開張，
至 1917 年最後一家貴仙茶園關閉，半個世紀，先後達百家
之多，爲全國之最。[328]至於新式的劇場，以「新舞臺」的出
現開其端。其發起人爲邑紳姚伯欣、張逸槎、沈縵雲及伶界
的潘月樵、夏月珊、夏月潤兄弟等，共 13 人。當時的目的
只在振興南市的市面，故定名爲振市公司，由張逸槎繪就草
圖與建築師商同打樣，將劇場改爲圓形，一切都與舊戲院不
同。[329]1908 年 10 月 26 日（清光緒 34 年 10 月初 2 日），新
舞臺開幕，三層座位號稱 5,000，爲當時全國戲院之最。影
響所及，上海各茶園競相模仿，興建新式劇場，並改稱舞臺，
先後有：文明大舞臺（1909 年開幕）、鳳舞臺（1910 年）、
丹桂第一臺（1911 年）、新新舞臺、景舞臺（均爲 1912 年）、
共和中舞臺（1913 年）、妙舞臺、振華舞臺、申舞臺、丹鳳
舞臺（均爲 1914 年）、天蟾舞臺（1916 年）、亦舞臺、滬江
共舞臺（均爲 1917 年）、春華舞臺（1923 年，後改名爲更新
舞臺）等。[330]1926 年 2 月，擁有 3,200 個座位的劇場—大新
舞臺（即後來的天蟾舞臺）在上海開幕，這意味著近代上海
的戲曲進入了黃金時期。整個城市生活的繁榮，爲近代上海
戲曲的勃興創造了條件。當時在中國甚至遠東的城市中，上

[328] 林明敏、張澤綱、陳小雲《上海舊影：老戲班》，頁 8。
[329] 馬彥祥〈清末之上海戲劇〉，《東方雜誌》第 33 卷第 7 號，頁 224。
[330] 同 328，頁 21。

海的劇場無論在數量、規模和設備等各方面，都是首屈一指
的，為上海戲曲的蓬勃發展提供了基礎。[331]1930 年 1 月 30
日，黃金大戲院和三星大舞臺同天開幕，三天後三星大舞臺
將「大」字取消，又先後易名為更新舞臺、中國大戲院，與
大舞臺（原名文明大舞臺，後改稱大舞臺，二十世紀的 20
年代中期，由上海三大亨之首的黃金榮接辦，亦稱「榮記大
舞臺」）、天蟾舞臺、黃金大戲院並稱上海四大京劇劇場。1930
年 10 月 6 日，齊天舞臺開幕，不久，改名為「榮記共舞臺」。
[332]但生意並無起色，不得已讓於張善琨，取消「榮記」二字，
以大排機關布景連臺本戲吸引觀眾，聲名大振。[333]據從小在
上海長大的京劇名伶顧正秋回憶：

> 當時（按：約指抗戰爆發前後）上海的戲院，大舞臺、
> 共舞臺、天蟾舞臺最大，約有三千個座位，專演熱鬧
> 的南派戲。黃金戲院、皇后戲院、中國戲院則約有兩千
> 個座位，專演正宗北派戲。⋯⋯蘭心戲院、卡爾登戲院
> 較時新，差不多也有九百個座位，演舞臺劇居多。⋯⋯
> 這些戲院，我覺得蘭心的燈光、道具設備最好。[334]

[331] 唐振常《近代上海繁華錄》，頁 77。

[332] 同 328，頁 84～86。

[333] 《中國戲曲志·上海卷》編輯部編印《中國戲曲·上海卷（未定稿）》，
1992 年 10 月印，頁 36。

[334] 顧正秋《休戀逝水—顧正秋回憶錄》，臺北：時報文化出版公司，1997
年，頁 87。

其座價（票價）價目，要比電影院「複雜」得多，其最低座價也比電影院便宜，似乎更能兼顧一般大衆。如 1934 年 6 月 16 日，上海天蟾舞臺的夜戲，是重金禮聘第一名班—北京的富連成社所演出的《大鬧嘉興府》、《武文華》、《樊江關》，以及大軸《全部取南郡》（李盛藻、楊盛春、貫盛習等主演），其價目爲花樓官廳 1 元，特別正廳 6 角，特別包廂、頭等正廳 4 角，頭等包廂、二等正廳 3 角，三樓 2 角，統座 1 角。榮記共舞臺的日戲爲小達子（李桂春）、雲艷霞的《新白蛇傳》，價目爲特別官廳 7 角，特別花樓 5 角，優等官廳、優等包廂 4 角，頭等正廳 3 角，頭等包廂 2 角。同日，新光大戲院放映的首輪國片《三姊妹》（明星公司出品，胡蝶、嚴月嫻、趙丹主演，李萍倩編劇導演），座價日夜均一律爲 1 元、7 角及 5 角。夏令配克影戲院放映的首輪美國片《銀城俠客》，座價日場爲 6 角、3 角，夜場則爲 8 角、5 角。[335]

　　此外，上海還有另一種演出京劇的地方，這是北京所沒有的，即附設在大的遊樂場所之內的劇場。如「大世界」內的「乾坤劇場」，以及「花花世界」、「神仙世界」、「大千世界」和四大公司的屋頂花園，都附設有演出京劇的劇場。這些地方的規格較低，著名的京角是不去的，但是這些地方票價比較低，演出場次比較多，又是設在大的娛樂中心之內，所以，在普及京劇方面起過一定的作用。[336]這些地方因附設

335　《申報》，1934 年 6 月 16 日，本埠增刊(六)、(八)。

336　馬少波等編著《中國京劇發展史(二)》，頁 377。

於大型遊樂場內，所以只需買一張門票，就可以遊覽場內所有的遊藝表演，包括京劇演出在內。如 1933 年 5 月 3 日，永安天韵樓的門票每位爲 2 角，榮記大世界、新世界也均爲 2 角，新世界和先施樂園且以門票買一送一來招徠觀衆。[337]

　　至於上海主要的京劇報紙與雜誌，報紙方面，以鄭正秋、詹禹門主編的《圖畫劇報》（1912 年 11 月創刊）爲最早。鄭正秋（1888～1935），不但是新劇（文明戲）和電影的前輩，也是開上海近代戲評先河的「墨客」。他對京劇有濃厚的興趣，二十世紀初，曾在當時宣傳革命的《民呼日報》、《民吁日報》、〈民立報〉上發表系列文章〈麗麗所劇談〉，開上海報載戲評的濫觴。1922 年 8 月，上海「久記社」京劇票房創辦《戲劇周報》，是最早創刊的票房報紙，主編周劍雲。該報除登載久記社的各項活動和上演劇目外，還發表了許多劇評及影評文章。撰稿人多爲劇壇知名人士，如鄭正秋、周劍雲、鄭鷦鵠、盧小隱、劉鐵仙等。1926 年 12 月 16 日，《羅賓漢》創刊，是繼《圖畫劇報》之後發行的一種最具影響的戲劇小報。主編朱瘦竹一心想辦個「宣揚國粹」的戲報，剛巧上海正在上映美國片《羅賓漢》，朱即以該片名作報名，一炮打響，曾被小報界譽爲「戲報鼻祖」、「戲報之冠」。其內容豐富，有戲訊動態、劇評菊話、梨園掌故、伶人軼事等。其發行量居當時各小報之首，致仿效者紛起，很快地，市面上就充斥著《大大羅賓漢》、《小小羅賓漢》、《大小羅賓漢》、

[337]　《申報》，1933 年 5 月 3 日，本埠增刊㈦。

《紅羅賓漢》、《世界羅賓漢》等各式羅賓漢四開小報，專載
名伶花界消息。因競爭不過朱瘦竹，不久，都一個個停止發
行。唯有《羅賓漢》持續到 1949 年 7 月 9 日（除抗戰中停
過一小段時間），是上海報齡最長的一份戲報。1929 年 9 月
5 日，《梨園公報》創刊，是上海伶界聯合會（成立於 1912
年）的機關報。由夏月潤、李桂春（小達子）、趙如泉、周
信芳（麒麟童）、孫乃卿、歐陽予倩等倡議發行，聘孫玉聲
（海上漱石生）擔任主編。孫在《申報》、《新聞報》、《輿論
時事報》任主筆或編輯 19 年，還自辦過多種消閒小報，熟
知梨園掌故，又有辦報經驗，故《梨園公報》在他手上辦得
有聲有色，雅俗共賞。該報除了比較系統地報導伶界聯合會
的組織、劇務、義演等各項活動外，還登載了大量關於戲曲
特別是京劇的史料性文章。1930 年王雪塵接任《梨園公報》
主編後，對版面作了調整，增加了一些專欄，如〈各埠劇訊〉、
〈各舞臺近訊〉、〈票房消息〉、〈梨園雜金錄〉等。該報於 1931
年 12 月 29 日停刊，它的歷史雖然不長，但因其水準較高，
又代表伶界聯合會，所以影響較大。1931 年 5 月 10 日，《戲
世界》創刊，創辦人梁梓華，主編趙嘯嵐、劉慕耘。總社址
原設漢口，特設分館於滬，其後總社全部人馬遷至上海。主
要撰稿人有劉菊禪、齊如山、李白水、周信芳、俞振飛、陳
去病、程君謀等。該報刊載了許多有關京劇的評論文章和史
料，曾先後闢有〈酒後茶餘〉、〈銀色世界〉、〈票友號〉、〈弦
外之音〉等 24 個專題劇刊。其發行範圍較廣，在全國 71 個
大小城市設有發行分所，存在時間達十餘年，是繼《羅賓漢》

之後最具權威和最有影響的戲報之一。雜誌方面，重要的有
《戲雜誌》和《戲劇月刊》等。前者係 1922 年由姚民哀創
辦，其發刊詞〈爲什麼發刊《戲雜誌》〉，頗有點遊戲的味道：
「眼前的雜誌很多，⋯⋯我們爲什麼發刊戲雜誌呢？⋯⋯我
們這本小冊子，就是給你們嬉戲，否則一天到晚幹正經事，
未免自己薄待了自己，辜負了天造地設的樂園。⋯⋯關於戲
劇的雜誌，雖然已有了幾種，但是多講的未來派的『戲』，
我們的神經沒有這樣敏捷，只好談談『現在』和『過去』的
『戲』」。後者（《戲劇月刊》，1928～1930 年），共出 36 期，
主編劉豁公。主要撰稿人有海上漱石生、紅豆館主、鄭過宜、
劉豁公、吳我尊、姚民哀、周劍雲、梅花館主、周瘦鵑等。
其內容可以分爲：㈠有關戲曲（京劇）歷史方面，包括軼聞、
掌故、戲園變遷、演員生平等；㈡劇評、劇論方面；㈢其他，
包括詞曲、臉譜、劇本等。每期平均 70 萬字左右，發行範
圍廣，除上海之外，還發往廣州、梧州、汕頭、香港、漢口、
長沙、北平、瀋陽各地，出版時間前後三年，撰稿人較具知
名度，評論文章簡煉精闢。在評論中有關京劇音樂、韻律和
京劇歷史的內容佔較大比重。[338]

　　報刊雜誌而外，其他的現代化傳播媒介，如唱片和廣播
電臺對京劇的傳播推動，也貢獻良多。上海（也是中國）最

[338] 以上所述京劇報紙、雜誌的概況係參見馬少波等編著《中國京劇發展
　　史㈡》，頁 470～474；林明敏等編著《上海舊影：老戲班》，頁 73、76；
　　祝均宙〈上海戲曲小報出版述略〉，上海市地方志辦公室編《上海研
　　究論叢》第 2 輯，上海社會科學院出版社，1989 年 2 月，頁 341～342。

早成立的唱片公司有勝利（Victor）和百代（Pathe）兩公司，繼之而起的有高亭（Odeon）、蓓開（Beka）、開明（Brown Swicck）、長城（Great Wall）、歌林（Columbia）、孔雀（Peacock）、得勝、大中華等，都發行過大量以京劇爲主的戲曲唱片。據1936年出版的《大戲考全集》，當時已有1,500個京劇唱段（包括不同演員演唱的同一唱段）錄製了唱片。京劇唱片的大量發行，使大批京劇愛好者足不出戶便可以欣賞到各種精彩唱段，而且可以反覆聆聽。一個好的唱腔和唱段，通過唱片可以迅速、廣泛地傳播開來，普及到廣大群眾中去，同時，京劇唱片爲探索京劇演唱藝術訣竅、創造與改進京劇唱腔提供了條件。1923年1月24日，上海（也是中國）第一家無線電臺（「新新無線電話臺」，係美國新聞記者奧斯邦所開設）開始廣播，揭開了上海廣播事業的序幕。稍後，新孚洋行、美商開洛公司和日本《每日新聞》社，也都在上海設立廣播電臺。上海第一家由中國人自己創辦的廣播電臺，是新新百貨公司「無線電話臺」，於1927年3月19日正式播音，因臺址設在新新公司樓上，可以隨時轉播該公司屋頂花園的遊藝節目（如京劇、申曲、文明戲等）。到30年代初，全國民營電臺有半數以上集中在上海。據上海國際電信局調查，1934年上海共有民營電臺54家，其中有6家是外國人經營的。經過限制與取締，到1935年只有41家。1937年又發展到54家，在世界大都市中，上海的廣播電臺之多居於首位（當時美國紐約全市廣播電臺僅24家）。又據1940年統計，全上海的收音機達18萬臺以上，礦石機更爲

普及。通過廣播電臺的經常播放,更加擴展了京劇的傳播與
普及。[339]

二、申　曲

亦即後來的滬劇,原來叫花鼓戲,又叫東鄉調,也叫本
灘,就是本地灘的簡稱。[340]「灘」原應寫作「儺」,是一種
社戲,地方性的坐唱,所以蘇、杭、甬、揚都有灘簧。[341]本
地灘簧,也就是上海灘簧。1914 年由施蘭亭、邵文濱、胡雪
昌等發起「振新集」,把本灘改名爲申曲。後來幾經改進擴
充,至抗戰爆發以後,改稱滬劇。[342]二十世紀的 3、40 年代
是申曲(滬劇)的成熟和繁榮時期,這一時期,名家輩出,
代表人物有筱文濱、施春軒、楊月英、筱月珍、王雅琴等。
申曲的表演通俗、寫實、質樸、細膩,很注重人物性格的刻
畫。[343]從形式上看,它同話劇甚爲接近,傳統戲曲捨形取意,

[339] 以上所述京劇唱片、廣播電臺的概況係參見唐振常《近代上海繁華
錄》,頁 277;馬少波等編著《中國京劇發展史㈡》,頁 488;羅亮生
著、李名正整理〈戲曲唱片史話〉,《上海戲曲史料薈萃》總第 1 期,
1986 年 3 月,頁 102;馮皓、吳敏〈舊上海無線廣播電臺漫話〉,上
海市文史館、上海市人民政府參事室文史資料工作委員會編《上海地
方史資料㈤》,上海社會科學院出版社,1986 年 1 月,頁 112、113、
115、116、119、121。

[340] 屠詩聘主編《上海市大觀》,下頁 59。

[341] 陳定山《春申舊聞》,頁 136。

[342] 葛蔭梧〈滬劇的起源〉,《上海地方史資料㈤》,1986 年 1 月,頁 205。

[343] 沈鴻鑫〈都市戲曲吳越文化─漫談滬劇〉,《戲曲藝術》1998 年第 2
期,頁 56、58。

追求一種事物的內在眞實，相較之下，申曲則貼近生活的眞
實，程式化的東西較少，它和話劇都講究在對人物心理眞實
體驗基礎上的逼眞刻畫。然而申曲終究屬於「以歌舞演故事」
的中國戲曲，其唱腔所運用的曲牌、板式都有獨特的程式規
律，有著濃厚的地方色彩。這兩點使申曲旣不同於傳統戲曲，
又有別於話劇，從而顯出其獨特的魅力。[344]總之，在上海土
生土長的申曲，富有表現現代生活的能力，音樂比較柔和、
優美。主要曲調有「長腔長板」、「賦子板」、「三角板」等，
委婉動聽，帶有江南的水鄉情調，深受人民群衆的喜愛。[345]
抗戰前十年間，申曲在上海值得大書特書的盛事，就是 1934
年至 1935 年間，先後假中央戲院和新光劇場舉行了三次「四
班大會串」。這四個班，分別是筱文濱、筱月珍的「文月社」
（1938 年改名爲「文濱劇團」），王筱新、王雅琴的「新雅社」，
劉子雲、姚素珍的「子雲社」，施春軒、施文韵的「施家班」，
當時被申曲界稱爲「四大天王」。演出期間，盛況空前。首
次在「中央」票價擡到 8 角，後搬到「新光」雖漲到 1 元（他
們在「大世界」演出時僅 3 角），但劇院門口仍然車水馬龍，
萬人爭觀。1936 年的端午節，四班又進行「會串」，演出了
應時神話戲《白蛇傳》。[346]

[344] 陳潔〈滬劇表演虛實談〉,《上海藝術家》1992 年第 4 期，頁 14。

[345] 李漢飛編《中國戲曲劇種手册》，北京：中國戲劇出版社，1987 年，
頁 378。

[346] 周良材〈百年滬劇話滄桑〉,《上海文史資料選輯》第 62 輯，1989 年
12 月，頁 148～149。

三、越　劇

　　是爲年輕的劇種,起源於浙江紹興嵊縣一帶村坊。最初爲「落地唱書」的形式,大約是在 1852 年前後出現的,這種坐唱,開始僅一人,逐漸增至二、三人搭檔,通常是一人主唱,幫腔者手執尺板伴奏,並和以尾聲。至 1906 年,三兩成群的藝人嘗試合在一起登臺表演,遂使落地唱書發展爲「小歌班」。由於小歌班當時伴奏的樂器只有隻篤鼓,一副尺板,伴奏的聲音「的篤、的篤」,人們又稱它爲「的篤班」或「的篤戲」。[347]小歌班的名稱,標誌著浙江嵊縣地方戲曲劇種的出現。從此唱書藝人紛紛轉爲戲曲藝人,並陸續辦起許多戲班。爲什麼叫做小歌班?「小歌」一是小調、民歌的意思,曲調雖然吸收了外地的因素,但畢竟是在當地民歌、小調基礎上發展起來的;二是爲了與紹興地區流行的大戲「紹興大班」相區別。「班」是當地民衆對劇種的稱呼,如「紹興大班」、「鸚歌班(姚劇)」、「東陽班(婺劇)」等。[348]1908年,小歌班沿著三條路線闖蕩外地:一是經新昌、餘姚到寧波;二是過東陽、諸暨入金華;三是經上虞、紹興至杭、嘉、湖一帶。[349]當時有打油詩句,說明小歌班受民衆熱切喜愛的

[347]　陳元麟〈上海早期的越劇〉,《上海文史資料選輯》第 62 輯,頁 117。

[348]　高義龍〈越劇史擷拾〉,《上海戲曲史料薈萃》總第 1 期,1986 年 3 月,頁 40~41。

[349]　徐宏圖〈越劇〉,王秋桂主編《中國地方戲曲叢談》,新竹:清華大學人文社會學院思想文化研究室,1995 年,頁 210。

情況:「的篤班的篤班,篤了男人勿出畈,篤了女人勿燒飯」。[350]

　　1917、1918、1919 及 1920 年,小歌班四度進入上海演出。第四次至上海,於明星第一戲院演出新編劇目《碧玉簪》、《琵琶記》、《梁山伯祝英臺》、《孟麗君》等,轟動上海,場場爆滿,從此越劇終於在上海站住了腳根。1921 年,男班越劇開始進入鼎盛時期,越劇的名稱也由「小歌班」、「的篤班」改爲「紹興文戲」,在音樂上成功地採用全套鑼鼓和絲絃伴奏,到後來又有新的突破,主奏樂器板胡改用平胡（近乎二胡與高二胡之間）,唱腔上則運用「小腔」（即演員利用過門時的空隙隨著伴奏順延發揮形成的拖腔）,從而使曲調顯得更加委婉而悅耳動聽。[351]至於所謂「文戲」,既表示它與早先打入上海的紹興大班（紹劇）不同,又說明它上演的劇目都是些不動刀槍的言情戲。[352]紹興文戲時期的越劇在上海,可以說幾乎全是男班的天下,主要的演員中,如白玉梅與王永春、魏梅朵與張雲標兩對搭檔,老生馬潮水、童正春等,都逐漸形成了獨特風格。[353]至於女班越劇,大致而言,1937

[350] 連波〈越劇音樂發展簡述〉,《上海戲曲史料薈萃》總第 3 期,1987 年 4 月,頁 34。
[351] 同 349,頁 211～212。
[352] 魏紹昌〈越劇在上海的興起和演變,《上海文史資料選輯》第 62 輯,頁 1。
[353] 高義龍〈越劇史話〉,朱玉芬、史紀南主編《漫話越劇》,北京:中國廣播電視出版社,1985 年,頁 12。

年以前都是在浙江的農村和城鎮演出，直到 1937 年，才由
班主帶著姚水涓等名演員進入上海，在通商旅館演出。這是
自 1923 年施銀花等以後，進入上海的第一個女子越劇戲班。
第二個進入上海的是王明珠等人組成的，演出於永樂茶樓。
她們的演出，令觀眾傾倒，劇場天天客滿。消息傳出，尚在
農村的藝人都十分興奮，也紛紛進入上海。[354]自 1938 年起，
女子越劇的絕大多數名演員，如「三花一娟一桂」（按：是
指施銀花、趙瑞花、王杏花、姚水娟〔涓〕、筱丹桂五大名
旦）和後來的「十姐妹」（按：是指袁雪芬、筱丹桂、傅全
香、竺水招四花旦，尹桂芳、范瑞娟、徐玉蘭三小生，張桂
鳳、徐天紅、吳小樓三老生），都雲集上海，上海成為越劇
名副其實的中心。[355]而且從 1938 年年底開始，上海的報紙、
廣告、海報、戲單、戲考上，逐漸用「越劇」取代了「紹興
文戲」。在此之前，稱為「越劇」、「越戲」、「紹興戲」的是
紹興大班，由於紹興大班的日漸衰微，女子紹興文戲的日漸
興盛，乃有此一演變。[356]

四、淮　劇

　　也叫江淮戲，流行於江蘇和安徽的部分地區，起源於江
蘇鹽城、阜寧、兩淮一帶，由民間曲調「門彈詞」（農民迫

[354]　嵊縣文化局越劇發展史編寫組編《早期越劇發展史》，杭州：浙江人
　　　民出版社，1983 年，頁 112～113。

[355]　高義龍〈越劇也是上海的地方戲〉，《上海戲劇》1990 年第 5 期，頁 17。

[356]　高義龍〈越劇史擷拾〉，《上海戲曲史料薈萃》總第 1 期，頁 43～44。

於生計沿門賣唱時所唱的曲調）和敬神的「番火戲」（蘇北
農村中慶豐收、請願、祈求神靈保佑的一種敬神時所演唱的
所謂「做會」）相結合，並吸收了徽劇的劇目和表演藝術發
展而成。[357]大約在民國初期 1913 至 1914 年前後，淮劇開始
傳入上海。二十世紀的 20 年代中期至 30 年代中期，是上海
淮劇發展史上的第一個高潮。其間戲班有以何孔德、何孔標
兄弟爲代表的何家班，以陳東慶爲代表的陳家班，以駱宏彥
爲代表的駱家班，以謝長鈺爲代表的謝家班，以武旭東爲代
表的武家班。此外還有時家班、呂家班、馬家班、單家班等。
各戲班都有幾個年輕、聲色俱佳的演員。[358]其中如淮劇史上
的「四大名旦」謝長鈺（有「蘇北梅蘭芳」之稱號）、梁廣
友、蔣德友、沈月紅；還有第一代淮劇女演員李玉花、董桂
英、金牡丹、王亞仙等。淮劇能在這個時期大發展，是由於
2、30 年代上海的工業商業發展比較迅速，吸引了愈來愈多
的蘇北貧民，其中也有不少淮劇藝人。20 年代初期，揚州曾
有徽劇藝人來滬演出失敗，其中一部分便加入淮劇的行列。
另外，一些名票也加入，使淮劇藝人的隊伍大爲擴展。[359]

　　總之，淮劇能在上海立足，主要是它有鮮明的劇種風格，
能文能武，唱做皆擅，劇目豐富，唱詞俚俗，兼收並蓄，戲

[357] 筱文艷〈淮劇在上海的落戶與發展〉，《上海文史資料選輯》第 62 輯，
　　1989 年 12 月，頁 329。

[358] 何叫天口述、瑋敏、朱鰻記錄整理〈淮劇在上海〉，《上海戲曲史料薈
　　萃》總第 1 期，頁 21、23。

[359] 同 357，頁 331。

路子寬，曲調流暢，簡單易學。與京劇相比，淮劇程式少，
不拘繩墨，生活氣息濃郁，唱詞以口語入戲；與越劇相比，
表演粗獷質樸；與揚劇相比，武功路數較多。上海人說淮劇
藝人演出「硬梆梆」，形象地道出了淮劇的風格。淮劇的觀
衆大多是勞動人民，不喜歡軟綿綿的情調，上演的淮劇劇目
中也有不少是愛情題材的，但這些戲不像有的劇種那樣卿卿
我我，感情悱惻，而是明快潑辣，樸素自然。曲調的節奏感
強，感情色彩濃烈，如濃鹽赤醬。一般而言，淮劇觀衆喜歡
看二類戲，一是苦情戲，越苦越好，看戲時淚水縱橫，回家
後卻津津樂道，回味無窮。一類是快節奏的戲，情節曲折緊
張，武打驚險熱鬧，扣人心弦，使觀衆流連忘返，欲罷不能。
而淮劇演員在表演人的喜、笑、怒、罵等感情上，比較外露、
直率。人物的心理揭示雖不一定很深刻，但感情卻是豐富的，
說哭馬上就哭，而且哭得越淒慘越入戲；說笑馬上就笑，而
且笑得越暢快越來勁，觀衆需要直樸的感情，淮劇的表演藝
術風格就是建立在這個基礎上的。[360]

五、揚 劇

　　原名維揚戲，[361]是起源於蘇北（發源地爲揚州），發展
於上海的一個劇種。是由維揚大班和維揚文戲合組而成的。
維揚大班的前身——請神戲，原係清末民國年間蘇北農民、

[360] 同 358，頁 24。
[361] 朱滙森監編《地方戲曲調查》，臺北：中國民俗學會，1983 年，頁 34。

漁民謝神、祝願、祈求豐年，在春種秋收季節經常舉行的迎
神賽會上演出的小戲，演出者均要點燃香火，所以人們亦稱
之爲香火會。因其伴奏用大鑼大鼓，曲調又粗獷昂揚，故又
名大開口。1923 年，大開口藝人潘喜雲湊組了一個戲班子，
由揚州出發，一路上在江南各地演出，最後進入上海，在閘
北、虹口的茶樓酒座演出，獲得在滬謀生的揚州人的熱烈歡
迎和支持。大開口進入上海之後，就正式稱爲維揚大班了。
此後，大開口藝人陳洪杏、陳洪桃、胡玉梅（小皮匠）、程
俊玉（俊小六子）、徐菊生、熊偉文（熊小八子）等名角相
繼來滬，匯集虹口、閘北，形成陣容堅強的維揚大班，盛極
一時，演出的主要劇目有《魏徵斬龍》、《包公》、《斬經堂》、
《掃松下書》、《楊家將》等。1925 年 2 月 9 日（陰曆正月 17
日），在潘喜雲領導下，先後成立了「新新社」、「民鳴社」、
「永樂社」等戲班子，並出現了盛極一時的「七貞一鳳」、「十
香十五玉」、「八秀四蘭」、「七震一芳十二鶯」等女演員，這
些女演員的出現，使維揚大班更加興旺。此外，自清朝初年
起，每逢農曆正月十五花燈節（即元宵節前後），揚州就有
蕩湖船、漁翁捕蚌殼精、打蓮湘等民間歌舞表演，後來發展
爲「打對子」的演唱形式，又吸取了揚州清曲曲目的藝術養
料，加上了表演身段，漸漸由廣場街市搬至舞臺，能 演《小
放牛》、《小尼姑下山》等小戲，後來被稱人稱之爲「花鼓戲」。
著重演文戲，唱詞優美，演員有男有女，伴奏用絲竹樂器，
曲調委婉動人，表演細膩，故稱小開口。1919 年，小開口在
杭州第一次作營業性演出。1930 年，小開口藝人葛錦華、尤

彭年、臧雪梅（大獅子）、臧克秋（小獅子）、金運貴（劉秀卿）、薜義伯、姜得餘、李文安、尹老巴子、陸長山等相繼進入上海，小開口進入上海後，正式稱爲維揚文戲。1936 至 1937 年，經過有關藝人的奔走努力，大、小兩開口泯除成見，維揚大班與維揚文戲聯合起來，統稱爲維揚戲，並成立了維揚戲協會，公推潘喜雲爲協會主任，這是揚劇的一次重大進步。隨著揚劇的發展，各種揚劇流派相繼產生，出了不少著名藝人，尤以金運貴爲其中的佼佼者。[362] 抗戰前十年間，上海專演揚劇的有太原劇場（1935 年開張，有 326 個座位）、華盛劇場（有 400 個座位）、廈門大戲院，此外爲兼演揚劇和其他劇種者。就演出場所的多寡來看，揚劇在上海流行的程度，不但遠不如京劇，乃至申曲（滬劇）、越劇，即較之淮劇，也略有不如。[363]

六、錫　劇

　　原名常錫文戲，[364] 是流行於江蘇南部常州、無錫和宜興一帶的地方戲曲，與上海滬劇、浙江甬劇等同屬灘簧戲系統。其聲腔濫觴於當地山歌與民間俚曲，據有關資料記載：清代嘉慶、道光年間，在無錫羊尖、常州德安橋附近的鄉村、集

[362] 曹大慶、嚴偉〈揚劇在上海〉，《上海文史資料選輯》第 62 輯，1989 年 12 月，頁 358～361。

[363] 參見〈上海戲曲演出場所一覽表〉，《中國戲曲志・上海卷（未定稿）》，1992 年，頁 71～116。

[364] 朱匯森監編《地方戲曲調查》，頁 35。

鎮，每逢傳統節日及迎神賽會，常有當地農民，特別是泥工、木匠等手工業者，三五成群，手執樂器，組成業餘演出小組，到處巡迴演唱，積年累月，逐漸發展成職業社團。二十世紀初期（1906 年左右），滬寧鐵路通車，常州、無錫地區大批商賈巨富，湧進上海開鋪辦廠。1913 年，無錫羊尖藝人袁仁儀（人稱袁老二）也隻身來滬賣唱謀生，先是走巷串巷，繼則圍地設攤，經常演出。爭取到基本觀眾後，他遂回鄉邀請男旦李廷秀及徒弟何長發等人到上海，樹起「無錫灘簧龍鳳班」的名號，先後進入「天外天」（茶樓）、大世界遊樂場演唱。與此同時，常州藝人孫玉翠、周甫藝等也陸續來滬，打出「常州古曲」的旗幟，同樣從沿街賣藝、圍地設攤走向茶園、遊樂場。當時常錫兩幫旗鼓相當，各有各的觀眾。1924年，常錫兩幫曾為邀角問題發生重大衝突，後來，雙方議和，並決定聯合演出，從此結束了兩幫各據一方的局面。[365]1927年，在上海的先施樂園正式掛牌，通力合演「常錫文戲」，使錫劇的發展推進了一大步。[366]1949 年中華人民共和國建立後，蘇南地區在舉辦民間藝人講習班進行集訓時，行政公署一度將常錫文戲改稱名為「常錫劇」。1952 年，經江蘇省文化局研究，決定減去「常」字，定名「錫劇」，以迄於今。[367]

[365] 柴量洲〈從灘簧、古曲、文戲到錫劇〉，《上海文史資料選輯》第 62 輯，頁 306～307。

[366] 錢惠榮〈上海—錫劇的發祥地〉，《上海戲曲史料薈萃》總第 3 期，1987 年 4 月，頁 44。

[367] 同 365，頁 307。

七、甬 劇

是用浙江寧波地區方言演唱的戲曲劇種，屬於花鼓灘簧聲腔。它最早在寧波及附近地區演唱，當時稱「串客」，1880年，「串客班」到上海演出後又改稱「寧波灘簧」。1924 年，「寧波灘簧」在上海遭禁演後稱「四明文戲」。1938 年，上演時裝大劇後又稱「改良甬劇」。直到 1950 年，這一劇種才正式定名為「甬劇」。[368]其早期所謂的「串客」，是在寧波農民所唱的「田頭山歌」與寧波民間曲藝「新聞」的基礎上，並受「蘇灘」的影響而發展起來的。[369]進入上海以後「寧波灘簧」時期的甬劇，在某些方面作了改革，如戲班的擴大、道具裝置的變化、音樂唱腔和伴奏的發展、新戲的增編等。此外，還實行了男女演員同臺合演，是為甬劇史上又一次重大的變革。當時有「四大名旦」之稱的筱妓娣、孫翠娥、金翠玉、金翠香，就是她們到上海後由男旦藝人培養起來的第三代第二批女小旦。[370]由於女演員演旦角，無論在臺形、身段、表演、唱腔方面都比男子演旦角更真實、自然、優美，更受觀眾歡迎，所以坤角紅極一時。[371]抗戰前十年間，甬劇在上海擁有不少的觀眾，這固然是甬劇進入上海較早，而且

[368] 蔣中崎編著《甬劇發展史述》，杭州：浙江人民出版社，1991 年，頁 1。

[369] 李微、白岩〈甬劇今昔〉，《浙江文史資料選輯》第 25 輯，1983 年 8 月，頁 255。

[370] 同 368，頁 52～54、58～59。

[371] 同 369，頁 257～258。

走通俗路線，迎合城市一般小市民的心理等原因所致成。另外，寧波與上海，一水之隔，交通便捷。上海的寧波人，其人數之多，居全國各省縣之首。寧波人重鄉情，講團結，其在上海的同鄉組織，如四明公所、寧波旅滬同鄉會等，時間之早，人數之多，影響之大，又居全國各地旅滬同鄉組織之冠。[372]這票以資本家、店員、伙計、工人為主的上海「寧波幫」，他們出外在異鄉，自然喜歡看看家鄉戲。這些寧波人也是甬劇在上海的基本觀眾之一。也可以說，他們也是甬劇發展不可缺少的觀眾之一。[373]

八、粵　劇

有「南國紅豆」的美譽，是廣東省最大的地方戲曲劇種，是由外來的多種戲曲聲腔和廣東本地土戲、民間說唱藝術不斷融合和豐富而形成、發展、壯大起來的，至今已具有三百多年的歷史。[374]大約自十九世紀中葉開始，廣東人向海外移民的同時，也向國內其他通商口岸遷移。上海作為全國最大的外貿中心，吸引大批廣東人前來經商謀生，他們的到來，為粵劇在上海的傳播，提供了最重要的前提。[375]1873 年 9 月 22 日的《申報》曾記載：粵劇團榮高陞部來滬，演出《六國

[372] 蔡繼福〈寧波幫與上海工商業〉，《上海大學學報》1994 年第 3 期，頁 39。

[373] 蔣中崎編著《甬劇發展史述》，頁 7。

[374] 賴伯疆、黃鏡明《粵劇史》，北京：中國戲劇出版社，1988 年，頁 1。

[375] 宋鑽友〈粵劇在舊上海的演出〉，《史林》1994 年第 1 期，頁 64。

大封相》[376]這可能是粵劇首次在上海的演出。1914 年第一次
世界大戰爆發，上海的民族經濟得到一個發展良機，到滬設
廠開店開公司的廣東人大量增加。據統計，從 1915 年到 1920
年，上海廣東人的增加數字是前五年的一倍，廣東人的大批
到來，對粵劇演出活動的繁榮起了催化作用。1919 年，上海
大戲院聘請以著名花旦李雪芳爲臺柱的群芳艷影班來滬演
出，一炮打響，全市廣東人中出現了前所未有的觀劇熱潮，
一年後，廣舞臺竣工，結束了上海沒有一個專演粵劇劇場的
歷史。從此，上海的粵劇演出進入了一個新的時期，即高峰
期（1919 年至 1937 年）。1919 年以前，來滬演出的粵劇名
演員不多，1919 年以後，大批著名的粵劇演員應邀來滬演出，
如演花旦的李雪芳、蘇州妹、陳慧芳、牡丹蘇、西麗霞等人。
另如 1923 年 6 月來滬演出的白駒榮、1930 年來滬演出的薛
覺先、1931 年 8 月來滬演出的千里駒、1935 年 8 月來滬演
出的馬師曾，這四位演員都是粵劇史上大師級的人物。[377]30
年代中期，粵劇名演員新珠、西洋女、陶醒非、李麗卿及伊
秋水等在上海的廣東大戲院演出。其中新珠常觀摩京劇名家
周信芳（即麒麟童）的「麒派」表演藝術，尤其是周氏所演
出的紅生關公戲，從中吸收了許多表演精華，把關公的神態、
感情融會於自己的戲中，形成了自己獨特的表演風格，他在
演出《水淹七軍》、《華容道》等關戲時，場場爆滿，大受歡

[376] 《申報》，1873 年 9 月 22 日（清同治 12 年 8 月初 1 日），頁 3。
[377] 同 375，頁 65～68。

迎。觀眾一致稱譽他爲「生關公」。[378]

　　至於粵劇的觀眾，有三類人值得注意：一是女性觀眾占
有很高的比例，尤其是坤班的演出，戲院的座位上，十之八
九爲婦女。這是因爲男班之粵劇，好重實際，而不尚外貌，
故對布景一層，不太注意，且所編之戲劇，其曲調多枯澀無
味，故不投女性觀眾之所好，坤班則在這些方面大加致意。
另一類觀眾是粵籍商人，他們是對粵劇十分熱心的觀眾，他
們不僅自己看，還常常邀請同鄉及商務上的朋友去觀看，所
以粵商大量訂座的情形相當普遍，商人不僅是觀劇的重要部
分，也是捧角的主體。還有士紳也是粵劇的熱心觀眾，這類
人人數不多，但影響很大，如 1920 年李雪芳來滬演出時，
康有爲攜其家眷一連數日到廣舞臺觀劇，引起轟動。[379]然 1937
年「八・一三」淞滬會戰發生，上海的粵劇也罷鑼息鼓，很
長的一段時期沒有演出了。[380]

九、崑（昆）曲

　　原名崑山（屬江蘇省）腔，或簡稱崑腔，清代以來被稱
爲崑曲，現又被稱爲崑劇。[381]其表演藝術以載歌載舞、融歌
舞於一體爲特色，身段優美，聲容眞實。音樂上採用以南曲

[378] 張德亮、李叔良〈粵劇在滬演出概述〉，《上海戲曲史料薈萃》總第 1
　　　期，1986 年 3 月，頁 33。
[379] 同 375，頁 69。
[380] 同 378，頁 34。
[381] 李漢飛編《中國戲曲劇種手冊》，頁 276。

為主、兼用北曲的曲牌聯套體，曲牌的組合與樂句的音律、
板式均有嚴格規定。場面以文場為主，主奏樂器為笛、三弦、
琵琶、鼓、板。它的歷史悠久，一般認為始於元明之間。明
清兩代崑山腔流行全國，不少劇種如京劇、川劇、湘劇、徽
劇、贛劇、婺劇等都受崑曲不同程度影響。[382]從乾隆（1795
年）以後，崑曲開始慢慢衰落了。衰落的原因很複雜，其中
要因之一是由於它士大夫化，曲詞深奧，不易聽懂，音樂上
過於雕琢，藝術上逐漸走向凝固，這便是大家指出的「曲高
和寡」。再者它缺少反映現實的作品，在崑曲的舞臺上嗅不
到時代氣息，無法與當時紛紛起自民間的各種地方戲曲相匹
敵。[383]京劇與崑曲雖屬兩個不同劇種，但京劇的形成受崑曲
影響極大。當年北京京劇科班，學生首先要學二、三十齣崑
曲打底子。清末民初由於崑曲衰落，崑班藝人大多加入京班，
不僅在京戲中充當角色，而且在每場前加演一齣崑戲，當時
已成慣例，是為京崑兩種藝術的自然交流。[384]

　　1921 年 8 月，由張紫東、徐鏡清、穆藕初等人集資籌設
的「崑劇傳習所」，在蘇州開辦。[385]招收七、八十名學員（即
學生），學習三年後，正式對外演出，能上演的劇目約四百

[382]　朱建明〈崑劇〉，王秋桂主編《中國地方戲曲叢談》，頁 117 及 118。
[383]　同 381，頁 280～281。
[384]　俞振飛〈一生愛好是昆曲〉，《上海文史資料選輯》第 61 輯，1989 年
　　　9 月，頁 9。
[385]　鄭傳鑒〈前半生的藝術道路〉，《上海文史資料選輯》第 61 輯，頁 19。

餘齣。[386]1924 年 6、7 月，該所所長孫咏雩率領「傳」字輩
學員到上海，演出於徐家花園、新世界和笑舞臺，頗受觀衆
歡迎及社會好評。演至同年 9 月江浙齊盧戰事發生，才由上
海返回蘇州。之後，再次回到上海，在上海的大世界公演。
[387]「傳」字輩學員的藝名，凡生、淨都取「金」字旁，小生
取「玉」字旁，旦部取「草」字頭、副丑部取「水」字旁。
[388]其時已經嶄露頭角的學員有朱傳茗、顧傳玠、沈傳芷、施
傳鎭、倪傳鉞、鄭傳鑒、周傳瑛、王傳淞、姚傳薌、張傳芳、
華傳浩等。[389]1925 年至 1926 年，蘇州崑劇傳習所數度赴滬
公演，都在新世界、大世界等處。1927 年，崑劇傳習所易名
爲「新樂府」，租下上海的笑舞臺，於是年 12 月 13 日開始
演出，到次年（1928 年）4 月 5 日清明節封箱，前後不滿四
個月。主要由於經營不善，用人不當，資本虧盡，新樂府不
得不停演歇業。[390]1929 年，傳字輩的演員由蘇州返滬，自組
崑曲班子，定名爲「仙霓社」，先後在大世界、大新遊樂場
演出。仙霓社時期，其演員也到過江浙碼頭等處，唱過廟臺
戲。有機會也到上海，在大世界、大新遊樂場、大千世界、

[386] 同 381，頁 282。

[387] 王傳蕖〈蘇州昆劇傳習所始末〉，《上海文史資料選輯》第 61 輯，頁
44～45。

[388] 嚴慶基〈六十年來的南昆〉，《文史資料選輯（上海）》1982 年第 1 輯，
頁 153。

[389] 李漢飛編《中國戲曲劇種手册》，頁 282。

[390] 同 384，頁 7～9。

小世界等處輾轉演出。由於人員的變更，角色和節目也不斷調整，還編了不少新戲。1937年「八‧一三」淞滬會戰發生，仙霓社正在上海福安遊藝場演出，所有戲裝都燬於戰火。稍後雖租賃服裝，演出於東方飯店和大中劇場等處，但戰爭年代，上座不佳，只好再度停演。[391]

此外，上海有兩個崑曲票房，一為「賡春社」，由徐凌雲、陳寶謙主持，陳工老生，擅演之戲甚多。另一為「平聲社」，由沈恆一主持，沈工小生。兩家常舉行「同期」（坐桌子清唱，多少天舉行一期）。更有李祖虞太太夏泌茹，對崑曲提倡尤力，崑曲傳習所畢業生的營業演出，與徐凌雲同為最加關切之人。[392]至抗戰前十年間，上海又有「同聲社」（成立於1928年）、「嘯社」（成立於1929年）兩個崑曲票房的出現。[393]值得一提的，是1934年2月，上海崑劇保存社為籌集基金舉行會串兩天，第一天由梅蘭芳、俞振飛（人稱江南俞五，自幼隨父親俞宗海〔字粟盧〕習崑曲，1920年十九歲時，初到上海，任職商界，對業餘崑曲贊助甚力，曾數度應程硯秋之邀，與之合作演出，1930年以票友下海，加入程硯秋劇團，成為著名京劇小生）合演《遊園驚夢》，第二天合演《斷橋》及《南柯夢‧瑤臺》，由於梅氏的參加，使崑

[391] 同387，頁46～47。

[392] 何時希〈經劫不磨幽蘭迸發的昆曲〉，《上海文史資料選輯》第61輯，頁74。

[393] 平襟亞〈上海昆曲集社源流簡史〉，《上海地方史資料㈤》，1986年1月，頁194。

劇保存社這次演出大為轟動，觀衆踴躍，盛況空前，算是對整個崑曲事業登高一呼的有力推動。[394]

十、話 劇

在上海，話劇有通俗話劇與話劇之分。通俗話劇，1907年（清光緒 33 年）在上海初次與觀衆相見，時稱「新劇」，以示有別於舊戲，如新民新劇社、民鳴新劇社、新劇同志會等。1928 年曾改稱「白話新劇」，1938 年又稱「高尚話劇」，1950 年改稱「通俗話劇」，但是一般人都稱「文明戲」。而話劇起於 1922 年，當時上海一些愛好戲劇的人士組織了上海戲劇協社，以後又有南國社和辛酉劇社，因為有別於新劇，他們統稱劇社而沒有專定劇種名稱。在文字宣傳方面則稱「愛美劇」或「素人演劇」，意思是非職業性的。也有稱新劇或新話劇，而稱原來的新劇為文明戲。1930 年以後才定名為話劇。[395]其中「愛美劇」亦作「愛美的劇」，「愛美的」一詞是法文 amateur 一字的譯音，原意是「業餘」或「非職業性」的意思，一方面意謂尚未達職業的水準，另一方面也說明了

[394] 俞振飛〈一生愛好是崑曲〉，《上海文史資料選輯》第 61 輯，頁 11。惟俞氏回憶有誤，謂此次公演共三天，第三天由梅、俞合演《南柯記·瑤臺》；經查對 1934 年 2 月 23 日及 24 日之《申報》所載，應為兩天，《南柯記》應為《南柯夢》，與《斷橋》同為第二天之主戲碼，特予更正。

[395] 高梨（按：原文誤作黎，特予更正）痕〈談解放前上海的話劇〉，《上海地方史資料㈤》，頁 124。

具有未被職業要求污染的自由創意色彩。[396]至於通俗話劇與
話劇有什麼不同呢？主要是通俗話劇：㈠沒有完整的劇本，
只用一張幕表；㈡幕數多，有多至十數幕者；㈢沒有導演制
度；㈣在上海附近地區用本地方言演出；㈤布景一半是象徵，
一半是寫實；㈥不注重燈光及音響效果（以上種種「春柳社」
除外）。[397]

　　1907 年 2 月，留日學生李叔同、曾存吳、吳我尊、謝抗
白等組織「春柳社」於東京，爲賑災演出《茶花女》第三幕；
11 月，於東京本鄉座演出《黑奴籲天錄》和《生相憐》等劇。
[398]一般研究中國現代戲劇的學者多以此做爲中國話劇的肇
始。[399]同年 9 月，王鐘聲與馬湘伯、沈仲禮發起組織「春陽
社」於上海，演出《黑奴籲天錄》。[400]這個戲是第一次用分
幕的方法編劇，用布景，在劇場裡作大規模的演出，儘管演
出並不十分成功，而且還有很多缺點，還是應當把這一次的
演出作爲話劇在中國的開場。[401]1910 年 11 月，任天知創立

[396] 馬森《西潮下的中國現代戲劇》，臺北：書林出版公司，1994 年，頁
124。
[397] 同 395，頁 125。
[398] 袁國興編〈早期中國話劇大事年表〉，附錄於氏著《中國話劇的孕育
與生成》（原爲著者 1991 年東北師範大學博士論文），臺北：文津出
版社，1993 年，頁 245。
[399] 同 396，頁 121。
[400] 同 398。
[401] 歐陽予倩〈談文明戲〉，收於中國現代文學館編《歐陽予倩代表作》，
北京：華夏出版社，1999 年，頁 416。

「進化團」，主要成員有汪優游、陳鏡花、王幻身等，先後在南京、蕪湖、漢口、上海等地演出。[402]這是中國第一個職業話劇團體，也是上海職業話劇的起源。[403]抗戰前十年間，上海重要的話劇團體，如「戲劇協社」，成立於 1921 年冬，是當時最著名的愛美劇團體，主要社員有應雲衛、谷劍塵、歐陽予倩、汪優游、徐半梅等人。1923 年 5 月才舉行第一次公演，演出了谷劍塵的《孤軍》和陳大悲的《英雄與美人》，成績平平，反響寥落。[404]該社當時沒有女演員，以男演員扮演女角，應衛雲、陳憲謨、歐陽予倩起初都扮過女角。[405]洪深歸國後（按：洪氏於 1919 年至哈佛大學習戲劇）於 1923 年加入該社，次年即執導他改編自愛爾蘭劇作家王爾德（Oscao Wilde, 1856～1900）的《少奶奶的扇子》（Lady Windermer's Fan, 1892），獲得空前的成功。[406]據文學家茅盾說該劇是「中國第一次嚴格地按照歐美各國演出話劇的方式來演出的」。[407]此後直到 1933 年 10 月間，由洪深導演，先

[402] 同 398，頁 246～247。

[403] 林道源〈上海職業話劇的起源〉，《上海地方史資料㈤》，1986 年 1 月，頁 148～149。

[404] 葛一虹主編《中國話劇通史》，北京：文化藝術出版社，1997 年第二次印刷，頁 60。

[405] 高梨痕〈談解放前上海的話劇〉，《上海地方史資料㈤》，1986 年 1 月，頁 136。

[406] 馬森《西潮下的中國現代戲劇》，頁 125。

[407] 茅盾〈文學與政治的交錯──回憶錄㈥〉，《新文學史料》1980 年第 1 期，頁 182。

後演出了歐陽予倩編的《潑婦》、《終身大事》、《回家以後》，
汪優游編的《好兒子》和他譯的《血鐘》，洪深譯的《少奶
奶》、《傀儡家庭》、《黑蝙蝠》，徐卓呆的《月下》，以及《威
尼斯商人》和《怒吼吧中國》等劇目。1933 年 10 月以後，
該社無形中解散。[408]

　　另一個對現代戲劇影響頗大的愛美戲劇團體，是田漢創
辦的「南國社」。1924 年 1 月，田漢與妻子易漱瑜在上海創
辦《南國半月刊》，1926 年夏又發起創辦南國電影劇社，翌
年秋，田漢出任上海藝術大學文學科主任，旋繼任校長。1928
年 1 月，上海藝術大學宣告解散，田漢決定籌組南國藝術學
院，於同年 2 月開學。未幾因人事和經濟問題而停辦。同年
秋，南國社再次改組，擴大活動範圍，而以戲劇爲主，定宗
旨爲「團結能與時代共痛癢之有爲青年，作藝術上之革命運
動」，由學院式的研究室走向社會，作實際的「民衆戲劇活
動」。此後活動的名義逕稱「南國社」。[409]南國藝術學院停辦
後，一些學生就組成了南國劇社。1928 年 12 月 15 日在梨園
公所樓上舉行第一次公演，演出了《湖上的悲劇》、《生之意
志》、《最後的假面具》、《名優之死》、《古潭的聲音》、《蘇州
夜話》等劇目。22 日起又演了兩天，演出《父歸》、《未完成
的傑作》、《生之意志》、《名優之死》、《湖上的悲劇》等劇目，

[408]　同 405。

[409]　鄧興器〈田漢戲劇活動與創作年譜（1922～1937）〉，《戲曲研究》第
　　　5 輯，1982 年 4 月，頁 256、260、262、264、265。

洪深、萬籟天、艾霞都參加了演出。1929 年 8 月 3 日在寧波
同鄉會舉行第二次公演，除了一些舊劇目外，還演出了王爾
德的《莎樂美》，由金燄、兪珊、鄭君里等主演，成績甚好。
1930 年夏，在中央大戲院演出了《卡門》，由金燄、兪珊、
宗由等主演，由於該劇揭露黑暗政治，第三天被禁演。同年
8 月，加入「左翼劇團聯盟」，不久，南國社像藝術劇社一樣
被查封而告終結。[410]

　　其他如 1929 年 1 月，朱穰丞組織「辛酉劇社」，在中央
大會堂演出《狗的跳舞》，演員有袁牧之、羅鳴鳳等。1930
年春，又在中央大會堂演出《狗的跳舞》及《桃花源》。不
久又演出契訶夫的《文舅舅》（即《萬尼亞舅舅》）。是年 8
月，加入左翼劇團聯盟。不久，由於朱穰丞去蘇聯，辛酉劇
社即告解散。1929 年（春天），洪深組織成立「復旦劇社」，
在新中央演出羅當新的《西哈諾》，演員有洪深、馬彥祥、
吳鐵翼、包時等。5 月，又在復旦大學內演出《同胞姐妹》、
《寄生草》、《女店主》等。8 月，演出《街頭人》、《同胞姐
妹》、《可憐的裴迦》。[411]1929 年 10 月間，「藝術劇社」正式
成立，參加的有「創造社」的馮乃超、鄭伯奇、陶晶孫，「太
陽社」的錢杏邨、孟超、楊邨人和剛從日本歸國的沈西苓、
許幸之、石凌鶴，以及中華藝術大學的學生和一批愛好戲劇

410　高梨痕〈談解放前上海的話劇〉，《上海地方史資料㈤》，1986 年 1 月，
　　頁 137。
411　同上，頁 137～138。

的文藝青年如王瑩、陳波兒、劉保羅、司徒慧敏、朱光等人。
鄭伯奇被推為社長，夏衍是主要負責人。[412]夏衍本名沈乃熙，
公費留日，就讀於明治專門學校（九州工業大學的前身）電
機科，在日本留學期間，閱讀了大量的西方哲學、文學書籍。
[413]1927 年 6 月，在上海加入中國共產黨，編入閘北區第三街
道支部，從事工人運動。[414]所以上海藝術劇社是中共直接領
導的一個劇團，同時也是進步戲劇工作者的統一戰線的組
織。[415]1930 年 1 月，藝術劇社第一次公演，為期兩天，演出
了《愛與死的角逐》（法國羅曼羅蘭原作，沈西苓導演）、《樑
上君子》（美國辛克萊原作，魯史導演）和《炭坑夫》（德國
米爾頓原作，夏衍導演）。3 月，第二次公演，主要的劇目是
日本村山知義根據德國雷馬克的同名小說改編的《西線無戰
事》和馮乃超、龔冰盧合寫的獨幕劇《阿珍》。[416]後者（《阿
珍》）是「第一個無產階級的劇本」。[417]同年 4 月 28 日，上
海特別市公安局出動大批武裝警察包圍該劇社的辦事處，查
封劇社，捕去社員五人。藝術劇社於焉告終，距其成立，不

412　葛一虹主編《中國話劇通史》，頁 116。
413　會林、紹武〈夏衍和他的話劇〉，《中國話劇藝術家傳》第 1 輯，北京：
　　文化藝術出版社，1984 年，頁 246～248。
414　沈芸編〈夏衍年表（1900～1995）〉，《電影藝術》1995 年第 3 期，頁 22。
415　同 410，頁 138。
416　同 412，頁 117～118。
417　景志剛〈從“我”到“我們”——論二十年代話劇到左翼話劇的形象
　　轉變〉，《中國話劇研究》第 5 期，北京：文化藝術出版社，1992 年 8
　　月，頁 154。

到一年。[418]

　　在此之前，1930 年 3 月 19 日，上海的「戲劇協社」、「南國社」、「摩登社」（1929 年南國社中比較激進分子左明、陳白塵、鄭君里等另組的戲劇團體）、「辛酉劇社」、「藝術劇社」等聯合組成「上海戲劇運動聯合會」，8 月又改組爲「中國左翼劇團聯盟」，公開打出了左派的旗號。因爲其中的「戲劇協社」維持中立態度，故又於 1931 年 1 月另以個人名義改組爲「中國左翼戲劇家聯盟」，並在各地成立了分盟。左派的戲劇家把戲劇看作是政治鬥爭的工具，因此積極地滲入學校及工廠。他們的工作雖然是爲了政治的目的，卻也因此帶動起戲劇運動。[419]如 1931 年 1 月，「大道劇社」成立；9 月，「曙星劇社」成立；1932 年 10 月，「春秋劇社」成立；1933年 1 月，有三個新組成的劇社出現在左翼戲劇戰線上，即「光光劇社」、「三三劇社」、「駱駝演劇隊」；7 月，「新地劇社」成立。[420]。11 月，「中國旅行劇團」成立，創辦人及團長爲唐槐秋，戴涯爲副團長，成員有吳靜（按：爲唐槐秋妻）、唐若青（槐秋女）、冷波、趙曼娜、舒繡文、張惠靈、葉露茜、吳劍聲、王�文等人。這是一個白手起家的民間話劇團，並且試圖走職業化的道路。[421]同年，還有「曦升劇社」的成

418　高梨痕〈談解放前上海的話劇〉,《上海地方史資料㈤》,1986 年 1 月,頁 139。
419　馬森《西潮下的中國現代戲劇》,頁 128。
420　葛一虹主編《中國話劇通史》,頁 125～129。
421　劉平〈中國旅行劇團年表簡編〉,陳樾山主編《唐槐秋與中國旅行劇團》,北京：中國戲劇出版社,2000 年,頁 482。

立。1934 年 2 月，「無名劇人協會」成立；6 月中旬，「上海各大學戲劇團體聯合會」成立，並在湖社公演，參加的有法政學院、暨南大學、上海商學院、光華大學、持志大學等。1935 年 1 月 31 日至 2 月 2 日，「上海舞臺協會」由應雲衛、袁牧之主持，在金城大戲院演出《水銀燈下》、《回春之曲》，參加演出的有王瑩、趙丹、王人美、金燄、丁子明、魏鶴齡、洪逗、鄭君里、吳湄、藍蘋等，這是話劇演員與電影演員第一次攜手合作，成績很好。1935 年 6 月，萬籟天、金山、趙丹、徐韜等組織「業餘劇人協會」，魏鶴齡、吳湄等參加，於 6 月 27 日起在金城大戲院演出《娜拉》，連演三天。不久，又在湖社演出，成績很好。[422]同年的 6 月 7 日及 8 日，復旦劇社在卡爾登影戲院舉行第十八次公演，演出王文顯原著、李健吾譯、應雲衛導演的三幕喜劇《委曲求全》。顧問爲歐陽予倩、顧仲彝，音樂指導爲 T. Lagaspi，復旦大學弦樂隊全體參加演奏。[423]6 月 20 日至 22 日，「上海劇院」一連三天在金城大戲院演出張道藩作劇、陳大悲導演的五幕大悲劇《摩登夫人》，舞臺監督爲顧文宗，指導爲王紹清，演員爲洪瑛、程靜子、戴浩、楊鐸、呂平、范寅甫、白雄飛、黃雲、徐麗琳、錢風。[424]同年 6 月 30 日至 7 月 4 日，上海劇院又在金城大戲院演出該劇，其廣告詞謂該劇爲「本年度中國劇壇的

[422]　同 418，頁 141～142。惟查對《申報》，業餘劇人協會上演日期爲 6 月 27 日，非爲 6 月 28 日，特予更正而後引用之。

[423]　《申報》，1935 年 6 月 7 日，本埠增刊(六)；6 月 8 日，本埠增刊(八)。

[424]　《申報》，1935 年 6 月 20 日，本埠增刊(七)；6 月 22 日，本埠增刊(十)。

豐收」，「上海劇院一鳴驚人傑作」。[425]7 月 4 日，「國立暨南大學戲劇研究會」舉行第二次公演，是日起在卡爾登影戲院演出英國文豪蕭伯納原著，周耀先導演的《英雄與美人》，總指揮爲洪深、顧仲彝，演員爲黃汝霖、程莉茵、妮妮、如如、陸申甫、侯振芳、李同濟、陳妙茵。[426]演至 7 月 7 日爲最後一天。[427]11 月 1 日至 5 日，業餘劇人協會在金城大戲院舉行第二次公演，演出「富有諷刺性」的五幕社會喜劇《欽差大臣》，由丁萬籟天、史東山、沈西苓、孫師毅、章泯聯合導演，演員爲王瑩、金山、鄭君里、吳玲、顧夢鶴、殷秀岑、劉瓊、左明、藍蘋等人，其廣告詞謂該劇「是話劇界想排演了數年而未敢輕試的名劇」，「是話劇迷想欣賞了數年而沒有看到的好戲」。[428]緊接著該劇的演出，11 月 6 日及 7 日兩天，上海劇院又在金城大戲院演出《摩登夫人》，其廣告詞謂該劇「是都市生活的橫剖面；是摩登人物的當頭棒；是現實社會的照妖鏡」；並謂「舞臺好戲，今又捲土重來」，「已看者還想再看，未看者不能不看」。[429]1936 年 1 月 10 日，復旦劇社舉行第十九次公演，自是日起至 1 月 12 日，一連三天，在新光大戲院演出曹禺原著、歐陽予倩導演的《雷雨》。

425　《申報》，1935 年 6 月 30 日，本埠增刊㈥；7 月 4 日，本埠增刊㈥。
426　《申報》，1935 年 7 月 4 日，本埠增刊㈥。
427　《申報》，1935 年 7 月 7 日，本埠增刊㈧。
428　《申報》，1935 年 11 月 1 日，本埠增刊㈥；11 月 5 日，本埠增刊㈦。
429　《申報》，1935 年 11 月 6 日，本埠增刊㈦；11 月 7 日，本埠增刊㈦。

[430]1 月 24 日（舊曆元旦），「假座北京路金城大戲院對面滬上
唯一高尚場所」湖社，長期開演新型舞臺話劇的「皇后劇院」
開幕，是日起演出「電影化歌唱名劇」《多情的歌女》，由王
美玉領銜主演，其他的演員有汪優遊、王雪艷、王達君、錢
麗麗等人。其廣告詞爲該劇院的開幕是「1936 年首話劇界一
個驚天動地的消息」。[431]2 月 2 日至 6 日，上海劇院在卡爾登
影戲院舉行第三次公演，演出法國高握原著、陳大悲改編及
導演的四幕大喜劇《巧格力姑娘》，演員有陳大悲、楊鐸、
白雄飛、程靜子、陳渭、李琛、呂玉堃、劉心珠等人，其廣
告詞謂該劇是「透入都市最裡層的喜劇」，是「走入時代最
尖端的喜劇」，有「笑痛肚皮的編劇，一見噴飯的化妝，鮮
艷奪目的服飾，精美絕倫的佈景」，讓人「開幕笑到閉幕，
句句滑稽，字字幽默」。[432]3 月 30 日至 4 月 1 日，「獅吼劇社」
在金城大戲院演出話劇，是日及 31 日的劇目均爲《劊子手》
（熊佛西著，宗由導演）及《名優之死》（田漢著，魏鶴齡
導演），4 月 1 日的劇目爲《群鬼》（易卜生編劇，陳凝秋導
演），演員有宗由、洪逗、謝天、殷秀岑等人。[433]4 月 29 日
至 5 月 17 日，成立後一直在上海以外的地方（南京、北平、
天津、開封、鄭州、石家莊）巡迴演出的中國旅行劇團，首

[430] 《申報》，1936 年 1 月 10 日，本埠增刊㈥；1 月 12 日，本埠增刊㈦。
[431] 《申報》，1936 年 1 月 15 日，本埠增刊㈦；1 月 20 日，本埠增刊㈬。
[432] 《申報》，1936 年 2 月 2 日，本埠增刊㈧；2 月 6 日，本埠增刊㈥。
[433] 《申報》，1936 年 3 月 30 日，本埠增刊㈤；3 月 31 日，本埠增刊㈤；
4 月 1 日，本埠增刊㈦。

次在卡爾登影戲院公演。[434]其演出的劇目：4 月 29 日、5 月
2 日、5 月 5 日、5 月 14 日的日、夜場均爲《茶花女》；4 月
30 日、5 月 3 日、5 月 13 日的日、夜場均爲《雷雨》；5 月 1
日、6 日的日、夜場均爲《梅蘿香》；5 月 15 日、16 日的日、
夜場均爲陳綿導演的《復活》；5 月 4 日的日、夜場均爲根據
王爾德原著改編的《少奶奶的扇子》；5 月 7 日的日、夜場均
爲歐陽予倩改譯的《油漆未乾》；5 月 11 日的日、夜場均爲
蕭伯納原著改編的《英雄與美人》；5 月 12 日的日、夜場均
爲陳綿導演的《天羅地網》；5 月 8 日的日場爲《少奶奶的扇
子》，夜場爲《雷雨》；5 月 9 日的日場爲《雷雨》，夜場爲《油
漆未乾》；5 月 10 日的日場爲《茶花女》，夜場爲《梅蘿香》；
5 月 17 日的日場爲《復活》，夜場爲《雷雨》。[435]中國旅行劇
團這次公演，原只與卡爾登影戲院簽了 10 天的合同，而且
條件苛刻，因爲卡爾登不相信話劇能賣座。不料 10 天的演
出，轟動上海，出現連夜排隊買票現象，卡爾登的老板張善
琨於是指示經理曾煥堂與中旅續簽合同，並且更改了條件。
以後，卡爾登成爲中旅在上海經常演出的戲院。[436]同年 9 月
3 日至 23 日，中國旅行劇團又在卡爾登舉行第二次公演，演
出的劇目：9 月 3 日至 8 日的日、夜場均爲《雷雨》，9 月 13
日至 17 日的日、夜場均爲《茶花女》、《雷雨》，9 月 20 日及

[434] 劉平〈中國旅行劇團年表簡編〉，陳樾山主編《唐槐秋與中國旅行劇
團》，頁 482～491。

[435] 見《申報》，1936 年 4 月 29 日至 5 月 17 日之本埠增刊所載。

[436] 同 434，頁 491。

21 日的日、夜場均為《復活》，9 月 22 日的日場為《雷雨》，
夜場為《復活》，9 月 23 日的日場為《復活》，夜場為《雷雨》，
都是上次公演時所演過的。9 月 9 日至 12 日、9 月 18 日及 19
日的日、夜場均為《祖國》，[437]該劇則是初次演出，係法國
薩都作，陳綿譯及導演，唐槐秋飾李沙伯爵，唐若青飾多羅
來斯，姜明飾愛羅霸公爵，葛鑫飾藍公，吳景平飾米蓋。連
映四天（9 月 9 日至 12 日），場場客滿。演出前，上海日本
領事認為此劇有礙「中日邦交」，曾竭力阻撓演出。[438]中旅
的第二次公演，共 21 天 42 場，賣座極佳，誠如其演出最後
一日（9 月 23 日）的廣告詞所謂「三萬七千餘觀眾可為君作
強有力的保證」。[439]就在中旅第二次公演的同時，自詡為 1936
年度「劇壇異軍」的「文化劇社」，自 9 月 19 日起，在新光
大戲院作初次公演，演出 D. Belasco J. L. Long 原著、張允和
改譯、顧文宗導演的《蝴蝶夫人》，演員為呂玉堃、李琛、
王竹友、藍芝、錢風、蓓蕾、舒樂、小娃娃。[440]只演了幾天
（大概 2 至 5 天），即告落幕。[441]11 月 19 日，「四十年代劇

[437]　見《申報》，1936 年 9 月 3 日至 9 月 23 日之本埠增刊所載。
[438]　同 434，頁 491～492。
[439]　《申報》，1936 年 9 月 23 日，本埠增刊㈣。
[440]　《申報》，1936 年 9 月 19 日，本埠增刊㈧。
[441]　《蝴蝶夫人》的演出，《申報》上袛有 9 月 19 日及 20 日兩天的廣告，
　　　9 月 21 日至 23 日是否繼續在新光大戲院演出，不得而知，但 9 月 24
　　　日起，新光大戲院即上映國片《到自然去》，據此推論，該劇最少演
　　　了兩天，最多演了五天。見《申報》，1936 年 9 月 19 日，本埠增刊
　　　㈧；9 月 20 日，本埠增刊㈩；9 月 24 日，本埠增刊㈥。

社」首次公演，是日起在金城大戲院演出《賽金花》，演員
有王瑩、金山、張翼、王獻齋、顧夢鶴、孫敏、劉瓊、宗由、
洪逗、尤光照、歐陽山等人，導演團為尤競、史東山、洪深、
凌鶴、司徒慧敏、歐陽予倩、孫師毅、應雲衛。其廣告詞謂
該劇「集藝壇人才之精華，演中國悲壯之史實，樹劇界空前
之奇蹟，饜戲迷已久之渴望」。[442] 該劇演至 11 月 28 日為最
後一天，[443] 共演了十天。12 月 23 日起，中國旅行劇團在卡
爾登影戲院舉行第三次公演，是日日、夜場的劇目均為《祖
國》；12 月 24 日的日場為《梅蘿香》，夜場為《復活》；12
月 25 日的日場為《茶花女》，夜場為《雷雨》；12 月 26 日的
日場為《復活》，夜場為《牛大王》、《未完成的傑作》；[444]12
月 27 日的日場為《雷雨》，夜場為《茶花女》；12 月 28 日的
日場為《天羅地網》，夜場為《女店主》、《一個女人和一條
狗》；12 月 29 日的日場為《牛大王》、《未完成的傑作》，夜
場為《雷雨》；12 月 30 日的日場為《女店主》、《一個女人和
一條狗》，夜場為《梅蘿香》；12 月 31 日為最後一天，日、
夜場均為《雷雨》。[445]1937 年 1 月 15 日起，中國旅行劇團又

[442]　《申報》，1936 年 11 月 19 日，本埠增刊(八)。

[443]　《申報》，1936 年 11 月 28 日，本埠增刊(五)。

[444]　《申報》，1936 年 12 月 23 日，本埠增刊(七)所載該劇團首日演出劇目
的廣告及次日至 12 月 26 日演出劇目的預告。

[445]　《申報》，1936 年 12 月 27 日，本埠增刊(五)；12 月 28 日，本埠增刊
(七)；12 月 29 日，本埠增刊(八)；12 月 30 日，本埠增刊(七)；12 月 31
日，本埠增刊(六)。

在卡爾登影戲院舉行第四次公演,是日的日場為《雷雨》,
夜場為《梅蘿香》;1 月 16 日的日場為《牛皮大王》(即《牛
大王》),夜場為《茶花女》;1 月 17 日的日、夜場均為《雷
雨》;1 月 18 日的日場為《茶花女》,夜場為《天羅地網》;1
月 19 日的日場為《梅蘿香》,夜場為《復活》;1 月 20 日的
日、夜場均為《雷雨》;1 月 21 日的日場為《天羅地網》,夜
場為《茶花女》;1 月 22 日及 23 日的日、夜場均為阿英最新
編的劇《春風秋雨》;1 月 23 日為此次公演的最後一天。[446]
同日(1 月 23 日),號稱「中國劇團新發現的一個火把」的
「火炬劇社」,在蓬萊大戲院起演獨幕國防劇《走私》(由洪
深、尤競、何家槐、沈起予集體創作,劉流導演)及三幕國
防劇《我們的故鄉》(洪深、章泯、尤競、張庚、凌鶴、夏
衍、沈起予集體創作,凌鶴導演),袛演三天,演員有丁寧、
楊志清、力田、張弘、王蒂、馬虎、趙寶元、程漢、黃河、
賀彬、錢風、夏霞、趙珊、范迪民、季萍等人。[447]同年(1937
年)1 月 24 日起,業餘劇人協會在卡爾登影戲院舉行第三次
公演,是日至 1 月 26 日的日、夜場均為歐陽予倩根據俄國
大文豪托爾斯泰原著改編及導演的《慾魔》;1 月 27 日、28
日兩天的日、夜場均為章泯導演的《大雷雨》(原著者為俄

446 《申報》,1937 年 1 月 15 日,本埠增刊(二);1 月 16 日,本埠增刊(八);
 1 月 17 日,本埠增刊(七);1 月 18 日,本埠增刊(五);1 月 19 日,本埠
 增刊(四);1 月 20 日,本埠增刊(六);1 月 21 日,本埠增刊(七);1 月 22
 日,本埠增刊(六);1 月 23 日,本埠增刊(八)。
447 《申報》,1937 年 1 月 23 日,本埠增刊(七)。

國阿史托洛夫斯基，由冼星海配音，應雲衛任舞臺監督）；1
月 29 日至 31 日三天的日、夜場均爲沈西苓、宋之的根據奧
克塞原著改編並導演的《醉生夢死》，2 月 1 日爲此次公演的
最後一天，日場爲《慾魔》，夜場爲《大雷雨》，參加上述三
劇演出的演員有王爲一、左明、呂班、沙蒙、李明、李清、
李琳、吳茵、吳湄、袁牧之、章曼蘋、舒繡文、鄭君里、趙
丹、葉露茜、魏鶴齡、藍蘋等人。[448]2 月 2 日至 5 日，「戲劇
工作社」在卡爾登作首次公演，演出曹禺的《日出》，由歐
陽予倩導演。[449]2 月 6 日至 10 日，中國旅行劇團在卡爾登舉
行第五次公演，2 月 6 日爲《春風秋雨》，2 月 7 日日場爲《雷
雨》，夜場爲《春風秋雨》；次日至 10 日日場爲《春風秋雨》，
夜場爲《雷雨》。[450]3 月 13 日至 18 日，業餘劇人協會在卡爾登
舉行第四次公演，日場均爲《大雷雨》，夜場均爲《慾魔》。[451]

　　同年（1937 年）的 3、4 月間，上海話劇界出現了前所
未見的盛況，那就是業餘劇人協會、中國旅行劇團、四十年
代劇社、光明劇社、新南劇社在卡爾登影戲院舉行上海話劇
集團春季聯合公演，其廣告詞以「霹靂一聲，展開了中國劇
壇光明的新局面」、「中國話劇權威的空前大集合」、「震驚全

[448]　《申報》，1937 年 1 月 24 日，本埠增刊(八)；1 月 27 日，本埠增刊(八)；
　　　1 月 29 日，本埠增刊(八)；1 月 31 日，本埠增刊(八)；2 月 1 日，本埠
　　　增刊(八)。

[449]　《申報》，1937 年 2 月 2 日，本埠增刊(四)；2 月 5 日，本埠增刊(六)。

[450]　《申報》，1937 年 2 月 6 日，本埠增刊(甴)；2 月 7 日，本埠增刊(甴)。

[451]　《申報》，1937 年 3 月 13 日，本埠增刊(甴)；3 月 18 日，本埠增刊(四)。

國劇壇空前偉大集合」等為宣傳訴求。[452]自 3 月 26 日起，
首先登臺演出的是業餘劇人協會，是日至 3 月 27 日兩天演
出《大雷雨》，其廣告詞謂為「性與肉的苦悶，心與靈的幻
變，愛和恨的衝突，生和死的交錯」，並稱該劇為「蘇俄戲
劇節歷屆上演大悲劇……業已搬上銀幕轟動世界大貢獻」。
[453]3 月 28 日至 30 日三天是由中國旅行劇團演出《春風秋雨》，
該劇原定只演兩天，但「連日每場客滿，觀眾退出日以千計，
經向隅之觀眾當場熱烈要求重演，盛情難卻，特延長演期一
天」。[454]3 月 31 日至 4 月 3 日四天，是由四十年代劇社演出
S.毛罕姆原著、方于譯、孫師毅改訂兼導演的《生死戀》，該
劇廣告詞謂其「筆尖所觸無非討論人生三大問題！劇情展開
處處發揮人類至高情感！迷離曲折緊張刺激有如偵探影片！
性愛交流熱烈細膩又似戀愛小說」，並謂「本劇在倫敦紐約
上演千次以上，博得盛大讚美不愧為近代戲劇傑作」。[455]4 月
4 日至 7 日四天，是由光明劇社演出雙齣喜劇《求婚》（沈西
苓、宋之的聯合導演）、《結婚》（果戈里著，孫師毅、尤競
導演），該二劇的廣告詞為「香艷的劇情・輕鬆的滑稽・痛
快的演出・發噱的喜劇」。[456]4 月 8 日至 11 日四天，是由新

[452]　《申報》，1937 年 3 月 25 日，本埠增刊㈧；3 月 26 日，本埠增刊㈦；
　　　3 月 27 日，本埠增刊㈦。

[453]　《申報》，1937 年 3 月 26 日，本埠增刊㈦。

[454]　《申報》，1937 年 3 月 28 日，本埠增刊㈦；3 月 30 日，本埠增刊㈢。

[455]　《申報》，1937 年 3 月 31 日，本埠增刊㈧；4 月 3 日，本埠增刊㈦。

[456]　《申報》，1937 年 4 月 4 日，本埠增刊㈥；4 月 7 日，本埠增刊㈣。

南劇社演出托爾斯泰原著、田漢最新改譯、應雲衛、凌鶴導演、冼星海作曲的《復活》，該劇的演員爲洪逗（飾費道沙）、章曼蘋（飾科拉布柳瓦）、胡萍（飾喀瞿沙）、梅熹（飾捏赫遼松夫公爵）、嚴斐（飾紅髮婦人）、曹藻（飾西蒙生）、章志直（飾科撒夫將軍）、夏霞（飾瑪麗葉特）、姜明（飾窪利夫）、錢風（飾拉巴杜夫）、英茵（飾巴洛夫娜）、趙曼娜（飾哈利邢）、尙冠武（飾護送官）、張惠靈（飾阿納托里）等人。其廣告詞謂該劇「劇情如虎嘯猿啼酸辛悲切，演技似純淸爐火妙絕人間，歌唱則銅錚鐵板激昂慷慨，佈景是冰天雪地偉大堂皇」。[457]原排定演至 4 月 11 日爲最後一天，[458]然因該劇爲托爾斯泰膾炙人口的巨著，又經名戲劇家田漢加以改編，在藝術上益臻完善，以是該劇上演四日，雖每場滿座，多數觀衆，尤有向隅之憾。日來卡爾登影戲院接到要求續演的函件，多達二百餘封，故決定自 4 月 12 日起續演三天，[459]至 4 月 15 日爲最後一天，[460]此一盛大的聯合公演終告落幕。4 月 28 日起，中國旅行劇團在卡爾登影戲院開始其第六次的公演，是日至 5 月 19 日，演出的劇目是曹禺作、歐陽予倩導演的四幕劇《日出》，連演 22 天之久，突破最高紀錄。[461]其廣告詞稱該劇爲「萬惡社會的燃犀錄，現代都市的照妖鏡」，

[457] 《申報》，1937 年 4 月 8 日，本埠增刊㈦。
[458] 《申報》，1937 年 4 月 4 日，本埠增刊㈥。
[459] 《申報》，1937 年 4 月 12 日，本埠增刊㈣及㈤。
[460] 《申報》，1937 年 4 月 15 日，本埠增刊㈧。
[461] 《申報》，1937 年 4 月 28 日，本埠增刊㈥；5 月 19 日，本埠增刊㈧。

462稍後詞句又改爲「黑暗世界的燃犀錄，現代都市的照妖鏡」。4635 月 20 日起，至 6 月 3 日，中旅接著推出新排演的《群鶯亂飛》，由阿英編劇，唐槐秋導演，顧蘭君、徐莘園客串演出，其他的演員爲唐若青、吳玲子、曹藻、王竹友、鄭重、王一之等人。該劇的廣告詞謂其爲「警世勵俗社會寫眞空前大悲劇」，「寫家庭如「雷雨」而別饒風趣，寫社會如「日出」而獨出心裁」，「暴露大家庭的黑暗！指出新生活的曙光」。464就在此時，由張善琨主催，業餘劇人協會主持的「業餘實業劇團」成立了，它自稱爲「中國第一大規模職業話劇集團」，標榜「使戲劇助長人類對於現實生活的奮鬥力，以心理的寫實主義作爲表現方法的基礎」。465並發表宣言，略謂：

> 話劇職業化，是話劇運動的新勝利，因爲這是話劇已在獲得廣大觀眾支持的證明，是話劇在觀眾的支持下將更迅速地成長發達的預兆。十餘年來中國話劇運動者不斷的努力，孕育了話劇職業化這必然的趨勢，所以這新生的職業話劇集團——業餘實驗劇團，是胚胎於每一劇運者的點血滴汗裡的，我們——主催人與業餘劇人協會，既不敢大膽地冒認一己爲產婦，更無力

462　《申報》，1937 年 4 月 28 日，本埠增刊㈥。
463　《申報》，1937 年 4 月 29 日，本埠增刊㈥。
464　《申報》，1937 年 5 月 20 日，本埠增刊㈥；6 月 3 日，本埠增刊㈤。
465　《申報》，1937 年 5 月 23 日，本埠增刊㈥。

肩負其學步的重責，敢以一個保姆的資格，開示撫育
之方，求正於海內外諸賢達之前。……要之，話劇職
業化本身，是一種嘗試，且是一種運動，營業的勝利
並非我們唯一的目的，但觀眾的冷落卻該認爲最大的
悲哀。業餘實驗劇團企圖爭取，孕育，並研究更廣大
的觀眾！業餘實驗劇團並願努力於發揚戲劇藝術的最
高的效能。職業化的話劇運動，不是墮落，乃是前鋒，
這是條艱苦的道路，希我們能在師長的訓誨下，觀眾
的督促下邁進。[466]

6 月 4 日起，業餘實驗劇團即在卡爾登影戲院演出莎士比亞
原著、章泯導演的《羅蜜歐與朱麗葉》（即《鑄情》），其廣
告詞描述劇情謂「喜—華堂邂逅，驀地裡一見傾心！愛—春
宵苦短，把雲雀當作夜鶯！怨—樓頭幽訴，怨銀蟾圓缺無恆！
哀—家仇世怨，辜負了兩小多情！恨—香消玉殞，生同心死
不同塋！」[467]頗爲傳神。該劇的演員有趙丹（飾羅蜜歐）、
俞佩珊（飾朱麗葉）、魏鶴齡（飾嘉普列）、吳湄（飾嘉普列
太太）、王爲一（飾墨邱灼）、章曼蘋（飾保姆）、沙蒙（飾
牧師）等人。[468]在該劇上演前夕，曾有何家槐者，撰有〈關
於「羅蜜歐與朱麗葉」〉一文，指出該劇演出的時代意義云：

466 同上。

467 《申報》，1937 年 6 月 4 日，本埠增刊㈤。

468 《申報》，1937 年 6 月 8 日，本埠增刊㈦。

至於演這個戲，在我們今日當然是很有意義的，因爲第一：我們中國現在還不斷地發生著這種悲劇，還牢固地存在著這種悲劇不斷發生的社會根源；第二，我們的戲劇界──甚至整個的藝術，都得學習莎士比亞的偉大的寫實主義。我在上海已有七、八年，記得只看過一次「威尼斯商人」的公演，我希望，而且深信這次能有使我們更滿意的成績。[469]

該劇上演至 6 月 16 日爲最後一天。[470] 次日晚場起，業餘實驗劇團又在卡爾登演出宋之的編劇、沈西苓導演的「偉大謊奇宮闈史劇」《武則天》。[471] 該劇曾經過兩個月的籌備，而且內中有很多角色是採用著 AB 制的。例如唐高宗一角由顧而已、魏鶴齡同時飾演，陶金和嚴恭同時交換地飾演著唐中宗和武承嗣。武則天一角，也由英茵和郁風兩人輪流登臺演出。劇裡賀綠汀作了很多的曲，由業餘實驗劇團音樂隊伴奏演出。[472] 其廣告詞多以女權爲訴求，如「爲封建勢力下被壓迫女性復仇吐氣」、「爲古今天下第一奇女子作翻案文章」、及「婦女制憲聲中，女權運動史劇」、「爲中國古今歷史上女權運動的始祖！爲封建勢力下被壓女同胞呼籲吶喊」、「爲女界謀福利，與男性爭平等」、「備受女界擁護，極得男性同情」

等。[473]該劇演至 7 月 8 日爲最後一天，[474]次日（7 月 9 日）
至 7 月 15 日，由道經滬上的中國旅行劇團在卡爾登演出《日
出》。[475]7 月 16 日晚場起，又由業餘實驗劇團接演「悲壯熱
烈慷慨激昂的民族革命歷史名劇」《太平天國》，由陳白塵編
劇，賀孟斧導演，演員有沙蒙（飾洪秀全）、呂復（飾馮雲
山）、陶金（飾楊秀清）、嚴恭（飾韋昌輝）、英茵（飾洪宣
嬌）、魏鶴齡（飾蕭朝貴）、趙丹（飾王秀才）、章曼蘋（飾
楊二姑）、范萊（飾石達開）、王爲一（飾魏超成）、張客（飾
吉文元）等人。其廣告詞描述該劇劇情謂「金田邨裡高揚民
族革命義旗，湘水濱涯響澈被壓迫者怒吼」，「忍令上國衣冠，
淪于夷狄！相率中原豪傑，還我河山」！並謂「謹將此劇獻
給努力民族解放運動的戰士！」[476]時抗戰已經爆發，日軍正
準備大舉進攻華北，該劇的廣告詞當係有感而發，意有所指。
該劇演至 7 月 27 日爲最後一天。[477]8 月 1 日至 6 日，業餘實
驗劇團又在卡爾登演出《武則天》。8 月 7 日起，又在卡爾登
演出曹禺繼「雷雨」、「日出」後的第三部偉構《原野》（由
應雲衛導演），[478]但距離「八一三」淞滬會戰的爆發，也僅

[473]　《申報》，1937 年 6 月 17 日，本埠增刊㈤；6 月 24 日，本埠增刊㈦；
　　　7 月 1 日，本埠增刊㈧；7 月 8 日，本埠增刊㈧。

[474]　《申報》，1937 年 7 月 8 日，本埠增刊㈧。

[475]　《申報》，1937 年 7 月 9 日，本埠增刊㈧；7 月 15 日，本埠增刊㈦。

[476]　《申報》，1937 年 7 月 16 日，本埠增刊㈣。

[477]　《申報》，1937 年 7 月 27，本埠增刊㈤。

[478]　《申報》，1937 年 8 月 1 日，本埠增刊㈣；8 月 6 日，本埠增刊㈥；
　　　及 8 月 7 日，本埠增刊㈥。

有數日而已了。

　　另外尚有「藍衫劇社」，成立於「九‧一八」事變後不久，是中共地下黨領導的「左翼戲劇家聯盟」所掌握的工人戲劇運動的秘密組織。當時亦有人稱它爲「藍衫團」、「藍衣劇團」、「藍衫劇團」，甚至「藍衣隊」者，如《文藝新聞》第44期（1932年1月11日）有「滬東藍衣隊新年誕生公演」的刊載。[479]當時上海的藍衫劇團有好幾個，滬東、滬西的在紗廠，南市的在兵工廠。這幾個藍衫劇團在滬東、滬西區域裡頭，都出演了一些抗日反帝的戲，腳本是臨時編的時事劇。[480]

　　1930年至1936年是中國話劇的成熟期，中國話劇史上不少重要的作品均產生在這一個時期。例如洪深的《農村三部曲》（包括獨幕劇《五奎橋》、三幕劇《香稻米》和四幕劇《青龍潭》）即寫於1930年至1932年間。李健吾的重要作品，像《這不過是春天》、《十三年》、《梁允達》、《村長之家》、《以身作則》、《新學究》，都寫於1930至1937年間。袁牧之的《一個女人和一條狗》寫於1932年，他並且把法國作家雨果（Victor Hugo, 1802～1885）的著名小說《巴黎聖母院》（Notre-Dame de Paris）改編成六幕劇《鐘樓怪人》。在這一個時期，最引人注目而成就最大的應數曹禺。他在1933

479　白水紀子〈中國左翼戲劇家連盟下における活報劇と藍衫劇團〉，《東洋文化》第74號，1994年3月，頁118。

480　楊邨人〈上海劇壇史料上篇〉，《現代》第4卷第1期，1933年11月1日，頁207。

年完成了膾炙人口的四幕劇《雷雨》，一舉成名。以後又連續寫出了《日出》（1935 年）和《原野》（1936 年），無不轟動一時。田漢在 20 年代已經寫出了不少劇作，如《黃花崗》（1925 年）、《名優之死》（1927 年）、《孫中山之死》（1929年）、《火之跳舞》（1929）等，數量很是可觀。到了 30 年代，他把比才（Georges Bizet, 1838～1875）根據法國作家梅里美（Prosper Mérimée, 1803～1870）的小說改編的歌劇《卡門》（Carmen）改編成六幕話劇，其他的作品還有《年夜飯》、《梅雨》、《顧正紅之死》（均為 1931 年）、《月光曲》（1932 年）、《回春之曲》、《水銀燈下》（均為 1934 年）、《黎明之前》（1935年）、《初雪之夜》（1936 年）、《盧溝橋》（1937 年）等。夏衍的表現也不可忽視，1935 年他寫成獨幕劇《都會的一角》和《中秋月》，1936 年發表大型歷史劇《賽金花》及完成歷史劇《自由魂》（又名《秋瑾傳》），1937 年寫出了代表作《上海屋檐下》。其他如熊佛西、馮乃超、左明、樓適夷、石凌鶴、章泯、姚時曉、谷劍塵、宋春舫、王文顯、楊晦、徐訏、陳淮楚等都有作品問世。[481]

　　至於通俗話劇，也就是新劇，雖然在二十世紀的 20 年代初期以前，曾經盛行一時，但由於新文化運動對新劇的抨擊，視其為封建文化的產物，再加上電影事業的發達，及由歐美引進的話劇蓬勃地開展，20 年代初期以後新劇由盛而衰。1928 年上海最後一個專演新劇的笑舞臺被改造為民房，

[481] 馬森《西潮下的中國戲劇》，頁 130～132。

新劇從此再無獨立的劇場，其殘餘只能退入遊樂場，新劇的黃金時代過去了。[482]

十一、評 彈

俗稱說書，是發源於蘇州，流行於江南一帶的地方曲藝。二十世紀初評彈進入上海以後，由於上海經濟的繁榮，加快了它的發展，及至 30 年代後期，在上海雲集了很多「響檔」（名家）產生了各種流派，發揚光大，漸漸地評彈的中心已轉到上海，這時的評彈藝術也進入了一個新的階段。[483]抗戰前十年間上海的評彈「響檔」有說、噱、彈、唱、演五藝俱精的夏荷生，為 30 年代三大單檔之首，他說的《描金鳳》和《三笑》，深受廣大聽眾歡迎，稱他為「描王」。李伯康則善說《楊乃武》，以案情曲折吸引聽眾，且說表文靜細緻，彈唱婉轉柔和，一時紅極春中。彈詞《珍珠塔》是蘇州評彈史上影響極大，名家輩出，產生過不少唱腔流派的一部優秀傳統書目，1930 年以後以沈儉安、薛筱卿檔獨享盛譽，是當時上海最負盛名的三大雙檔之一。徐雲志，以說《三笑》見長，尤其對劇中人物祝枝山的形象精心創造，給聽眾以深刻印象，故被稱為「活祝枝山」。至於 30 年代上海書壇上說《英烈》評彈名家有葉聲揚、許繼祥、蔣一飛三人。葉聲揚說法

[482] 許敏〈新劇：近代上海一種流行藝術的興衰〉，《史林》1990 年第 3 期，頁 63～64。

[483] 姚蔭梅〈弦邊瑣憶〉，《上海文史資料選輯》第 61 輯，1989 年 9 月，頁 251、261。

熟練，快而不亂，且將中州韻說白改爲蘇州話說白，對文言
的賦贊改用通俗語言表白，從而使一部《英烈》成爲雅俗共
賞的書目。許繼祥則在角色上很有研究，倒嗓後說表仍非常
清楚，以氣代聲，使場內後座聽衆也能聽到。蔣一飛天賦條
件好，嗓音洪亮，中氣充沛。說書中主角蔣忠時，手面吸收
了崑曲動作，獲「活蔣忠」稱號。因他說書時節奏較同代藝
人略快，聽衆喜稱他爲「火車英烈」。繼葉、許、蔣三大《英
烈》響檔而享譽的，是蔣一飛之徒張鴻聲，1935 年中秋，他
在上海說《英烈》時，於某一段時節奏驟然加快，因此獲得
「飛機英烈」的稱號。其他的評彈響檔尚有黃異庵、劉天韻、
周玉泉及「彈詞皇后」范雪君等人。[484]

　　上海說書（評彈）的「書場」，大致可分爲 9 種類型：
即茶樓書場、專業書場（又稱清書場）、空中書場（即廣播
電臺播放的評彈節目）、飯店書場、舞廳書場、游藝場書場、
文化宮（館、站）和俱樂部書場、公園（附設）書場、其他
書場（指各種公共活動場所在某一階段開設的書場，有的是
劇場改爲書場）。至於上海書場的聽衆，如同影劇院、音樂
廳、游藝場中的一樣，是年齡層次雜，以及行業層次雜，這
可以說是不少表演藝術的共同點。而上海書場的聽衆的特
點：其一、是年齡層次高；其二、是文化層次較高。正因爲
此，上海書場聽衆在心理上和行爲上有一共同點：即老成持
重，這一特殊點所決定他們的審美要求，便形成了書場文化

[484] 夏鎮華〈書壇點將錄〉，《上海文史資料選輯》第 61 輯，頁 282～292。

的特點；其一、書場是寓教於樂的場所；其二、書場是傳播傳統文化的場所；其三、書場是社會文化交流的場所；其四、書場是氣氛寬鬆的娛樂場所。[485]上海的書場有滄州書場，是第一流的專營書場，其餘第一流的書場有大陸書場、東方書場，其餘書場有玉茗樓、中華樓、南園、景春樓、得意樓、湖園、富春、雅廬、群玉樓、匯泉樓等。[486]

十二、滑稽戲

　　是專演喜劇和鬧劇的獨特劇種，它是由流行於江南的曲藝「獨腳戲」（或稱「滑稽」）發展而成。[487]上海滑稽戲的興起，是在二十世紀的 20 年代，當時有王無能及劉春山等頗負時譽。[488]王無能被稱爲「老牌滑稽」，他的代表段子有《寧波空城計》、《江北朱買臣》、《常熟珠簾寨》、《山東拉洋片》、《外國硃砂痣》、《英文翻譯》、《無錫蘇三起解》、《滑稽文昭關》等，最著名的是《哭妙根篤斧》，他所創造的哭調以後成爲滑稽戲的常用曲調之一。後來他被尊爲獨腳戲的鼻祖，可說是當之無愧的。劉春山，有「潮流滑稽」的稱號，也是獨腳戲的創始人，他唱的段子特別多，有《滑稽遊碼頭》、《浦東說書》、《寧波灘簧賣青炭》、《千字文百家姓》、《一百零八

[485] 彭本樂〈論上海書場文化的發展和提高〉，《戲劇藝術》1994 年第 2 期，頁 27～32。

[486] 屠詩聘主編《上海市大觀》，下頁 61。

[487] 李茂新、繆依杭〈滑稽四傑〉，《文化與生活》1982 年第 3 期，頁 26。

[488] 同 486。

將》、《看電影》等。他創造的段子多到已無法統計，因此同行稱他爲「滑稽工廠」。[489]30 年代，是上海滑稽戲的鼎盛時期。各遊藝場、電臺，甚至某些人家的喜慶堂會上，都可以看到或聽到滑稽節目。因其演出簡便，既毋須化妝，又不要樂隊和布景，上下檔隨身衣著就可登臺表演，因此利於流行普及。[490]偶而在衣服外面，罩一件遜清時官員所著的套子，就算行頭。說或唱，也無一定的規格。以詼諧、滑稽、使聽者發笑爲原則。引用各地方言，東拉西牽些史實和時事，有時參入警世時調。所以業此者，須具有伶俐口才，聰敏頭腦，方能勝任。[491]

　　抗戰前十年間上海著名的滑稽戲演員，除王無能、劉春山之外，尚有人稱「社會滑稽」的江笑笑、「冷面滑稽」的程笑亭、「幽默滑稽」的朱翔飛、「山東滑稽」的陸奇奇、陸希希兄弟、「戲迷滑稽」的丁怪怪、趙希希、「京派滑稽」的小神童、「外國滑稽」的仲心笑、「方言滑稽」的包一飛、「精神滑稽」的唐笑飛、「唱派滑稽」的程笑飛、「電臺滑稽」的何雙呆、「方言滑稽」的楊笑峰（與包一飛同以方言見長）、「快口滑稽」的袁一靈等。[492]滑稽戲的女演員比較少，其中

[489]　笑嘻嘻〈漫談獨腳戲及其發展〉,《上海文史資料選輯》第 62 輯，1989年 12 月，頁 387～390。

[490]　孫善康〈三十年代的滑稽戲演員〉,《上海戲曲史料薈萃》總第 1 期，1986 年 3 月，頁 82。

[491]　同 486。

[492]　同 489。頁 388～397。

以大塊頭費嘻嘻最有名，她有一個《拖黃包車》的節目，確是使人笑痛肚皮的。後來大名鼎鼎的姚慕雙、周柏春，在當時還屬後起之秀，在青年演員中剛剛崛起。[493]而滑稽女傑田麗麗，則是 40 年代才嶄露頭角的。[494]

十三、歌舞劇

是第一次世界大戰後的一種新興事物。急拍子的爵士音樂造成它的成功，有聲電影的發明更加助成歌舞劇的權威，使它跟著軟片傳播到世界各大城市去。上海自從美國有聲影片《群芳大會》（Fallies of 1929）公映之後，便感覺到歌舞劇的需要。最初由作曲家黎錦暉領導下的「明月歌舞劇團」算是最早的組織。這劇團雖然存在時間不長，但是它的數千首歌曲和歌舞劇的影響確很不小。其後由明月蛻化而成的「新月歌舞劇團」，又由新月蛻化而成的「新華歌舞劇團」，成績都遠不如前。此外比較有長久組織的有兩個「梅花歌舞劇團」。[495]梅花歌舞團曾在上海市政廳演出，當時有「梅花五虎將」者，不知風靡了多少青年。後來又有俄人組織的歌舞團多起，像「萬花團」，也曾出過風頭。[496]不過，抗戰前十年間的中國歌舞團，數目不僅很少，規模也小，只一味地、

[493] 同 490。

[494] 朱家訓〈滑稽女傑田麗麗〉，《上海文史資料選輯》第 62 輯，頁 414。

[495] 黃嘉謨〈中國歌舞劇的前途〉，《良友畫報》（上海良友圖書印刷公司印行）第 99 期，1934 年 12 月 1 日，頁 6。

[496] 屠詩聘主編《上海市大觀》，下頁 67。

淺薄地模仿西方的歌舞表演，沒有自己的風格特色，很難與
來自外國的歌舞團競爭，又多少受到陸續出籠的外國歌舞片
的影響，處境甚爲艱困。當時上海的《良友畫報》在刊登新
興的歌舞班「冷燕社」的表演劇照時，就曾以「掙扎中的中
國歌舞」作標題。[497]這些寥寥無幾的歌舞團，在抗戰前十年
間爲了生存，只好藉酥胸大腿迎合低級趣味，來招徠觀衆，
這眞是中國歌舞劇的悲哀。

　　至於其他的地方戲曲、民俗表演，在上海可說是應有盡
有，只是其流行的程度遠不及上述的電影、京劇、申曲、越
劇等劇種。

第三節　其他方面

　　值得一提的，是上海一些老少咸宜、比較大衆化的大型
遊樂場，帶給上海人不少的歡樂，也蓬勃了上海的娛樂社會。
這應該從上海的第一家遊樂場「樓外樓」述起，它占地不大，
也不很高，約在五層左右，節目當然很少。其足以號召大量
遊客的，是底層的哈哈鏡，鄉下人到達上海市區，無不去參
觀一番，在那些凹凸玻璃鏡前，看到自己的怪模怪樣，笑得
前仰後合，每天吸引了大批遊人。其後樓外樓原址成爲某一
百貨公司的一部分，且在七樓設一餐廳兼夜總會，名叫「七
重天」，此一原始性的遊樂場，遂成爲歷史陳跡。其他如二

[497]　《良友畫報》第 99 期，1934 年 12 月 1 日，頁 6。

馬路的「天外天」，後改爲「東方旅館」；四馬路大新街的「繡雲天」，後改爲「神仙世界」，以及法租界聖母院路的「大千世界」等，均曇花一現，未能持久，故如能稱爲上海正統遊樂場，當推大、新、小三個世界：[498]「新世界」遊樂場是 1915年由黃楚九、經潤三等創辦，是「大世界」遊樂場出現前上海最大的綜合性遊樂場所，內設紅寶劇場、銀門劇場、高樂歌場、京劇大劇場、北部劇場、達社新劇場、以及後來改建爲國泰、國聯大戲院的近十個場子，演出戲曲、曲藝、話劇、歌舞、雜技、魔術等及放映電影，並附設跑冰場（旱冰場）、跑驢場等各種遊藝活動，門票大洋一角。不久爲後起的「大世界」所擠垮，勉強維持。1936 年一度改稱「上海世界」，次年 2 月又改稱「上海新世界」，後恢復原名。[499]新世界創設之初，占地不大，其後在馬路對面加以擴充，稱爲新世界北部，爲便利遊人，加強號召起見，便在南京路下面築了一條地道，使兩部構通，遊人概可由地道往來南北兩部，雖然地道工程很簡陋，不過當時因是創舉，也曾哄動許多遊客。其跑驢場，讓遊客作練習騎驢之用，江南蘇、錫各地，人們有騎驢子代步的習慣，上海人則從未嘗試過，因是開設之始，騎驢的人相當踴躍，但騎驢子畢竟沒有什麼情趣，不久遊客興趣減少，跑驢場也宣告結束。[500]

[498] 盧大方《上海灘憶舊錄》，臺北：世界書局，1980 年，頁 273～274。

[499] 《中國戲曲志・上海卷（未定稿）》，1992 年 10 月印，頁 43。

[500] 同 498，頁 276～277。

　　大世界遊樂場是由黃楚九投資興建，1917 年初破土動工，同年 7 月 14 日剪彩揭幕，建築爲法國古典式四層鋼筋混凝土結構，內部則爲中國園林景緻，同時設有劇場多處，演出各地戲曲、曲藝、中外歌舞音樂、古今雜技魔術、木偶、皮影、氣功、武術、日夜放映電影，並有各類體育、智力遊藝活動室。附茶室、餐廳、旅館、小賣部、服務處等。每天中午 12 時（星期日爲上午 9 時）開門，門票兩角大洋，遊客可任意去各劇場和遊藝室，直至午夜 12 時止。由於其開張前廣爲宣傳，加上其規模空前，各項遊樂設施先進，一時遊客如雲，每日達萬人次左右，營業額迅速超過當時其他的遊樂場，附近周圍的市面也因此而繁華起來。1928 年重建後建築總面積爲 14,700 平方公尺，外型改成愛奧尼式的紅柱與奶黃色的樓窗，構成中西結合的塔樓式古典建築。加樓分設共和亭、共和臺、共和樓、共和閣和共和廳，更爲壯觀。1931 年黃楚九病故，先由顧無爲等接手，不久轉由黃金榮獨資經營，於大世界前冠「榮記」二字以示區別，中間一度也稱「鏞記」。「大世界」計有戲曲劇場（也演曲藝等）十多個，共 6,000 餘個座位，前後薈集了所有在上海演出過的幾十個戲曲劇種。其中乾坤大劇場爲上海重要的京劇演出場所，該劇場人才輩出，孟小冬、碧雲霞、琴雪芳、汪碧雲、粉菊花、童信卿、張少泉及號稱「小活猴」的鄭法祥等，都在該劇場演出過，滬、越、揚、南方歌劇等地方戲曲劇種中諸多演員因在此獻技而成名。大世界遊樂場在國內外都有很大的影響，曾被稱爲「中國第一俱樂部」、「東方迪斯尼」，國內許多城市

以及東南亞等地都有以「大世界」命名的綜合性遊樂場。[501]
時諺稱：「不到大世界，不算到過大上海」。[502]

　　至於「小世界」遊樂場，其場址原爲南市商會 1910 年
投資創辦的「勸業場」，1917 年因見新世界、大世界等遊樂
場獲利甚豐，也增設遊樂設施吸引遊客，時已有各種戲曲演
出，尤以滬、淮、揚劇爲多。1923 年初，全面改建成綜合性
遊樂場所，以「小世界」爲號召，仿大世界遊樂場內闢乾坤
大劇場，專演京劇。由於其遊藝項目大衆化，票價低廉，加
上毗鄰豫園城隍廟，適應了下層勞動大衆的消費需要，一時
頗形熱鬧。1937 年冬，南市大火，殃及小世界。1946 年耗
資 3 億元重建，終無復當年興盛。[503]

　　另如先施公司亦於屋頂闢立「樂園」，永安公司則有天
韻樓。新新公司開業，亦附設遊藝場。大新公司成立，又設
立大新遊藝場，可算是上海遊藝場的極盛時期。[504]

　　此外，上海還有一種兼具園林之勝的遊樂場，也就是在
大型的林園或花園內，附有各種遊樂設施。如 1931 年 7 月 20
日晚開幕的「明園」，[505]其前身爲明園跑狗場，係英國人麥
邊開設的賭場，創辦於 1927 年，占地 53 畝，以狗追電兔先
達者爲贏家，迷戀此道者，不少人傾家蕩產。1931 年 3 月，

[501] 同 499。頁 43～45。
[502] 林明敏等《上海舊影：老戲班》，頁 84。
[503] 同 499，頁 45。
[504] 屠詩聘主編《上海市大觀》，下頁 58。
[505] 《申報》，1931 年 7 月 20 日，本埠增刊㈥。

租界工部局懾於社會輿論反對，禁止營業，不久改建爲明園
遊樂場。內設深水游泳池、電動空中飛車、電動椅等電動玩
具，並放映無聲電影、騎驢、雜耍、唱戲等遊藝項目。1934
年，該處有「江北大世界」之稱。[506]明園在其開幕時的廣告
詞中謂該園爲「尋快活的唯一樂園」，「求極樂之無上仙境」；
有「中西合璧之游藝！有千奇百怪之絕技！」「網羅百般游
藝，搜來中外絕技，爲游藝界放一異彩」，「開游藝界簇新紀
錄，極機械之奧妙，窮科學之萬能」；並稱「暢遊一週，宛
如身入大觀園，眼花繚亂」。[507]開幕不久後的廣告詞更謂該
園爲「海上唯一十全十美之大游藝場」，宣稱「遊明園能消
萬斛愁」，「遊明園能增十年壽」。[508]同年（1931 年）8 月 15
日，江灣之「葉家花園」開幕，其廣告詞謂該園係「適應市
政需要，提倡高尚娛樂」；「是清幽絕俗的消遣地，乃高尚名
貴之娛樂場」。其所列舉園內的風景有「鳳和竹簫」、「鶯啼
柳絮」、「石龍噴水」、「玉帶爲河」、「花塢荷池」、「松聲鳥語」、
「蘭亭草榭」、「曲水流觴」。娛樂有「價值連城的美國影片，
大可賞心悅目」，「清涼爽快之露天舞場，令人精神愉快」，「綠
陰深處之畫舫輕搖，可以調冰雪藕」，「花明柳媚的高而夫球，
能縠怡情逸性」。設備「清潔衛生，汽水刨冰，滬粵精美，
中西酒菜，名茶麵食，星期點心，水果香糖，無美不備」。

506　馬學新、曹均偉、薛理勇、胡小靜主編《上海文化源流辭典》，頁 437。
507　同 505。
508　《申報》，1931 年 8 月 16 日，本埠增刊㈥。

[509]1935 年 7 月 27 日，位於滬北西體育會路的「體育花園」
開幕，園內有游泳池、跑驢場、跑冰場、高爾夫球、曲輥球、
文化城、中西茶、冷飲。其游泳池「爲全滬設備最完美者，
游泳客游泳後，各贈藥水滴眼，分文不取」。此外園內尚有
游藝節目，其開幕日的廣告，謂日間一至二時爲馬守義表演
魔術，二至五時由同群樂體育會表演醒獅及國術。夜間由楊
氏音樂表演粵樂唱粵曲。[510]尚有「張園」，在南京西路大陸
游泳池的原址，創辦人是上海電影界的巨頭張善琨，由電影
導演方沛霖佈置。在西邊的空地上裝成山林，有「八卦陣」，
身入其中，左右團轉，不得其門而出，把原來的游泳池佈置
得有水閣，有曲橋。晚間並舉行燈會、檯閣高撬、各種古老
雜耍，恍如置身鄉間。更有從大門頂上到游泳池的最後，高
空架以鋼絲，由西人在空中表演飛車技術，驚險萬狀。[511]

　　其他的娛樂活動，如跳舞，這裡指的是「交際舞」一類，
係自西方輸入的。1922 年，上海的一品香旅社也仿照洋人的
辦法舉辦交際茶舞，一時達官貴人，紛至沓來，跳舞之風，
從此蔓延全滬。最早的營業性舞場，爲西藏中路寧波同鄉會
隔壁的黑貓舞廳；北四川路月宮、老大華；寧波路的立道；
中正東路的安樂宮；斜橋路的聖愛娜及朱葆山路上的外國水
手舞廳，舞女伴舞，每元三次。至是，跳舞逐漸流行，於是

[509]　《申報》，1931 年 8 月 15 日，第一頁。
[510]　《申報》，1935 年 7 月 27 日，本埠增刊㈣。
[511]　屠詩聘主編《上海市大觀》，下頁 66。

新舞場風起雲湧的產生，如大滬、大東、辣斐、大華、立德
爾、國際等次第創設，營業俱佳。而投機者紛紛開設小型舞
廳，專門吸引中等階級舞客，如勝利、順風、逍遙、夜總會、
惠令登等，舞票之廉出人意料，每元五跳至八跳，茶資只收
二角或四角。於是大舞廳，為招徠顧客，不惜犧牲，從一元
三跳降為一元五跳，茶舞奉送茗點，以資吸引。[512] 上海初期
的幾家大舞廳，除辣斐舞廳有花園設備外，餘如大滬、聖愛
娜等，均設於室內，那時尚無冷氣設備，一屆夏令，光靠風
扇，仍無濟於事，不能招待賓客。後來陸續出現的第一流舞
廳，均以「花園舞廳」為號召，如維也納、大都會，園內均
設有小型高爾夫球場，供來賓舞餘消遣之用，藉以提高舞客
興趣，一屆夏令，客似雲來。[513] 其中維也納花園舞廳的花園
部分，除高爾夫球場外，尚擁有所謂的十大園景：嬉魚池（在
花園舞廳左側平地築臺，池中泉水鏡人，畜有奇異魚類，任
客賞鑒，不勝美觀）、自由神（塑造工程浩大，全身金裝，
矗立於嬉魚池旁）、小公園（綠油油青草滿佈，泥地軟綿綿，
坐在小公園中，可望花園中內外各景）、夏威夷邨（位於花
園最清涼處，滿植棕樹，富有詩意，廁身其間，樂而忘返）、
西廊（在花園之西側，甬道寬大，適在舞廳東首，坐聽興奮
音樂，邀友暢談，喁喁情話，最佳之處）、東廊（位於舞廳
正中外間，上搭綠條帆蓬，中豎鐵欄，宛如巨艦，上檯上也，

512　同上，下頁 56。
513　盧大方《上海灘憶舊錄》，頁 81。

涼風習習，內外跳舞適便）、噴泉池（大理石建築，華貴富
麗，中豎一桿，清泉徐徐倒瀉，有令人觀之若瀑布）、波浪
嶼（在小池塘中間，若一小島，能站遊客，四週波心，有無
限趣味，遙立其間，快感無比）、愛神碑（豎立假山之巔，
色彩悅目，碑中有繪畫，堪稱美麗佳構，望之若一富麗牌樓）、
中正橋（直衝舞廳，築有小河，河底爲高而夫球道，巧奪天
工，極爲美麗，遊客慫恿過橋）。[514]該花園舞廳的幽美景色，
一一展現無遺。1933 年 12 月 15 日，座落於愚園路極司斐而
路口的百樂門舞廳（Paramount Ballroom）開幕。[515]係設於
百樂門大飯店內，裝飾考究，陳設華麗，曾有「遠東第一樂
府」之稱，成爲上海達官顯貴、買辦資本家出沒的銷金窟。
[516]據該舞廳的開幕辭云：

> 「百樂門」的建築，足足經過了一年有半的時間，牠
> （它？）那「光耀十里的琉璃銀光塔」、「莊嚴富麗的
> 花崗石門面」和「名貴珍異的大理石台階」已經夠諸
> 位欣賞的了，單這「輪奐典麗」的條件，是費去了四
> 十餘萬元的財力。「百樂門」的裝修，也足足費了二
> 十餘萬，再加著建築師美術工程師的匠心獨運，所以
> 牠（它？）的內部，確實稱得起一聲「金璧輝煌」，
> 祇要走進了牠（它？）的「玻璃地板」的舞廳，便會

[514] 引自《申報》，1937 年 6 月 19 日，本埠增刊㈩所載該舞廳之廣告詞。
[515] 《申報》，1933 年 12 月 15 日，本埠增刊㈨。
[516] 馬學新等主編《上海文化源流辭典》，頁 254。

> 心曠神怡，踏上了牠（它？）的「彈簧地板」的舞廳，
> 便感靈活適意。[517]

其開幕日的廣告詞有關於該舞廳玻璃地板的特寫云：

> 古有凌波仙子，翩僊作舞，今有百樂門大飯店之琉璃
> 舞場，仿佛似之，良以該場地板，以厚二吋之晶光玻
> 璃所舖成，下裝電炬，反映玻面，對對情侶，蹈舞其
> 上，半明不滅，載光載暗，直是身入廣寒宮中，握手
> 姮娥殿裡，神仙之奇趣，曠世之奇觀，蓋已爲君享受
> 盡矣。[518]

該舞廳分爲兩層，樓上是玻璃地板的舞池，下面則是彈簧地
板的舞池，地板下面安裝了一種特製彈簧，跳快節奏之類的
舞步時，腳下就會感覺出神奇的震動，和著舞步上下顛悠，
令人飄飄欲仙。這種彈簧舞池在 30 年代是最時髦的玩藝，
除了百樂門，只有像揚子舞廳、法國總會那樣的頂級跳舞廳
才有彈簧舞池，而相比之下，百樂門是最爲大衆化的一家。
[519]此外該舞廳的內部一共有一萬八千盞電燈，並且這許多許
多的電燈，都是運用光學的作用而配置的，所以光度的強弱
都會自由變更，光線的顏色，更無大紅大紫，有使人目眩頭
暈的弊端。舞廳內的暖氣設備爲最新之「換氣」式暖房法，

[517] 《申報》，1933 年 12 月 15 日，本埠增刊(九)。
[518] 同上。
[519] 邱處機主編《摩登歲月》，上海：上海畫報出版社，1999 年，頁 274。

舞廳的屋頂，鑿有成千整百的小孔兒，這些小孔，是引介「新鮮空氣」的輸入，經過蒸氣熱管的逼壓而放進舞廳之內，同時地板的四周，也有暖氣的孔，將經人們呼吸過了的「濁氣」在此排洩到屋外去。有了這種設備，才能使全廳之內的空氣，每十分鐘，完全調換一次。以上這些都足以顯示該舞廳的「建築富麗偉大，設備摩登精緻」。[520]舞廳之外上海尚有舞藝傳習所，或跳舞學校，大都設在凋零的洋房中，或大廈公寓的樓上，學生有大家閨秀、女學生、公子哥兒、職員、大學生、公務員、準舞女等。舞藝所裡有所謂「教授」與「助教」，並備各種舞藝書籍，當學生繳了學費以後，馬上可以入校上課。[521]1937 年 6 月 19 日起，《申報》的「娛樂專刊舞藝特輯」發刊，並載有〈發刊旨趣〉，[522]係週刊性質。跳舞在上海的愈趨風行，由此可見一斑。舞廳之外，歌廳、咖啡館、彈子房、賽馬場、跑狗場等，也都是一些上海人進出的娛樂場所。至於不定期演出或外國來訪的馬戲團、特技、魔術、雜耍等，則不再贅述。

[520] 同 517。

[521] 屠詩聘主編《上海市大觀》，下頁 57。

[522] 《申報》，1937 年 6 月 19 日，本埠增刊(九)。

第三章　十年間上海娛樂社會的內涵特色

抗戰前十年間上海娛樂社會所呈現的種種面相是多方面的，其中雖多有蓬勃進步令人讚賞的部分，但亦不乏庸俗偏頗，遭人批評物議之處。這些面相的呈現，多少與二十世紀 20 至 30 年代基本成型的上海人的人格特徵有所關連，再由於客觀環境的變遷、歷史發展的趨向而有以致之，這些面相或可視爲其娛樂社會內涵特色的具體反映，以下擬將之分爲幾點來加以論述。

第一節　勇於打破傳統的喜新偏好

中國近代化的發展過程是起始於東南沿海，然後漸漸及於內地和北方的。上海既是「近代化的早產兒」及較無傳統文化包袱的典型移民社會，所以上海人的勇於創新是衆所周知的。這種勇於打破傳統的喜新偏好，充分表現在其對於傳統中國戲曲，特別是全國第一大劇種京劇的改良上面。京劇大師齊如山對於上海在京劇方面能有所改良創新的原因，提出了他的看法：

　　國劇的本身，一部分有關文化，一部分只是技術，在

上海發達者，是有關文化的一部分，而其技術，則仍可發達，因爲大商埠，是技術最容易發達的地方。國劇中那一部分，那些地方，是於文化有關係的，北平的腳色，雖然也多說不出來，但他們常常聽到老輩的傳說，耳薰目染，腦思中總有些印象，因爲他們相信這些，不敢隨便改動，所以北平戲界，較爲守舊。上海戲界人，聽到關於文化許多舊規矩者太少，腦思中受束縛的情形，當然就少，因爲顧忌少，所以創造性，比北平大的多，不但團體創造性大，連個人創造性也很大。[1]

在中國傳統戲曲形式中輸入新的意識，其舞臺演出的出現，據說早在 1845 年就有了抨擊鴉片入侵、危害百姓的時裝戲《煙鬼嘆》。1872 年閩劇藝人也演出了以古田教案爲題材的《古田案》。1905 年，河北梆子演員田際雲，以當年發生在杭州的惠興女士事件爲題材，編演了《惠興女士》，爲杭州女校募捐。以上海爲中心的具有革命意識的京劇改良，也早在 1904 年前後出現了。如潘月樵編演的《潘烈士投海》，陳去病的《金谷香》、惜秋的《拿破崙》等劇本，汪笑儂的《瓜種蘭英》、《長樂老》、《縷金箱》、《哭祖廟》等劇的編演，以及夏氏兄弟（夏月珊、夏月潤）在丹桂茶園（瑞記和勝記）時期的新戲演出等等。其中汪笑儂編演的時裝戲和新編歷史

[1] 齊如山《五十年來的國劇》，頁 105～106。

劇尤爲突出。[2]

汪笑儂（1858～1918），原名德克金（按：一作德克俊），滿族，曾得中舉人，做過知縣，後因觸怒豪紳，被參革職，乃絕意仕進，以演京劇爲業。1898 年前後，汪在上海丹桂、春仙茶園演唱，當時朝野上下昌言變法，上海的京劇演員在這種情勢影響下，鼓吹文明、競演新戲，如諷刺揭露清政府官場黑暗的《宦海潮》、《張文祥刺馬》，汪笑儂積極參加了這兩齣戲的演出。戊戌變法失敗後，清政府殺志士，逐黨人，汪深感哀痛，憤然改編（據〔清〕丘園《黨人碑》傳奇）演出了《黨人碑》，借北宋書生謝瓊仙不滿蔡京誹謗忠臣，醉後怒毀元祐黨人碑的故事，對維新志士寄予哀悼和同情。[3]該劇中「題詩」一場有「連天烽火太倉皇，幾個男兒死戰場。北望故鄉看不見，低聲私唱小秦王。長安歸去已無家，瑟瑟西風吹黷沙；豎子安知亡國痛，喃喃猶唱後庭花！」等唱句，不難想見其胸襟懷抱。其《哭祖廟》、《鐵冠圖》等劇，亦均爲發揚民族意識之作，《哭祖廟》中有「國破家亡，死了乾淨」一語，在當時竟成爲一般觀衆的口頭禪，其感人之深可知。[4]1904 年 8 月 5 日，汪笑儂在上海春仙茶園演出了自編京劇《瓜種蘭英》（亦名《波蘭瓜分慘》），述說歷史上波蘭

[2]　張幼梅〈中西戲劇最初碰撞的產物——戲曲改良運動〉，《中國藝術學院研究生部學刊》1991 年第 2 期，頁 52。

[3]　陳義敏〈京劇改良家汪笑儂〉，《戲曲研究》第 15 輯，1985 年 9 月，頁 206、207。

[4]　馬彥祥〈清末之上海戲劇〉，《東方雜誌》第 33 卷第 7 號，頁 224。

和土耳其交戰，兵敗乞和，被外強瓜分的故事。戲演出時，臺上的演員身著外國服裝，嘴裡卻唱著人們耳熟的西皮、二黃，是京戲舞臺上最早的外國題材劇。[5]他飾演波蘭貴族院院長，演說時高呼「非結團體，用鐵血主義，不足以自存！」令觀眾動容。[6]同年（1904 年），汪與陳去病等創辦《二十世紀大舞臺》於上海，這是中國第一種以戲曲為主的文藝期刊。[7]其第一期首頁即刊載了書曰「中國第一戲劇改良家汪笑儂」的照片。[8]他的表演藝術也獨具風格，世稱「小汪派」（按：大汪指汪桂芬）。[9]此外他還演出過自編的《煙鬼嘆》、《法律精神》（一名《貞女血》）和諷刺一個人買彩票，因中頭獎而狂喜的時事新戲《三千三百三十三》等。[10]至於潘月樵編演的《潘烈士投海》，劇中主角潘自英眼睜睜看到祖國的「鐵路、礦務、商業，哪一樣不是外國人的勢力」，而自己「百姓們的生機不是都沒有了嗎？」的現實，認識到清政府假維新真腐敗的情形，心情十分憂傷，最後悲痛已極「投海」自

[5] 馬建英〈京劇最早的外國題材〉，原載《美報》第 423 期，轉見於《人民日報》海外版，1991 年 2 月 6 日，第 8 版。

[6] 同 3，頁 207。

[7] 張澤綱〈《二十世紀大舞臺》創刊始末〉，《上海戲曲史料薈萃》總第 3 期，1987 年 4 月，頁 78、79。

[8] 張幼梅〈中西戲劇最初碰撞的產物——戲曲改良運動〉，《中國藝術學院研究生部學刊》1991 年第 2 期，頁 52～53。

[9] 裘文彬〈汪笑儂劇目和表演的藝術風格〉，《上海戲曲史料薈萃》總第 5 期，1988 年 9 月，頁 28。

[10] 陳義敏〈京劇改良家汪笑儂〉，《戲曲研究》第 15 輯，頁 210。

盡。[11]陳去病編寫的《金谷香》，則是述 1904 年 11 月 19 日
（清光緒 30 年 10 月 13 日）革命志士萬福華，於上海「金
谷香」茶館槍擊媚俄的前廣西巡撫王之春未遂被逮之事，反
映現實非常迅速，但缺乏藝術構想。[12]1905 年「新舞臺」開
幕後，也經常演出京劇新戲，如《新茶花》（根據《茶花女》
外國劇改編的）、《黑籍冤魂》、《惠興女士》、《刑律改良》等。
據 1910 年出版的《海上梨園新歷史》所載時事新戲劇目，
辛亥革命前上海京劇界編演的時事新戲就已有 80 齣之多。
[13]1913 年 3 月 20 日，國民黨代理事長宋教仁在上海被刺（3
月 22 日傷重逝世），事件發生約一週後的 3 月 28 日夜，就
在新新舞臺推出了京劇新戲《宋教仁》，又名《宋教仁遇害》，
連演了三天，轟動一時，據是年 3 月 30 日上海的《申報》
所載玄郎〈紀廿八夜之新新舞臺〉一文記演出情形云：

> 宋先生為革命巨子，學術功業尤出類拔萃，彪炳一時，
> 此次痛遭狙擊，國民知與不知，無不裂激眦憤，極口
> 呼冤，急欲一覘其真相。故前晚初開鑼，座客即爭先
> 恐後，肩摩轂擊，途為之塞。七時餘，已人滿為患，
> 後至者尚絡繹不絕，以座無隙地，俱環立而觀，甬道
> 之上亦擁擠不堪，竟至不便行走，賣座之如此發達，

[11] 余從〈戲曲改良〉，氏著《戲曲聲腔劇種研究》，北京：人民音樂出版
社，1990 年，頁 374。
[12] 同 7，頁 81。
[13] 林明敏等《上海舊影：老戲班》，頁 44。

> 實爲開幕後破題兒第一遭。……。劇中麒麟童飾宋先生，語言穩重，體態靜穆，尚稱職，永訣一場，做工既妙肖，發言又嗚咽，座客多嘆息傷悲，甚至有泣下沾襟者。……。孟鴻群飾黃興，亦楚楚可觀。惟葛玉庭飾于右任，表情上尚欠圓滿，于與先生爲生死至交，情誼倍切，宜演得格外眞摯憂鬱方合實情。出彈、洗腸兩場，血肉殷紅，儼睹眞情，出彩頗好。[14]

1919 年上海發生妓女王蓮英被閻瑞生謀殺於徐家匯麥田的社會案件，閻瑞生後亦伏法槍決。此案經報紙騰喧，閭巷競嚷，一時京劇、話劇、電影、申曲、灘簧及坊本小說，商品廣告，無不競採其事，加以喧染，用爲競爭。國人拍攝的第一部劇情長片，竟然就是以此案件爲題材的《閻瑞生》。京劇方面，如「新舞臺」以趙君玉飾王蓮英，汪優遊飾閻瑞生。「共舞臺」則以張文艷飾王蓮英，林樹森飾閻瑞生，加演蓮英托夢一場，由露蘭春飾蓮英之妹，合唱二簧原版，露蘭春時方紅極共舞臺，於劇中所唱「你把那，冤枉事，對我來講」一段，由百代公司灌入留聲片，北里歌場無不摹仿。每夜絃管嗷嘈，繁街如沸時，新聲競起，汪笑儂的《馬前潑水》爲之失色。[15]

抗戰前十年間，上海的時裝京劇熱潮雖已成過去，但偶而亦有演出如《拿破崙》、《新茶花》、《槍斃閻瑞生》等劇。

[14] 《申報》，1913 年 3 月 30 日，本埠增刊(十)。

[15] 陳定山《春申舊聞》，頁 69。

1933 年 3 月長城戰役發生，上海「齊天舞臺」於 5 月初推出新編京劇《萬里長城》，冶古今史事於一爐，由秦始皇禦匈奴、孟姜女哭長城演起，至宋哲元血戰喜峰口，大刀隊大顯神威殺「倭鬼」為止。[16]倒是別開生面之舉。1935 年 12 月 26 日，上海之天蟾舞臺起演新編時裝京劇《全部孫傳芳》，由劉坤榮飾演孫傳芳，趙如泉飾演施從濱，趙君玉飾演施劍翹，陳筱穆飾演施中誠，參加演出的名角尚有鄭法祥、賈璧雲、于占元等人。該劇上演時的廣告詞謂劇中有「實地寫真的偉大佈景」、「完全新製的全副軍裝」、「從未見過的俄式兵操」、「寫實像真的電網戰場」、「玲瓏活潑的真馬上臺」、「驚心動魄的大炮機槍」、「香艷肉感的盛大跳舞」、「改良別緻的水陸道場」。並強調該劇「是衝破沉悶空氣的先鋒隊，是打倒陳腐戲劇的生力軍」。[17]其演出距孫傳芳在天津被施劍翹刺殺身亡（1935 年 11 月 13 日），僅一個多月而已。其他的戲曲也曾編演時裝新劇，如申曲（滬劇）編演了大量的「西裝旗袍戲」如《閻瑞生》、《黃慧如和陸根榮》、《啼笑姻緣》、《秋海棠》、《碧落黃泉》、《茶花女》等劇。評劇曾編演《黑貓告狀》、《槍斃駝龍》、《楊三姐告狀》等現代戲，不一而足。[18]

　　時裝京劇在舞臺上的改革主要從兩方面進行。一是表演上對西洋話劇的模仿；二是舞臺新技術的運用。通常採用幕

[16]　《申報》，1933 年 5 月 3 日，本埠增刊（士）。

[17]　《申報》，1935 年 12 月 26 日，本埠增刊（三）。

[18]　張幼梅〈中西戲劇最初碰撞的產物──戲曲改良運動〉，《中國藝術學院研究生部學刊》1991 年第 2 期，頁 60。

表形式，結構比較靈活，表演上也比較自由，不太拘泥於舞臺成規。因此舊戲一些表演樣式，如水袖、開門、撩袍、耍髯等無形中就消失了。時裝新戲的盛行也使舞臺新技術的運用有了可能和必要。上海的「新舞臺」是京劇運用布景和燈光的開創者。夏月潤曾親自到日本，約請日本布景師和木匠同回上海，布置新式舞臺布景。[19]「新舞臺」是中國第一家新式舞臺，它的落成（1908 年）標志著京劇改良運動進入高潮。新舞臺的劇場改爲圓形，一切都與舊戲園不同。從前的舊戲園，樓下中央概稱爲「池子」，擺著一張一張的方桌，觀衆即圍桌而坐，一邊喝茶，一邊聽戲，故戲園皆稱「茶園」，戲價亦皆稱曰「茶資」，觀衆進了戲園，不必先購票，自有看座的案目會來招呼。自「新舞臺」創始後，首先廢除了「池子」制，取消了方桌而代以排椅，名曰「官廳」；樓上的包廂則曰「月樓」、「花樓」，觀衆一律須購票入場，戲價分特等、頭等、二等、三等幾種，一概不泡茶，觀衆如願飲茶，可叫案目特備，茶價亦有一定。此外如手巾、小費之類的陋習，一概免除。而且前排的觀衆座位，地勢向後漸高，對於後排觀衆的視線可以無礙。這是前臺的改革，至於後臺，則將從前中間突出的方式舞臺廢除了，而代以圓形的，臺前無臺柱，觀衆可一覽無餘。並且爲了裝置布景的便利計，把後臺放大，其面積竟數倍於從前的舞臺。中間並有轉臺，劇中遇有變化的背景時，可由另外的轉臺上預爲布置，只要機關

[19] 同 13。

一動，把舞臺轉了，背景便立時改變。臺板的下面是空的，
如布置井穴等，演員可由臺上一躍而下，如真下了井穴一樣。
臺之上端則有木架天橋，在橋上可將紙屑散下，表演下雪等
景。臺上兩旁則搭硬片，以使與後臺隔絕。臺上可以布外景，
樹木用鐵腳直釘在臺上。如演不用布景的戲，則一如舊式的，
在中央掛一塊大臺帘。這種舞臺比起舊式的戲園當然完備得
多了，所以在兩三年之間，「大舞臺」、「歌舞臺」、「丹桂第
一臺」、「新新舞臺」等都紛紛繼起，而舊式的戲園都逐漸被
淘汰了。[20]

　　由於新式舞臺的出現和新技術的運用，上海的連臺本戲
也隨之大為風行，成為上海文藝園地中的一朵鮮花，許多劇
種都有這種一本連一本的戲，上海的京劇更體現了這一特
色。二十世紀的 20 年代，上海的連臺本戲無論從演員、觀
眾、劇目上說，都成為傳統戲的強勁對手。20 年代後期 30
年代初，舞臺上一批新人日漸成熟，他們老戲功底深厚，同
時又編演了一批新的連臺本戲，如周信芳（麒麟童）在天蟾
舞臺初次排演《封神榜》，在丹桂第一臺排演《普陀山》，同
時還排演過《漢劉邦統一滅秦楚》、《漢光武復國走南陽》、《滿
清三百年》等劇。這一時期，王虎宸演出《西遊記》，還和
白牡丹（即荀慧生）演過《九龍抬頭》；小達子（李桂春）、
黃玉麟演出《狸貓換太子》、《孫龐鬥智》，常春恆、劉筱衡、
劉奎官演出《狸貓換太子》、《梁武帝》等；趙如泉演出《水

<hr>

[20]　馬彥祥〈清末之上海戲劇〉，《東方雜誌》第 33 卷第 7 號，頁 224～225。

泊梁山》、《濟公活佛》；蓋叫天、林樹森演出《劈山救母》
等連臺戲。這一時期除幾個劇場如亦舞臺或後期的黃金、皇
后大戲院僅演出老戲外，其餘各劇場幾乎都演出連臺本戲。
[21]這些在上海演出的連臺本戲，如果從 1918 年起算到 1949
年爲止，風行達三十餘年之久，其中同一故事，同一劇目名
稱，幾家戲院在同一時期演出，甚至三十年中不斷地搬演，
賣座始終不衰，不能不說是一個奇蹟，也是皮黃的一個畸形
現象。在這些連臺本戲中，要以《狸貓換太子》本數之多，
流傳之久之廣，固然別的連臺本戲無以出其右，就是在皮黃
中所有的老戲以及任何地方戲，都不能與之比擬。上海「大
舞臺」曾連續排演到 40 餘本，每本的演期多則二、三個月，
少則一個月以上。連臺本戲之歷久不衰，自有其客觀因素：
時代變遷，曲高和寡，看連臺本戲比看正統皮黃易於接受，
因而觀眾趨之若鶩。誠然，它破壞了皮黃傳統，不爲識者所
取，是事實，然而它風行半個世紀，長江流域以南的皮黃觀
眾，十之八九喜愛看連臺本戲，也是事實。[22]流風所及，連
新興起的電影界也都紛紛效尤，如 1928 年開拍的武俠片《火
燒紅蓮寺》，在三年間竟一氣拍了 18 集，而且它還形成了一
個獨特的影片模式，即所謂「火燒片」。中國銀幕上曾幾何
時是「一片火海」：如《火燒青龍寺》、《火燒百花臺》、《火

[21]　施正泉〈連臺本戲在上海〉，《上海文史資料選輯》第 61 輯，頁 196、
　　　199、200。
[22]　李浮生《中華國劇史》，臺北：撰者自刊增訂本，1983 年，頁 139、140、
　　　143、145。

燒劍峰寨》、《火燒九龍山》、《火燒七星樓》、《火燒平陽城》
等等。[23]

　　由於連臺本戲的風行，上海各劇場舞臺的機關布景，也
花樣翻新，層出不窮。周筱卿在抗戰前十年間的上海戲曲界，
有機關布景大王之稱。觀眾最喜愛他爲「共舞臺」設計的京
劇《西遊記》機關布景，以該劇《鬧天宮》中老君的八卦爐
爲例，當孫悟空被投入爐內後，老君用扇子扇爐門，爐頂上
冒出縷縷青煙，爐周圍雕刻的花紋出現紅光。老君認爲孫悟
空已被燒死爐中，命童子揭開爐頂，爐門自動打開，只見爐
中火燄呈紅黃藍紫各種顏色，向四面噴射。觀眾的注意力正
被吸引住時，孫悟空忽然一個筋斗從爐頂翻出，抽出金箍棒
開打，此時臺下必響起一陣爆炸式的掌聲。[24]據京劇演員曹
俊麟回憶 20 年代中後期他在上海「齊天舞臺」參加《西遊
記》連臺本戲演出時的情形云：

　　　　又該輪到我們這群小猴子上場了，最後孫悟空由鄭法
　　　祥扮演，這場戲可熱鬧了，舞臺上設置全堂山景，孫
　　　悟空坐在最高山頂上，彷彿一個大圓洞四週圍繞著電
　　　燈泡，滿山設有燈光，除前面的猴子，另加六十四隻
　　　猴子，遍布山上、洞口，大幕拉開，觀眾驚奇掌聲不
　　　停，有六十四隻猴子大操，先用棍子舞蹈，又接空手

23　賈磊磊〈中國武俠電影：源流論〉，《電影藝術》1993 年第 3 期，頁 29。
24　周錫泉原稿、唐眞、沈君白整理重寫〈機關布景大王周筱卿和更新舞
　　臺的《西遊記》〉，《上海戲曲史料薈萃》總第 3 期，頁 65～66。

舞蹈，翻出各種不同的觔斗，看得觀眾眼花繚亂，目
瞪口呆，這場舞蹈編排得奇好，不知絞盡多少腦汁，
才有這樣成績！接上牛魔王與眾位大仙結盟，表演各
種武器演練，最後孫悟空覺得兵器不稱手，決定去向
東海龍宮借兵器，這場戲才結束。接著下水一場，與
龜、蝦見面採用一段電影，稱為「連環戲」。最後則
是龍宮，滿臺皆由玻璃製成布景及道具，有四方型，
有圓型、有滾筒型、大柱子，再加上遍布各種燈光上
下不停轉動，看上去真如到了「水晶宮」似的。頭本
西遊記一唱，就是半年時光。[25]

1929 年，曹氏又在齊天舞臺參加演出新戲《樊梨花移山
倒海》，扮演眾小兵之一，對該戲之機關布景設計也有生動
精彩的憶述。[26]

此外，舊戲中有檢場（按：即當眾換場，由與戲中無干
的專人來做）的，亦名檢場人，行話曰劇通科，為戲界七行
七科中之一科。[27]民國初年，上海新式舞臺興起，檢場逐漸
隱藏幕後；至 2、30 年代，已有部分京劇名伶，如周信芳、
馬連良、梅蘭芳等人廢止檢場了。[28]還有案目（劇場僱用的

25 曹俊麟《氍毹八十（曹俊麟戲劇生涯紀實）》，臺北：撰者自刊，1997
　　年，頁28。
26 同上，頁29。
27 何時希〈梨園舊聞〉，北京市政協文史資料委員會編《京劇談往錄三
　　編》，北京：北京出版社，1990 年，頁455。
28 廖燦輝〈試論平（京）劇檢場之存廢〉，《復興劇藝學刊》第 25 期，1998

招待員）制度，是上海買辦階級時代的產物。雖然案目能給劇場拉生意，貸款項，予以經濟上援急，但卻控制了劇場業務及經濟權，使廣大觀眾花了同樣票價而得不到佳座（案目各擁有「大戶」，官廳前十排及包廂前五排的座位均控制在他們手中），資金短少的劇場主人又不得不倚之爲太上老板。此一畸形制度直到 1934 年，上海聞人黃金榮開設的黃金大戲院，由金廷蓀接辦改演京劇後，首先廢除，實行公開售票，對號入座，此後各劇場相繼實行，流傳甚久的案目才告滅跡。29

第二節　海派文化衍生的庸俗取向

　　「海派」一詞，較早見之於書章，大約在清同光年間。時人對一批寓居上海賣字鬻畫的畫師畫匠名之曰「海上畫派」，或簡稱曰「海派」。30當時趙之謙、任伯年等這些海派人士的畫風不以傳統爲規範，自成一家，更有甚者如吳友如等畫洋樓、繪美女頭，作浮世風俗圖，尤爲正統畫壇及縉紳貴族不齒，貶之爲「海上畫派」。這裡有兩點值得注意：第一、「海派」發生伊始便是個貶義詞；第二、「海派」之稱源於「他者」的命名而非自我認定。「海派」稱謂的另一個源

年 10 月，頁 1、3。

29　李浮生《中華國劇史》，頁 133。

30　張仲禮主編《近代上海城市研究》，頁 1130。

頭是京劇界。海派京劇，改革劇場、男女合班、創演新戲、
機關布景，起初被京城正統投以鄙夷不屑的冷眼，卻因爲大
受上海觀衆的捧場而我行我素，發展成型，儼然自成一派，
最終「京派」大師也要另眼相待，欣羨之餘取其所長。值得
一提的是，「海派」、「京派」由此成爲孿生的對稱觀念，好
像無「海」不能言「京」，反之，無「京」也便沒有「海」。
30 年代的「京海論爭」是一次更大規模的「海派」概念的使
用。它承繼了前此若干說法，而我們後人概念裡的「海派」
也基本上由它鑄模定型。[31]這裡不擬深入討論京海之爭的內
容和影響，因爲這是一個複雜而又具爭議性的大問題，且與
本文無直接的關係。總之，京派以正宗自居，鄙視海派，京、
海兩種文化發展的不平衡性和地域性，深刻影響了京派作家
與海派作家觀察世界的眼光，在相當程度上，一者是「鄉土
中國」的眼光，一者是「洋場中國」的眼光。眼光不同，你
看我，我看你，難免就會有不順眼的地方，這就是在兩個流
派發展成熟的時候，發生於 1931～1934 年的京海派之爭。[32]
至於所謂的「海派文化」，其定義爲何？也衆說紛紜。大要
而言，海派文化產自十九世紀與二十世紀之交中國最大的對
外通商口岸上海，它以中西文化的交融爲背景，以商業文化、
消費文化、市民大衆文化爲主流，包含有較明顯的江南地域

[31] 倪文尖〈論“海派”話語及其對于上海的理解〉，《華東師範大學學報》
1999 年第 6 期，頁 39。

[32] 楊義〈京派和海派的文化因緣及審美形態〉，《中國文哲研究通訊》第
4 卷第 4 期，1994 年 12 月，頁 4。

文化成分，因而是一種混合型雜交文化。[33]所以海派文化有來自傳統的部分，也有來自西方的部分；有兼容並蓄之處，也有相互矛盾之處；有好的一面，也有壞的一面。魯迅曾經批評過中國人觀察事物的偏面性，當良莠混雜，優點和缺點糾纏在一起的海派文學呈現在讀者前面時，依照某種思維方式，有些人容易專注於對嫌惡的體驗，而忽略了感知其優美處，這也可能是對於海派的貶責之詞多於讚美之詞的緣由。[34]對待文學如此，對待文化亦當如此。魯迅對海派文化的批判大約分為三個方面：第一、是對海派文化中來自西方文化的糟粕部分的批判；第二、是對海派文化中封建文化成分的批判；第三、是對上海文壇中海派文化特色的批評。[35]這樣的批判，尚不太失其公允。有人則謂海派有良性、惡性之分，良性海派在先，惡性海派是前者的質變。其實，在晚清海派發軔時早已蘊含有良、惡兩類既對立又交合的成分和因子。[36]如果良性海派、惡性海派之說得以成立，那前面所論述上海娛樂社會內涵特色之一的「勇於打破傳統的喜新偏好」，就是良性海派文化的具體表徵。而內涵特色之二的「海派文化衍生的庸俗取向」，則就是惡性海派文化的具體呈現。

[33] 陳建新〈論魯迅對海派文化的批判〉，《中國現代文學研究叢刊》1997年第 2 期，頁 128。

[34] 黃樂琴〈魯迅論海派〉，《上海大學學報》1993 年第 3 期，頁 28～29。

[35] 同 33，頁 132～137。

[36] 樊衛國〈晚清滬地移民社會與海派文化的發軔〉，《上海社會科學院學術季刊》1992 年第 4 期，頁 120。

　　如前所述，商業文化是海派文化的主流之一，那惡性商業文化的特色就是庸俗、膚淺、現實及勢利，這些特色充分顯現於上海娛樂社會之中。如海派京劇，亦有人稱之為「南派京劇」的，一般都注重情節曲折，趣味豐富，娛樂性強，適應各種不同觀眾的欣賞口味。開放、破格、求新，本來是它的優點，反映了一種進取的精神，但過了頭，也會走上岔路。二十世紀 1、20 年代以來，在商業化經營思想影響下，南派京劇的演出，有時過分追求情節離奇，以噱頭、彩頭、跳舞、馬戲、幻術等等來吸引觀眾，逐漸偏離了藝術創造的軌道，正如京劇名伶周信芳後來所說的「最惡性的失掉了藝術的完整與統一，而成為雜耍」。[37]1933 年 5 月 3 日齊天舞臺演出新編京劇《萬里長城》，其廣告宣傳詞中有「數十隻飛機臺上空中大戰，坦克車炮車，炮火連天，滿臺烈燄，幾百人大刀隊，大殺倭奴，大飛人頭，有聲布景，炮聲槍聲飛機軋軋聲，古代戰法，秦始皇大戰匈奴……。五音聯彈，特別新腔」等字句。[38]噱頭十足，流於庸俗。其中「五音聯彈」，更是海派京劇的特色之一，即在音樂上採用民間小調，在語言上不再是全盤正宗的「中州音」，往往依劇情需要而使用各地方言，或是寧波官話，或是吳下俚語，或是蘇北土話，或是浦東白話，甚至時話、行話都可以入戲，不一而足。[39]1934

[37]　陶雄〈南派京劇掠影〉,《戲曲研究》第 17 輯，1985 年 12 月，頁 197。

[38]　《申報》，1933 年 5 月 3 日，本埠增刊(廿)。

[39]　韓希白〈南派京劇形成與發展的歷史變因〉,《藝術百家》1989 年第 1 期，頁 27。

年 6 月，三星舞臺在報端刊登其新排連臺新戲《廿七本彭公案》即將演出的預告中宣傳說：

> 科學倡明，各種事業賴以進步而發展。速度，眞可說是一日千里，機械人事，在歐美宣傳已久，可是現在此種事業，是否已經成功，可是還是一個疑問。……《三星舞臺》在新排新戲《廿七本彭公案》中，有一場，最偉大的機關，內中就有這，有所聞，未能見的《機械人發現》。這場戲劇既已精彩緊湊，佈景亦復偉麗堂皇。機關之新穎，得未曾有。就《機械人》一事而論，所費不下千金，該人完全鐵質，四肢俱備，口鼻耳目俱全，既能活動，復能聽人之指揮，奧妙之處筆難盡述，絕非平日，舞臺上以布製形，人藏其中，可同日語也。試驗成功，不日正式表演。屆期恭請各界仕女，駕臨參觀可也。[40]

此外，如芭蕾草裙之舞伴隨五音聯彈，西洋鋼琴摻合大變戲法，聲光化電閃爍迷離中，竟有眞馬眞牛眞蛇公然上臺，可謂無所不用其極。[41]1933 年 5 月 3 日，三星舞臺初演《十九本彭公案》，即以眞狗上臺來招徠觀眾。[42]據曹俊麟回憶云：

> 1927 年，齊天舞臺上演二本西遊記，我們這一群仍然

[40]　《申報》，1934 年 6 月 28 日，本埠增刊㈥。
[41]　林明敏等《上海舊影：老戲班》，頁 29。
[42]　同 38。

扮演小猴，蓋天紅飾演鬧地府、鬧天空的孫悟空，鬧天空真狗上臺咬住孫悟空的腿，那條真狗真會做戲，孫悟空戰敗天兵天將要清場花下，場面起三通鼓，狗則連叫三次，彩聲停住，起急急風鑼鼓，牠上去連跑三個圓場，好似在找目標再跑下場，孫悟空戰敗天兵天將很得意似的，狗再上場，與孫悟空略鬧一下，孫拼命跑，狗在後面緊追，臺下觀眾掌聲如雷，最後狗咬孫的腿，孫悟空盡力甩腿預備脫逃，狗咬住就是不放，原來孫悟空腿上綁了一塊特製的裹腿布，由宋玉珊飾演太上老君，張國俊扮演孫悟空，押往兜率宮，裝進老君煉丹八卦爐，孫悟空變成了金眼睛。[43]

　　1931 年 1 月 21 日，齊天舞臺又上演《二三本西遊記》，該劇廣告詞謂：「哮天犬活捉孫悟空＝自百尺高巖直沖而下＝齊天大聖俯首就擒」，仍由蓋天紅飾演孫悟空。廣告上附有一畫圖，旁有文字謂：「圖中神犬，曾在跑狗場得獎多次，復經本臺教練純熟，能解人意，生擒大聖一節，此犬自百尺高巖直沖而下，追逐悟空，勇過萬人」。[44]不知此「神犬」是否就是稍前曹俊麟回憶文中的那隻真會做戲的「真狗」？又1935 年 6 月 22 日，榮記共舞臺起演京劇連臺本戲《三本白蛇傳》，以真蛇上臺招徠觀眾，此一真正大白蟒蛇，首尾二丈餘長，渾身白色蟒紋，該劇廣告詞謂：

[43] 曹俊麟《氍毹八十（曹俊麟戲劇生涯紀實）》，頁 28～29。

[44] 《申報》，1931 年 1 月 21 日，本埠增刊㈤。

三本戲中有白蛇圍繞陳彪全身一場，本臺編排白蛇傳
之時即計議及此，若用布製假蛇，精采全失，非用眞
蛇參加不可。當時即四出訪尋，重價懸賞。因此蛇非
等閒可比，既要和善，又要能演戲。事有湊巧，有一
安南人攜一大白蟒蛇一條來滬，預備在公共場所展
覽。該蛇能聽人言，作種種表演。經人介紹，本臺即
出重資與其訂下合同，准在三本白蛇傳中表演圍繞陳
彪全身一場。然後臺全體藝員竟無一人敢與眞蛇近
身，故陳彪一角竟無人肯扮。後臺經理陳月樓君一怒
之下，毅然挺身而出，親自出馬自己擔任此角，日夜
教練大蛇，居然大功告成，准今日起登臺表演。陳月
樓膽大勇敢，堪稱好漢。[45]

並謂「白蛇傳而用眞蛇登臺表演，堪稱空前」，「舞臺上從未
有過」。[46]
至於演時裝京劇《閻瑞生》時，爲配合劇情，連眞的黃包車、
汽車都在舞臺上出現。[47]

　　伴隨著庸俗而來的，則是膚淺、現實和勢利。早在 1913
年前後，就有人提出「北京人則曰聽戲，上海人則曰看戲」
的說法。[48]同時期在上海出版的《若夢廬劇談》（宗天風撰）

45　《申報》，1935 年 6 月 22 日，本埠增刊(七)。
46　《申報》，1935 年 6 月 20 日，本埠增刊(九)。
47　李浮生《中華國劇史》，頁 142。
48　聽花散人〈演劇上之北京及上海〉，《順天時報》（北京），1913 年 1 月 1 日。

也記稱：

> 北京人曰聽戲，上海人曰看戲，其內外行顯然矣。然
> 上海人看戲四份，第一看行頭，第二看面貌，第三看
> 做工，第四方聽唱工。[49]

其他持上述看法的人，爲數尚不在少。甚至民初有人從南方、
北方戲園座椅安排方式的不同，來加以說明的：

> 惟看客所坐之椅，其安排方法，上海及南省一帶皆正
> 列面向舞臺，北京則反之，橫列而斜對舞臺，故上海
> 所列之椅子，足以說明南人看戲的方法，北京所列之
> 椅子，足以表明北人聽戲的情狀。[50]

可見上海人偏重於視覺感官的享受，喜歡看新鮮的刺激的，
越熱鬧越好。俗語說：「內行的看門道，外行的看熱鬧」，因
此，上海的京劇觀眾一般而言，是比較膚淺而外行的。爲了
投上海觀眾所好，運用新科技，魔術特技，設計各種機關布
景，爭奇鬥勝，極盡其能事。甚至在舞臺上使用眞刀眞槍，
以招徠觀眾。如 1915 年何月山至上海，單演第三本《鐵公
雞》（原爲十二本連臺戲），首創武生扮張嘉祥，持刀、扎槍、
摔跤、劂子四種套路，集眞刀眞槍之大成。有人斥之爲「江

49　宗天風《若夢廬劇談》，上海：泰東圖書館，1915 年；轉引自平林宣
　　和〈上海と「看戲」──京劇近代化の一側面〉，《早稻田大學文科研
　　究所紀要》別冊第 21 集（文學・藝術學編），1995 年 2 月，頁 133。
50　同 48。

湖賣藝」，但影響極大，成為海派武生的必演劇目，且都真
刀真槍上臺，何月山也以此戲紅極一時。真刀真槍雖然刺激，
但危險性極大。20 年代末著名武花臉王益芳在老天蟾舞臺陪
蓋叫天演《年羹堯》，不幸被挑瞎了一隻眼睛，以後便以教
戲為業。[51]1912 年，譚鑫培至上海，演出於新新舞臺，始以
「伶界大王，內廷供奉」頭銜與滬人相見，並正名為譚鑫培，
而年已六十五歲。是時，武丑兼老生楊四立方演出於丹桂舞
臺。一日，楊貼演《盜魂鈴》，飾豬八戒，學唱各種生、旦、
淨、末、丑兼翻四隻檯（從四隻桌子連翻而下），滬人空巷
往觀。譚本擅武功，不甘示弱，次日亦貼演《盜魂鈴》，滬
人亦空巷而往。及唱，無學南北腔調，觀者已漸譁。及登四
隻檯，以年老失功，竟無法翻騰，而緣著桌腳爬下。有小報
界人劉束軒（按：有作李本初者），少年氣盛，在包廂中大
呼倒好。時許少卿為新新舞臺主，亦恃勢氣盛，自後摑束軒
頸，風波軒然而起。次日，小報界無不攻擊譚鑫培，至於體
無完膚，劉許亦相見公堂。譚大憤，不終約而北返，立誓不
再至滬唱戲（余叔岩亦曾立誓不至滬唱戲）。[52]京劇大師齊如
山曾對於譚鑫培這次降尊紆貴演出《盜魂鈴》一劇，有所惋
歎：

> 從前譚叫天，一次到上海，實在不能叫座，沒法子，
> 唱了一齣盜魂鈴，賣了幾天滿座，才回了北平。其實

[51] 林明敏等《上海舊影：老戲班》，頁 29。
[52] 陳定山《春申舊聞》，頁 3。

　　這是他不應該演的戲，爲賣座不得不然。想九霄（田
際雲）一次也困在上海，沒法子，排了一齣斗牛宮，
倒是大紅而特紅，也是得了一個滿面子，他們兩位，
常常對我說起這兩件事情來。[53]

第三節　左翼文藝運動下的「進步」傾向

　　所謂「進步」（30 年代中共的文藝界人士常用的詞彙），
其意義等同於「左傾」。1927 年 8 月，中國共產黨與中國國
民黨完全斷絕了關係，開始在各地從事武裝「起義」，建立
革命根據地，展開爲期十年的「蘇維埃運動」，國民黨則進
行十年「剿共」戰爭。當時在上海的中共黨中央從各方面積
極領導文化工作，上海的革命文學團體「創造社」（於 1921
年 4 月由郭沫若、郁達夫、成仿吾等發起成立）、「太陽社」
（1928 年 1 月，蔣光慈、錢杏邨等人發起組織的無產階級文
學社團，中共中央負責人瞿秋白參加成立會議）首先舉起無
產階級文藝旗幟。它們內部分別建立了中共黨的小組，由上
海閘北區委第三街道支部領導。1929 年 10 月，根據中共六
屆二中全會通過的〈宣傳工作決議案〉，其黨中央在宣傳部
下面設置了「中央文化工作委員會」（書記爲潘漢年，繼任
書記者先後有朱鏡我、馮雪峰、陽翰笙，1935 年 10 月重建，

[53] 齊如山《五十年來的國劇》，頁 85。

書記爲周揚），這是中共中央從組織上加強對文化工作領導
的開始。隨後，中共中央文化工作委員會書記潘漢年負責籌
組「中國左翼作家聯盟」（以下簡稱「左聯」）。1930 年 3 月，
由魯迅爲首的「左聯」成立，選出魯迅、沈端先（即夏衍）、
馮乃超、錢杏邨、田漢、鄭伯奇、洪靈菲七人爲執行委員，
第一任黨團書記爲潘漢年，其後爲馮乃超、陽翰笙、錢杏邨、
馮雪峰、葉林、周揚。接著又分別成立「中國社會科學家聯
盟」（成立於 1930 年 5 月）、「中國左翼美術家聯盟」（成立
於 1930 年 7 月）、「中國左翼劇團聯盟」（成立於 1930 年 8
月，是以劇團爲盟員參加的組織，後於 1931 年 1 月改爲由
個人參加的「中國左翼戲劇家聯盟」，以下簡稱「劇聯」，第
一任黨團書記爲楊邨人）。[54]

　　1931 年 9 月，「劇聯」通過了〈中國左翼戲劇家聯盟最
近行動綱領〉，共 6 條，重點爲爲：其一、「深入都市無產階
級的群衆當中，取本聯盟獨立表演、輔助工友表演、或本聯
盟與工友聯合表演三方式以領導無產階級的演劇運動」。其
二、「爲爭取革命的小資產階級的學生群衆與小市民，本聯
盟以上述獨立、輔助、聯合三種方式去發動、組織，並領導
其戲劇運動，以各種手段爭取在白色恐怖下公開上演的自
由」。其三、「對於白色區域內廣大的農村，本聯盟當竭力充
實主觀力量與以文化的影響。在此期間，當在農村的革命青

54　盧粹持整理〈有關中國左翼電影運動的組織史資料〉，《中國左翼電影運
　　動》（陳播主編），北京：中國電影出版社，1993 年，頁 1080、1082、1083。

年與其所接近的城市的革命劇團之間，建立經常的、密切的
關係，因而取上述三方式以領導農民演劇運動」。其四、「除
演劇而外，本聯盟目前對於中國電影運動實有兼顧的必要。
除產生電影劇本供給各製片公司並動員加盟員參加各製片公
司活動外，應同時設法籌款自製影片」。其五、「本聯盟應積
極組織「戲劇講習班」，提高加盟員的思想與技術底水準，
以爲中國左翼劇場的基礎；組織「電影研究會」，吸收進步
的演員與技術人材，以爲中國左翼電影運動的基礎」。其六、
「爲領導中國無產階級戲劇理論鬥爭，本聯盟應建設指導的
理論以擊破各種反動的理論；爲適應目前對於劇本的迫切的
需要，本聯盟應即公布出版各種創作或翻譯的革命劇本；同
時，爲準備並發動中國電影界的"普羅‧機諾"（按：即無
產階級電影運動，機諾，係英文 Cine 的譯音）運動與布爾喬
亞及封建的傾向鬥爭，對於現階段中國電影運動實有加以批
判與清算的必要。」[55]

　　上述〈綱領〉的六條內容中，有三條是關於電影工作的，
使這一〈綱領〉成爲中共向電影陣地進軍的行動綱領。〈綱
領〉通過以後，中共動員進步的劇作家、演員、音樂家、美
術家參加到各電影製片公司去，充實電影界進步力量，開展
中國左翼電影運動。1933 年 3 月，中共黨的電影小組成立，
直屬於中央文化工作委員會，組長爲夏衍，成員有錢杏邨、

[55] 原載《文學導報》第 1 卷第 6、7 期合刊，1931 年 10 月 23 日；轉引
　　自《中國左翼電影運動》，頁 17～18。

王塵無、石凌鶴、司徒慧敏。1934 年春，電通電影製片公司在中共電影小組的直接領導下成立，由司徒慧敏任攝影場主任，夏衍、田漢領導電影創作，一批進步的電影、戲劇、攝影、音樂工作者都參加到電通公司去，有袁牧之、應雲衛、許幸之、陳波兒、孫師毅、王瑩、沈西苓、聶耳、賀綠汀、呂驥、吳印咸等。[56]

　　據 30 年代著名的導演孫瑜回憶，1932 年是中國電影「向左轉」的一年。[57]在左翼文化運動的帶動下；一部部的左翼電影相繼推出，引起社會很大的迴響。這些影片的拍攝其主要的用意，誠如陽翰笙所說：「從 1932 年到 1937 年 "七七" 事變的五年時間裡，正是國民黨反動政府對我進行軍事圍剿和文化圍剿的時期，我們在文化上開展反圍剿的重要力量之一，就是電影」。[58]左翼電影理論公開提出的口號則是反對帝國主義和封建主義，有時也加上反對大資產階級，而把要推翻國民政府這個根本的目的隱蔽和懸置起來。反帝反封建是「五四」以來民眾普遍的社會要求，但是 20 年代的電影理論對此卻很少涉及。左翼電影理論把反帝反封建與淺顯易懂的階級分析結合起來，比較適應大眾需求，形成階級論的主要特徵。由於其中甚少涉及無產階級領導地位、武裝奪取政權等概念和理論，因此可以說是高度策略性的新民主主義的

[56] 同 54，頁 1080、1084、1085。

[57] 孫瑜〈回憶 "五四" 運動影響下的三十年代電影〉，《電影藝術》1979 年第 3 期，頁 8。

[58] 陽翰笙〈左翼電影運動的若干歷史經驗〉，《中國左翼電影運動》，頁 3。

階級論。[59]這些左翼電影，一般說來，比 1932 年以前的電影，無論在思想內容或藝術表現方面，都有了很明顯的提高，特別是在思想內容方面，開始運用無產階級觀點來指導創作，因而使「五四」的反帝反封建精神在影片中表現得更為充分、深刻和準確。另外，以勞動人民做主角加以歌頌的電影也越來越多。[60]如 1933 年明星影片公司出品被認為是第一部左翼電影的黑白默片《狂流》（夏衍編劇，程步高導演），就是以農村大眾的現實生活為主要訴求的。1933 年 3 月 5 日，該片在中央大戲院、上海大戲院同日起映，[61]其劇情大要如下：1932 年，長江流域發生空前大水災，水害波及 16 省，災情嚴重，離漢口百餘里的小鎮傅莊，因一道年久失修的堤壩出現險情，情勢危急，小學教師劉鐵生（龔稼農飾演）領導鄉民奮勇搶救。當地首富傅柏仁，攜帶侵吞的巨額修堤捐款，和家人一起逃到漢口。他打著救災的幌子，冒充請賑代表，繼續向社會騙取捐款，中飽私囊。傅女秀娟（胡蝶飾演）原與鐵生相愛，其父嫌鐵生家貧，不允成婚，反而將她另許當地縣長之子李和卿（王獻齋飾演）。未幾，漢口市區也遭水淹。傅莊因有鐵生領導，鄉民合力固堤，洪水被阻，轉危為安。傅柏仁又攜眷返回，秀娟、鐵生別後重逢，感情益深，引起李和卿妒忌，乃與傅柏仁合謀，以「煽動鄉愚圖謀不軌」罪

59　胡克〈三十年代中國電影社會理論〉，《電影藝術》1996 年第 2 期，頁 30。

60　同 57，頁 9。

61　《申報》，1933 年 3 月 5 日，本埠增刊㈐。

誣陷鐵生。這時，一場更大的洪水襲來，鐵生發動鄉民取來
傅家用賑款囤積的木料搶修危險堤防，並向傅柏仁展開爭
鬥。傅糾集警察企圖鎮壓，被突然決口沖來的狂流捲走。[62]
全片穿插 1931 年長江大水災的紀錄片的畫面，滾滾洪流，
令人驚心動魄。爲富不仁欺壓良善的傅柏仁，終遭天譴，令
人稱快。這部電影上映之後，引起強烈的反響。當時《每日
電影》著文讚揚《狂流》的出現，有著重大的歷史意義，「是
我們電影界有史以來第一部抓住現實題材，以正確的描寫和
進步意識來製作的影片」。[63]

　　繼《狂流》之後，夏衍又以蔡叔聲筆名，把茅盾的《春
蠶》改編爲電影劇本，仍由程步高導演搬上銀幕（黑白默片，
明星影片公司 1933 年出品）。1933 年 10 月 8 日，該片在新
光大戲院起映，[64] 其劇情大要如下：蠶農老通寶（蕭英飾演）
異常迷信，養蠶季節，他照慣例用一顆塗泥的大蒜頭卜測年
成豐歉。當他卜知今年是蠶花好年景時，決定下本錢多養蠶。
他擔心小兒子多多頭（鄭小秋飾演）不尙迷信，訓誡他切忌
用不吉利言行沖剋蠶兒，還不許他再與村裡曾經當過丫頭的
「白虎星」荷花（艾霞飾演）開玩笑。荷花思想開通，性格
豪爽，不滿老通寶橫加歧視，有意做出老通寶最忌諱的事，
去沖剋他家的蠶，進行報復。豈料蠶兒長勢仍然特好，老通

62　《中國電影大辭典》，上海：上海辭書出版社，1995 年，頁 509。
63　伊明〈繼承發揚中國電影評論的優良傳統──《三十年電影評論》前
　　言〉，《電影藝術》1987 年第 9 期，頁 56。
64　《申報》，1933 年 10 月 8 日，本埠增刊㈥。

寶認定今年確是好年成，決定追下本錢，借高利貸買蠶葉，終於獲得大豐收。賣繭時節，上海突發戰事，絲廠紛紛停產，繭行老板乘機殺價收購。結果，老通寶大虧其本，一氣病倒。多多頭對豐收反而虧本深感不平，怒將老通寶供奉的那顆塗泥大蒜頭丟進了溪水中。[65]茅盾的《春蠶》原作，最初發表於 1932 年 11 月《現代》第 2 卷第 1 期，它同茅盾的另一篇短篇小說《林家鋪子》，都是寫於「一・二八」上海事變之後，並以「一・二八」爲背景，生動地描繪了 30 年代初期江南農村、鄉鎮的蕭條、破產的景況和蠶農們、小商人的悲慘命運。[66]電影《春蠶》片中所反映的民族矛盾和階級矛盾都很尖銳，但是編劇者並沒有以衝突的形式展現這些矛盾，情節也比較淡化，影片著重表現了上述矛盾在人物情緒上的反映，表現了人物命運和與之有關的環境氛圍。使觀眾對蠶農的不幸予以同情時，不能不思考和憎惡給他們帶來不幸的禍根。[67]《春蠶》拍攝的成功，不僅是把中國電影和新文學運動結合起來的嘗試，而且在於編導採用嚴格的現實主義創作方法，使影片創造出一種「紀實美學」的價值。[68]

[65] 同 62，頁 121～122；及焦雄屏輯《春蠶》，臺北：萬象圖書公司，1990年，頁 7。

[66] 葉子銘〈《春蠶》小議——關于題材來源與藝術構思問題〉，《中國現代文學研究叢刊》1980 年第 1 輯，頁 170。

[67] 靳鳳蘭〈左翼電影的藝術創新〉，《北京電影學院學報》1988 年第 1 期，頁 164。

[68] 劉詩兵〈左翼電影運動對我國電影表演觀念的推進〉，《北京電影學院學報》1993 年第 2 期，頁 133。

另外一部「描寫階級鬥爭」的重要左翼電影《漁光曲》（黑白有聲片，聯華影業公司 1934 年出品），於 1934 年 6 月 14 日在金城大戲院起映。[69]這部由年僅 28 歲的蔡楚生編導描寫漁民苦難命運的影片，因為嚴格按現實主義原則創作，具有強烈的藝術魅力，上映後空前轟動，在上海連映 84 天之久，打破了鄭正秋的《姊妹花》連映 60 天的最高紀錄。1935 年 2 月，《漁光曲》參加蘇聯莫斯科國際電影節，獲得了「榮譽獎」，成為中國電影史上第一部獲得國際獎的影片。這部影片亦引起歐美人士的注意，被法國以重金購去了全歐放映權。[70]其劇情大要如下：東海漁民徐福被漁霸何仁齋（袁叢美飾演）逼租，慘死海上後，其妻又被迫當奶媽抵債。十年以後，何仁齋之子子英（羅朋飾演）由徐媽撫育長大，徐媽的孿生子女小猴（韓蘭根飾演）小貓（王人美飾演）兄妹倆也由祖母撫養到 10 歲。一天，徐媽聞知婆婆病危，失手打破何家一件古董，被逐回家，未幾即雙目失明。又過了 8 年，小猴、小貓已經成年，繼承父業，仍租何家漁船出海捕魚。子英則秉承父命出洋攻讀漁業。他與徐家兄妹從小在同村長大，臨行到海邊告別，小猴、小貓唱「漁光曲」相送。不久，東海漁村遭海匪洗劫，徐家兄妹偕盲母流落上海，跟舅父在碼頭賣唱渡日。何仁齋也遷居上海，與洋人合辦華洋漁業公司，續娶交際花薛綺雲為妻。兩年以後，子英學成回

69　《申報》，1934 年 6 月 14 日，本埠增刊(八)。
70　少舟〈蔡楚生電影藝術成就初探〉，《電影藝術》1988 年第 7 期，頁 24。

國，任職華洋漁業公司，發現公司顧問梁月波有重大舞弊行
為，決定去漁場作進一步調查，不期在碼頭遇見徐家兄妹，
因輪船啓碇在即，不及交談，掏出百元鈔票相助。徐家兄妹
偕舅回家路上，遇一銀行遭劫，警匪格鬥中，舅父中彈，小
猴、小貓因身上被查到百元現鈔，涉嫌被拘押。晚上，舅父
從醫院趕回，徐媽驚慌失措碰翻桌上油燈，引起火災，兩人
皆被燒死。子英在漁場查到梁月波舞弊證據，即拍電報告知
父親。梁見真相暴露，串通薛綺雲席捲何家資產潛逃。子英
回到上海，因收留無家可歸的徐家兄妹，與父親發生矛盾，
正彊持間，某晚報揭露何仁齋全部生活醜史，何羞愧自殺。
子英家破人亡，深悟自己改良漁業的主張無法實現，決定與
徐家兄妹同到漁船勞動。未幾，體弱多病的小猴終於在繁重
勞動中倒下，臨死，他央求妹妹唱「漁光曲」訣別。[71] 該影
片於 1934 年 6 月 14 日在上海金城大戲院首映時的廣告詞，
謂為「連綿三十年的慘劇，惆悵兩世代的恨史」，「滄海中漁
民血淚語，人海中芸芸眾生相」。[72] 片中主題歌「漁光曲」，
由安娥作詞，任光作曲，女聲獨唱，以「煙霧裡辛苦等魚蹤，
魚兒難捕租稅重，捕魚人兒世世窮」等歌詞，表現了當時漁
民沈重的勞動和被剝削的貧苦生活。詞曲有濃郁的民族風
格，悲憤交加，如泣如訴。全曲基於 4/4 節拍，旋律自然，

[71] 《中國電影大辭典》，頁 1254～1255。惟其文中將小猴誤作小狗，徐
　　家兄妹誤作徐家姐弟，特予更正後而引用之。

[72] 《申報》，1934 年 6 月 14 日，本埠增刊（八）。

一氣呵成。它在影片中多次出現，每次都根據劇情和人物感情的發展有所變化。這首歌當時曾廣泛流傳，影響遍及全國及東南亞。[73]上海「百代」唱片公司灌製有「漁光曲」唱片，係該片女主角王人美所唱。[74]

　　1937 年明星影片公司出品的《馬路天使》（黑白，有聲，袁牧之編導），生動地再現了 30 年代都市社會底層人民的苦難生活與非人遭遇，描寫了吹鼓手、小歌女、妓女、報販、剃頭匠、小販、失業者等人的悲慘命運，也揭示了鴇母、流氓、警察對「底層」人民的欺壓與侮辱。[75]1937 年 7 月 24日，該片在金城大戲院起映，[76]其劇情大要如下：小雲（趙慧深飾演）、小紅（周璇飾演）姐妹從東北流亡進關，因生活無依，姐姐小雲被迫為娼，妹妹小紅跟隨琴師賣唱渡日，姐妹倆與鄰居報販老王和吹鼓手小陳（趙丹飾演）朝夕相見，彼此由同情進而產生愛情。不久，當地一個流氓頭子串通鴇母和琴師，企圖霸占小紅。老王仗義資助小陳和小紅逃走，爭取自由生活。鴇母鞭打小雲，逼問小紅去處，小雲寧死不說。某夜，小雲又被迫上街頭賣笑，遭警察追捕，逃跑至小紅匿處暫避。不料，流氓發現她倆的行蹤，糾集同夥前去抓人。當時屋內僅姐妹兩人，小雲奮力擋住眾流氓（琴師亦在

[73]　《中國電影大辭典》，頁 1255。

[74]　見《良友畫報》第 96 期，1934 年 10 月 15 日。

[75]　靳鳳蘭〈左翼電影的藝術創新〉，《北京電影學院學報》，1988 年第 1期，頁 164～165。

[76]　《申報》，1937 年 7 月 24 日，本埠增刊㈥。

內），掩護小紅逃走，自己卻被琴師用刀刺倒，奄奄一息。
老王請醫生前來急救，未至，小雲終因傷及要害，含恨而死。
[77]全片一開始，即註明時代背景爲「1935 年秋上海地下層」，
接著馬路迎親、小紅賣唱、老王查報、打官司、小紅逃走、
大鬧理髮店、小雲被刺等情節安排都處理得相當生活化，雖
然小雲最後慘死在流氓勢力的屠刀之下，似乎一個矛盾衝突
結束了，但是，小紅等人仍然處於流氓魔爪的威脅之下。[78]
總之，《馬路天使》描寫了城市貧民階層中那種人與人之間
善良可貴的感情，「涸轍之鮒，相濡以沫」的這種感情只有
在勞動人民中間才可能有。描寫了他們之間同甘苦，共患難，
勇於自我犧牲的高尚品德。作者雖然是站在「小資產階級」
同情勞動人民的立場來進行描寫，但整本影片卻滲透了對當
時吃人社會的強烈憎恨和反抗。[79]片尾，小雲傷重甫逝，急
忙出外請醫的老王才廢然而返，坐下來後，神情木然地說道：
「沒有錢，醫生不肯來」，全片結束，道盡了貧苦大眾的辛
酸和無奈。金嗓子周璇，在片中演、唱俱佳，所唱「四季歌」、
「天涯歌」兩首歌，有如地方小調一般，婉轉昂揚，動人心
弦。

　　其他知名的左翼電影，尚有《神女》、〈新女性〉、《鐵板

[77] 《中國電影大辭典》，頁 647。惟所述細節處略有錯誤，特依電影所述，
稍加更正。

[78] 王漢川〈袁牧之對中國有聲電影藝術的貢獻〉，'《電影藝術》1985
年第 11 期，頁 48。

[79] 趙丹〈《十字街頭》和《馬路天使》〉，《電影藝術》1979 年第 6 期，頁 38。

紅淚錄》、《大路》、《船家女》、《壓歲錢》、《桃李劫》、《風雲
兒女》、《十字街頭》等。這些爲數不少的左翼電影（按：據
《中國左翼運動》一書所登錄的左翼電影有 73 部之多），在
「三反主義」（反帝、反資、反封建）的口號下，[80]以現實主
義的手法，反映了社會的黑暗面，尤其是對於人性「負面」
的揭示與把握，爲其一大特色。[81]這些電影的風行，使抗戰
前十年間的上海娛樂社會呈現相當程度的「進步」傾向。

第四節　日本侵華聲中的愛國訴求

　　上海租界是舊中國租界的犖犖大者，其規模、形式都具
典型意義。它的存在，對中國政治、經濟、教育、科學、文
化等方面都產生過很大的影響。這種影響是複雜的，不是單
一的，有消極的一面，也有積極的一面。譬如它既是文明窗
口，同時也是恥辱標志。關於後者，像「華人與狗，不得入
內」的公園牌子、「五卅」慘案所流的殷紅鮮血、凶神惡煞
般的「紅頭阿三」等等，是近代中國遭受列強欺凌的恥辱標

80 「三反主義」口號，是 30 年代名導演鄭正秋提出的，見鄭正秋〈如
　何走上前進之路〉，《明星月報》第 1 卷第 1 期，1933 年 5 月；轉引自
　李少白〈簡論中國 30 年代“電影文化運動”的興起〉，《當代電影》1994
　年第 3 期，頁 83。

81 可進一步參見張東鋼〈左翼電影作品對人性“負面”的把握〉，《北京電
　影學院學報》1993 年第 2 期，頁 141～153。

志。[82]1930 年 2 月 22 日，上海大光明戲院開映羅克主演的
《不怕死》影片（美國片），片內情節，對於華人備極侮辱，
劇作家洪深在場目睹，憤慨之下，即起向觀衆講演，以致全
場要求退票。戲院經理對洪深竟肆行毆打，並鳴警逮捕，拘
留捕房三小時之久，方始釋放。此舉引起上海劇界人士的極
度不滿，「南國社」、「藝術劇社」、「復旦劇社」、「新藝劇社」、
「劇藝社」、「辛酉劇社」、「摩登社」、「大夏劇社」、「青島劇
社」聯名發表宣言，略謂「帝國主義對華侵略，在經濟上，
在文化上，無所不用其極。而近更假借電影之表現，在國際
上，作醜惡之宣傳，作迷惑之麻醉，淆亂黑白，混人聽聞，
其影響固不僅侮辱華人而已。《不怕死》影片，即一例也」。
「劇界同人，深願爲洪先生之後盾，作一致之援助，對無理
之大光明戲院，蠻橫之捕房，作嚴重之抗爭，務使此片銷毀，
不再映現於世界各國。同時更進一步，願喚起全國群衆，以
後對舶來影片，加以注意，如再有同類事件發生，即以群衆
之力量，而作直接之取締」。[83]同年 8 月，美國派拉蒙影片公
司不得不被迫收回辱華影片《不怕死》，保證今後不再放映，
並公布了主演該片的羅克的道歉信。[84]

　　1931 年「九・一八」事變爆發，日本出兵侵占東北，次

82　熊月之〈論上海租界的雙重影響〉，《史林》1987 年第 3 期，頁 103。
83　〈上海戲劇團體反對羅克《不怕死》影片事件宣言〉，原載《民國日
　　報》，1930 年 2 月 26 日；轉引自《中國左翼電影運動》，頁 19。
84　陳美英〈拓荒者—記洪深的一生〉，《中國話劇藝術家傳》第 1 輯，北
　　京：文化藝術出版社，1984 年，頁 191。

年「一・二八」事變日軍進攻上海，國難當頭，上海市民群
情激憤，各種愛國言行，如潮湧般地紛紛出現。作爲社會組
成部分的中國電影界也面臨著新的抉擇。一方面，過去的製
片策略已經不能適應變化了的形勢和覺醒了的電影觀眾的需
要，亟待另謀出路；另一方面，「一・二八」上海戰役的炮
火給電影製片業、放映業造成的直接損失，也使電影業的經
營者們感到必須起來反對日本帝國主義的侵略戰爭。「九・
一八」事變後不久，有的電影觀眾已經向電影界提出過「猛
醒救國」的忠告；當時出版的《影戲生活》雜誌曾收到過600
多封讀者來信，一致要求各電影製片公司組織拍攝抗日題材
的影片，甚至要求成立「抗日反帝電影指導社」，協助電影
公司收集抗日反帝材料，以供各公司創作抗日反帝電影劇本
使用、參考。「明星」、「聯華」等影片公司的工作人員，組
織了「明星救國團」、「聯華同人抗日救國團」等團體。[85]一
時抗日的新聞頓時受到觀眾的歡迎，電影界愛國不甘後人，
派遣攝影隊赴戰地攝製新聞片，甚至深入東北日軍占領區，
拍攝義勇軍的活動影片。如「明星影片公司」1931年出品《復
旦大學義勇軍檢閱典禮》，1932年出品《上海之戰》（又名《民
眾的軍隊》，9本，有聲片，董克毅、周詩穆攝影）、《抗日血
戰》（2本）、《十九路軍血戰抗日─上海戰地寫眞第1集》（2
本）等片。「天一影片公司」出品《上海浩劫記》（7本，有

85 李少白〈簡論中國30年代"電影文化運動"的興起〉，《當代電影》1994
　　年第3期，頁77。

聲片）；1933 年出品《馬占山參觀記》（1 本）。「聯華影業公司」1932 年出品《十九路軍抗日戰史》（3 本）、《暴日禍滬記》（2 本）、《淞滬抗日陣亡將士追悼會》。「暨南影片公司」同年出品《東北義勇軍抗日血戰史》（7 本）、《淞滬血》（3 本）；1934 年出品《熱河血戰史》（6 本）。「遼吉黑後援會」1933 年出品《東北義勇軍抗日記》。「亞細亞影片公司」1932 年出品《上海抗敵血戰史》（9 本）。「慧沖影片公司」同年出品《上海抗日血戰史》，1934 年出品《熱河血淚史》（9 本）。「九星影片公司」1932 年出品《東北義勇軍抗日戰史》（後改名《東北義勇軍浴血戰史》，共 9 本）。「惠民影片公司」同年出品《十九路軍光榮史》（7 本）。「錫藩影片公司」同年出品《中國鐵血軍戰史》。張漢忱 1934 年出品《楡關大血戰》（3 本）、《長城血戰史》（5 本）。「新華影業公司」1937 年出品《綏遠前線新聞》。「西北影業公司」同年出品《綏遠殊死戰》。從這些影片中，可以看到自「九‧一八」至「七‧七」抗戰，六年中，日軍侵華和中國軍民奮起抗日的經過，在新聞電影中留下慷慨悲壯的一頁。[86]

　　尤其是「一‧二八」上海之戰，上海人民「身歷其境」，關注最切。所以戰事發生後，滬地影片公司，爭相攝取戰事影片。自詡爲其中「最有價值」的《上海抗日血戰史》一片，係著名武俠大王張慧沖，商得第十九路軍軍長蔡廷鍇的特別

[86] 杜雲之《中國的電影》，臺北：皇冠出版社，1978 年，頁 53～54。

許可，於猛烈炮火之下，九死一生，實地攝取而成。[87]據一位看過該影片的觀眾（署名「蜀雲」者）評曰：

> 日者觀上海血戰史於光陸影院，以為如此電影始值一顧，雖攝影有不少模糊不清之處，而其意義之偉大，則可斷言其一時無兩。片非全部有聲，只有飛機嗡嗡，槍砲冬冬（按：應作咚咚）之兩種單純之音而已，即此兩種，已足使吾人淚盈眉睫，而受傷者之呻吟，避難者之啼泣，忠勇報國者之怒號，亦彷彿若縈耳際，不忍聽，亦不忍看！彈落煙起，人死屋塌，迫擊砲機關槍之連珠急放，使吾人回想到去冬之津變，不禁毛戴，幾欲奪門而出。最使人驚佩者，為十九路軍以步槍射落日機，某營副之代死兵放機關槍，童子軍舁送傷兵，後方山積之慰勞品。最傷心者，則中達姆彈軍人之一臂，與閘北之無數頹垣斷瓦也。此片攝於前線，自經過若干困苦，冒若干危險而後得之，是張慧沖氏之功，固亦不可沒。而愛看歌舞與夫戀愛片，崇拜浪漫與夫滑稽明星之電影迷，或竟以為乾燥無味，不值一顧，就是日座中觀眾數目計之，則確有此種趨勢也，為之奈何！[88]

[87] 見該片於上海福安大戲院獨家上映時的廣告詞，載《申報》，1932 年 6 月 4 日，第 5 版。

[88] 蜀雲〈看上海血戰史後〉，《北洋畫報》（天津）第 778 期，1932 年 5 月 14 日，第 2 版。

　　劇情長片方面，「聯華」的蔡楚生、史東山、孫瑜、王
次龍等聯合編導了抗日故事片《共赴國難》（聯華影業公司
1932 年出品，係黑白默片），於 1932 年 8 月 19 日在巴黎花
園露天電影場起映。[89]。該片從醞釀劇本到拍攝完成，前後
只花了半年時間，可謂迅速及時。[90]其劇情大要如下：華翁
（王次龍飾演）世居上海閘北，家有 4 子 1 女。長子（高占
非飾演）幹練有為；次子經商，開設時裝商店；三子（鄭君
里飾演）習醫，自設診所；四子求學，但不顧學業，日以醇
酒美人自娛。九一八事變後，國人奮起自強，華翁輒以國難
當頭，應有報國作為勉勵子女。滬戰將起，次子欲將時裝店
他遷，為華翁所阻，謂戰爭發生，正是我輩民眾盡力後方之
時。是日深夜，戰事果起，閘北戰火連天，華翁住宅亦為炮
彈擊毀。時長子已加入義勇軍開赴前線，因見傷員日增，歸
囑三弟及妹妹（陳燕燕飾演）組織救護隊上陣服務。二弟夫
婦聞知義勇軍缺衣禦寒，也召集鄰人縫製棉背心支援。時前
線戰事更趨激烈，華翁被流彈傷及背部，三子欲為父緊急救
治，為華翁所拒，勉其速赴前線搶救負傷戰士。戰事暫趨沉
寂，四子歸來，見全家工作緊張，幡然悔悟。前線戰事又趨
激烈，長子傷重暈厥，由三子扶歸，甦醒後欲重返前線，終
因傷重不治犧牲。二子、三子、四子誓繼兄志，奔向前線，

共赴國難。[91]該影片於巴黎花園露天電影場首映時，其廣告詞謂「空言不足以救國難，眼淚不足以洗國恥，惟萬衆一心共赴國難，始可以洗國恥救國難。國危如累卵，民生僅一息，深望同胞勿再以愛國爲口頭禪，快快團結起來共赴國難。應怎樣共赴國難？請來看看共赴國難！」[92]

另一部重要的抗日劇情片《大路》（係無聲對白，有聲歌唱的黑白片，由孫瑜編導，聯華影業公司 1934 年出品），於 1935 年 1 月 1 日在金城大戲院起映，[93]其劇情大要如下：20 年前，金哥（金燄飾演）的母親死於逃荒路上，臨死時，她將懷裡的兒子交給丈夫，拼著最後一口氣說：「快抱著孩子去吧，找路，只有向前」。20 年後，金哥長大，他與沈默剛毅的老張，率直憨厚的章大，千靈百怪的韓小六子（韓蘭根飾演），年輕有爲的小羅，聰明而有學問的鄭君（鄭君里飾演）等 5 個青年朋友，不甘在城市裡受欺侮剝削，同到內地築路工程隊，參加修築一條重要的軍用公路。公路修築到一處險要地段，金歌等人就在村口丁福記飯鋪包飯，與飯鋪丁老板（劉繼群飾演）之女丁香（陳燕燕飾演）和投靠丁老板的江湖女藝人茉莉（黎莉莉飾演）結下友誼。軍事情勢日趨緊張，築路工人和士兵晝夜不停，合力施工。敵人鑒於這條公路對侵略政策不利，暗中指使漢奸進行破壞。漢奸邀請

91　《中國電影大辭典》，頁 294～295。
92　《申報》，1932 年 8 月 19 日，本埠增刊（六）。
93　《申報》，1935 年 1 月 1 日，本埠增刊（十）。

金哥等 6 工人赴宴，席間，以謊言籠絡不成，用金錢收買，又不成，遂囚 6 人於地下室。丁香和茉莉因金哥等久去不回，懷疑出事，翌日以替漢奸燒茱爲名，進入漢奸住宅，用計救出金哥等人。老張因掩護同伴脫險，在與爪牙搏鬥時犧牲。金哥回村後，當地駐軍聞報，及時懲治了這夥漢奸。公路修通後，敵機突然來襲。金哥等人奮起保護公路，與敵機纏鬥，最後與茉莉一起壯烈犧牲。前方戰事又起，後援部隊從新修公路開赴前線。這時，唯一倖存下來的丁香，目送飛駛而去的軍車，彷彿看到金哥等 6 青年仍在合力拉著鐵滾前進，天空中也隱約響起築路工人的「大路歌」歌聲。[94]全片以 6 個築路工人爲中心，塑造了他們那種「沒有怯弱，只有熱情，沒有自私，只有團結，沒有退後的路，只有向前的心」（《大路》說明書中語）的英雄形象。片中有孫師毅作詞，聶耳作曲的序歌「開路先鋒」，孫瑜作詞，聶耳作曲的主題歌「大路歌」，還有安娥作詞，任光作曲，插述水旱災苦，由黎莉莉獨唱的「鳳陽歌」，安娥作詞，任光作曲，由陳燕燕獨唱的兒童歌曲「燕燕歌」。「背起重擔朝前走，自由大路快築完」的「大路歌」歌聲，曾在當時社會上引起強烈的反響。[95]

　　1935 年電通影片公司出品，由許幸之導演的《風雲兒女》（黑白有聲片），是夏衍根據田漢原作改編的，原作是一篇

[94] 同 91，頁 145～146。

[95] 孫瑜〈回憶聯華影片公司片段〉，《文史資料選輯（上海）》第 27 輯，1979 年 10 月，頁 167～168。

極為精練的小說。[96]該影片於 1935 年 5 月 24 日在金城大戲院起映，[97]其劇情大要如下：上海西區一幢三層樓房裡，住著兩個東北流亡青年：詩人辛白華（袁牧之飾演）和大學生梁質夫（顧夢鶴飾演）。他倆雖清貧，卻熱情幫助二樓貧苦少女阿鳳（王人美飾演）和她的母親。對門住戶是剛離婚的富裕少婦史夫人（談瑛飾演），她愛好文藝，對白華異常好感。一天，白華與史夫人在宴會上相遇，交談甚契。時阿鳳之母突患急病，質夫幫助送往其女友工作的平民醫院，經搶救無效死亡。白華同情阿鳳，收留在家，並以稿費收入助其上學。未幾，質夫受從事革命的友人牽連，被捕下獄。一日，白華潛入史夫人家留宿一宵，旋被史夫人攜往青島。阿鳳子然一身，幸由質夫女友介紹，參加歌舞班謀生。質夫被保釋出獄後北上抗日。華北風雲漸緊，歌舞班去華北各地巡迴演出，阿鳳又與白華相遇。時白華竟日侍奉史夫人，阿鳳深感失望。阿鳳主演的「鐵蹄下的歌女」，喚起白華的愛國熱情，但他終未能跳出個人生活圈子，直至獲悉好友梁質夫在古北口英勇犧牲的消息，他才毅然離開史夫人參加了抗日軍隊，在長城邊上，當他與阿鳳重遇時，進軍號角奏響，他倆與士兵、群眾一起，向著敵人衝去。[98]全片在男音齊聲合唱的「義勇軍進行曲」聲中揭開序幕，時空背景註明為 1932 年之上

[96] 高小健〈三十年代中國電影劇作形態分析(上)〉，《電影藝術》1997 年第 3 期，頁 58。

[97] 《申報》，1935 年 5 月 24 日，本埠增刊(七)。

[98] 《中國電影大辭典》，頁 257；惟其將史夫人誤書為施夫人，特予更正。

海。片中辛白華的軟弱安於逸樂，與孤女阿鳳的純良堅強，對照之下，應覺汗顏；最後醒悟，沙場赴敵，全片在「義勇軍進行曲」聲中落幕。這首主題歌是由田漢作詞，聶耳作曲，歌詞爲：「起來！不願做奴隸的人們，把我們的血肉築成新的長城，中華民族到了最危險的時候，每個人被迫著發出最後的吼聲，起來！起來！起來！我們萬衆一心，冒著敵人的炮火前進，冒著敵人的炮火前進！前進！前進！進！」原來末尾的歌詞是「我們萬衆一心，冒著敵人的飛機大炮前進，前進，前進，前進，前進！」經過聶耳的修改，使得它們更乾脆些。[99]這首歌曾經風行一時，1949 年 9 月「政治協商會議」議決：在中華人民共和國國歌未正式決定前，暫以「義勇軍進行曲」爲國歌。至於歌詞，已與現實狀況不合，應予修改。「文革」結束以後，1978 年 3 月，其歌詞改變成「前進！各民族英雄的人民，偉大的共產黨領導我們繼續長征。萬衆一心奔向共產主義明天，建設祖國保衛祖國英雄地鬥爭。前進！前進！前進！我們千秋萬代高舉毛澤東旗幟前進！前進！前進！進！」1995 年，李登輝訪美之舉使臺海兩岸趨於緊張。爲反對臺灣的分離獨立，中國大陸人民從事演說、歌唱，「義勇軍進行曲」的歌詞也被唱成「起來！全世界炎黃的子孫，把我們的祖國建立成爲強大的國家！共同努力實現全中國的統一，每個人都堅決反對臺灣的獨立。起來！

[99] 王之平《聶耳：國歌作曲者》，上海：上海教育出版社，1999 年，頁 127。

起來！起來！我們萬衆一心，振興偉大的中華！前進！振興
偉大的中華！前進！前進！前進！進！」[100]

　　其他宣揚抗日的電影尚有史東山導演的《奮鬥》、孫瑜
的《小玩意》、陽瀚笙的《中國海的怒潮》、《逃亡》、田漢的
《民族生存》、《肉搏》等。由於國民政府不欲刺激日本，對
於國內紛起的抗日言行多所約制，並透過各種宣導予以淡
化，以及《電影檢查法》加強管制。以致於上海電影界難以
在出品的電影中直接而強烈地表達抗日的意圖，儘管如此，
上述這些「間接」宣揚抗日的影片（包括新聞紀錄片及劇情
故事片），對上海乃至全國反帝愛國情緒的激化仍有其一定
程度的作用。到了 1936 年前後，隨著國內外形勢的變化，
爲了促進文藝界「抗日民族統一戰線」的建立，「左翼作家
聯盟」宣布自動解散。隨著「國防文學」的提出，「國防電
影」的創作隨即產生。國防電影的題材範圍不僅是直接描寫
抗敵爭鬥的，也應當是反映現實的；並鼓勵各種創作方法並
存，從而進一步激勵了抗日救國電影作品的創作熱情。但由
於租界列強勢力及國府當局的嚴格限制，只有採用曲折、隱
晦的方式，以影射、暗示和象徵的手法來創作抗日反帝作品，
實踐國防電影的方針。如費穆與沈浮合作，通過獵人打狼的
寓言故事創作的《狼山喋血記》，以狼群來犯影射日本侵略
者，以劇中村民各類思想比附當時社會各種人的心態，表現

[100] 榎本泰子〈「義勇軍進行曲」の未來──中國國歌に關する一考察〉，
《中國──社會と文化》第 14 號，1999 年 6 月，頁 162、163、166。

了不抵抗主義的危害，揭示了只有團結一致打擊惡狼才是求
生存的出路。這部作品為國防電影樹立了「第一個標本」。
[101]發出了「豺狼縱凶狠，我們不退讓，情願打狼死，不能沒
家鄉」的堅持聲音。[102]其他的國防電影如「新華」公司出品
的《壯志凌雲》，片中的「匪賊」，也是暗指日軍。「聯華」
的《聯華交響曲》中短片「春閨斷夢」以惡魔象徵日本，秋
海棠葉象徵中國。「月明」公司出品的《惡鄰》中，東鄰「黃
猷」和「黃矮子」暗指日本，「黃華仁」即是中國，鍾國芬
諧音「中國魂」。這部影片在上海租界放映到第 3 天，遭日
本領事館抗議，致在租界內禁演。凡此種種，都是電影界體
諒時艱，而不忘愛國的表現。[103]還有《生死同心》、《夜奔》、
《青年進行曲》、《壓歲錢》等。《馬路天使》雖是反映都市
下層貧民苦難生活和悲劇命運的作品，但在微末細節中暗示
出了「國難當頭」的社會現實，透過民歌曲折地唱出了東北
人民家鄉淪陷、流落異鄉的痛苦和哀思。[104]

　　總之，抗戰前十年間的抗日影片，大量地攝製，成為一
時風尚。不管內容如何，差不多每部影片的最後，主角醒悟
前非，投軍抗日，奔赴前線作戰，認為是最佳的結局。可把

[101]　程季華、少舟〈抗日戰爭與中國電影〉，《電影藝術》1995 年第 4 期，
　　　頁 5。

[102]　周政保、張東〈戰爭片與中國抗戰題材故事片〉，《文藝研究》1995
　　　年第 5 期，頁 14。

[103]　杜雲之《中國電影史》第 1 冊，頁 133～134。

[104]　同 101。

影片中一切恩怨糾紛，在抗日中一筆勾消。在這些抗日影片中，有不少優秀感人的作品，但是故事大同小異，陳腔濫調的影片，也不在少數。[105]

1936 年日、德簽署防共協定以後，日本導演伊丹萬作與德國導演范克合作完成了電影《新土》，由日本紅極一時的女明星原節子主演。這部影片曾於 1937 年在柏林上映。同年 6 月，也曾在上海租界東和劇場上映。由於影片的侵華內容，以及把東北說成「大和民族的新土」，因而引發了國人的無比憤怒和強烈抗議。[106]6 月 9 日，歐陽予倩、應雲衛等 370 餘位影劇工作者，聯名發表了〈關於《新土》在華公映的抗議〉一文。6 月 27 日，茅盾、周揚、夏衍、巴金等 140 餘位文藝工作者又聯名發表〈反對日本《新土》辱華片宣言〉。[107]由於國人強烈抗議的浪潮，《新土》不得不停止放映。1937 年 7 月 7 日盧溝橋事變，啓發了中國的民族抗戰，8 月 7 日，上海全體戲劇工作人員通力合作，在蓬萊大戲院演出了話劇《保衛盧溝橋》，全劇共分三幕，第一幕爲「暴風雨的前夜」，第二幕爲「盧溝橋是我們的墳墓」，第三幕爲「全民的抗戰」；一連演出一星期之久，每場觀眾看畢，即高呼著口號，含著悲憤度出戲院。[108]

[105] 同 103，頁 132～133。

[106] 兪虹〈黑暗的一頁——日本軍國主義時期的侵華題材影片〉，《電影藝術》1995 年第 4 期，頁 14。

[107] 〈左翼電影運動大事記〉，《當代電影》1993 年第 2 期，頁 26。

[108] 徐慕雲《中國戲劇史》，臺北：河洛圖書出版社翻印，1974 年，頁 146、148。

第五節　社會覺醒引伸的女性關懷

　　二十世紀初，西方思潮大量湧入中國，其中易卜生戲劇的引進啓發了中國女性解放運動的省思。另外，馬克思主義對於普羅階級女性悲慘境遇的同情，都使 1930 年代的中國電影女性角色呈現繁複多樣的風貌。這些電影不僅記錄了當時女性坎坷的生存經驗，同時也肩負了傳播女性解放思想的功能。[109]因此婦女解放的主題，出現在許多 30 年代影片中並非偶然。《三個摩登女性》、《脂粉市場》、《女兒經》、《前程》等描寫了一群追求各式各樣「解放」道路的青年知識婦女。在封建思想根深柢固的中國，婦女承受著特殊沉重的歷史負擔。新一代的婦女要改變家庭奴隸地位，必然遭受更多舊習慣勢力和資產階級偏見的阻撓。當年的許多影片已從社會主義思想的高度來處理婦女解放問題，把它作爲整個社會解放的一個組成部分，從而在思想上越過了「拉娜從家庭出走」的局限。雖然在當時社會條件下，這條解放道路也往往帶有理想化的色彩。這些婦女的銀幕形象，在不同程度上有這種民族的歷史感和民族的時代感。[110]

[109]　Nai-huei Shen, "Women in Chinese Cinema of the 1930s: A Critical Appraisal." *International Journal of Humanities*（國際人文年刊），No.3 (June 1994), p.79.

[110]　羅藝軍〈三十年代電影的民族風格〉，《電影藝術》1984 年第 8 期，頁 53～54。

　　就中國電影的發展史來看，早在 1913 年，鄭正秋與張
石川合作，嘗試編導的第一部無聲故事短片《難夫難妻》中，
就抨擊了舊的婚姻習俗。其後，在鄭正秋的新劇編演活動中，
婦女問題是一個重要的內容。五四運動後，婦女解放的呼聲
日益高漲，鄭正秋對這個問題也更加重視。因此在他前期的
電影創作中，婦女題材占有突出地位，構成了他通俗社會片
的另一重要主題。這一時期，鄭正秋與張石川合作編導或自
編自導的婦女題材的影片有《玉梨魂》（1924 年攝製）、《上
海一婦女》（1925）、《最後之良心》（1925）、《早生貴子》
（1925，洪深導演）、《小情人》（1926）、《掛名夫妻》（1927）、
《二八佳人》（1927）、《血淚碑》（1927，前後集）等 9 部之
多。這些影片從養媳婦、抱牌位做親、寡婦守節、納妾蓄婢、
娼妓等多種角度，多種側面，攻擊了舊式的婚姻制度、婚姻
陋習，反映了舊制度下婦女的悲慘地位和命運。[111]

　　1931 年 12 月 17 日，上海中央大戲院開映程步高導演、
黃君甫、高倩蘋、王夢石主演的《不幸生為女兒身》，影片
的廣告詞謂「用藝術手腕，把三十年前之社會制度、家庭狀
況盡量搬至銀幕，給現代群眾賞鑑」；「為全國女同胞謀出路，
實現男女平權之生力軍」；宣稱「本片解決數百年來不能解
決之遺產問題，為父兄者皆當攜其子女來觀此片」。[112]這部
影片雖然題材新穎，但並未受到觀眾們的青睞。被認為是 30

111　李晉生〈論鄭正秋(下)〉，《電影藝術》1989 年第 2 期，頁 36。
112　《申報》，1931 年 12 月 17 日，本埠增刊㈦。

年代中國「新女性電影」代表作的，爲 1934 年聯華影業公司出品由蔡楚生導演的《新女性》（黑白默片），該片於 1935年 2 月 3 日在金城大戲院起映，[113] 其劇情大要如下：女大學生韋明（阮玲玉飾演）爭取婚姻自主，違抗父命，脫離家庭，與自己心愛的人結婚，但她剛生下女兒，就被負心的丈夫遺棄。迫於生活，她到一所女子中學擔任音樂教師，教學之餘並從事寫作。後通過投稿關係，認識出版公司編輯余海濤（鄭君里飾演），雖互相有愛慕之意，但韋明因有過痛苦的生活遭遇，不敢貿然結婚。她與工人出身的女鄰居李阿英（殷墟飾演）情同姊妹，相處融洽。韋明任教不久，即被不懷好意的校董王博士（王乃東飾演）看中，他乘韋明女兒患急病醫藥費發生困難之際，唆使校方借故將她辭退，同時又私下向她表示同情，並拿出一只鑽戒誘惑韋明。韋明察覺王博士用心卑鄙，嚴詞拒絕。無奈女兒病情惡化，韋明籌款無門，走投無路，聽從暗娼鴇母擺布，想以身體換取爲女兒治病的醫藥費。當她發現要污辱她的嫖客竟是那位寡廉鮮恥的王博士時，憤怒地打他一記耳光，奔回家中。女兒因無錢就醫而病死，韋明傷痛之下服毒自殺。這時，她創作的第一部小說經余海濤編輯出版，一個與韋明有私隙的新聞記者，幸災樂禍地在報上發表女作家「醜聞」及其自殺消息，污蔑韋明。余海濤將韋明送入醫院救治。當她清醒過來時，仍沒有活下去的勇氣。李阿英聞訊趕來，並給她看那份報紙。韋明奄奄一

[113] 《申報》，1935 年 2 月 3 日，本埠增刊四。

息中，用盡全身氣力喊出：「我要活，我要報復！」她要求
醫生救她，但為時已晚。[114]導演蔡楚生和編劇孫師毅，以是
年（1934 年）稍前在上海自殺身亡的電影女劇作家兼演員艾
霞其生與死的不幸遭遇為素材，攝製成《新女性》這部影片。
[115]蔡楚生回憶說：

> 創作這部影片的意圖，是想通過一個婦女的被迫害被
> 催殘的一生，來揭露社會的黑暗統治，和不調和的階
> 級矛盾，同時也歌頌了覺醒的勞動婦女，用一個比較
> 健康鮮明的女工形象，來昭示階級鬥爭和人類解放鬥
> 爭的前景。[116]

新女性最顯而易見的特徵莫過於她們的外觀形象和穿著：齊
耳短髮、過膝短裙、自然大腳，以至露臂開衩、曲線畢露的
旗袍，衝出家庭的高牆大院，投身於社會生活的洪流，這些
物事在《新女性》中均有所表現。[117]有人謂該影片特意將女

[114] 《中國電影大辭典》，頁 1124～1125；惟其細節部分略有錯誤，特於
觀看該影片後，將其稍事訂正。

[115] Kristine Harris, "The New Woman: Image, Subject, and Dissent in 1930s
Shanghai Film Culture", *Republican China*, Vol. 20, Issue 2, (April 1995),
p.57.

[116] 蔡楚生〈三八節中憶《新女性》〉，《電影藝術》1960 年第 3 期；轉引
自少舟〈蔡楚生電影藝術成就初探〉，《電影藝術》1988 年第 7 期，
頁 24。

[117] 單萬里〈銀幕上下的"新女性"〉，《亞洲影片收藏討論會論文集》(中
國電影資料館編)，北京，1996 年 10 月，頁 287。

作家（韋明）和一名女工（李阿英）（按：影片中李阿英的
身份，應非女工，也許曾爲女工；而是在工會、工場敎女工
識字、讀書、唱歌的敎師，或義工）作對比，女工雖然居於
陪襯地位，但很明顯的，女作家出入聲色場所的頹廢生活和
女工勤勞進取、擁抱社會革命的姿態，代表著兩種形成對比
的新女性形象。[118]惟影片中將女主角韋明置於死地的不是傳
統勢力，而是受過現代敎育的人群，這是《新女性》在主題
內容上有別於當時同類題材影片的地方。[119]飾演韋明的是有
「中國嘉寶」之稱的著名演員阮玲玉（1910～1935）。[120]她
不僅以眞切的體驗塑造了韋明的形象，而且像韋明一樣，用
自己的生命對社會進行控訴。[121]當《新女性》於 1935 年農
曆新年春節在上海公開映演後，阮玲玉也正受傳言困擾，前
夫指控她詐取他的錢財，媒體又披露她婚前與人同居的醜
聞。同年 3 月 8 日婦女節，她服毒自殺，留下一封給大衆的
遺書，聲稱「人言可畏」，死時和《新女性》中女作家韋明
自殺身亡時的姿勢一模一樣。[122]令人驚愕與惋歎。

　　阮玲玉死後，對於其死因衆說紛紜。其中，有「殉訟」

[118] 彭小妍〈「新女性」與上海都市文化──新感覺派硏究〉，《中國文哲
　　　硏究集刊》第 10 期，1997 年 3 月，頁 331。
[119] 同 117，頁 288。
[120] 同 118，頁 330。
[121] 羅藝軍〈三十年代電影的民族風格〉，《電影藝術》1984 年第 8 期，頁 54。
[122] Katherine Huiling Chou, "Representing New Woman: Actresses and the
　　　Xin Nuxing Movement in Chinese Spoken Drama and Films, 1918-1949",
　　　Ph D dissertation, New York University, 1996, pp.132-133.

說，說她因羞於捲入「訟案」而死；有「敎唆」說，說她受了《新女性》中韋明自殺的敎唆而死。魯迅撰有專文〈論人言可畏〉，憤怒地指責黃色報刊使「無權無勇的阮玲玉」「被額外地畫上一臉的花，沒法洗刷」。魯迅認爲當時的新聞報刊「對強者是弱者，但對更弱者它卻還是強者，所以有時雖然忍氣吞聲，有時仍可以耀武揚威。於是阮玲玉之流，就成了發揚餘威的材料了」。因爲她有名，卻無力。「叫她奮鬥嗎？她沒有機關報，怎麼奮鬥；有冤無頭，有怨無主，和誰奮鬥呢？」報刊上的「這些輕薄句子」不僅使阮玲玉「受傷」，也使「靠演藝爲生的“她”夠走到末路了」。[123]

　　另一部重要的新女性電影，也是由阮玲玉主演的《神女》，係聯華影業公司 1934 年出品的黑白默片，編導爲吳永剛。1934 年 12 月 7 日，該片在金城大戲院起映，[124]其劇情大要如下：每當華燈初上，她讓孩子吃飽睡下後，便換上艷服，抹上脂粉，走向街頭。清晨，她拿著用肉體換來的金錢，悄然回家，補足昨夜失去的睡眠。她原是一個善良的婦女，迫於生活，淪爲暗娼，唯一的願望是撫養兒子成人，脫離火坑。她過的是被侮辱、被損害的生活。一晚，她躲避警察追捕，誤入一個流氓的住所，從此成爲流氓的占有物，遭受欺凌和剝削。幾年以後，兒子長大上學，在學校雖受到校長同

[123]　佳明〈從小婢女到一代藝人——阮玲玉的生活和藝術〉，《電影藝術》1985 年第 3 期，頁 61。

[124]　《申報》，1934 年 12 月 7 日，本埠增刊(九)。

情庇護，但因受母親的影響，常遭同學的欺侮和社會的歧視，終被學校開除。爲了兒子的前途，她暗地積攢錢財，準備遠避他鄉。流氓嗜賭成性，偷走了她的全部積蓄。她感到希望破滅，忍無可忍，與流氓發生爭執，失手將流氓砸死，被以殺人罪判刑 12 年。唯一使她感到欣慰的是兒子已由老校長送入孤兒院，並義務負擔教育責任。她透過鐵窗，彷彿見到了新的希望。[125]這是吳永剛第一次作爲導演執導的影片，這部影片一問世便成爲了中國無聲電影中的不朽名作。同時，與當時的中國電影相比，它也是一部從內容到形式結合得最完美的影片。[126]著名影評家塵無曾發表文章，略謂：因爲客觀環境的關係，一年來以女性爲主的暴露影片就成了中國電影的主流，而在這主流中，《神女》是比較好的一部。這種內容和形式一致的影片，在 1934 年最佳的作品中，《人生》、《女人》以外，《神女》應列其中。《神女》是表示小有產者的進步性，表示出知識分子的正義感，同時也表示他們的怯弱。作者把女主人公的向上要求，僅僅歸結爲培養兒子成人，卻削弱了她自身也要擺脫被污辱地位的願望，對於使婦女不得不做私娼、孩子不得不失學的社會制度，《神女》中並未觸及。顯然，《神女》並非完美無缺，上述缺陷直接影響到主題的深度。[127]

[125]　《中國電影大辭典》，頁 851。

[126]　鄧燁〈偉大的"神女"〉，《亞洲影片收藏研討會論文集》，北京：1996 年 10 月，頁 285。

[127]　伊明〈繼承發揚中國電影評論的優良傳統〉，《電影藝術》1987 年第 9 期，頁 57。

但《神女》無疑是中國無聲電影的高峰作品，在這部影
片中，對電影作為視覺藝術得到了比較充分的體現。影片中
視覺形象不僅作為一種形象化的敘事手段，而且還具有較強
的電影美感。在視覺造型上，《神女》繼承和發揚了早期中
國電影的優秀傳統，但它所透露出真實、樸素的清新氣息是
當時影片無法相比的。環境和人物造型融為一體，極其自然。
畫面造型與剪輯及蒙太奇的運用較好地結合在一起，使簡潔
鮮明的畫面形象成為影片敘事和表現中的有力手段，有些地
方還運用了不完整空間的處理方法，這些都增強了影片的視
覺表現力。[128]要之，《神女》的成功很大程度上決定於「母
親」這一典型形象塑造的成功。它是藝術地把握人性開掘中
正面和負面的關係，立體地關照人的電影人物範例。更是所
謂社會角色的陰暗性和偉大母性的高度對立統一的融合體。
這兩面看去尖銳對立，而又集中於「母親」一身，使她的性
格和命運具有了本質的悲劇意義和社會典型特徵。《神女》
讓我們看到了滿面煙花的「母親」，頹唐地在街頭徜徉的景
象，讓我們看到她怎樣為自己和孩子的生計而同客人周旋，
同時也讓我們看到了她如何對恃強凌弱的流氓老大從委曲求
全到最後拼死抵抗，因為後者竟然要將她唯一的也是最後的
夢想—孩子毀於一旦。[129]從表面上看，《神女》與其他一些

[128] 同 126。
[129] 張東鋼〈左翼電影作品對人性"負面"的把握〉，《北京電影學院學報》
1993 年第 2 期，頁 144。

左翼電影有很大的不同，其中的時代背景表現比之同時期許多進步影片要淡化得多。它沒有具體的社會動盪和社會事件，也較少直接表現經濟剝削和政治壓迫，甚至神女所受的歧視也大都來自周圍的普通市民。我們看到的更多的，是社會對作爲人的她生存權利的一種畸型蔑視和否定。整個影片基本上是以母子關係爲中心展開的。從這個意義上可以說《神女》體現的首先不是一個社會意義上的主題，而是文化意義上的主題。但是影片中通過另一個角度揭示了時代和那個時代中人際關係的不合理，實際上是以中國藝術常用的隱喻和換喻方式點明了《神女》的悲劇意義不僅是這對母子的命運悲劇，而且是時代的歷史悲劇。[130]

此外，明星影片公司 1935 年出品由沈西苓編劇及導演的《船家女》（黑白，有聲），又一次地述說了貧苦婦女的悲慘命運。該片於 1935 年 11 月 29 日在金城大戲院起映。[131] 其劇情大要爲船家女阿玲（徐來飾演），家住杭州，與老父在西湖上擺渡爲生，過往渡客中有位名叫鐵兒（高占非飾演）的青年工人，因與阿玲朝夕相見，相愛甚深。每日上下班，鐵兒幫幫阿玲父女蕩槳划船，接渡乘客。阿玲也爲鐵兒補洗衣服，買菜燒飯，成爲湖上一對愛侶。一天，上海學畫的闊少爺孫一舟（孫敏飾演）泛舟西湖，偶見阿玲美貌，便心存

[130] 鍾大豐〈作爲藝術運動的三十年代電影(下)〉,《北京電影學院學報》1994 年第 1 期，頁 165。

[131] 《申報》，1935 年 11 月 29 日，本埠增刊㈤。

不良，串通杭城大流氓老王，指使爪牙大胖子（譚志遠飾演）脅迫阿玲去作孫一舟的模特兒。阿玲父親不允，被大胖子打成重傷，昏倒湖邊，不省人事。待阿玲聞訊趕到，大胖子乃佯作好人，幫助救護，並代籌醫藥費送醫院治療。阿玲受騙，答應孫一舟作一次模特兒。阿玲受辱回家，大流氓老王借著酒興欲加侮辱，被阿玲失手刺傷，正欲逃避，不幸已落入大爪牙大胖子魔掌，被迫作了妓女。這時，鐵兒因工廠倒閉失業，並被資本家誣指煽動工潮，已被捕入獄。三個月後，鐵兒獲釋，到舊地找尋阿玲父女，時阿玲父已傷癒流落外埠，鐵兒得知阿玲遭遇，決心將她尋回，經過種種周折，當他與阿玲重逢時，可憐的阿玲已被摧殘得不能言語了。[132]

　　該片的編劇及導演沈西苓，係 1904 年生於浙江德清，早年在浙江甲種工業學校染織科學習，熟悉該片所描寫的生活，因此片中許多人物形象都塑造得生動、真實。[133]鐵兒敦厚的性格，阿玲純潔的心靈，以及他倆真摯的愛情，同他倆的不幸遭遇，更形成鮮明對照。影片以嚴密而均勻的結構，含蓄的畫面，緩慢的節奏，沉重的調子，好好地宣泄了作者對窮苦人們的同情和對黑暗勢力的憤懣。[134]片子開頭那個諷喻上流社會的男人們高喊婦女解放的虛偽面目的非敍事蒙太

[132]　《中國電影大辭典》，頁 118。

[133]　封敏、陳家璧〈沈西苓〉，中國電影家協會中國電影史研究部編纂《中國電影家列傳》第 1 集，北京：中國電影出版社，1982 年，頁 84、88。

[134]　程季華主編《中國電影發展史（初稿）》第 1 卷，北京：中國電影出版社，1981 年，頁 322。

奇段落，片中寧靜優美的西湖風光與在這裡發生著的黑暗殘酷的社會現實之間的尖銳對比……對不給人留下深刻的印象。[135]全片結束在鐵兒好不容易出獄，又因搗毀妓院而第二度入獄，那種英勇不屈的行徑，應該是破天荒的。[136]該片在金城大戲院上映時的廣告詞謂「這是一部大膽描寫婦女解放運動的悲喜劇」！「寫一個天眞的女性的零落，寫一個純正青年的吶喊！」並強調該片「美麗也美麗到極點，悽楚也悽楚到極點」，爲「廢娼運動的急先鋒，資本社會的照妖鏡」。[137]廣告詞刻意在同情娼妓悲慘的命運上發揮，如「公娼，私娼，模特兒……中國千萬的女性在幹這樣的事！這是現代女性的職業！？都是現代女性職業中的非人職業！她們應當做嗎？她們不做這樣職業時又怎樣呢？」[138]並登載出「船家女序曲」的所有歌詞：

> 黃昏街頭的野百合，茜紗燈下的夜鶯鶯，心底含淚獻殷懃，笑屬含愁迎著買笑人。熱心的仕女發著動聽的高論，廢娼的口號響過行雲；散會後何處消魂？歌台舞榭的酖樂忘情。請問高貴的仕女們，誰願作落花飛絮的飄零？一切罪惡都產生在黑暗的環境，她們是衹

[135] 鍾大豐〈作爲藝術運動的三十年代電影（下）〉，《北京電影學院學報》1994 年第 1 期，頁 170。

[136] 曾西霸《走入電影天地》，臺北：志文出版社，1988 年，頁 158。

[137] 《申報》，1935 年 11 月 29 日，本埠增刊㈤。

[138] 《申報》，1935 年 11 月 27 日，本埠增刊㈣。

爲了求生，求生！[139]

但是誰又能解救她們呢？現實的無奈與宿命，誠如該片廣告詞所謂的「湖光山色都如夢！野草閒花遍地愁！」[140]

　　總之，在 30 年代的大多數中國影片中，女性被描寫爲社會的受害者，遭受猜忌，受人利用和虐待。生活目標的不明確使得她們的奮鬥也漫無目的。影片不僅表現了她們面對偏見時爲爭取解放和生存所作的鬥爭，同時也表現了她們對女性在社會中地位的根本認識，對傳統的理解，以及對謀求進步和發展過程中遇到困難的認識。[141]這些都充分顯示，在社會意識逐漸覺醒的 30 年代，部分有心人士（大多爲男性）對於當時中國婦女處境的同情和關懷。

[139] 同上。

[140] 《申報》，1935 年 11 月 30 日，本埠增刊㈥。

[141] 烏爾蘇拉・魏德著、單萬里、李宏斌譯〈奧地利和中國電影中的女性形象刻畫──從開端至 60 年代〉，《亞洲影片收藏研討會論文集》，北京：1996 年 10 月，頁 184。

結　　論

　　抗戰前十年間上海娛樂社會極其活絡，其活絡的原因已在本書第一章中詳加論述。這些原因，如極其衆多而密集的人口、特殊而較安定的租界環境、陸續引進的近代物質文明、人際關係疏離的移民社會、無所不在的幫會勢力、相繼而至的新型文化人，也或多或少存在於同時期的中國其他大城市中，但是在數量上和程度上都遠不能與上海的情況相提並論。

　　在上海娛樂社會中，西方科技文明下的產物——電影，是抗戰前十年間上海最普及化的一項娛樂。本書側重在中國電影的論述，因爲外國片的觀衆，究竟只占上海人中的一小部分，他們大多屬於中上階級和青年學生，一般社會大衆，大多還是中國片的忠實觀衆。因此國片的主題和內涵，是最能影響上海社會大衆的，相對的，國片的主題和內涵的取向，也往往隨觀衆的愛惡而轉變。這十年間，上海的電影由於左翼人士雲集滬上，左翼文藝運動的大行其道，而有不少的「左翼電影」應運而生。這些左翼電影大肆宣揚其反帝、反資、反封建的理念，使得上海娛樂社會充斥著一片「進步」的氣息，激起了人們對於無產階級大衆的關注，以及對於弱勢人民的同情。其盡情地揭發社會的黑暗面和刻意地強調人性的負面，帶給上海人的震撼，也委實不小。1931 年「九・一八」

事變發生後，日本帝國主義對中國的侵略行動，日甚一日，尤其是「一・二八」上海事變的刺激，上海人的愛國情緒大為昇華，抗日救亡的言行，如火如荼地展開。電影界自不例外，一部又一部的抗日電影，相繼推出。這些抗日影片，一般而言，其戰爭場面都不大，多屬低成本的製作，而且在政府當局和租界列強勢力的打壓之下，只能以間接、曲折等方式來宣傳抗日救國，甚至用隱喩、暗示、影射等手法來達其目的，可謂用心良苦。由於五四新文化運動的激盪，西方各種思潮的輸入，抗戰前十年間的中國社會已有所覺醒，基於對婦女艱苦處境的關懷，一些以女性為題材的電影紛紛出現，實為中國社會的一大進步。

而京劇是中國最大的一個劇種，抗戰前十年間它在上海風行的程度，僅次於電影。上海在中國近代化的過程中，是與西方接觸較早，所受衝擊最深的地方。與中國其他城市居民相比，上海人是較為開通的。其勇於打破傳統的喜新偏好，是他們較為開通的具體表現，二十世紀初期的京劇改良運動，就是以上海為中心而展開的，如時裝京劇的出現、新型舞臺的創設、機關布景的採用、連臺本戲的風行，以至於男女同臺的演出、案目制度的廢除、檢場的沒落等等，在在都顯示了「海派京劇」的獨特風格。但上海過度商業化的結果，致風氣丕變，其中屬於負面的，如奢靡、庸俗、現實、膚淺、油滑等，不一而足。這些惡性海派文化所衍生的後果，表現在京劇方面，就是注重視覺官能的刺激，故有人稱北京曰聽戲，上海曰看戲，京劇的京、海派之分，也就奠基於此。為

了迎合上海觀衆的胃口；海派京劇的演員挖空心思，絞盡腦汁，摹倣西方的特技、魔術，益以日新月異的聲、光、電等科技，在舞臺上盡情發揮，不惜使用眞刀眞槍開打，而招致「京劇變成雜耍」之譏，甚至更異想天開地連眞狗、眞牛、眞蛇、汽車、黃包車都上了舞臺，全然偏離了改良創新的美意，流於低俗，爲人所詬病。

電影、京劇之外，申曲（滬劇）、越劇、淮劇、揚劇、錫劇、甬劇、粵劇、崑曲、話劇、評彈（說書）、滑稽戲等，在抗戰前十年間的上海，都各擁有基本的觀衆。還有幾處大型的遊樂場，因規模較大，占地又廣，場內各種節目應有盡有，而又門票便宜，每天都吸引了大量的遊客，是爲上海一般大衆消遣娛樂的最佳去處。

總之，抗戰前十年間上海的娛樂社會，是極其活絡而多彩多姿的，其呈現的風貌是多方面的。這些源自外國租界的休閒和娛樂方式與傳統的一起構成了上海城市文化的中心部份。[1]有值得稱讚的地方，也有遭人物議的地方。其內涵特色也不全然如本書所論述的那麼一致性和統合性，甚至還有相互矛盾、衝突之處，本書只是以影劇爲中心作一概括性的探索而已，不足之處，請參閱本書附錄「十年間上海娛樂社會大事記（以影劇爲中心）」，或能有所裨助。

[1] 李歐梵著、毛尖譯《上海摩登：一種新都市文化在中國 1930～1945》，香港：牛津大學出版社，2000 年，頁 18。

附錄：十年間上海娛樂社會大事記
（以影劇為中心）

1927 年（民國十六年）

3 月 22 日　國民革命軍完全占領上海。

5 月 6 日　五洲影片公司出品的黑白無聲紀錄影片《蔣介石北伐記》在百星大戲院起映，共十大本，一次演完。

6 月 1 日　大中華百合影片公司出品，由黎錦暉編劇、魏縈波排舞、中華歌舞學校表演、黎明暉主演的歌舞劇影片《可憐的秋香》，在中央大戲院起演。

7 月 1 日　上海著名京劇票房自是日起舉行會串演出，一連四天，參加的有逸社、恆社、雅歌集、大同社四個票房。

　　△中華歌舞大會串在百星大戲院舉行，一連四天，演出歌舞劇、京劇、崑劇等，參加演出的有黎明暉、王漢倫、王元龍、袁寒雲、楊耐梅等人。

8 月 31 日　上海電影界游藝大會在中央大戲院舉行，一連四天（至 9 月 3 日），參加演出的有王元龍、鄭小秋、朱少泉、阮玲玉、楊耐梅、鄭正秋、王獻齋、王漢倫、龔稼農等人。

9 月 10 日　京劇四大名旦之一的尚小雲，在榮記大舞臺
　　　　　　起演，其他參加演出的尚有王又宸、小翠花、尚
　　　　　　富霞、蔣少奎等人。（演至 10 月 16 日爲最後一
　　　　　　天）

10 月 15 日　全部翻新改建歷時半年的上海大戲院重新
　　　　　　開幕，放映的影片是滑稽演員開登（Buster
　　　　　　Keaton）主演的《最後之勝利》（Joseph M.
　　　　　　Schenck）。

11 月 8 日　京劇四大名旦之一的荀慧生（白牡丹）第六
　　　　　　次至上海，是日起在天蟾舞臺演出（演至 12 月
　　　　　　8 日爲最後一天），是日的戲碼爲《全本鴻鸞禧》。

12 月 4 日　明星影片公司 1927 年出品的社會寫實片《馬
　　　　　　永貞》（黑白，無聲，張慧沖、鄭小秋、王吉亭、
　　　　　　趙靜霞、蕭英主演，鄭正秋編劇，張石川導演）
　　　　　　在中央大戲院起映。（每場加映明星影片公司攝
　　　　　　製的蔣〔介石〕宋〔美齡〕結婚紀念影片）

12 月 13 日　由崑劇傳習所易名的新樂府在笑舞臺開始
　　　　　　演出。（演至次年 4 月 5 日）

12 月 17 日　南國社（話劇團體）在上海藝術大學的小
　　　　　　劇場舉行「魚龍會」演出，自是日起至 23 日止，
　　　　　　共演出七天，劇目有《蘇州夜話》、《名優之死》
　　　　　　等。

是　年　暨南影片公司、大東影片公司、滬江影片公司、
　　　　　天生影片公司、元元影片公司成立。

△常、錫兩幫藝人在先施樂園正式掛牌，通力合演常錫文戲。

1928 年（民國十七年）

2 月 23 日　美國聯美影片公司（United Artists Picture）1928 年出品由喜劇演員卓別麟（Charles Chaplin）自導自演的影片《馬戲》（The Circus，黑白，無聲）在卡爾登影戲院起映。

2 月 25 日　光陸（The Capitol）大戲院（在博物館路、蘇州路口）開幕，放映的影片是歐洲片《採花浪蝶》（Casanova；愛溫麥司鳩肯主演）。

3 月 10 日　月宮影戲院（在北四川路、武進路口月宮飯店四樓，原為月宮天臺樂園，1927 年 12 月 14 日開始對外營業，1928 年 1 月 27 日改為天臺劇場，再改為月宮影戲院。至 1928 年底停閉）開幕。

3 月 18 日　明星影片公司 1928 年出品根據英國劇作家王爾德原著改編的電影《少奶奶的扇子》（黑白，無聲，由楊耐梅、宣景琳、蕭英、龔稼農主演，洪深、張石川導演）在中央大戲院起映。

3 月 25 日　由西席地密爾（Cecil B. de Mille）導演的宗教片《萬王之王》（King of Kings；黑白，無聲，H. B. Warner、Jacqueline Logan 主演，1927 年美國 Pathé 公司出品）在夏令配克影戲院起映。

3 月 27 日　美國米高梅（Metro-Goldwyn-Mayer）影片公司 1925 年出品的歷史古裝片《賓漢》（Ben-Hur；黑白，無聲，Ramon Novarro、Francis X. Bushman 主演，Fred Niblo 導演）在卡爾登影戲院起映。

　　春　奧飛姆大戲院建成開業。（1933 年至 1949 年，戲院多次易主，曾改名鴻飛大戲院、天樂大戲院、滬西中華大戲院、滬西大戲院）

5 月 11 日　美國福斯（Fox）影片公司出品的浪漫艷情片《卡門》（即《蕩婦心》，Loves of Carmen；黑白，無聲，桃樂絲德里奧〔Dolores Del Rio〕、Victor McLaglen 主演，Roaul Walsh 導演）在百星大戲院起映。

5 月 13 日　明星影片公司 1928 年出品的武俠神怪片《火燒紅蓮寺》（黑白，無聲，鄭小秋、夏佩珍主演，張石川導演）在中央大戲院起映。（該片共拍了十八集，最後一集於 1931 年 6 月上映）

6 月 13 日　羅漢劇社在笑舞臺演出新排民國信史新劇《黎元洪》。（演至 6 月 18 日爲最後一天）

　　△民新影片公司出品的歷史古裝片《木蘭從軍》（黑白，無聲，李旦旦、林楚楚、梁夢痕、辛夷、邢少梅主演，侯曜導演）在中央大戲院起映。

7 月 25 日　由前雲南省長唐繼堯將軍主演的《洪憲之戰》（黑白，無聲，張普義導演，馬徐維邦、陸劍芬

等助演，朗華影片公司 1928 年出品）在中央大
戲院起映。

9 月 14 日　由麒麟童（周信芳）、小楊月樓、劉漢臣、
王芸芳、高百歲、劉奎官等合演的新排京劇機關
布景連臺本戲《頭本封神榜》在天蟾舞臺起演。

9 月 30 日　戰爭文藝片《七重天》（7th Heaven；黑白，
無聲，Janet Gaynor、Charles Farrell 主演，Frank
Borzage 導演，美國福斯影片公司 1927 年出品，
Janet Gaynor 因本片而獲第二屆奧斯卡最佳女主
角金像獎）在上海大戲院起映。

10 月 1 日　逸園跑狗場（為法商鄒祿買下英商馬立斯的
私人花園開設的）開張營業，為當時遠東最大的
賭窟之一。

10 月 3 日　天一影片公司冒險實地攝製的黑白無聲紀錄
片《國民軍涿州戰史》在中央大戲院起映。

10 月 12 日　京劇四大名旦之一的程艷（硯）秋自是日
起在榮記大舞臺演出，其他參演的有貫大元、周
瑞安、侯喜瑞、金少山、郭仲衡、李多奎等。（演
至 11 月 20 日為最後一天，其間程氏於 10 月 27
日演出新戲《玉獅墜》，11 月 6 日演出新戲《文
姬歸漢》，11 月 10 日演出新戲《梅妃》，11 月 13
日演出新戲《紅拂傳》）

10 月 14 日　號稱「空前武俠冒險機關國產電影」的《關
東大俠》（黑白，無聲，鄔麗珠、查瑞龍、伍天

游、譚劍秋主演，任彭年導演，月明影片公司出
品）在中央大戲院起映。（映至 10 月 16 日，次
日起改由新中央大戲院接映）

10 月 22 日　浙江水災籌賑會假榮記大舞臺舉行京劇伶
票義演，自是日起至 26 日，共五天，參加演出
的有杜月笙、王曉籟、裘劍飛、朱傳茗、張嘯林、
周瑞安、貫大元、程艷秋、侯喜瑞等人，演出的
戲碼有《黃鶴樓》、《玉堂春》等。

11 月 28 日　民新影片公司 1928 年出品的黑白無聲紀錄
影片《國民革命軍海陸空大戰記》（從 1924 年孫
中山韶關誓師北伐起，至 1928 年北伐完成止，
爲第一部有系統的軍事政治歷史）在中央大戲院
起映。

12 月 7 日　根據轟動滬蘇的時事改編的京劇時裝新戲《黃
慧如與陸根榮》（趙如泉、趙君玉等合演）在上
海舞臺起演。

12 月 15 日　南國劇社在梨園公所樓上舉行第一次話劇
公演，日夜所演出的劇目爲《生之意志》、《名優
之死》、《最後的假面具》、《蘇州夜話》、《湖上的
悲劇》、《古潭的聲音》等。

12 月 17 日　京劇四大名旦之首的梅蘭芳自是日起在榮
記大舞臺演出，其他參演的有王鳳卿、李萬春、
金少山、姜妙香、侯喜瑞、蕭長華等。（演至次
年 1 月 30 日爲最後一天）

12 月 22 日　南國劇社是日起又公演兩天，劇目有《父
　　　　　　歸》、《未完成的傑作》、《生之意志》、《名優之死》、
　　　　　　《湖上的悲劇》等。

12 月 23 日　大光明（Grand）大戲院〔在靜安寺路〔派
　　　　　　克路西〕〕開幕，放映的是美國片《笑聲鴛影》(The
　　　　　　Man Who Laughs)。(1930 年 11 月停業）

是　　年　《戲劇月刊》創刊，主編爲劉豁公。(共出三
　　　　　　十六期，每期平均篇幅約七十萬字，至 1930 年
　　　　　　停刊）

　　　　　△平聲社（崑曲票房）成立，專重彩排，經常參加
　　　　　　賑災戲義演。

　　　　　△明月影片公司、金龍影片公司成立。

1929 年（民國十八年）

1 月 31 日　豫、陝、甘、晉、冀、察、綏、魯、粵、桂、
　　　　　　蘇、浙、黑十三省賑災會假共舞臺舉行京劇義演，
　　　　　　一連兩天，參加演出的有梅蘭芳、譚小培、李萬
　　　　　　春、金少山、譚富英、王鳳卿等人。

1　　月　朱穰丞組織辛酉劇社，在中央大會堂演出話劇
　　　　　　《狗的跳舞》，演員有袁牧之、羅鳴鳳等人。

2 月 1 日　東海戲院（Eastern Theatre；在法租界霞飛路）
　　　　　　開幕，放映的影片是卓別麟自導自演的《馬戲》。

2 月 9 日　《飛行將軍》（Captain Swagger，黑白，有聲，
　　　　　　由羅拉洛、蘇卡樂等主演）在夏令配克影戲院起

映，是第一部在中國公映的有聲電影。

2 月 10 日　東南大戲院（在民國路、舟山路口）開幕，放映的影片是美國片《戰地良緣》（War Paint）。（1939 年停業改爲堆棧。1947 年 11 月沈銀水投資改建、改名銀都大戲院，於 1948 年 3 月 18 日正式開幕。

2 月 11 日　好萊塢（Hollywood）大戲院（在海寧路、乍浦路口）開幕，放映的是外國歌舞片《神仙艷舞》。（1930 年 7 月 5 日由德商孔雀公司接辦，改名爲國民〔People's〕大戲院。1931 年 7 月又由英商高昌洋行接辦，改名爲威利〔Willie's〕大戲院。1942 年售與日本人，改名爲昭南劇場。抗戰勝利後由上海市社會局接收，改名爲民光劇院）

3 月 1 日　美國派拉蒙影片公司（Paramount Pictures）1927 年出品的《翼》（Wings；又譯《飛機大戰》或《鐵翼雄風》，黑白，無聲，Clara Bow、Charles Buddy Rogers、Richard Arlen 主演，William Wellman 導演，該片曾獲第一屆奧斯卡最佳影片金像獎）在奧迪安大戲院、大光明大戲院同日起映。

　　春　洪深組織成立復旦劇社，在新中央演出羅當新的《西哈諾》，演員有洪深、馬彥祥、吳鐵翼、包時等。

5 月　復旦劇社在復旦大學內演出話劇《同胞姐妹》、《寄

生草》、《女店主》等。

　　△以發表戲劇文章爲主由田漢主編的綜合性刊物
　　　《南國月刊》在上海創刊。

8月3日　南國劇社在寧波同鄉會舉行第二次話劇公演，
　　　　　是日起一連三天，除了一些舊劇目外，還演出了
　　　　　王爾德的《莎樂美》，由兪珊、金燄、鄭君里等
　　　　　人主演。

8　月　復旦劇社演出話劇《街頭人》、《同胞姐妹》、《可
　　　　　憐的裴迦》。

9月5日　上海伶界聯合會的機關報《梨園公報》創刊，
　　　　　由孫玉聲（海上漱石生）擔任主筆，是繼《羅賓
　　　　　漢》（1926 年 12 月 16 日創刊）後上海最重要的
　　　　　戲曲報紙。（至 1931 年 12 月 29 日停刊）

9月7日　長江大戲院（在茂海路、乍浦路口）開幕。

10　月　藝術劇社（話劇團體）正式成立，參加者有「創
　　　　　造社」的馮乃超、鄭伯奇、陶晶孫，「太陽社」
　　　　　的錢杏邨、孟超、楊邨人，和剛從日本回國的沈
　　　　　西苓、許幸之、石凌鶴等人。

11 月 26 日　美國米高梅影片公司 1929 年出品的歌舞片
　　　　　《百老匯之歌舞》（Broadway Melody；黑白，有
　　　　　聲，部分場景爲彩色，由 Charles King、Anita
　　　　　Page、Bessie Love 主演，Harry Beaumont 導演，
　　　　　該片曾獲第二屆奧斯卡最佳影片金像獎）在卡爾
　　　　　登影戲院起映。

12 月 3 日　天一影片公司出品的武俠片《血滴子》（黑白，無聲，陳玉梅、胡珊、陸劍芬、陶雅雲主演，姜起鳳導演）在中央大戲院起映。

12 月 5 日　由劉別謙（Ernst Lubitsch）導演的宮闈歷史片《愛國男兒》（The Patriot；黑白，無聲，Emil Jannings、Lewis Stone、Florence Vidor、Neil Hamilton 主演，美國派拉蒙影片公司 1928 年出品，是德國導演劉別謙到好萊塢後的首部作品；獲第二屆奧斯卡最佳編劇金像獎）在奧迪安大戲院起映。

是　年　錫藩影片公司、昌明影片公司、大東金獅影片公司、孤星影片公司成立。

△九星大戲院（在愛多亞路）於是年開幕營業，主要演出戲劇，也曾放映電影。

△逸園夏令影戲場（在亞爾培路逸園內）創設，是奧迪安大戲院的夏季分院。

△嘯社（崑曲票房）成立，專事研究音律曲調，多唱創新曲本。

△英商籌建於 1927 年的明園跑狗場竣工並開始營業。（位於華德路南側，占地 53 畝；1931 年 3 月工部局懾於社會輿論反對，禁其營業，不久，改建為明園遊樂場，於 1931 年 7 月 20 日開幕）

1930 年（民國十九年）

1月5日　孔雀東華大戲院（原名東華〔Palais Oriental〕大戲院，在霞飛路〔華龍路西〕）改名爲巴黎（Paris）大戲院，是日開幕，放映的是托爾斯泰（Leo Tolstoy）原作改編的《愛》（Love；黑白，無聲，由約翰吉爾勃（John Gilbert）、格萊特嘉寶〔Greta Garbo〕主演，Edmund Goulding 導演，美國米高梅影片公司 1927 年出品）。

1月6日　藝術劇社在寧波同鄉會舉行第一次話劇公演，自是日起一連三天，演出的劇目有《愛與死〔的角逐〕》（法國羅曼羅蘭原作，由沈西苓導演）、《樑上君子》（美國辛克萊原作，由魯史導演）和《炭坑夫》（德國米爾頓原作，由夏衍導演）。

1 月 7 日　梅蘭芳、馬連良、姜妙香、姚玉芙等是日起在榮記大舞臺演出京劇，首日的戲碼爲《探母回令》。（演至 1 月 15 日爲最後一天）

1 月 11 日　「譽滿申江中國唯一歌舞團」之梅花少女歌舞團在東南大戲院起演。

1 月 18 日　蓬萊大戲院（在小西門蓬萊市場之東部）開幕，放映的是美國片《情海蘋花》。

1 月 29 日　山西大戲院（在北山西路〔寧海路北〕）開幕。

1 月 30 日　光華大戲院（在孟納拉路、成都路口）開幕，放映的是武俠片《新羅賓漢》。

　　△黃金大戲院（Crystal Palace，在敏體尼蔭路、法

大馬路口）開幕，放映的電影是俠義片《大姑娘》
（Senorite；由 Bebe Daniels、William Powell、James
Hall 主演）。後改演京劇。

△奇情冒險片《四羽毛》（The Four Feathers；黑白，
有聲，William Powell、Richard Arlen、Fay Wray
等主演，Lothar Mendes、Merian C. Cooper、Ernest
Schoedsack 聯合導演，美國派拉蒙影片公司 1929
年出品）在奧迪安大戲院起映。

2 月 22 日　洪深在大光明戲院抗議該戲院放映的辱華電
影《不怕死》（Welcome Danger；黑白，有聲，
由喜劇演員羅克〔Harold Lloyd〕主演，Clyde
Bruckman 導演，羅克自製 1929 年出品），被警
方拘捕，引發眾怒，予以聲援，當天即獲釋。

3 月 1 日　新編宋史武俠神秘奧妙機關布景之京劇連臺
本戲《頭本水泊梁山》在三星舞臺起演。

3 月 2 日　中國左翼作家聯盟（簡稱＂左聯＂）在上海
成立。大會通過左聯的理論綱領和行動綱領，選
出沈端先（即夏衍）、馮乃超、錢杏邨、魯迅、
田漢、鄭伯奇、洪靈菲七人爲常務委員。

3 月 16 日　上海申曲歌劇公會成立，是爲上海滬劇的先
聲。

3 月 19 日　戲劇協社、南國社、摩登社、辛酉劇社、藝
術劇社、劇藝社等聯合組成上海戲劇運動聯合
會。（同年 8 月 1 日又改組爲中國左翼劇團聯盟，

公開打出左派的旗號。次年 1 月改名爲中國左翼
戲劇家聯盟）。

3 月 27 日　美國派拉蒙影片公司 1929 年出品的宮闈歌
舞片《璇宮艷史》（The Love Parade；黑白，有
聲，希佛萊〔Maurice Chevalier〕、珍妮麥唐納
〔Jeanette MacDonald〕主演，劉別謙導演）在奧
迪安大戲院起映。

3 　月　聯華影業公司成立（係由中華百合影片公司和
華北影片公司、新民影片公司、上海影戲公司合
併而成，同年 10 月 25 日在國民政府實業部及香
港政府同時註冊，董事長爲何東，總經理爲羅明
佑。1930 年 3 月，其上海分管理處成立，擁有
四個製片場），在當時上海電影界，與明星、天
一兩家大的影片公司鼎足而三。

　　△藝術劇社又演出話劇《西線無戰事》（德國雷馬
克原作）和馮乃超的《阿珍》。

4 月 28 日　藝術劇社被上海特別市公安局查封。（左聯
爲此發表〈對查封藝術劇社宣言〉）

5 月 12 日　上海伶界聯合會舉辦京劇伶票會串義演，在
上海舞臺演出《全本落馬湖》，由上海聞人杜月
笙客串飾演黃天霸，其他參演的伶票人士有林樹
森、麒麟童、金少山、張嘯林等。

5 月 17 日　戲劇協社第十四次公演，是日及 18、24、25
日四天，演出話劇《威尼斯商人》。

5 月 21 日　上海舞臺是日起初次開演京劇名武生蓋叫天主演之武打神怪機關布景新戲《頭本西遊記》。

5 月 30 日　友聯影片公司出品的武俠片《荒江女俠（第一集：大鬧寶林寺）》（黑白，無聲，徐琴芳、尙冠武主演，鄭逸生、陳鏗然、尙冠武聯合導演）在新中央大戲院起映。

5 月 31 日　辛酉劇社在中央大會堂演出話劇《文舅舅》。（6 月 7 日又演出《狗底跳舞》，6 月 8 日演出《桃花源》）。

6 月 11 日　南國社於是日、12、13 日三天在中央大戲院演出田漢改編自法國作家梅里美小說的話劇《卡門》，由兪珊主演。

6 月 21 日　戲劇協社是日及 22 日兩天在丹桂第一臺舉行第十五次公演，劇目仍爲《威尼斯商人》。

6 　月　中興大戲院開幕營業。（1932 年“一·二八”戰役被毀）

7 　月　中國左翼文化界總同盟（簡稱“文總”）在上海成立，是爲各左翼文化團體的總機構。

8 月 1 日　文藝片《棄婦》（The Divorcee；黑白，有聲，瑙瑪希拉〔Norma Shearer〕、Chester Morris 主演，Robert Z. Leonard 導演，美國米高梅影片公司 1930 年出品。瑙瑪希拉以主演該片獲第三屆奧斯卡最佳女主角金像獎）在卡爾登影戲院起映。

8 月 30 日　聯華影業公司拍攝的第一部電影《故都春夢》

（黑白，無聲，阮玲玉、王瑞麟、林楚楚主演，
朱石麟、羅明佑編劇，孫瑜導演，1930 年出品）
在北京大戲院起映。（該片為國片復興的第一聲，
製作嚴謹認真，大受觀眾歡迎）

8 月 31 日　「國際勝賽魔術大家」張慧沖是日起在三星
舞臺演出，一連四天，准演水遁神術。

9 月 6 日　浙江大戲院開幕，係西班牙人倍來亨兄糊開
設，專映電影。

9 月 21 日　德國雷馬克原作改編的戰爭影片《西線無戰
事》(All Quiet on the Western Front；黑白，有聲，
由 Lew Ayres、Louis Wolheim、Slim Summerville
主演，Lewis Milestone 導演，美國環球〔Universal〕
影片公司 1930 年出品，獲第三屆奧斯卡最佳影
片金像獎）在南京大戲院起映。

9 月 25 日　百老匯（Broadway）大戲院（在匯山路〔百
老匯路北〕）開幕，係奧迪安大戲院在公共租界
東區設立的連鎖戲院，是日放映的影片是劉別謙
導演的《璇宮艷史》(The Love Parade)。

9 月 30 日　東北遼西水災籌賑會假榮記大舞臺舉行京劇
義演，自是日起，一連三夜。是日夜的戲碼為杜
月笙夫人（姚玉蘭）的《花木蘭》、張嘯林等人
的《黃鶴樓》。（4 月 1 日夜為杜月笙等人的《開
山王府》、裘劍飛等人的《獅子樓》等。4 月 2
日夜為杜夫人的《轅門斬子》、裘劍飛等人的《翠

屏山》等）。

9　月　南國社遭上海市政府當局查封。

10 月 1 日　蓬萊大戲院（在小西門蓬萊市場之東部）開幕，放映的影片是《野人記》（Tarzan The Mighty）。

10 月 6 日　齊天舞臺開幕，爲專演京劇的戲院（不久，改名爲榮記共舞臺），是日夜戲爲蓋天紅主演的《頭本西遊記》。

10 月 22 日　美國著名女演員葛蕾泰嘉寶（Greta Garbo）第一部開口道白的黑白有聲文藝片《安娜克烈斯蒂》（Anna Christie；其他的演員有 Charles Bickford 等人，Clarence Brown 導演，美國米高梅影片公司 1930 年出品）在卡爾登影戲院起映。

10 月 29 日　明星（Star）大戲院（在派克路、青島路口）開幕，放映的影片是劉別謙導演的《璇宮艷史》。（該戲院初期專映電影，抗戰後改演戲劇）

11 月 3 日　國民政府頒布〈電影檢查法〉（共 141 條），自公布之日起施行。（1934 年 5 月 14 日，其第 3 條文字有所修改；1935 年 4 月 4 日，第 12 條文字有所修改）

11 月 11 日　新華大戲院（在亞爾培路中央運動場內）開幕（不久即停業），放映的是美國片《如意郎》（The Big Pond；黑白，有聲，梅立斯雪佛來〔Maurice Chevalier〕、克勞黛考爾白〔Claudette

Colbert〕主演，Hobart Henley 導演，美國派拉蒙
影片公司 1930 年出品）。

11 月 14 日　彩色有聲歌舞片《爵士歌王》（King of Jazz；
由爵士歌王保羅惠德門〔Paul Whiteman〕暨其全
班樂隊及 John Boles、Bing Crosby 合作演出，美
國環球影片公司 1930 年出品）在南京大戲院起
映。

11 月 21 日　新光（Strand）大戲院（在寧波路、廣西路
口）開幕，放映的是美國歌舞片《瑯瓅仙子》（Let's
Go Native；由 Jeanette MacDonald、Jack Oakie 主
演）。

11 月 28 日　上海申曲歌劇研究會宣告成立。

是　年　上海華威貿易公司製成中國第一架國產有聲電
影放映機——四達通發音機。

△揚劇小開口藝人葛錦華、尤彭年、戴雪梅、臧克
秋、金運貴、尹老巴子、陸長山等相繼至上海演
出。

△粵劇名伶薛覺先至上海演出。

1931 年（民國二十年）

1 月 1 日　福安大戲院（在小東門中華路口）開幕，放
映的影片是外國片《特別郵差》。

1 月 6 日　中國第一部配製電影歌曲的故事片《野草閒
花》（以蠟盤配音，配了歌曲「尋兒詞」，但對白

仍是無聲的。係聯華影業公司 1930 年出品，阮玲玉、金燄、劉繼群主演，孫瑜導演）自是日起在東南大戲院起映。

1 月 19 日　榮記大舞臺假座夏令配克影戲院，於是日及 1 月 20 日兩晚，特請梅蘭芳演出京劇。是日晚的戲碼爲《貴妃醉酒》、《青石山》、《劍舞》、《瞎子逛燈》及《刺虎》。（1 月 20 日晚的戲碼爲《汾河灣》、《雄黃陣》、《袖舞》、《變羊記》及《霸王別姬》）其他參演的名伶有王鳳卿、劉連榮、蕭長華、姜妙香等人。

1 月 29 日　國民政府公布〈電影檢查法施行規定〉16 條。

1 月 31 日　廣東大戲院（在北四川路）開幕。（1943 年至 1945 年間更名虹口中華大戲院。1945 年至 1951 年改名爲虹光大戲院）

1　月　大道劇社（話劇團體）成立。

2 月 19 日　三星舞臺初次推出的新排俠義機關布景京劇連臺本戲《頭本彭公案》（由趙如泉、毛韻珂、金素琴、賈璧雲主演）於是日起演。

2　月　蘭心（Lyceum）大戲院（在蒲石路、邁而西愛路口，創建於 1867 年）在蒲石路重建新屋落成。（同年 12 月 8 日起兼映電影，放映的是美國派拉蒙影片公司出品的《女兒經》（Girls About Town，由凱佛蘭茜絲〔Kay Francis〕、Joel McCrea、

麗琳泰熙曼〔Lilyan Tashman〕主演）。

3 月 15 日　中國第一部自製的黑白有聲（係用蠟盤配音的）故事片《歌女紅牡丹》（胡蝶、王獻齋、龔稼農主演，張石川導演，明星影片公司 1931 年出品）在新光大戲院起映。

3 月 18 日　戰爭鉅片《地獄天使》（Hell's Angels；黑白，有聲，Ben Lyon、James Hall、Jean Harlow 主演，Howard Hughes 導演，Howard Hughes 1930 年出品）在南京大戲院起映。

4 月 3 日　由俄國文豪托爾斯泰名著改編成的電影《復活》（Resurrection；黑白，有聲，約翰鮑爾斯〔John Boles〕、露佩范麗斯〔Lupe Velez〕主演，Edwin Carewe 導演，美國環球影片公司 1931 年出品）在新光大戲院起映。

　　△「美國電影之父」大衛葛雷菲士（David. W. Griffith）導演的傳記片《林肯》（Abraham Lincoln；黑白，有聲，Walter Huston、Una Merkel、Edgar Dearing、Russell Simpson 主演，美國聯美影片公司 1930 年出品）在南京大戲院起映。

4 月 4 日　第一部在中國公開放映的蘇俄影片《國魂》（Storm Over Asia；又譯為《亞洲風暴》、《亞洲風雲》、《成吉思汗的後代》，黑白，無聲，I. Inkizhinov、Valeri Inkizhinov、A. Dedintsev 主演，普多夫金〔V. I. Pudovkin〕導演，Mezhrabpomfilm

1928 年出品）在百星大戲院起映。

4 月 5 日　著名粵劇演員馮顯榮（文武小生）在廣東大戲院起演。

△聯華影業公司 1931 年出品的警世社會片《戀愛與義務》（黑白，無聲，阮玲玉、金燄、陳燕燕、劉繼群主演，卜萬蒼導演）在北京大戲院、光華大戲院同日起映。

4 月 9 日　英國 1929 年出品的海上災難片《鐵達尼遇險記》（Atlantic；黑白，有聲，Franklin Dyall, Madeleine Carroll 主演，E. A. Dupont 導演）在大光明大戲院起映。

4 月 29 日　由卓別麟自導自演的喜劇片《城市之光》（City Lights；黑白，無聲〔但音樂和音響則是有聲的〕，美國聯美影片公司 1931 年出品），是日夜起在南京大戲院上映。

5 月 9 日　由顧無爲編劇、盧翠蘭主演之新排機關有聲布景的京劇《樊梨花移山倒海》在齊天舞臺起演。

5 月 24 日　中國早期黑白有聲電影（用蠟盤配音的）之一的《虞美人》（徐琴芳、朱飛、尙冠武主演，陳鏗然導演，友聯影片公司 1931 年出品）在夏令配克影戲院起映。

6 月 9 日　《戲世界》創刊，主編爲趙嘯嵐、劉慕耘。（其總社址在漢口，特設分館於滬，其後總社全部人員遷至上海）

△上海三大亨之一的杜月笙，爲紀念其杜氏祠堂落成，自是日起，在堂內外舉行一連三天的京劇堂會戲，當時的南北京劇名伶（如梅蘭芳、楊小樓、馬連良等人）幾乎都參加演出，爲京劇史上空前的盛事。

6月20日　「空前絕後，光怪陸離」的活動燈彩展覽大會，自是日起在榮記大世界舉行十天，其中以「空中龍船」、「壁上巨人」、「水漫金山」最爲可觀。

6月27日　由巴黎舞廳別營之滬西巴黎露天跳舞場，於是晚開幕營業。

7月1日　中國自製的第一部片上發音（非蠟盤配音的）的黑白有聲對白故事片《雨過天青》（陳秋風、林如心、黃耐霜主演，夏赤鳳導演，華光片上有聲公司1931年出品）在新光大戲院起映。

8月1日　有「省港第一」之稱的粵劇永壽年班（擁有著名花旦千里駒、小生泰斗白玉堂等）在廣東大戲院起演，是日的戲碼爲《宋皇臺》。

8月15日　位於江灣之葉家花園開幕，除園林幽雅外，尚有各種娛樂、食物設備。

8月21日　申園開幕，是日晚有廣東煙花大會。

8月30日　明星歌劇社、明星影片公司、中央大戲院爲十六省水災聯合演劇助賑，是日在中央大戲院日夜表演。（日戲爲明星影片公司出品、鄭正秋導演、胡蝶主演的哀情影片《碎琴樓》，及鄭正秋、

胡蝶、嚴月嫻、王獻齋、夏佩珍、譚志遠等人演
出的時事悲劇《秋水怨》。夜戲爲京劇表演，戲
碼有《上天台》、〈四郎探母〉、《南天門》、《鳳凰
山》、《小放牛》、《貴妃醉酒》、《桑園會》、《二本
虹霓關》、《落馬湖》、《梅龍鎮》；參加演出的有
鄭正秋、胡蝶、洪深、張石川、宣景琳、顧梅君、
徐欣夫、鄭小秋、王吉亭、龔稼農等人）。

9 月 5 日　中華儉德會籌振全國水災遊藝大會自是日起
在該會舉行，前後四天（9 月 5、6 日，9 月 12、
13 日），其節目有全滬歌舞聯合大會、音樂大會、
京劇大會串等。

9 月 10 日　由勞萊（Stan Laurel）與哈臺（Oliver Hardy）
主演的美國滑稽片《錯盡錯絕》（Pardon Us；黑
白，有聲，James Parrott 導演，美國 Hal Roach 1931
年出品）在大光明大戲院起映。

9 月 16 日　由約瑟夫・馮史登寶（Josef Von Sternberg）
導演的德國文藝片《藍天使》（The Blue Angel；
黑白，有聲，依密爾琪寧氏〔Emil Jannings〕、瑪
蓮黛瑞絲〔Marlene Dietrich〕主演，德國烏發公
司 1930 年出品）在卡爾登影戲院起映。

9 月 26 日　美國社會寫實片《無冕帝王》（The Front
Page；黑白，有聲，亞道夫孟郁〔Adolphe
Menjou〕、Pat O'Brien、Mary Brian 主演，Lewis
Milestone 導演，Howard Hughes 1931 年出品）

在卡爾登影戲院起映。

9 月 29 日　新編的時裝京戲國難慘劇《東三省流血慘痛》（由盧翠蘭領導之全體京班演出，自萬寶山慘案演起）在齊天舞臺起演。

9　月　中國左翼戲劇家聯盟通過了〈中國左翼戲劇家聯盟最近行動綱領〉6 條，第一次提出了 " 左翼電影運動 " 的口號。

　△曙星劇社（話劇團體）成立。

10 月 28 日　天蟾舞臺初次演出「空前偉大滿清宮闈秘本歷史新劇」（京劇連臺本戲）《頭本滿清三百年》。

10 月 29 日　中國早期黑白有聲電影之一的《歌場春色》（宣景琳、紫羅蘭、楊耐梅、章擁翠主演，李萍倩導演，天一影片公司 1931 年出品）在新光大戲院起映。

11 月 1 日　百星（Pantheon）大戲院（1926 年 10 月 9 日開幕，係就福生路儉德儲蓄會裡的演講廳改建而成）改名為明珠（Pearles）大戲院（1936 年 7 月 1 日，又改名為海珠大戲院，1937 年 " 八·一三 " 戰事爆發而停業），是日放映的影片是聯華影業公司 1931 年出品的《自由魂》（湯天繡、周文珠、高占非主演，王次龍導演）。

　△齊天舞臺起演京劇連臺本戲《頭本乾隆下江南》，由盧翠蘭、李君玉（飾乾隆）、童月娟主演。

11 月 5 日　場面壯觀的美國西部開拓史影片《壯志千熱》
　　　　　　（Cimarron；黑白，有聲，李却狄克斯〔Richard
　　　　　　Dix〕、Irene Dunne、Estelle Taylor、Nance O'Neille
　　　　　　主演，Wesley Ruggles 導演，美國雷電華
　　　　　　〔Radio-Keith-Orpheum〕影片公司 1931 年出品，
　　　　　　獲第四屆奧斯卡最佳影片金像獎）在南京大戲院
　　　　　　起映。

11 月 8 日　號稱「中國唯一歌舞劇班」的梅花歌舞劇團
　　　　　　在中央大戲院起演，是日演出歌舞劇《仙宮艷史》
　　　　　　及獨幕愛國實事話劇《一個鐵蹄下的女性》，主
　　　　　　要演員為徐粲鶯、龔秋霞。

11 月 14 日　號稱「唯一北洋派艷舞團體」之華光女子
　　　　　　歌舞團在大世界起演。

11 月 20 日，東北義勇軍後援會為籌款接濟義軍，於是
　　　　　　日起，一連兩天，在天蟾舞臺舉行京劇義演，參
　　　　　　加演出的名伶名票有林樹森、譚富英、金少山、
　　　　　　雪艷琴、孫蘭亭、裘劍飛等，主要戲碼為《捉放
　　　　　　曹》、《全本販馬記》、《金本四郎探母》等。

12 月 9 日　上海文化界反帝抗日聯盟成立。

12 月 13 日　聯華影業公司 1931 年出品中國早期黑白有
　　　　　　聲電影（用蠟盤配製歌曲，但對白為無聲的）之
　　　　　　一的《銀漢雙星》（紫羅蘭、金燄主演，史東山
　　　　　　導演）在南京大戲院起映。

12 月 17 日　明星影片公司出品的《不幸生為女兒身》（黑

白，無聲，黃君甫、高倩蘋、王夢石主演，程步
高導演）在中央大戲院起映，其廣告詞謂該片係
「爲全國女同胞謀出路，實現男女平權之生力
軍」。

12　月　上海抗日救亡各團體在上海市商會舉行反日聯
合大公演。

是　年　威星大戲院開幕營業。（後改名"珠光"，再
改名"平安"、三改名"民安"，由於投資租賃
紛爭，空關十年未曾對外營業，1940 年 4 月由
卞毓英等五人租賃開設，名匯山大戲院。1945
年 4 月由日本人磯田修逸購下，改名爲天壽大戲
院。1945 年 4 月由季固周等人購下經營，仍名
匯山大戲院。

△滬西共舞臺開幕營業。（1935 年改建，改名高升
大戲院，1948 年改名爲大都會大戲院）

1932 年（民國二十一年）

1 月 1 日　國泰（Cathay）大戲院（在霞飛路、邁而西
愛路口）開幕，放映的是美國片《靈肉之門》（A
Free Soul；黑白，有聲，瑙瑪希拉〔Norma
Shearer〕、里昂巴里摩〔Lionel Barrymore〕主演，
Clarence Brown 導演，米高梅影片公司 1931 年
出品）。

1 月 12 日　上海伶界聯合會爲籌該會經費，舉行第二十

二次大會串，由杜〔月笙〕夫人、周信芳等人在
榮記大舞臺演出京劇《全部哭祖廟》等戲。

1 月 28 日　「一‧二八」事變爆發，日軍進攻上海之閘
北。（至 5 月 5 日，中日上海停戰協定簽字，戰
事才正式結束）

2 月 3 日　魯迅、茅盾、周起應、郁達夫、胡愈之、葉
聖陶、丁玲、馮雪峰、田漢等 43 人聯名發表〈上
海文化界告世界書〉，抗議日本製造的「一‧二
八」侵略暴行。

2 　月　東和館（後易名為東和劇場，係由日本東和株
式會社創建）開始營業，以演日本話劇和映日本
電影為主。

春　奧迪安大戲院（1925 年 10 月 9 日開幕，位於
北四川路宜樂里舊址）、上海（Isis）大戲院（1917
年 5 月 17 日開幕，在北四川路、虬江路口）、世
界（Universal）大戲院（1926 年 2 月 13 日開幕，
在賓興路、青雲路口）、寶興影戲院（1924 年 3
月開幕的）、中興大戲院（1931 年 6 月開幕的），
在「一‧二八」淞滬戰事中燬於兵火。

4 月 7 日　美國派拉蒙影片公司 1932 年出品的科幻恐怖
片《化身博士》（Dr. Jekyll and Mr. Hyde；黑白，
有聲，弗德烈麥許〔Fredric March〕、曼琳霍潑金
〔Miriam Hopkins〕、Rose Hobart、Holmes Herbert
主演，Rouben Mamoulin 導演。弗德烈麥許因主

演該片獲第五屆奧斯卡最佳男主角金像獎）在光
陸大戲院起映。

4 月 22 日　明星影片公司 1932 年出品由張恨水原著改
編的《落霞孤鶩》（黑白，無聲，胡蝶、夏佩珍、
龔稼農主演，程步高導演）在明星、中央兩大戲
院起映。

5 月 21 日　《時報》之副刊〈電影時報〉創刊，由滕樹
穀主編。

5 月 26 日　「名震歐洲，譽滿海內，唯一中國武技大家」
張寶慶，是日起在夏令配克影戲院演出。

6 月 4 日　福安大戲院自是起上映慧沖影片公司冒險攝
製的黑白部分有聲紀錄片《上海抗日血戰史》
（1932 年出品）。

6 月 5 日　梅花歌劇團是日起在中央大戲院演出最新編
排歷史宮闈古裝愛情歌舞劇《楊貴妃》，由“梅
花團五虎將”龔秋霞、徐粲鶯、張仙琳、蔡一鳴、
錢鍾秀主演。

6 月 19 日　天堂大戲院（在嘉興路、湯恩路口）開幕，
放映的是天一影片公司出品的片上發音有聲影片
《蘭芸姑娘》。（1935 年該戲院易名天韵大戲院。
抗戰期間由日人兒島經營，改名日進劇場。1945
年 9 月由季固周等人贖回，改名嘉興大戲院）。

6 月 26 日　號稱「中國第一部五彩佳片」《啼笑因緣》（張
恨水原作，嚴獨鶴編劇，胡蝶、鄭小秋主演，張

石川導演，明星影片公司 1932 年出品。全片十
一本，內有聲片二本，彩色二本）在南京大戲院
起映。

△奧飛姆大戲院是日起上映抗日紀錄片《淞滬血》
（黑白，無聲，暨南影片公司 1932 年出品）。

7 月 4 日　左翼電影工作者創辦電影理論批評之刊物《電
影雜誌》。（僅出四期即被查禁）

7 月 6 日　福安大戲院自是日起放映惠民影片公司 1932
年出品的抗日紀錄片《十九路軍光榮史》（黑白，
無聲）。

7 月 8 日　《晨報》（1932 年 3 月創刊，係國民黨 CC 系
潘公展所辦的報紙）的副刊〈每日電影〉（中國
電影藝術研究會編刊，附在《晨報》發行）創刊，
主編爲姚蘇鳳。（至 1936 年 1 月，因《晨報》的
收攤而停刊）

△共和大戲院自是日起上映聯華影業公司特派員隨
軍攝製的紀錄片《十九路軍抗日戰史》（黑白，
無聲，1932 年出品）。

7 月 24 日　時事紀錄片《十九路軍殲敵史》（黑白，無
聲）在共和大戲院起映。

7 　月　由中國左翼戲劇家聯盟領導下的影評人小組成
立，主要成員有王塵無、石凌鶴、魯思、毛羽、
唐納、舒湮、李一等，負責人是王塵無、石凌鶴，
他們先後將上海各主要大報的電影副刊爭取過

來，成爲左翼影評的陣地。

8 月 3 日　巴黎花園露天電影場起映明星影片公司 1932
　　　年攝製的黑白有聲抗日紀錄片《上海之戰》。

8 月 17 日　聯華影業公司 1932 年出品的黑白默片《續
　　　故都春夢》（金燄、阮玲玉、林楚楚、王次龍主
　　　演，卜萬蒼導演）在北京大戲院起映。

8 月 19 日　聯華影業公司 1932 年出品的抗日愛國片《共
　　　赴國難》（黑白，無聲，王次龍、高占非、金 燄、
　　　王人美、陳燕燕、劉繼群主演，史東山、孫瑜、
　　　王次龍、蔡楚生聯合導演）在巴黎花園露天電影
　　　場起映。

8 月 24 日　由外國人攝製的抗日戰事紀錄片《十九路軍
　　　一士兵》（A Soldier of the 19th Route Army，係粵
　　　語對白之有聲片）在巴黎花園露天電影場起映。

9 月 14 日　美國米高梅影片公司 1932 年出品的《人猿
　　　泰山》（Tarzan, The Ape Man；黑白，有聲，由
　　　韋斯摩勒〔Johnny Weissmuller〕主演，爲開泰山
　　　片之先河）在國泰大戲院起映。

10 月 16 日　號稱「全國最負時譽最爲名貴的歌舞團體」
　　　之梅花歌舞團，是日夜起在榮記大舞臺登臺演
　　　出。參加演出的舞星有曹蝶芬、徐徐、翁蘭魂、
　　　翁蘭雪、張煥玉、金麗娃等數十餘人。

10　月　春秋劇社（話劇團體）成立。

11 月 2 日　融光（Ritz）大戲院（在海寧路、乍浦路口）

　　　　　開幕，放映的影片是美國米高梅影片公司 1931
　　　　　年出品的《海闊天空》（ Hell Divers；黑白，有聲，
　　　　　由華萊斯皮榮〔 Wallace Berry 〕、Clark Gable、
　　　　　Conrad Nagel 主演，George Hill 導演 ）。（ 該戲院
　　　　　於抗戰時期，被日本人占領，改名求知大戲院，
　　　　　1945 年抗戰勝利後由國民黨中央宣傳部接管，
　　　　　改名爲國際大戲院 ）。

11 月 5 日　在「一・二八」淞滬戰役中燬於兵火的上海
　　　　　大戲院，經重建後於是日重新開幕營業，放映的
　　　　　影片是范朋克（ Douglas Fairbanks ）和琵琶黛妮
　　　　　兒（ Bebe Daniels ）主演的《銀河取月》（ Reaching
　　　　　for the Moon ）。

11 月 27 日　福安大戲院自是日起上映紀錄片《國難（ 九
　　　　　一八・一二八 ）》，其廣告詞謂之爲「第一部東北
　　　　　義勇軍喋血戰事鉅片」。

12 月 10 日　梅蘭芳自是日起在天蟾舞臺演出京劇（ 是
　　　　　日的主戲碼爲《蘇三起解》），參加此次演出的尚
　　　　　有馬連良、姜妙香、金少山、蕭長華等（ 演至 12
　　　　　月 31 日爲最後一天 ）。

12 月 18 日　救濟東北難民遊藝大會是日起在西藏路之
　　　　　新世界開幕。（ 京劇、話劇等各種遊藝節目陸續
　　　　　登場，至次年 1 月 8 日閉幕 ）

12 月 29 日　聯華影業公司 1933 年出品的《三個摩登女
　　　　　性》（ 黑白，無聲，阮玲玉、金燄、黎灼灼、陳

燕燕主演，田漢編劇，卜萬蒼導演）在上海、北京兩大戲院起映。（該片爲左翼電影運動中第一批具有廣泛社會影響的影片之一）

是　年　辣斐大戲院開幕營業。

△花園電影院（Lawn Cinema；在霞飛路法國拍毯總會的草地上）創設。（1932～33 年，是光陸大戲院的夏季分院）

△巴黎花園露天電影場（在兆中公園對面）創設。

1933 年（民國二十二年）

1 月 1 日　美國雷電華影片公司 1932 年出品之奇情壯觀災難片《蠻女天堂》（Bird of Paradise；黑白，有聲，桃樂絲德里奧〔Dolores del Rio〕、佐麥克利〔Joel McCrea〕、John Halliday 主演，金維多〔King Vidor〕導演）在南京大戲院起映。

△梅蘭芳、馬連良等是日起在天蟾舞臺義演京劇，是日的戲碼爲《全本法門寺》、《紅線盜盒》。（義演至 1 月 6 日爲最後一天）

1 月 15 日，駱駝演劇隊（話劇團體）成立。（1 月 27 日在民生中學大禮堂內演出《活路》；3 月初旬又在寧波同鄉會演出《誰是朋友》、《鐵隊》；3 月 29 日又在浦東青年會演出《誰是朋友》、《帝國主義的狂舞》）。

1 月 18 日　中外電影界親赴關外實地拍攝的紀錄片《東

北義勇軍浴血戰史》（黑白，無聲，1932 年出品）
在中央大戲院起映，其廣告詞謂之爲「九一八以
後最有價值之電影」。（次日，北京大戲院亦起映
該片）

1 月 26 日　京劇武生泰斗楊小樓在天蟾舞臺起演（演至
2 月 28 日爲最後一天，參加這次演出的尚有言
菊朋、金少山、林樹森、楊慧儂、劉硯亭等人），
是日的主戲碼爲《全本連環套》。

　　△榮金（Venus）大戲院（在康悌路〔藍維藹路西〕）
開幕，放映的是彩色歌舞片《錦繡緣》。

1 　月　王塵無、夏衍合辦了《電影評論》刊物，僅出
版一期，即被禁。

　　△華德（Ward）大戲院（在熙華德路）開幕。

　　△三三劇社、光光劇社、駱駝演劇隊（均爲話劇團
體）成立。

　　△華倫影片公司成立。

2 月 1 日　古代有聲影片公司出品的古裝黑白有聲京劇
電影《四郎探母》（譚富英、雪艷琴主演）在新
光大戲院起映，其廣告詞謂該片爲「開電影界的
新紀錄」，「創銀幕上的破天荒」。

2 月 2 日　美國米高梅影片公司 1932 年出品的警世片《大
飯店》（Grand Hotel；黑白，有聲，葛蘭泰嘉寶
〔Greta Garbo〕、約翰巴里摩亞〔John
Barrymore〕、瓊克勞馥〔Joan Crawford〕、華雷斯

皮萊〔Wallace Beery〕、里昂巴里麼亞〔Lionel
Barrymore〕主演，Edmund Goulding 導演，獲第
五屆奧斯卡最佳影片金像獎）在國泰大戲院起
映。

2 月 9 日　中國電影文化協會在上海成立，選出鄭正秋、
周劍雲、姚蘇鳳、卜萬蒼、孫瑜、史東山、金燄、
洪深、胡蝶、蔡楚生、陳瑜（田漢之化名）等 21
人爲執行委員，沈西苓、高梨痕、黃子布（夏衍
之化名）等 11 人爲候補執行委員。

2 月 16 日　蘇俄五年計畫成功之代表作《生路》（The
Road to Life；黑白，有聲，尼・巴達洛夫、伊・
基爾拉、米・熱洛夫主演，尼・艾克導演，蘇俄
國際工人救濟委員會影片公司 1931 年出品）在
上海大戲院起映。

2 月 19 日　明月歌劇社王人美、黎莉莉、胡笳暨全體社
員，是日起在北京大戲院演出美藝歌劇，節目有
《羅曼斯加》、《泡泡舞》、《可憐的秋香》、《野玫
瑰》等。

3 月 1 日　美國派拉蒙影片公司 1932 年出品的戰爭文藝
片《戰地情天》（A Farewell to Arms；一譯《戰
地春夢》，黑白，有聲，係據海明威〔Hemingway〕
原作改編，加萊古柏〔Gary Cooper〕、漢倫海絲
〔Helen Hayes〕主演，法蘭克鮑若琪〔Frank
Borzage〕導演）在光陸大戲院、蘭心大戲院同

　　　　　日起映。

　　　△北平書場（在愛多亞路南京大戲院對面）開幕，
　　　　　是日起由「鼓界泰斗」白雲鵬說演《黛玉焚稿》、
　　　　　《小黑姑娘》、《馬鞍山》等。

3 月 5 日　明星影片公司 1933 年出品的中國第一部左翼
　　　　　電影《狂流》（黑白，無聲，胡蝶、龔稼農、王
　　　　　獻齋主演，夏衍編劇，程步高導演）在中央大戲
　　　　　院、上海大戲院同日起映。

　　　△光華大戲院是日起特別舉行意大利萬國電影比賽
　　　　　會中國代表作品展覽會。（3 月 5、6 日在該院放
　　　　　映的是《三個摩登女性》；3 月 7 日爲《野玫瑰》；
　　　　　3 月 8 日爲《城市之夜》〔與北京大戲院同時放
　　　　　映〕，3 月 11 日爲《都會的早晨》〔在北京大戲院
　　　　　放映〕）

3 　月　　中共黨的電影小組正式成立，直屬於其中央文
　　　　　化委員會，成員有夏衍、錢杏邨、王塵無、石凌
　　　　　鶴、司徒慧敏，由夏衍任組長。

5 月 20 日　復旦劇社是日及 21 日在復旦大學的體育館
　　　　　內演出洪深的《五奎橋》話劇，由朱端鈞導演，
　　　　　袁牧之也參加了演出。

5 月 26 日　梅蘭芳自是日起在天蟾舞臺演出京劇（是日
　　　　　大軸爲《蘇三起解》。（梅氏此次演出至 7 月 4 日
　　　　　爲最後一天）

　　　△香港大戲院（在北四川路大德里口）開幕。（1937

年"八・一三"淞滬會戰爆發而停業）

6月4日　春秋劇社是日及5日在寧波同鄉會第一次公演，演出話劇《名優之死》、《梅雨》。

6月8日　是日起由王震亞領導的黑貓魔術歌舞團在東南大戲院演出。

6月14日　斥資百萬金拆舊重建的大光明大戲院重新開幕，是當時上海最豪華的電影院，是日放映的是美國戰爭片《熱血雄心》（Hell Below；黑白，有聲，勞勃脫蒙哥茂萊〔Robert Montgomery〕、Walter Huston 主演，Jack Conway 導演，米高梅影片公司 1933 年出品）。

6月16日　是日及17日梅蘭芳在天蟾舞臺首度演出新排歷史愛國京劇《抗金兵》，由梅氏飾女主角梁紅玉、林樹森飾韓世忠，其他的演員尚有金少山、蕭長華、姜妙香、劉連榮等。

6月27日　是日起至29日，新成立的曦升劇社（話劇團體）在寧波同鄉會演出三幕劇《C夫人肖像》、獨幕劇《街頭人》及《母親》、《兩條戰線》等，參加演出的有趙丹、王爲一、熊熊等人。

7月5日　好萊塢愛麗歌舞團（The Hollywood Hi-Lights International Revue）自是日起在卡爾登影戲院演出。

7月8日　甫成立的新地劇社是日及9日在聖母路俄羅斯劇場演出話劇《淹沒》、《殘芽》、《雪的皇冠》、

　　　　《日出》（不是曹禺的《日出》）、《弟兄》。

7 月 16 日　以「平民化」爲號召的榮記大舞臺開幕，是
　　　　日是由北平醒世社演出文武歌劇《皆大歡喜》（日
　　　　戲）及《頭本乾隆下江南》（夜戲）。

8 　月　新成立不久的藝華影片公司（1933 年初成立的）
　　　　改組爲藝華影業有限公司，開始拍攝左翼電影，
　　　　陽翰笙、夏衍等都參加了由田漢主持的該公司編
　　　　劇委員會。

　　△國民黨在其中央宣傳委員會下成立了「電影事業
　　　　指導委員會」，下設「劇本審查委員會」和「電
　　　　影檢查委員會」，取代了原來直屬於國民政府內
　　　　政部和教育部的「電影檢查會」的工作，不僅檢
　　　　查影片，而且開始審查電影劇本。

　　△《戲》雜誌創刊。

9 月 8 日　「爲國爭光國際勝賽魔術大家」張慧沖是日
　　　　起在新光大戲院登臺演出。

　　△租界當局禁映的蘇俄影片《金山》（Golden
　　　　Mountain；黑白，有聲，勃・皮斯拉夫斯基、伊・
　　　　施特拉烏赫主演，謝・尤特凱維奇導演，全蘇照
　　　　相電影企業聯合公司〔列寧格勒廠〕1931 年出
　　　　品）在上海大戲院起映。

9 月 16 日　戲劇協社第十六次話劇公演，是日及 17、18
　　　　日三天在黃金大戲院演出《怒吼吧，中國！》，
　　　　由應雲衛導演，全體社員百餘人合作演出。

9 月 20 日　美國福斯影片公司 1933 年出品以波爾戰爭
　　　　（Boer War）和第一次世界大戰爲背景的戰爭文
　　　　藝片《亂世春秋》（Cavalcade；黑白，有聲，黛
　　　　娜溫雅〔Diana Wynyard〕、克拉夫勃洛克〔Clive
　　　　Brook〕主演，佛蘭克勞合〔Frank Lloyd〕導演，
　　　　獲第六屆奧斯卡最佳影片及最佳導演金像獎）在
　　　　南京大戲院起映。

　　△三一影片公司出品的滑稽片《到上海去》（黑白，
　　　　無聲，由王无能、江笑笑主演，係二人初登銀幕
　　　　之作，其他滑稽藝人二十餘位助演，姜起鳳、顧
　　　　文宗聯合導演）在北京大戲院起映。

10 月 8 日　明星影片公司 1933 年出品的左翼電影《春
　　　　蠶》（黑白，無聲，蕭英、龔稼農、嚴月嫻、鄭
　　　　小秋、艾霞主演，夏衍編劇〔根據茅盾的同名小
　　　　說改編而成〕，程步高導演）在新光大戲院起映。

　　△聯華影業公司 1933 年出品諷刺舊社會的影片《小
　　　　玩意》（黑白，無聲，阮玲玉、黎莉莉、袁叢美、
　　　　羅朋、劉繼群、韓蘭根主演，孫瑜導演）在卡爾
　　　　登影戲院起映。

　　△應學界要求，戲劇協社是日及 9 日兩天再度在黃
　　　　金大戲院演出蘇俄劇作家寫的《怒吼吧！中國》
　　　　之話劇，由應雲衛導演。

10 月 15 日　美國雷電華影片公司 1933 年出品的奇幻片
　　　　《金剛》（King Kong；黑白，有聲，Robert

Armstrong、Fay Wray、Bruce Cabot 主演，Merian
C. Cooper、Ernest Schoedsack 導演）在南京大戲
院起映。

10 月 17 日　德國海京伯（Carl Hagenbeck）大馬戲〔團〕
是日起在靜安寺路大華飯店舊址盛大演出。

10 月 26 日　魔術專家亨利初次來滬，於是日夜起在新
光大戲院演出。

11 月 12 日　攝製左翼電影的藝華影業公司遭人搗毀。
　△明星影片公司 1933 年出品的左翼電影《鐵板紅
淚錄》（黑白，無聲，王徵信、王瑩、陳凝秋主
演，陽翰笙編劇，洪深導演）在新光大戲院起映。
（該片是陽翰笙進入電影界的第一部作品）

11 月 17 日　《戲》月刊於寧波同鄉會主辦話劇公演，
一連兩天，劇目有《妒》（袁牧之、王瑩主演）、
《街頭人》（李麗蓮、魏鶴齡主演）和《一個女
人與一條狗》（袁牧之、胡萍主演）。

11 月 21 日　江笑笑、張冶兒是日起在北京大戲院演出
滑稽戲《王无能遊地府》。

11 月 30 日　江笑笑領銜演出的老牌滑稽大會串，自是
日起在黃金大戲院演出《王无能活捉丁怪怪》，
參加演出的尚有陸希希、陸奇奇、程笑亭、顧夢
癡、張冶兒等著名滑稽戲演員。

11 月　中國旅行劇團在上海成立，創辦人為唐槐秋。
由唐槐秋任團長，戴涯任副團長，團員有吳靜（槐

秋妻）、唐若青（槐秋女）、冷波、趙曼娜、舒繡
文、張慧靈等，是 30 年代重要的職業話劇團體。

12 月 1 日　《現代電影》第 1 卷第 6 期發表了〈硬性影
片與軟性影片〉一文，正式鼓吹「軟性電影論」。
　△國民政府頒布〈電影劇本審查登記辦法〉13 條，
自頒布之日起施行。

12 月 6 日　大上海（Metropol）大戲院（在虞洽卿路〔南
京路北〕）開幕，其建築壯麗，可與大光明大戲
院媲美。是日放映的是外國片《女性的追逐》（My
Weakness，麗琳哈惠〔Lilian Harver〕、劉亞里斯
〔Lew Aryes〕主演）。

12 月 7 日　宣告破產（1933 年 8 月 22 日）的光陸大戲
院，經蘭心大戲院收購，作為蘭心之分院，於是
日重新開幕，專演歐洲片。

12 月 15 日　被譽為「遠東第一樂府」的百樂門舞廳，
以最考究的裝飾，最華麗的陳設開幕營業。

12 月 16 日　維也納舞廳開幕。

12 月 30 日　尚小雲是日起在炳記三星舞臺演出京劇，
是日的戲碼是尚氏與譚富英合演的《全部秋胡戲
妻》。（尚氏此次演出，至次年 1 月 21 日為最後
一天）

是　年　大華屋頂花園露天電影院（在愛多亞路、馬霍
路口）創設，是新光大戲院的夏季分院。
　△杜美大戲院（在杜美路）開幕營業。

　　　△仙樂斯舞宮（在靜安寺路）開張營業。

　　　△曦升劇社（話劇團體）成立。

1934 年（民國二十三年）

1 月 4 日　英國倫敦影片公司（London Films）1933 年
　　　　　出品，而由美國聯美影片公司發行的歷史宮闈片
　　　　　《英宮艷史》（The Private Life of Henry Vlll；又
　　　　　譯《亨利第八；黑白，有聲，却爾斯勞登〔Charles
　　　　　Laughton〕、Elsa Lanchester、Robert Donat 主演，
　　　　　Alexander Korda 導演；却爾勞登因本片獲頒第六
　　　　　屆奧斯卡最佳男主角金像獎》在南京大戲院起
　　　　　映。

1 月 27 日　梅蘭芳、譚富英、李少春等自是日起在黃金
　　　　　大戲院演出京劇（演至 2 月 6 日爲最後一天），
　　　　　是日的戲碼爲梅蘭芳的《蘇三起解》、譚富英的
　　　　　《空城計》、李少春的《八大鎚》。

2 月 1 日　金城（Lyric）大戲院（在北京路、貴州路口）
　　　　　開幕，放映的影片是聯華影業公司 1934 年出品
　　　　　的《人生》（黑白，無聲，阮玲玉、鄭君里、林
　　　　　楚楚主演，費穆導演）。

　　　△　南國新聲劇團自是日晚起在明珠大戲院演出粵
　　　　　劇，由「名震港粵唱做兼優唯一花旦」陳非儂暨
　　　　　全體藝員演出。（是日晚的戲碼爲《六國大封相》
　　　　　及《虎帳英雄》）。

2 月 4 日　月光大戲院開幕。（未幾即停業。1937 年 2
　　　　月 5 日重行開幕，改名亞蒙大戲院）

2 月 13 日　明星影片公司 1933 年出品的文藝片《姊妹
　　　　花》（黑白，有聲，胡蝶、宣景琳、鄭小秋主演，
　　　　鄭正秋導演）在新光大戲院起映。（連映 60 天，
　　　　創最高賣座紀錄）

2 月 14 日　鏞記大世界內的中央大劇場開幕，規模宏大，
　　　　能容三千餘人，是日演出飛車、拳術、槓子、扯
　　　　鈴、踢踺、耍罎六班特技同臺獻藝。

2 月 23 日　崑劇保存社是日夜及 2 月 24 日夜在新光大
　　　　戲院演出。是日夜的主要戲碼是梅蘭芳、俞振飛
　　　　等人合演的《牡丹亭》中之「學堂、遊園、堆花、
　　　　驚夢」。（2 月 24 日晚的主戲碼為梅、俞等人合
　　　　演的《雷峰塔》中之「斷橋」一折，以及梅、俞
　　　　等人合演的《南柯夢》中之「瑤臺」一折。

2　月　無名劇人協會（話劇團體）成立。

3 月 26 日　廣東旅滬同鄉會為擴充粵民醫院舉行粵劇籌
　　　　款大會，是日起由薛覺生、陳非儂、李雪芳、唐
　　　　雪卿在天蟾舞臺義務登臺演唱，至 3 月 28 日為
　　　　最後一天，演出的戲目有《仕林祭塔》、《秦淮月》、
　　　　《虎帳英雄》等。

3　月　在中共的電影小組直接領導和策劃下，電通影
　　　　業公司成立，夏衍、田漢、司徒慧敏等分別擔任
　　　　說公司創作和攝影場的領導。

4 月 1 日　公共租界內自是日起通行雙層公共汽車（係
　　　　　由英商中國公共汽車公司經營的）。

4 月 11 日　美國雷電華影片公司 1933 年出品的文藝片
　　　　　《小婦人》（Little Women，黑白，有聲，凱絲玲
　　　　　赫本涅〔Katharine Hepburn〕、Paul Lukas、Joan
　　　　　Bennett、Frances Dee 主演，George Cukor 導演，
　　　　　獲第六屆奧斯卡最佳改編劇本金像獎）在大上海
　　　　　大戲院起映。

4 月 13 日　梅蘭芳是日起在黃金大戲院演出京劇（演至
　　　　　6 月 3 日爲最後一天），是日的戲碼是梅氏主演
　　　　　的《春秋配》及王又宸的《空城計》。

4 月 14 日　聯華影業公司 1934 年出品以「提倡高尚的
　　　　　體育精神，養成健全的女性體格」爲訴求的電影
　　　　　《體育皇后》（黑白，無聲，黎莉莉、張翼主演，
　　　　　孫瑜編劇、導演）在金城大戲院起映。

4 月 26 日　號稱「舞界權威馬格斯組織主幹與齊格飛歌
　　　　　舞班並稱於世」的萬花團（Greater Marcus
　　　　　Show），在卡爾登影戲院起演歌舞。（其廣告詞
　　　　　謂「全體藝員七十人參加，節目多至 29 種，一
　　　　　次足演二小時半，服裝用具重五十噸，佈景專家
　　　　　共十七名。此次演出至 5 月 22 日爲最後一天；5
　　　　　月 23 日至 6 月 5 日，又在融光大戲院演出」。

5 月 4 日　《民報》的副刊〈影譚〉創刊，由魯思主編，
　　　　　主要執筆人有魯思、洪深、陳鯉庭、趙銘彝、鄭

君里、塵無、姜敬輿、歐陽山等人。

5月25日　魏鶯波女士領導的梅花歌舞團是日起在金城大戲院演出，其廣告詞謂「一度欣賞，三月不知肉味」。

6月1日　黃嘉謨從是日開始，連續在《晨報》之副刊〈每日電影〉和其它報紙的電影副刊上發表一系列鼓吹「軟性電影論」的文章，攻擊左翼電影運動。

6月10日　唐納在《晨報》之副刊〈每日電影〉上發表〈太夫人〉一文，開始了左翼影評人對「軟性電影」的批判。（6月12日，唐納又發表〈「民族精神」的批判——談軟性電影論者及其他〉；6月15日至24日又連載了唐納的長文〈清算軟性電影論〉）

6月13日　羅浮（夏衍）在《晨報》之〈每日電影〉上發表〈軟性的硬論〉一文，批駁「軟性電影論」。（6月29日又發表〈玻璃屋中的投石者——再答軟性說教者〉；7月3日發表〈白障了的「生意眼」——誰戕害了中國的新生電影〉等文）。

6月14日　聯華影業公司1934年出品的左翼電影《漁光曲》（黑白，有聲，王人美、韓蘭根、湯天繡、談瑛主演，蔡楚生導演）在金城大戲院起映（首映後連映84天之久，締造了國產影片賣座率的新紀錄），該片廣告詞謂「攝製十八個月，耗資

達十萬元，跋涉數千餘里，犧牲人命一條，成此
曠世巨製，重金難求佳構」。

6 月 16 日　明星影片公司 1934 年出品的文藝片《三姊
妹》（黑白，無聲，胡蝶、嚴月嫻、趙丹主演，
李萍倩編劇、導演）在新光大戲院起映。其廣告
詞謂該片「嘻笑怒罵，描盡紳士們的醜態！含羞
忍辱，寫盡弱女子的悲哀！」。

7 月 20 日　新華歌劇社是日起在新光大戲院演出，除嚴
華、周璇、嚴斐等全體社員登臺演出外，並商請
黎莉莉、袁美雲、白虹等人客串表演，其廣告詞
自詡為「有史以來最偉大之歌舞表演」。

7 月 27 日　梅花歌舞團是日起在新光大戲院演出，由徐
粲鶯領銜主演，是日演出的是《一場春夢》。

8 月 30 日　英國咸士頓大馬戲在靜安寺路大華飯店舊址
起演。

10 月 5 日　天一影片公司出品的《歌台艷史》（全部國
語對白，粵曲歌唱黑白有聲電影，由粵劇名伶薛
覺先、唐雪卿主演）在黃金大戲院起映。

10 月 6 日　在「一・二八」淞滬戰役中燬於兵火的世界
大戲院（1926 年 2 月 13 日開幕的），經重建後
於是日重新開幕。（1937 年"八・一三"會戰中
再度被燬）。

10 　月　明星影片公司表明立場，左翼電影工作者夏
衍、錢杏邨、鄭伯奇被迫離開該公司。（由三人

領導的該公司編劇委員會也在 11 月宣布撤銷）

△北京（Peking）大戲院（1926 年 11 月 19 日開幕
的，在北京路、貴州路口）拆去重建，改名麗都
大戲院。

12 月 2 日　獅吼劇社（話劇團體）成立。

12 月 7 日　聯華影業公司 1934 年出品的女性電影《神
女》（黑白，無聲，阮玲玉、黎鏗主演，吳永剛
編劇、導演）在金城大戲院起映。

12 月 15 日　明星影片公司 1933 年出品的《上海廿四小
時》（黑白，有聲，顧梅君、顧蘭君、趙丹、陳
凝秋主演，沈西苓編劇、導演）在新光大戲院起
映。

12 月 16 日　電通影片公司 1934 年出品的《桃李劫》（黑
白，有聲，袁牧之、陳波兒主演，應雲衛編劇、
導演）在金城大戲院起映。

12　月　王塵無編的《電影評論》創刊。

△上海申曲歌劇研究會禁止演唱《王長生》、《何一
帖》、《渡過橋》、《膽郎叫喜》、《和尚看病》等七
種演詞粗俗、有礙風化的申曲劇目，自是月起實
行。

是　年　張善琨在上海創設新華影業公司，以攝製古裝
片為主。

1935 年（民國二十四年）

1月1日　聯華影業公司 1934 年出品的《大路》（黑白，
　　　　歌唱有聲，對白無聲，金燄、陳燕燕、黎莉莉、
　　　　張翼、鄭君里、韓蘭根主演，孫瑜導演）在金城
　　　　大戲院起映。

　　△由西席地密爾導演的古裝歷史片《傾國傾城》
　　　（Cleopatra；黑白，有聲，克勞黛考爾白〔Claudette
　　　Colbert〕、Henry Wilcoxon、Warren William 主演，
　　　美國派拉蒙影片公司 1934 年出品，獲第七屆奧
　　　斯卡最佳攝影金像獎）在大光明大戲院起映。

　　△智仁勇劇社（話劇團體）在智仁勇女中大禮堂內
　　　演出易卜生的《娜拉》。

1月31日　上海舞臺協會在金城大戲院演出話劇，一連
　　　　三天（至2月2日），演出的劇目有《水銀燈下》、
　　　　《回春之曲》等，參加演出的有袁牧之、袁美雲、
　　　　王引、王瑩、趙丹、王人美、金燄、鄭君里、胡
　　　　萍等，是話劇演員與電影演員第一次的合作演
　　　　出。

2月2日　新華影業公司 1935 年出品的太平天國革史電
　　　　影《紅羊豪俠傳》（黑白，有聲，徐琴芳、王虎
　　　　宸、童月娟主演，楊小仲導演）在卡爾登、大光
　　　　明兩大戲院同日起映。

2月3日　聯華影業公司 1934 年出品的女性電影《新女
　　　　性》（黑白，有聲，阮玲玉、殷墟、鄭君里、王
　　　　乃東主演，蔡楚生導演）在金城大戲院起映。（2

　　月 2 日晚試映）

2 月 4 日　月光（Moonlight）大戲院（在白爾路〔西門路北〕開幕。（未幾即停業，1937 年 2 月 5 日重行開幕，改名爲亞蒙大戲院）

2　月　《漁光曲》在蘇俄莫斯科國際電影節上獲得榮譽獎，成爲中國第一部在國際上獲獎的影片。

3 月 8 日　著名的電影女演員阮玲玉因不堪流言誣蔑而服毒自殺身亡。

4 月 3 日　以玩玲玉自殺事件爲題材的「實事新戲」舞臺劇《玲玉香消記》，在榮記共舞臺起演，戲中並加映玩玲玉之自殺電影。（演至 5 月 7 日爲最後一天）

4 月 4 日　初次來滬的百麗皇家歌舞團（The Royal Balinese Dancers），自是日晚起在卡爾登影戲院登臺演出。

4 月 21 日　英國伊索古馬戲團及其大獸苑，是日晚起在大世界對面正式開幕演出。（其廣告詞謂該團「有歐洲藝員一百廿位、華倫女士領班之歌舞名角二十四位、馬五十、象八、獅十、虎十二、以及駱駝、斑馬等獸，訓練純熟，表演驚人」。其獸苑「珍禽異獸三百種，從全球各地徵集而來，每日開放」）。

5 月 24 日　電通影片公司 1935 年出品的電影《風雲兒女》（黑白，有聲，王人美、袁牧之、談瑛、顧

　　夢鶴主演，夏衍編劇，許幸之導演）在金城大戲
　　院起映，其主題曲「義勇軍進行曲」（田漢作詞，
　　聶耳作曲）風行一時。

6月2日　申曲歌劇研究會主辦的申曲大會串，是日起
　　在中央大戲院連演三天（是日劇目爲全部《羊肚
　　湯》及全部《酒缸計》；6月3日爲全部《連環
　　計》及《趙君祥賣囡》；6月4日爲全部《敗子
　　回頭》及全部《藍衫記》。參加演出的著名藝人
　　有施春軒、筱文濱、王雅琴、筱月珍等。

6月5日　聯華影業公司1935年出品宣揚新生活運動的
　　電影《國風》（黑白，無聲，阮玲玉、林楚楚、
　　黎莉莉、鄭君里、羅朋、劉繼群主演〔係阮玲玉
　　最後遺作〕，羅明佑、朱石麟導演）在中央大戲
　　院起映。

6月7日　復旦大學之復旦劇社第十八次話劇公演，是
　　日及6月8日兩天在卡爾登影戲院演出《委曲求
　　全》（三幕喜劇），由應雲衛導演，復旦弦樂隊全
　　體參加演奏。

　△錫蘭大馬戲是日起在大世界西首愛多亞路盛大演
　　出。（其廣告詞謂該馬戲團有「男女演員一百廿
　　名、美麗舞星十五位、奇獸異畜三百餘頭，各有
　　超特驚人技藝，偉大新穎空前未有」）。

6月8日　跑馬廳影戲院（Race Course Cinema，在馬霍
　　路跑馬廳內）開幕，自稱爲「滬上唯一露天影戲

場」，是日放映的影片是華納夏能主演的《法京血案》（Charlie Chan〔陳查禮〕in Paris）。

6月11日　美國哥倫比亞影片公司（Columbia Picture）1934年出品的文藝喜劇片《一夜風流》（It Happened One Night；黑白，有聲，克拉克蓋博爾〔Clark Gable〕、克勞黛考爾白〔Claudette Colbert〕主演，Frank Capra導演，獲第七屆奧斯卡最佳影片金像獎）在卡爾登影戲院起映。

6月15日　花園電影場開幕，「專演上等有聲電影」，是日放映的是葛蕾絲摩亞主演的《歌后情癡》。

△巴黎花園大舞廳（在馬浪路、霞飛路口）正式開幕，以「上等舞廳，中等價錢」、「舞伴如雲，個個姣艷」、「音樂特長，與眾不同」、「西菜精美，一試便知」四大特色爲號召。

6月20日　青年魔術家崔星洲在卡爾登影戲院起演，其廣告詞謂「世界著名魔術家，如吉佛羅、卡德、尼古拉、鄧脫、以及最近之亨利等俱在本院演過，今中國青年魔術師崔君星洲亦來此公演，技藝之神化，視上述諸大名家，有過之而無不及」。

△上海劇院在金城大戲院起演張道藩作劇、陳大悲導演的五幕悲劇《摩登夫人》，演員爲洪瑛、程靜子、戴浩、楊鐸、白雄飛等。（演至6月22日爲最後一天）

6月22日　榮記共舞臺起演京劇連臺本戲《三本白蛇

傳》，以眞蛇上臺招徠觀衆，眞蛇首尾二丈餘長，
渾身白色鱗紋，由該舞臺後臺經理陳月樓大膽耍
蛇，爲京劇舞臺上從未有過之舉。

△粵劇著名小生白駒榮是日起在廣東大戲院演出粵
劇，是日的劇目是《再生緣四本》。

6月27日　甫成立的業餘劇人協會在金城大戲院演出話
劇《娜拉》，連演三天，參加演出的有趙丹、金
山、吳玲、魏鶴齡、藍蘋等人，導演爲萬籟天、
趙默、徐韜。其廣告詞謂「看娜拉是男女戀愛經
的先決問題；看娜拉是家庭障礙物的消滅良劑」。
（不久，又在湖社演出）

6月30日　上海劇院又在金城大戲院演出張道藩作劇、
陳大悲導演的話劇《摩登夫人》。（演至7月4日
爲最後一天）

7月4日　國立暨南大學戲劇研究會舉行第二次話劇公
演，是日起至7月7日在卡爾登影戲院演出英國
文豪蕭伯納原著、周耀先導演的《英雄與美人》。

7月6日　「廿年別滬，今次重游」之馬守義魔術武技
歌舞劇團在新光大戲院起演。（其廣告詞謂馬守
義爲「紐約魔術專科學院畢業，巴黎皇家戲院表
演得獎」。是日廣告上並有第五軍軍長張治中手
書「千變萬化」之題字）

7月11日，共和大戲院（1915年建，在民國路方濱橋）
失火焚燬。（同年又重建起來）

7 月 16 日　早期中國電影的開拓者和先驅者鄭正秋病
　　　　　　逝。

7 月 17 日　青年作曲家聶耳在日本逝世，年僅 23 歲。(電
　　　　　　影《風雲兒女》中的「義勇軍進行曲」是他最後
　　　　　　的作品)

7 月 19 日　由黎錦暉領導的明月音樂會、歌劇社聯合公
　　　　　　演，是日起至 7 月 23 日在新光大戲院演出四幕
　　　　　　大歌舞劇《花生米》，演員有嚴華、譚光友、白
　　　　　　虹、黎明健、包乙等人。

7 月 27 日　位於滬北西體育會路的體育花園開幕，園內
　　　　　　有游泳池、跑驢場、跑冰場、高爾夫球、曲轆球、
　　　　　　文化城、中西菜、冷飲等，並有游藝節目的表演。

7 　月　　明星影片公司成立編劇科，由歐陽予倩主持，
　　　　　　黃天始、劉吶鷗等加入明星任編劇，右派勢力抬
　　　　　　頭，左翼電影逐漸絕跡。

8 月 7 日　初次到滬的粵劇之王新馬師曾，是日起在上
　　　　　　海大戲院演出粵劇(是日的劇目為新馬師曾的《六
　　　　　　國大封相》及坤角銀飛燕的《降伏美人心》)。

9 月 3 日　第二度到滬的京劇名武生李萬春，自是日起
　　　　　　在榮記大舞臺演出，是日的戲碼為機關布景戲《頭
　　　　　　本江湖奇俠傳》。

9 月 6 日　自詡為「海上唯一藝術化宮殿式舞廳」之大
　　　　　　都會舞廳是日開幕。

10 月 2 日　各省水災義振會籌募組辦事處主辦之海上名

　　　　票、平滬名角各省水災演劇籌款，自是日起在黃
　　　　金大戲院演出京劇（演至 10 月 21 日爲最後一
　　　　天），參加演出的有梅蘭芳、杜夫人（杜月笙之
　　　　妻姚玉蘭）、金少山、趙培鑫、姜妙香、蕭長華、
　　　　孫蘭亭等人。

10 月 9 日　根據俄國大文豪托爾斯泰原作改編榮獲意大
　　　　利第三屆國際影賽首獎的《春殘夢斷》（Anna
　　　　Karenina；黑白，有聲，葛蕾泰嘉寶〔Greta Garbo〕、
　　　　茀德立馬區〔Fredric March〕主演，Clarence Brown
　　　　導演，美國米高梅影片公司 1935 年出品）在南
　　　　京大戲院起映。

10 月 20 日　文化影業公司出版，上海雜誌公司總發行
　　　　的《電影文化》第一期出版。

10 月 23 日　明星影片公司導演科導演的五幕話劇《月
　　　　兒彎彎》在新光大戲院起演（是爲該公司的第一
　　　　次大規模的話劇運動）。由徐卓呆編劇，參加演
　　　　出的有胡蝶（甫自歐洲返國）、高占非、徐來、
　　　　嚴月嫻、王獻齋、高倩蘋、龔稼農、舒繡文、顧
　　　　梅君、顧蘭君、黃耐霜、徐莘園、蕭英等著名電
　　　　影演員。

10 月 24 日　由「緊張大師」希區考克（Alfred Hitchcock）
　　　　導演的懸疑片《恐怖黨》（The Mam Who Knew
　　　　Too Much，又譯《擒兇記》；黑白，有聲，Leslie
　　　　Banks、Edna Best、Peter Lorre 主演，英國高蒙

〔Gaumont British〕公司 1934 年出品）在國泰大戲院起映。

10 月 25 日　上海市伶界聯合會主辦之京劇公演，是日起在康記大舞臺演出兩天。（是日的戲碼爲梅蘭芳的《全本宇宙鋒》，李萬春、金少山的《連環套》。次日爲梅蘭芳、金少山的《霸王別姬》，白玉崑、張翼鵬的《全部三國志》。

10 月 27 日　銀月歌舞團在中央大戲院起演。其宣傳廣告詞謂其爲「新近由華南載譽返滬中國之唯一歌舞集團」，又謂「銀月可稱後起之秀，足爲中國歌舞矜色」。

11 月 1 日　業餘劇人協會是日起在金城大戲院演出話劇《欽差大臣》（演至 11 月 5 日爲最後一天），參加演出的有王瑩、金山、鄭君里、顧夢鶴、吳玲、藍蘋等人，導演團成員爲丁萬籟天、史東山、沈西苓、孫師毅、章泯。

11 月 6 日　上海劇院是日及 11 月 7 日兩天，又在金城大戲院演出五幕話劇《摩登夫人》。

11 月 7 日　美國聯美影片公司出品的《孤星淚》（Les Miserable；黑白，有聲，係根據法國大文豪囂俄〔Hugo〕的名著改編，由弗德烈馬區〔Fredric March〕、却爾斯勞頓〔Charles Laughton〕主演）在南京大戲院起映。

11 月 8 日　由馮鳳領銜之紅杏歌舞團在東南大戲院起演。

　　　　△明星影片公司 1935 年出品號稱「中國破天荒第
　　　　一部有聲對白偵探鉅片」之《翡翠馬》（王徵信、
　　　　嚴月嫻、龔稼農、顧蘭君、趙丹、徐莘園主演，
　　　　徐欣夫導演）在金城大戲院起映。

11 月 10 日　由中央電影攝影場攝製的黑白有聲紀錄片
　　　　《第六屆全國運動會》在麗都大戲院起映。（按：
　　　　第六屆全國運動會係 1935 年 10 月 10 日至 20 日
　　　　在上海舉行）

11 月 29 日　明星影片公司 1935 年出品的女性電影《船
　　　　家女》（黑白，有聲，高占非、徐來主演，沈西
　　　　苓編劇、導演）在東南大戲院、中央大戲院起映。

12 月 6 日　美國華納（Warren Bros.）影片公司 1935 年
　　　　出品的黑白有聲片《仲仲夏夜之夢》（A
　　　　Midsummer Night's Dream；黑白，有聲，由 James
　　　　Cagney、Dick Powell、Jean Muir、Rose Alexander、
　　　　Olivia de Havilland 主演，Max Reinhardt、William
　　　　Dieterle 導演）在國泰大戲院起映。

12 月 11 日　程硯秋、譚富英於是日起在黃金大戲院演
　　　　出京劇（演至次年 1 月 10 日為最後一天），是日
　　　　的戲碼為程氏的《玉堂春》及譚氏的《空城計》。
　　　　△為慶祝申曲聯慶社成立，由王筱新、施春軒、筱
　　　　文濱、劉子雲四班聯合標準申曲大會串，於是日
　　　　起在中央大戲院演出。（是日日戲為《白羅山》，
　　　　夜戲為《玉蜻蜓》）

12 月 13 日　由「緊張大師」希區考克導演的偵探片《國防大祕密》（The 39 Steps；黑白，有聲，勞勃杜奈〔Robert Donat〕、瑪黛琳卡洛〔Madeleine Carroll〕主演，英國高蒙公司 1935 年出品）在大光明大戲院起映。

12 月 15 日　十班申曲聯合會串自是日起在東南大戲院演出（由申曲名家丁少蘭領銜 50 餘人合演）。

　△美國雷電華影片公司 1935 年出品的《革命叛徒》（The Informer；黑白，有聲，維多麥克勞倫〔Victor McLaglen〕、海珊安琪兒〔Heather Angel〕主演，約翰福特〔John Ford〕導演）在大上海大戲院起映。

12 月 23 日　乙亥恤災會主辦的申曲名家大會串是日起在湖社舉行，由王筱新、施春軒、筱文賓、劉子雲四班率同男女藝員 40 餘人合演（演至 12 月 29 日爲最後一天），是日日戲爲《風流債》、《百花臺》，夜戲爲《陸雅臣》、《刁劉氏》。

12 月 26 日　新編時裝京劇《全部孫傳芳》在天蟾舞臺起演，由劉坤榮飾孫傳芳，趙如泉飾施從濱，趙君玉飾施劍翹；全劇自施從濱車站被害演起，到施劍翹徒刑十年爲止。（該劇的演出，距同年 11 月 13 日孫傳芳在天津被施劍翹槍殺身亡，只有一個多月而已）

12 月 29 日　美國雷電華影片公司出品的宮闈歷史片《三劍客》（The Three Musketeers；黑白，有聲，華爾

德亞裴〔Walter Abel〕、保爾羅加士〔Paul Lukas〕、瑪谷葛雷亨〔Margot Grahame〕、海珊安琪兒〔Heather Angel〕、愛恩凱絲〔Ian Keith〕主演，據法國文學家大仲馬原作改編而成）在大上海大戲院起映。

12 月 30 日　海上評話彈詞名家書戲大會串於是日及 31 日兩天，在金城大戲院演出《全部三笑》，參加演出的有夏荷生、薛筱卿、徐雲志、張鴻聲、周玉泉、沈儉安、劉天韻等二十餘人。

12　月　電通影業公司因政治因素和經濟困難被迫宣布結束。

是　年　專演揚劇的太原劇場（有 326 個座位）開張營業。

△滄洲飯店花園影戲場（Burlington Hotel Lawn Cinema，在靜安寺路滄洲飯店內）創設。

△上海市兒童福利委員會與月光大戲院簽訂合同，規定每星期二、五下午及星期日上午專為兒童放映一場電影，這是最早出現的兒童專場電影。

1936 年（民國二十五年）

1 月 1 日　美國米高梅影片公司 1935 年出品的海上悲劇片《叛艦喋血記》（Mutiny on the Bounty；黑白，有聲，却爾斯勞登〔Charles Laughton〕、克拉克蓋博爾〔Clark Gable〕、佛蘭支通〔Franchot Tone〕、

瑪維泰〔Movita〕主演，Frank Lloyd 導演，獲第
八屆奧斯卡最佳影片金像獎）在南京大戲院起
映。

1 月 4 日　全滬寧波灘簧大會串是日起在中央大戲院演
出四天，參加演出的有筱天紅、傅彩霞、金翠香、
金翠玉、孫翠娥、賽芙蓉、項翠英、筱美容、周
廷康、沈春林、小白眼、胡菊笙等人。

1 月 5 日　上海評話彈詞研究會在文廟召開成立大會。

1 月 10 日　復旦劇社第十九次公演，自是日起一連三天
在新光大戲院演出話劇《雷雨》（曹禺原著，歐
陽予倩導演）

1 月 11 日　西席地密爾導演的歷史戰爭片《十字軍英雄
記》（The Crusades；黑白，有聲，Henry Wilcoxon、
Loretta Young、C. Aubrey Smith、Ian Keith 主演，
美國派拉蒙影片公司 1935 年出品）在東南、中
央兩大戲院起映。

1 月 13 日　北平中國話劇社初次來滬，是日起在新光大
戲院演出五幕悲劇《現代青年》（由嚴影、夔夔、
麗娜主演，田琛編導）。

1 月 24 日　美國著名童星秀蘭鄧波兒（Shirley Temple）
主演的《小英雌》（The Little Rebel，黑白，有聲，
David Butler 導演，美國 TCF 公司 1935 年出品）
在大光明大戲院起映。（該片 1 月 29 日之廣告詞
謂「此片開映以來觀眾已達 31952 人」）

△新光大戲院重新開幕，自是日起改演京劇。當天
　的日夜戲碼爲馬連良、華慧麟、葉盛蘭、劉連榮、
　馬富祿等人演出的《龍鳳呈祥》、《諸葛亮安居平
　五路》、《女起解》等。

△皇后劇院假座「北京路滬上高尙富麗場所」湖社，
　長期開演新型舞臺話劇，於是日（舊曆元旦）開
　幕，其廣告詞謂此爲「1936 年首話劇界一個驚
　天動地的消息」。

1 月 27 日　由歐陽予倩、蔡楚生、周劍雲、孫瑜、費穆、
　李萍倩、孫師毅等人發起的上海電影界救國會成
　立，並發表宣言。

1　月　中國左翼作家聯盟宣布解散。

2 月 2 日　上海劇院第三次公演，是日起至 6 日在卡爾
　登影戲院演出號稱「1936 年上海話劇的第一聲」
　的爆笑喜劇《巧格力姑娘》，導演爲陳大悲，演
　員有呂玉堃、楊鐸、李琛、白雄飛、陳大悲等人。

2 月 7 日　聯華影業公司 1935 年出品的悲劇片《寒江落
　雁》（黑白，有聲，陳燕燕、貂斑華、羅明主演，
　馬徐維邦編劇、導演）在金城大戲院起映。

2　月　上海電影界救國會被迫停止活動。

3 月 6 日　根據英國名文學家狄更斯（Charles Dickens）
　原作改編的電影《雙城記》（A Tale of Two
　Cities；黑白，有聲，Ronald Colman、Elizabeth
　Allan、Basil Rathbone 主演，Jack Conway 導演，

美國米高梅影片公司 1936 年出品）在南京大戲
院起映。

3 月 9 日　世界著名喜劇演員卓別麟（Charles Chaplin）
抵上海訪問。

3 月 30 日　獅吼劇社在金城大戲院演出話劇。是日及 31
日的劇目均為《劊子手》（熊佛西著，宗由導演）
及《名優之死》（田漢著，魏鶴齡導演），演員有
洪逗、宗由、殷秀岑等。（4 月 1 日的劇目為《群
鬼》，係易卜生編劇，陳凝秋導演）

4 月 1 日　美國華納影片公司 1935 年出品的科學傳記片
《萬古流芳》（The Story of Louis Pasteur；保羅茂
尼〔Paul Muni〕、Josephine Hutchinson、Anita Louise
主演，William Dieterle 導演。保羅茂尼因主演該
片獲第八屆奧斯卡最佳男主角金像獎）在大光明
大戲院起映。

　△卓別麟自導自演的喜劇片《摩登時代》（Modern
Times；黑白，有聲，卓別麟公司 1936 年出品，
女主角為寶蓮高黛〔Paulette Goddard〕在南京大
戲院、大上海大戲院同日起映。

4 月 2 日　由黎錦暉領導的明月歌劇社、音樂會公演，
是日起在金城大戲院舉行，是日演出的是五幕歌
舞劇《桃花太子》，由黎莉莉、周璇、嚴斐、嚴
小玲、黎明暉、白虹、黎明健、嚴華、譚光友等
人暨其他歌舞明星 60 人合演。

4月29日　中國旅行劇團自是日起在卡爾登影戲院演出
　　　　話劇，至5月17日，共演出38場，劇目有《茶
　　　　花女》、《雷雨》、《梅蘿香》、《復活》、《少奶奶的
　　　　扇子》、《油漆未乾》、《天羅地網》、《英雄與美人》。

4　月　夏衍寫的歷史諷喻劇《賽金花》發表。

5　月　電影界提出了「國防電影」的口號，並就此展
　　　　開討論。

6月6日　藝華影業公司1936年出品「軟性電影」的代
　　　　表作《化身姑娘》（黑白，有聲，袁美雲、周璇、
　　　　王引主演，黃嘉謨編劇，方沛霖導演）在金城大
　　　　戲院起映。

6月26日　由佛蘭卡布拉（Frank Capra）導演的社會諷
　　　　刺喜劇片《富貴浮雲》（Mr. Deeds Goes to Town；
　　　　黑白，有聲，加萊古柏〔Gary Cooper〕、琪恩亞
　　　　珊〔Jean Arthur〕、喬治彭可夫〔George Bancraft〕
　　　　主演，美國哥倫比亞影片公司1936年出品，獲
　　　　第九屆奧斯卡最佳導演金像獎）在南京大戲院起
　　　　映。

6　月　以過去左翼劇聯影評小組爲核心，吸收各報刊
　　　　進步影評人和編輯參加的電影、戲劇批評團體—
　　　　—藝社，於是月成立，由王塵無負責。

7　月　明星影片公司進行了革新和改組，建立了一廠
　　　　和二廠，重新恢復編劇委員會，由歐陽予倩主持，
　　　　唐納、阿英（錢杏邨）、鄭伯奇等人重被聘爲特

約編劇，左派勢力復振。該公司並發表〈革新宣言〉，提出「爲時代服務」的製片方針。

8 月 5 日　四川大舞臺假座新光大戲院舉行川劇公演，是日起夜場起由遠道而來的成渝川劇促進社獻演川劇，主要演員有白玉瓊、薛艷秋、楊雲鳳等人，是爲上海破天荒之舉。（演至 9 月 5 日爲最後一天，連演一個月之久）

8 月 29 日　自稱「喧傳已久海上最富麗最舒服之唯一高尙伴舞場」之大新冷氣舞廳（Paradise，位於大新公司五樓）開幕。

9 月 3 日　中國旅行劇團自是日起在卡爾登影戲院作第二次話劇公演（前後共演出 42 場，演至 9 月 23 日爲最後一天，演出的劇目有《雷雨》《茶花女》、《復活》、《祖國》）。

△美國米高梅影片公司 1936 年出品以 1906 年舊金山大地震爲背景的影片《舊金山》（San Francisco；黑白，有聲，克拉克蓋博、珍妮麥唐納〔Jeanette MacDonald〕、史本塞屈賽〔Spencer Tracy〕主演，范達克〔W. S. Van Dyke〕導演，獲第九屆奧斯卡最佳錄音金像獎）是日夜場起在南京大戲院上映。

9 月 6 日　四班著名申曲最後一次會串自是日起在新光大戲院演出，一連七天。是日的日戲是《梁山伯祝英台》，夜戲是《賢孝女賣身葬父》。

9 月 19 日　號稱「本年度劇壇異軍」的文化劇社，自是

日起在新光大戲院初次公演，演出 D. Belasco J. L. Long 原著、張允和改譯、顧文宗導演的話劇《蝴蝶夫人》。

9 月 23 日　明星影片公司 1936 年出品的《女權》（黑白，有聲，胡蝶、趙丹、龔稼農、嚴月嫻、舒繡文、王獻齋主演，洪深編劇，張石川導演）在金城大戲院起映。該片的廣告詞謂其爲「流浪女子的人生探險錄，千百年來的女性煩惱史」。

9 月 24 日　聯華影業公司 1936 年出品的《到自然去》（黑白，有聲，金燄、黎莉莉、白璐、韓蘭根主演，孫瑜導演）在卡爾登、新光兩大戲院同日起映。

9 月 25 日　美國米高梅影片公司 1936 年出品的歌舞片《歌舞大王齊格菲》（The Great Ziegfeld；黑白，有聲，惠廉鮑威爾〔William Powell〕、茂娜洛埃〔Myrna Loy〕、露薏蕾娜〔Luise Rainer〕主演，Robert Z. Leonard 導演，獲第九屆奧斯卡最佳影片金像獎，露薏蕾娜獲最佳女主角金像獎）在南京大戲院起映。

△美國派拉蒙影片公司 1936 年出品的大場面西部片《邊塞英雄記》（The Texas Rangers；黑白，有聲，茀萊特麥克茂萊〔Fred MacMurray〕、賈克奧凱〔Jack Oakie〕主演，金維多導演）在大光明大戲院起映。

9 月 27 日　由天一等六個影片公司主辦的上海電影界全

體總動員購機祝壽游藝大會，是日起一連兩天在金城大戲院演出，參加演出的男女明星共有 180 人。

10 月 8 日　美國雷電華影片公司 1936 年出品大仲馬原作改編的歷史劇情片《女王殉國》（Mary of Scotland；黑白，有聲，凱絲琳赫本、茀德立馬區主演，約翰福特導演）在大上海大戲院起映。

10 月 16 日　擁有譚玉蘭、桂名揚、譚秉鏞等名角的港粵名班新月男女劇團，在卡爾登影戲院起演粵劇，是日的戲碼是《六國大封相》及《奪得小姑歸》。

10 月 19 日　著名的文學家、思想家魯迅在上海逝世。

10 月 22 日　《民報》之〈影譚〉發表了進步影評人尤競、張庚、塵無、凌鶴、魯思等 32 人聯合署名的〈向藝華公司當局進一言〉的公開信，告誡藝華影藝公司不要再拍「軟性電影」來「貽害社會，毀滅自己」。

11 月 19 日　四十年代劇社（話劇團體）首次公演，是日起一連兩天，在金城大戲院演出夏衍的《賽金花》（由王瑩飾賽金花，金山飾李鴻章，張翼飾瓦德西，洪深等人導演）。

11 月 20 日　華安影業公司 1936 年出品隱喻抗日的影片《狼山喋血記》（黑白，有聲，黎莉莉、張翼、尚冠武、藍蘋、劉瓊、殷秀岑主演，費穆編劇、

導演），在新光、卡爾登兩大戲院同日起映。

12 月 12 日　《民報》之〈影譚〉再次發表尤競等人聯
　　　　　　合署名的〈再爲藝華公司進一言〉的公開信，批
　　　　　　駁「軟性電影」分子爲自己辯護的「謬論」。

12 月 23 日　中國旅行劇團自是日起在卡爾登影戲院舉
　　　　　　行第三次話劇公演（演至 12 月 31 日爲最後一
　　　　　　天），是日的劇目是法國文豪薩爾都原著、陳綿
　　　　　　編導的《祖國》。(12 月 24 日的日場爲《梅蘿香》，
　　　　　　夜場爲《復活》；12 月 25 日的日場爲《茶花女》，
　　　　　　夜場爲《雷雨》；12 月 26 日的日場爲《復活》，
　　　　　　夜場爲《牛大王》、《未完成的傑作》；12 月 27
　　　　　　日的日場爲《雷雨》，夜場爲《茶花女》；12 月 28
　　　　　　日的日場爲《天羅地網》，夜場爲《牛大王》、《一
　　　　　　個女人和一條狗》；12 月 29 日的日場爲《牛大
　　　　　　王》、《未完成的傑作》，夜場爲《雷雨》；12 月 30
　　　　　　日的日場爲《女店主》、《一個女人和一條狗》，
　　　　　　夜場爲《梅蘿香》；12 月 31 日的日、夜場均爲
　　　　　　《雷雨》)。

12 月 31 日　新華影業公司非常鉅製《壯志凌雲》（黑白，
　　　　　　有聲，金燄、王人美、王次龍、韓蘭根、田方、
　　　　　　黎明健主演，吳永剛編導）在金城大戲院起映。
　　　　　　（其廣告詞謂該片「參加演員二千餘人，計耗火
　　　　　　藥三千餘磅」。並謂「本片在鄭州、北平等地攝
　　　　　　取外景，蒙河南綏靖主任劉峙將軍、淞滬警備司

令楊虎將軍予以種種便利，並借給機關槍、迫擊
砲、小鋼砲等軍用品，使本片所有戰爭場面增色
不少」)。

是　年　夏雲瑚在上海成立上江影片公司。

△周貽白《中國戲劇史稿》在上海出版，是爲中國
出版的第一部戲劇通史專著。

1937 年（民國二十六年）

1 月 1 日　藝華影業公司 1936 年出品的《化身姑娘續集》
（黑白，有聲，袁美雲、路明、王乃東、韓蘭根、
關宏達主演，仍由黃嘉謨編劇，方沛霖導演）在
卡爾登影戲院起映。

1 月 7 日　聯華影業公司 1936 年出品的集錦式影片《聯
華交響曲》（黑白，有聲，由該公司全體演員演
出，八大導演集體執導，計爲司徒慧海導演的《兩
毛錢》，費穆導演的《春閨夢斷》，賀孟斧導演的
《月夜小景》，朱石麟導演的《鬼子》，譚友六導
演的《陌生人》，孫瑜導演的《瘋人狂想曲》，沈
浮導演的《三人行》，蔡楚生導演的《小五義》）
在新光大戲院起映。其廣告詞謂該片「擷精取華，
包羅萬象，極端熱鬧，無上偉大」。

1 月 10 日　中央電影攝影場、新華影業公司 1937 年聯
合攝製的戰地珍貴紀錄片《綏遠前線新聞》（片
長九大本，足映兩小時）在中央大戲院起映。該

片廣告詞謂該片「萬馬奔馳，千軍躍騰，嗚咽叱
吒，氣干日月」；「願全滬熱血同胞切勿等閒視之，
凡中華民國國民均宜撥冗一觀」；「觀過本片之
後，便知國防不弱」。

1月15日　明星影片公司1937年出品的悲劇文藝片《永
遠的微笑》（黑白，有聲，胡蝶、舒繡文、龔秋
霞、龔稼農、王獻齋主演，劉吶鷗編劇，吳村導
演）在金城大戲院起映。

　　　　△中國旅行劇團是日起至 23 日在卡爾登影戲院作
第四次話劇公演。（1 月 15 日日場爲《雷雨》，
夜場爲《梅蘿香》；1月16日日場爲《牛皮大王》，
夜場爲《茶花女》；1 月 17 日日、夜場均爲《雷
雨》；1 月 18 日日場爲《茶花女》，夜場爲《天
羅地網》；1 月 19 日日場爲《梅蘿香》，夜場爲
《復活》；1 月 20 日日、夜場均爲《雷雨》；1 月
21 日日場爲《天羅地網》，夜場爲《茶花女》；1
月 22 日及 23 日的日、夜場均爲《春風秋雨》）

1 月 21 日　美國米高梅影片公司 1936 年出品的《安若
泰山》（Tarzan Escapes；又譯《泰山出險》，黑白，
有聲，約翰韋斯摩勒〔Johnny Weissmuller〕、瑪
琳歐莎麗文〔Maureen O'Sullivan〕主演）在南京、
大上海兩大戲院同日起映。（其廣告詞謂「較《人
猿泰山》、《泰山情侶》更新奇偉大」）

1 月 23 日　火炬劇社公演，是日起在蓬萊大戲院演出劉

流導演的獨幕國防劇《走私》及凌鶴導演的三幕
國防劇《我們的故鄉》。(演至 1 月 25 日爲最後
一天)

1 月 24 日，業餘劇人協會在卡爾登影戲院舉行第三次話
劇公演。(1 月 24 日至 26 日的日、夜場，及 2
月 1 日的日場演出歐陽予倩編劇、宋之的導演的
《慾魔》；1 月 27 至 28 日的日、夜場及 2 月 1
日的夜場演出章泯導演的《大雷雨》；1 月 29 至
31 日的日、夜場演出沈西苓導演的《醉生夢死》)

2 月 2 日　是日至 2 月 5 日戲劇工作社(話劇團體，由
復旦劇社蛻變而成的)在卡爾登影戲院首次公
演，演出曹禺的《日出》(由歐陽予倩導演)。

　△申曲名家王筱新、施春軒、筱文濱、劉子雲、筱
月珍、王雅琴、姚素珍等 60 餘人，是日起在黃
金大戲院聯合演出。(2 月 2 日戲爲《碧玉簪》，
夜戲爲《前部楊乃武》；2 月 3 日日戲爲《前集
繡香囊》，夜戲爲《後部楊乃武》；2 月 4 日日戲
爲《後本繡香囊》，夜戲爲《上集落金扇》)

2 月 4 日　跑馬廳對面的《夜半歌聲》電影廣告，嚇死
一名十一歲的女孩邱金珠。(後來廣告牌被工部
局取締)

2 月 6 日　是日至 2 月 10 日中國旅行劇團在卡爾登影戲
院舉行第五次公演。(2 月 6 日演出《春風秋雨》；
2 月 7 日日場爲《雷雨》，夜場爲《春風秋雨》；

2 月 8、9、10 日的日場爲《春風秋雨》，夜場爲
《雷雨》）

2 月 10 日　明星影片公司 1937 年出品的社會諷刺片《壓
歲錢》（黑白，有聲，黎明暉、龔秋霞、龔稼農、
王獻齋、胡蓉蓉主演，洪深編劇，張石川導演）
在金城大戲院起映。

2 月 11 日　西席地密爾導演的美國西部片《亂世英傑》
（The Plainsman；黑白，有聲，賈萊古柏〔Gary
Cooper〕、琪恩亞瑟〔Jean Arthur〕主演，美國派
拉蒙影片公司 1936 年出品）在大光明大戲院起
映。

2 月 20 日　新華影業公司 1937 年出品的「中國第一部
驚心動魄恐怖巨片」（該片之廣告詞）《夜半歌
聲》（黑白，有聲，胡萍、金山、許曼麗、顧夢
鶴主演，馬徐維邦導演）在金城大戲院起映。

2 月 26 日　周揚、夏衍、歐陽予倩、袁牧之、蔡楚生等
121 位文藝工作者聯名發表了〈反對意國水兵暴
行宣言〉，強烈抗議意大利水兵搗毀放映蘇俄大
型紀錄片《阿比西尼亞》之上海大戲院的暴行。

3 月 13 日　業餘劇人協會第四次公演，是日起至 3 月 18
日在卡爾登影戲院演出話劇（日場均爲《大雷雨，
夜場均爲《慾魔》，由章泯導演）。

3 月 20 日　程硯秋、陳少霖等人自是日起在黃金大戲院
演出京劇（演至 4 月 11 日爲最後一天），是日戲

碼爲陳少霖、馬連昆之《打鼓罵曹》、程硯秋、
兪振飛之《玉堂春》。

3 月 25 日　美國米高梅影片公司 1936 年出品小仲馬名
著改編的文藝片《茶花女》（Camille；黑白，有
聲，葛蕾泰嘉寶〔Greta Garbo〕、羅勃泰勒〔Robert
Taylor〕主演，George Cukor 導演）在南京大戲
院起映。

3 月 26 日　上海話劇集團春季聯合公演在卡爾登影戲院
起演（3 月 26、27 日是由業餘劇人協會演出《大
雷雨》〔阿史托洛夫斯基原著，由章泯導演〕。3
月 28 日至 30 日是由中國旅行劇團演出《春風秋
雨》〔阿英編劇，唐槐秋導演〕。3 月 31 日至 4
月 3 日是由四十年代劇社演出《生死戀》〔S.毛
罕姆原著，方于譯，孫師毅改訂兼導演〕。4 月 4
日至 7 日是由光明劇社演出《求婚》〔沈西苓、
宋之的聯合導演〕、《結婚》〔果戈理原著，許幸
之改訂，孫師毅、尤競導演〕。4 月 8 日至 15 日
是由新南劇社演出《復活》〔托爾斯泰原著，田
漢改譯，應雲衛導演〕），參加演出的演員有金山、
唐槐秋、唐若青、舒繡文、趙丹、劉瓊、魏鶴齡、
尚冠武、胡萍、藍蘋等人。

4 月 15 日　明星影片公司 1937 年出品的左翼電影《十
字街頭》（黑白，有聲，趙丹、白楊、呂班主演，
沈西苓導演）在金城大戲院起映。

△根據莎士比亞原著改編的電影《鑄情》（Romeo and Juliet；黑白，有聲，瑙瑪希拉、李思廉霍華、約翰巴里摩主演，George Cukor 導演，美國米高梅影片公司 1936 年出品）在南京大戲院起映。

4 月 16 日　好萊塢大型歌舞團——影城歌舞團，是日起在卡爾登影戲院演出。

4 月 28 日　中國旅行劇團第六次公演，是日起至 5 月 19 日在卡爾登影戲院演出曹禺原著、歐陽予倩導演的《日出》（連演 22 天，打破話劇演出的紀錄。5 月 20 日至 6 月 3 日則演出阿英編劇、唐槐秋導演的《群鶯亂飛》）。

5 月 1 日　馬連良（京劇四大老生之一）、張君秋（四小名旦之首）是日起在黃金大戲院演出（演至 6 月 6 日為最後一天），是日的戲碼為《龍鳳呈祥》。

5　月　戲劇電影雜誌《新演劇》創刊。

6 月 4 日　業餘實驗劇團（係業餘劇人協會主持之職業劇團）在卡爾登影戲院演出莎士比亞原著、章泯導演的話劇《羅蜜歐與朱麗葉》（演至 6 月 16 日為最後一天）。

6 月 8 日　有冷氣設備，富麗堂皇的國泰舞廳（在虞洽卿路）開幕營業。

6 月 9 日　歐陽予倩、應雲衛等 370 餘位影劇工作者，聯名發表了〈對於《新土》在華公映的抗議〉一文，強烈抗議日、德兩國合作攝製以開拓侵占中

國東北爲題材的影片《新土》在華上映。

6 月 11 日　尚小雲（京戲四大名旦之一）、周嘯天等是
　　　　日起在黃金大戲院演出（演至 7 月 11 日爲最後
　　　　一天），是日戲碼爲《全部探母回令》。

　　△華安公司 1937 年攝製的悲壯、淒艷的京劇電影
　　（其廣告詞謂之爲「電影化的平劇」）《斬經堂》
　　（黑白，有聲，周信芳、袁美雲主演，周翼華導
　　演）在新光大戲院起映（除上海外，全國各埠十
　　大戲院均於同日起映）。轟動一時，連映 34 天之
　　久。

6 月 17 日　業餘實驗劇團在卡爾登影戲院演出宋之的編
　　　　劇、沈西苓導演的話劇《武則天》（連演 22 天，
　　　　7 月 8 日爲最後一天）。

　　△根據馬克吐溫原著改編的歷史宮闈片《乞丐皇
　　帝》（The Prince and the Pauper；黑白，有聲，埃
　　洛弗林〔Errol Flynn〕、毛克孿生子〔Mauch Twins〕
　　主演，William Keighley 導演，美國華納影片公
　　司 1937 年出品）在大光明大戲院起映。

　　△《半月戲劇》創刊號出版（係由梅花館主主編專
　　談京劇的刊物）。

6 月 19 日　《申報》之〈娛樂專刊・舞藝特輯〉創刊，
　　　　每週六刊出。

6 月 27 日　茅盾、周揚、夏衍、巴金等 140 餘位影劇工
　　　　作者，又聯名發表〈反對日本《新土》辱華片宣

言〉。（該影片旋即停映）

7月7日　日軍在河北省盧溝橋演習攻戰，藉口搜查失
蹤日兵，突攻宛平縣城，守軍吉星文團奮起抵抗，
是為「盧溝橋事變」或「七七事變」。（抗戰爆發）

7月8日　美國製片家 David O. Selznick　1936 年出品
的社會寫實歌舞片《星海浮沉錄》（A Star Is
Born；彩色，有聲，珍妮蓋諾、茀德立馬區主演，
William A. Wellman 導演，獲第十屆奧斯卡最佳
彩色片攝影金像獎）在南京大戲院起映。

7月9日　中國旅行劇團又在卡爾登影戲院演出話劇《日
出》（演至 7 月 15 日為最後一天）。

7月16日　業餘實驗劇團在卡爾登影戲院演出話劇《太
平天國》（陳白塵編劇，賀孟斧導演，演至 7 月
27 日為最後一天）。

7月24日　明星影片公司 1937 年出品的左翼電影《馬
路天使》（黑白，有聲，周璇、趙丹、魏鶴齡、
趙慧深主演，袁牧之編劇、導演）在金城大戲院
起映。（該片被譽為「中國影壇上開放的一朵奇
葩」）

7月31日　十四班申曲名家會串是日起在東南大戲院演
出，是日日戲為《前本半夜夫妻》，夜戲為《頭
部楊乃武》。（演至 8 月 4 日為最後一天，參加演
出的有丁婉娥、朱士林、筱月琴等十四班 50 餘
人）

8月1日　業餘實驗劇團又在卡爾登影戲院演出話劇《武則天》（演至 8 月 6 日爲最後一天。次日起接演應雲衛導演的《原野》。

8 月 7 日　由中國劇作者協會、上海劇團聯誼社、卡爾登影戲院主辦。上海文化界救亡協會爲後援，是日起在蓬萊大戲院演出「抗戰第一聲的悲壯事實」話劇《保衛盧溝橋》（演員有王爲一、趙丹、孫敏、王瑩等人，導演爲王爲一、沈西苓、史東山、袁牧之、金山、凌鶴、應雲衛、歐陽予倩、尤兢等人），全劇共分三幕，第一幕爲「暴風雨的前夜」，第二幕爲「盧溝橋是我們的墳墓」，第三幕爲「全民的抗戰」，一連演出一星期之久。

8 月 13 日　日軍進攻上海之閘北，「八・一三」淞滬會戰開始。（次日起《申報》的影劇等娛樂廣告一律停止刊登）

11 月 11 日　上海完全陷落（僅租界尚存），進入所謂「孤島」時期。

　　（資料來源：最主要是①十年間之《申報》本埠增刊所載。其他爲：②馬學新、曹均偉、薛理勇、胡小舒主編《上海文化源流辭典》，上海：上海社會科學院出版社，1992 年；及書後所附之〈上海文化源流大事記〉。③〈左翼電影運動大事記〉，載《當代電影》1993 年第 2 期。④〈上海市電影發行放映業要事錄〉，載上海市電影局史志辦公室出版發行《上海電影史料》第 5 輯，1994 年 12 月。⑤王瑞勇搜集整

理〈上海影院變遷錄〉，載《上海電影史料》第 5 輯，1994
年 12 月。⑥上海通社編《上海研究資料續集》，臺北：中國
出版社影印，1973 年。⑦吳貽弓主編、《上海電影志》編輯
委員會編《上海電影志》，上海：上海社會科學院出版社，1999
年。⑧ Leslie Halliwell, *Halliwell's Film Guide*（Second
Edition），New York：Harper and Row, 1979。⑨劉藝《奧斯
卡 50 年》，臺北：皇冠出版社，1978 年。⑩高梨痕〈談解放
前上海的話劇〉，《上海地方史資料㈤》，1981 年 1 月。⑪葛
一虹主編《中國話劇通史》，北京：文化藝術出版社，1997
年第二次印刷。⑫郭廷以編著《中華民國史事日誌》第 2、3
冊，臺北：中央研究院近代史研究所，1984 年。……等）

徵引書目

一、中文部分

㈠報紙、年鑑

《人民日報》海外版，1991 年 2 月 6 日。

上海市年鑑委員會編纂《上海市年鑑（民國 24 年）》，上海：上海市通志館，1935 年。

上海市通志館年鑑委員會編《上海市年鑑（民國 35 年）》，上海：編者印行，1946 年。

《申報年鑑（民國 22 年）》，上海：申報年鑑社，1933 年。

《申報》（影印本，上海：上海書店影印，1983 年 1 月印刷），1873 年 9 月 22 日；1913 年 3 月 30 日；1927 年 3 月～1937 年 8 月。

《北洋畫報》（天津）第 778 期，1932 年 5 月 14 日。

《良友畫報》（上海良友圖書印刷公司印行）第 99 期及 100 期，1934 年 12 月 1 日及 25 日。

周鈺宏編輯《上海年鑑（民國 36 年）》，上海：華東通訊社，1947 年。

《順天時報》（北京），1913 年 1 月 1 日。

《新聞報》（上海），1931 年 6 月 11 日。

《電影年鑑（民國 25 年）》，上海：1936 年。

㈡專書、資料集

上海市地方協會編輯《民國 22 年編上海市統計》，上海：
　　　編輯者印行，1933 年。

上海通社編《上海研究資料續編》，臺北：中國出版社影
　　　印，1973 年。

于醒民、唐繼無《上海：近代化的早產兒》，臺北：久大
　　　出版公司，1992 年。

王之平《聶耳：國歌作曲者》，上海：上海教育出版社，1999
　　　年。

王韜著、沈恆春、楊其明標點《瀛壖雜志》，上海：上海
　　　古籍出版社，1989 年。

毛家華編著《京劇二百年史話》上卷，臺北：行政院文化
　　　建設委員會，1995 年。

中國電影藝術中心、中國電影資料館編《外國電影藝術百
　　　年》，杭州：浙江攝影出版社，1996 年。

《中國電影大辭典》，上海：上海辭書出版社，1995 年。

《中國戲曲志・上海卷》編輯部編印《中國戲曲志・上海
　　　卷（未定稿）》，上海：1992 年。

日本文摘叢書部企劃製作《日本電影名片手冊》，臺北：
　　　故鄉出版社，1989 年。

史全生主編《中華民國文化史》中册，長春：吉林文史出
　　　版社，1990 年。

朱匯森監編《地方戲曲調查》，臺北：中國民俗學會，1983
　　　年。

任培仲、胡世均《程硯秋傳》，石家庄：河北教育出版社，

1996 年。

老沙《世界電影的裸變》，臺北：中國電影文學出版社，1962
　　年。

老沙《顧影餘談》，臺北：傳記文學出版社，1969 年。

江南、東平譯（Steven Scheuer 著）《好萊塢之星》，臺北：
　　奧斯卡出版社，1976 年。

安志強《張君秋傳》，石家庄：河北教育出版社，1996 年。

李幼新編著《名著名片》，臺北：志文出版社，1984 年再
　　版。

李恆基、王漢川、岳曉湄、田川流主編《中外影視名作辭
　　典》，北京：國際文化出版公司，1993 年。

李浮生《中華國劇史》，臺北：撰者自刊增訂本，1983 年。

李漢飛編《中國戲曲劇種手冊》，北京：中國戲劇出版社，
　　1987 年。

李歐梵著、毛尖譯《上海摩登：一種新都市文化在中國 1930
　　～1945》，香港：牛津大學出版社，2000 年。

杜雲之《中國的電影》，臺北：皇冠出版社，1978 年。

杜雲之《中國電影史》第 1 冊，臺北：臺灣商務印書館，
　　1972 年。

杜雲之《美國電影史》，臺北：文星書店，1967 年。

吳申元《上海最早的種種》，上海：華東師範大學出版社，
　　1989 年。

克里斯蒂・黑爾曼（Christian Hellmann）著、陳鈺鵬譯《世
　　界科幻電影史》，北京：中國電影出版社，1988 年。

林明敏、張澤綱、陳小雲《上海舊影：老戲班》，上海：
　　上海人民美術出版社，1999 年。

邱處機主編《摩登歲月》，上海：上海畫報出版社，1999
　　年。

明振江主編《世界百部戰爭影片》，北京：解放軍文藝出
　　版社，1995 年。

肯尼斯・麥高文（Kenneth MacGowan）著、曾西霸編譯《細
　　說電影》，臺北：志文出版社，1986 年。

哈公《電影藝術概論》，臺北：華欣文化事業中心，1974
　　年。

姜東、李超主編《奧斯卡大觀》，長春：吉林文史出版社，
　　1990 年。

馬少波等編著《中國京劇發展史㈠》，臺北：商鼎文化出
　　版社，1992 年。

馬森《西潮下的中國現代戲劇》，臺北：書林出版公司，1994
　　年。

馬學新、曹均偉、薛理勇、胡小舒主編《上海文化源流辭
　　典》，上海：上海社會科學院出版社，1992 年。

唐振常《近代上海繁華錄》，香港：商務印書館，1993 年。

徐城北《梅蘭芳與二十世紀》，北京：生活・讀書・新知
　　三聯書店，1990 年。

徐慕雲《中國戲劇史》，臺北：河洛圖書出版社翻印，1977
　　年。

陳正祥《上海》，香港中文大學研究院地理研究中心研究

報告第 38 號，1970 年。

陳定山《春申舊聞》，臺北：晨光月刊社，1954 年。

陳定山《春申舊聞（續集）》，臺北：晨光月刊社，1955 年。

陳衛平譯（Gerald Mast 著）《世界電影史》，臺北：中華民
　　國電影圖書館出版部，1985 年。

章君穀著、陸京士校訂《杜月笙傳》第 2 冊，臺北：傳記
　　文學出版社，1968 年。

章清《大上海──亭子間：一群文化人和他們的事業》，
　　上海：上海人民出版社，1991 年。

張仲禮主編《近代上海城市研究》，上海：上海人民出版
　　社，1990 年。

梁良《歐美電影指南 1000 部》，臺北：今日電影雜誌社，
　　1985 年。

曹俊麟《氍毹八十（曹俊麟戲劇生涯紀實）》，臺北：撰者
　　自刊，1997 年。

屠詩聘主編《上海市大觀》，上海：中國圖書編譯館，1948
　　年。

晨曦編著《奧斯卡獎 70 年》，北京：世界圖書出版公司北
　　京公司，1999 年。

黃仁編著《世界電影名導演集》，臺北：聯經出版事業公
　　司，1979 年。

普多夫金（V. I. Pudovkin）著、劉森堯譯《電影技巧與電
　　影表演》，臺北：書林出版公司，1980 年。

喬治‧薩杜爾（George Sadoul）著、徐昭、胡承偉譯《世

界電影史》，北京：中國電影出版社，1995 年。

曾西霸《走入電影天地》，臺北：志文出版社，1988 年。

焦雄屏輯《春蠶》，臺北：萬象圖書公司，1990 年。

焦雄屏《歌舞電影縱橫談》，臺北：遠流出版事業公司，1993
　　　年。

程季華主編《中國電影發展史（初稿）》第 1 卷，北京：
　　　中國電影出版社，1981 年。

葛一虹主編《中國話劇通史》，北京：文化藝術出版社，1997
　　　年第二次印刷。

葛元煦《上海繁昌記》，臺北：文海出版社影印，1988 年。

葛元煦著、鄭祖安標點《滬遊雜記》，上海：上海古籍出
　　　版社，1989 年。

鄒依仁《舊上海人口變遷的研究》，上海：上海人民出版
　　　社，1980 年。

嵊縣文化局越劇發展史編寫組編《早期越劇發展史》，杭
　　　州：浙江人民出版社，1983 年。

廖金鳳譯（Kristin Thompson & David Bordwell 著）《電影
　　　百年發展史：前半世紀》，臺北：美商麥格羅・希
　　　爾國際公司，1998 年。

齊如山《五十年來的國劇》，臺北：正中書局，1962 年。

劉易斯・雅各布斯（Lewis Jacobs）著、劉宗錕、王華、邢
　　　祖文、李雯譯《美國電影的興起》，北京：中國電
　　　影出版社，1991 年。

劉雅農《上海民俗閒話》，臺北：東方文化書局影印，1981

年。

劉藝《奧斯卡 50 年》，臺北：皇冠出版社，1978 年。

劉藝《電影藝術散論》，臺北：黎明文化事業公司，1972
年。

蔣中崎編著《甬劇發展史述》，杭州：浙江人民出版社，1991
年。

鄭雪來主編《世界電影鑒賞辭典》，福州：福建教育出版
社，1991 年。

盧大方《上海灘憶舊錄》，臺北：世界書局，1980 年。

賴伯疆、黃鏡明《粵劇史》，北京：中國戲劇出版社，1988
年。

顧正秋《休戀逝水──顧正秋回憶錄》，臺北：時報文化
出版公司，1997 年。

羅茲・墨菲（Rhoads Murphey）著、上海社會科學院歷史
研究所編譯《上海：現代中國的鑰匙》，上海：上
海人民出版社，1986 年。

羅珞珈譯（Katharine Hepburn 原著）《凱撒琳・赫本自傳》，
臺北：藝文印書館，1994 年。

羅新桂編譯《世界名片百選》，臺北：志文出版社，1979
年。

顧炳權《上海風俗古跡考》，上海：華東師範大學出版社，
1993 年。

㈢論文及專文

〈上海戲曲演出場所一覽表〉，載《中國戲曲志・上海卷

（未定稿）》，上海：1992 年。

〈上海戲劇團體反對羅克《不怕死》影片事件宣信〉，原
　　載《民國日報》1930 年 2 月 6 日；轉載於陳播主
　　編《中國左翼電影運動》，北京：中國電影出版社，
　　1993 年。

王長發、劉華〈梅蘭芳年表（未定稿）〉，中國梅蘭芳研究
　　學會、梅蘭芳紀念館編《梅蘭芳藝術評論集》，北
　　京：中國戲劇出版社，1990 年。

王家熙〈荀慧生早期在滬演劇活動史料（選）〉，《上海戲
　　曲史料薈萃》總第 5 期，1988 年 9 月。

王傳蕖〈蘇州昆劇傳習所始末〉，《上海文史資料選輯》第
　　61 輯，1989 年 9 月。

王漢川〈袁牧之對中國有聲電影藝術的貢獻〉，《電影藝術》
　　1985 年第 11 期。

〈中國左翼戲劇家聯盟最近行動綱領〉（原載《文學導報》
　　第 1 卷第 6、7 期合刊，1931 年 10 月 23 日），收
　　入《中國左翼電影運動》，北京：中國電影出版社，
　　1993 年。

少舟〈蔡楚生電影藝術成就初探〉，《電影藝術》1988 年第
　　7 期。

〈左翼電影運動大事記〉，《當代電影》1993 年第 2 期。

平襟亞〈上海昆曲集社源流簡史〉，上海市文史館、上海
　　市人民政府參事室文史資料工作委員會編《上海地
　　方史資料㈤》，上海社會科學院出版社，1986 年 1

月。

朱建明〈崑劇〉，王秋桂主編《中國地方戲曲叢談》，新竹：
　　清華大學人文社會學院思想文化研究室，1995 年。

朱家訓〈滑稽女傑田麗麗〉，《上海文史資料選輯》第 62
　　輯，上海人民出版社，1989 年 12 月。

伊明〈繼承發揚中國電影評論的優良傳統〉，《電影藝術》
　　1987 年第 9 期。

江天〈卓別林與《城市之光》〉，原載《中華日報》，1932
　　年 10 月 26 日；轉載於陳播主編《中國左翼電影運
　　動》，北京：中國電影出版社，1993 年。

回達強〈"四大名旦"和 20 世紀前期的上海〉，《上海師
　　範大學學報》2001 年第 1 期（第 30 卷第 1 期）。

李少白〈簡論中國 30 年代"電影文化運動"的興起〉，《當
　　代電影》1994 年第 3 期。

李茂新、繆依杭〈滑稽四傑〉，《文化與生活》1982 年第 3
　　期。

李晉生〈論鄭正秋（下）〉，《電影藝術》1989 年第 2 期。

李微、白岩〈甬劇今昔〉，《浙江文史資料選輯》第 25 輯，
　　1983 年 8 月。

沈西苓〈怎樣看電影〉，《大眾生活》第 1 卷第 4 期，1935
　　年 12 月。

沈芸編〈夏衍年表（1900～1995）〉，《電影藝術》1995 年
　　第 3 期。

沈鴻鑫〈都市戲曲吳越文化──漫談滬劇〉，《戲曲藝術》

1998 年第 2 期。

何叫天口述、瑋敏、朱鰻記錄整理〈淮劇在上海〉，《上海戲曲史料薈萃》總第 1 期，1986 年 3 月。

何時希〈梨園舊聞〉，北京市政協文史資料委員會編《京劇談往錄三編》，北京：北京出版社，1990 年。

何時希〈經劫不磨幽蘭迸發的昆曲〉，《上海文史資料選輯》第 61 輯，1989 年 9 月。

何家槐〈關於「羅蜜歐與朱麗葉」〉，《申報》，1937 年 6 月 4 日，本埠增刊㈤。

余紀〈有關萌芽期中國電影的幾個問題〉，《電影藝術》1998 年第 4 期。

余從〈戲曲改良〉，收入氏著《戲曲聲腔劇種研究》，北京：人民音樂出版社，1990 年。

吳雪晴〈《定軍山》──中國電影的奠基作〉，《南京史志》1996 年第 1 期。

汪朝光〈民國年間美國電影在華市場研究〉，《電影藝術》1998 年第 1 期。

汪朝光〈泛政治化的觀照──中國影評中的美國電影（1895～1941）〉，《美國研究》1996 年第 2 期。

宋鑽友〈粵劇在舊上海的演出〉，《史林》1994 年第 1 期。

忻平〈近代上海變異民俗文化初探〉，《華東師範大學學報》1993 年第 2 期。

周至柔〈十年來的中國航空建設〉，中國文化建設協會編集《十年來之中國》，上海：編集者印行，1937 年。

周良材〈百年滬劇話滄桑〉,《上海文史資料選輯》第 62
　　輯,1989 年 12 月。

周政保、張東〈戰爭片與中國抗戰題材故事片〉,《文藝研
　　究》1995 年第 5 期。

周斌、姚國華〈中國電影的第一次飛躍——論左翼電影運
　　動的生發和貢獻〉,《當代電影》1993 年第 2 期。

周錫泉原稿、唐眞、沈群白整理重寫〈機關布景大王周筱
　　卿和更新舞臺的《西遊記》〉,《上海戲曲史料薈萃》
　　總第 3 期,1987 年 4 月。

周鐵東〈百年盛筵・百道佳肴——美國電影學院評選出「百
　　年百片」〉,《電影藝術》1998 年第 5 期。

林道源〈上海職業話劇的起源〉,《上海地方史資料(五)》,1986
　　年 1 月。

忠〈再談「大飯店」〉,《申報》,1933 年 2 月 5 日,本埠增
　　刊(五)。

亞夫〈評「亂世春秋」〉,《申報》,1933 年 9 月 21 日,本
　　埠增刊(五)。

茅盾〈文學與政治的交錯——回憶錄(六)〉,《新文學史料》
　　1980 年第 1 期。

洪深〈《大飯店》評〉,原載《晨報》,1932 年 2 月 3 日,〈每
　　日電影〉;轉載於陳播主編《中國左翼電影運動》,
　　北京:中國電影出版社,1993 年。

姜椿芳〈蘇聯電影在中國〉,《電影藝術》1959 年第 5 期。

則人〈《亞洲風雲》評〉,原載《晨報》,1933 年 4 月 8 日,

〈每日電影〉，轉載於陳播主編《中國左翼電影運動》，北京：中國電影出版社，1993 年。

佳明〈從小婢女到一代藝人——阮玲玉的生活和藝術〉，《電影藝術》1985 年第 3 期。

胡克〈三十年代中國電影社會理論〉，《電影藝術》1996 年第 2 期。

施正泉〈連臺本戲在上海〉，《上海文史資料選輯》第 61 輯，1989 年 9 月。

姚蔭梅〈弦邊瑣憶〉，《上海文史資料選輯》第 61 輯，1989 年 9 月。

范紹增口述、沈醉整理〈關于杜月笙〉，《上海文史資料選輯・第 54 輯：舊上海的幫會》，上海：上海人民出版社，1986 年 8 月。

俞虹〈黑暗的一頁——日本軍國主義時期的侵華題材影片〉，《電影藝術》1995 年第 4 期。

俞振飛〈一生愛好是崑曲〉，《上海文史資料選輯》第 61 輯，1989 年 9 月。

封敏、陳家璧〈沈西苓〉，中國電影家協會電影史研究部編纂《中國電影家列傳》第 1 集，北京：中國電影出版社，1982 年。

高小健〈三十年代中國電影編作型態分析（上）〉，《電影藝術》1997 年第 3 期。

高義龍〈越劇也是上海的地方戲〉，《上海戲劇》1990 年第 5 期。

高義龍〈越劇史話〉，朱玉芬、史紀南主編《漫話越劇》，
　　　北京：中國廣播電視出版社，1985 年。

高義龍〈越劇史摭拾〉，《上海戲曲史料薈萃》總第 1 期，
　　　1986 年 3 月。

高梨痕〈談解放前上海的話劇〉，《上海地方史資料㈤》，1986
　　　年 1 月。

馬卡佛萊（Donald W. McCaffrey）〈默片時代的四大喜劇名
　　　星〉，收入史得普爾斯（Donald E. Staples）編輯、
　　　王曉祥譯《美國電影論壇》，臺北：新亞出版社，1975
　　　年。

馬建英〈京劇最早的外國題材〉，原載《美報》第 423 期；
　　　轉載於《人民日報》海外版，1991 年 2 月 6 日。

馬彥祥〈清末之上海戲劇〉，《東方雜誌》第 33 卷第 7 號，
　　　1936 年 4 月。

孫善康〈三十年代的滑稽戲演員〉，《上海戲曲史料薈萃》
　　　總第 1 期，1986 年 3 月。

孫瑜〈回憶聯華影片公司片段〉，《文史資料選輯（上海）》
　　　第 27 輯，1979 年 10 月。

孫瑜〈回憶"五四"運動影響下的三十年代電影〉，《電影
　　　藝術》1979 年第 3 期。

倪文尖〈論"海派"話語及其對於上海的理解〉，《華東師
　　　範大學學報》1999 年第 6 期。

徐宏圖〈越劇〉，王秋桂主編《中國地方戲曲叢談》，新竹：
　　　清華大學人文社會學院思想文化史研究室，1995

　　　年。

祝均宙〈上海戲曲小報出版述略〉，上海地方志辦公室編
　　　《上海研究論叢》第 2 輯，上海社會科學院出版社，
　　　1989 年 2 月。

柴量洲〈從灘簧、古曲、文戲到錫劇〉，《上海文史資料選
　　　輯》第 62 輯，1989 年 12 月。

袁國興編〈早期中國話劇大事年表〉，附錄於氏著《中國
　　　話劇的孕育與生成》（按：原係作者 1991 年之華東
　　　師範大學博士論文），臺北：文津出版社，1993 年。

夏鎮華〈書壇點將錄〉，《上海文史資料選輯》第 61 輯，1989
　　　年 9 月。

烏爾蘇拉‧魏德撰、單萬里、李宏斌譯〈奧地利和中國電
　　　影中的女性形象刻畫——從開端至 60 年代〉，中國
　　　電影資料館編印《亞洲影片收藏研討會論文集》，
　　　北京：1996 年 10 月。

笑嘻嘻〈漫談獨腳戲及其發展〉，《上海文史資料選輯》第
　　　62 輯，1989 年 12 月。

偶然〈由文學到影劇《小婦人》之新成功—文學電影上的
　　　一個新階段〉，原載《大晚報》，1934 年 4 月 11 日，
　　　〈火炬〉；轉載於陳播主編《中國左翼電影運動》，
　　　北京：1993 年。

陳文斌〈太平天國運動與近代上海第一次移民潮〉，《學術
　　　月刊》1998 年第 8 期。

陳元麟〈上海早期的越劇〉，《上海文史資料選輯》第 62

輯，1989 年 12 月。

陳美英〈拓荒者——記洪深的一生〉，《中國話劇藝術家傳》
　　第 1 輯，北京：文化藝術出版社，1984 年。

陳建新〈論魯迅對海派文化的批判〉，《中國現代文學研究
　　叢刊》1997 年第 2 期。

陳義敏〈京劇改良家汪笑儂〉，《戲曲研究》第 15 輯，1985
　　年 9 月。

陳潔〈滬劇表演虛實談〉，《上海藝術家》1992 年第 4 期。

張幼梅〈中西戲劇最初碰撞的產物——戲曲改良運動〉，《中
　　國藝術學院研究生部學刊》1991 年第 2 期。

張仲禮〈略論近代上海經濟中心地位的形成〉，《上海社會
　　科學院學術季刊》1993 年第 3 期。

張東鋼〈左翼電影作品對人性“負面”的把握〉，《北京電
　　影學院學報》1993 年第 2 期。

張展業〈杜祠落成慶典大匯演述略〉，《上海戲曲史料薈萃》
　　總第 5 期，1988 年 9 月。

張德亮、李叔良〈粵劇在滬演出概述〉，《上海戲曲史料薈
　　萃》總第 1 期，1986 年 3 月。

張澤綱〈《二十世紀大舞臺》創刊始末〉，《上海戲曲史料
　　薈萃》總第 3 期，1987 年 4 月。

陶雄〈南派京劇掠影〉，《戲曲研究》第 17 輯，1985 年 12
　　月。

郭緒印〈國民黨統治時期的上海幫會勢力〉，《民國檔案》
　　1989 年第 3 期。

許敏〈新劇：近代上海一種流行藝術的興衰〉，《史林》1990
　　　年第 3 期。

曹大慶、嚴偉〈揚劇在上海〉，《上海文史資料選輯》第 62
　　　輯，1989 年 12 月。

連波〈越劇音樂發展簡述〉，《上海戲曲史料薈萃》總第 3
　　　期，1987 年 4 月。

彭小妍〈「新女性」與上海都市文化——新感覺派研究〉，
　　　《中國文哲研究集刊》第 10 期，1997 年 3 月。

彭本樂〈論上海書場文化的發展和提高〉，《戲劇藝術》1994
　　　年第 2 期。

黃子布〈《亂世春秋》我觀〉，原載《晨報》，1933 年 9 月
　　　22 日，〈每日電影〉；轉載於陳播主編《中國左翼
　　　電影運動》，北京：中國電影出版社，1993 年。

黃嘉謨〈中國歌舞劇的前途〉，《良友畫報》第 99 期，1934
　　　年 12 月 1 日。

黃樂琴〈魯迅論海派〉，《上海大學學報》1993 年第 3 期。

程季華、少舟〈抗日戰爭與中國電影〉，《電影藝術》1995
　　　年第 4 期。

陽翰笙〈左翼電影運動的若干歷史經驗〉，陳播主編《中
　　　國左翼電影運動》，北京：中國電影出版社，1993
　　　年。

舒湮〈記上海《晨報》"每日電影"〉，《中國左翼電影運
　　　動》，北京，1993 年。

單萬里〈銀幕上下的"新女性"〉，《亞洲影片收藏研討會

論文集》，北京，1996 年 10 月。

景志剛〈從"我"到"我們"——論二十年代話劇到左翼話劇的形象轉變〉，《中國話劇研究》第 5 期，北京：文化藝術出版社，1992 年 8 月。

馮皓、吳敏〈舊上海無線廣播電臺漫話〉，《上海地方史資料㈤》，1986 年 1 月。

楊邨人〈上海劇壇史料上篇〉，《現代》第 4 卷第 1 期，1933 年 11 月 1 日。

楊常德〈談南派，話海派〉，《上海文史資料選輯》第 61 輯，1989 年 9 月。

楊義〈京派和海派的文化因緣及其審美形態〉，《中國文哲研究通訊》第 4 卷第 4 期，1994 年 12 月。

葛蔭梧〈滬劇的起源〉，《上海地方史資料㈤》，1986 年 1 月。

鄒振環〈清末的國際移民及其在近代上海文化建構中的作用〉，《復旦學報》1997 年第 3 期。

葉子銘〈《春蠶》小識——關於題材來源與藝術構思問題〉，《中國現代文學研究叢刊》1980 年第 1 輯。

賈磊磊〈中國武俠電影：源流論〉，《電影藝術》1993 年第 3 期。

靳鳳蘭〈左翼電影的藝術創新〉，《北京電影學院學報》1988 年第 1 期。

裘文彬〈汪笑儂劇目和表演的藝術風格。，《上海戲曲史料薈萃》總第 5 期，1988 年 9 月。

黑金〈《西線無戰事》在目前世界和中國的意義〉，原載《中華日報》，1932 年 11 月 1 日，轉載於陳播主編《中國左翼電影運動》，北京：中國電影出版社，1993年。

筱文艷〈淮劇在上海的落戶與發展〉，《上海文史資料選輯》第 62 輯，1989 年 12 月。

會林、紹武〈夏衍和他的話劇〉，《中國話劇藝術家傳》第 1 輯，1984 年。

蜀雲〈看上海血戰史後〉，《北洋畫報》第 778 期，1932 年 5 月 14 日。

熊月之〈略論晚清上海新型文化人的產生與匯聚〉，《近代史研究》1997 年第 4 期。

熊月之〈論上海租界的雙重影響〉，《史林》1987 年第 3 期。

趙丹〈《十字街頭》和《馬路天使》〉，《電影藝術》1979 年第 6 期。

廖燦輝〈試論平（京）劇檢場之存廢〉，《復興劇藝學刊》第 25 期，1998 年 10 月。

鄧燁〈偉大的"神女"〉，《亞洲影片收藏研討會論文集》，北京，1996 年 10 月。

鄧興器〈田漢戲劇活動與創作年譜（1922～1937）〉，《戲曲研究》第 5 輯，1982 年 4 月。

劉詩兵〈左翼電影運動對我國電影表演觀念的推進〉，《北京電影學院學報》1993 年第 2 期。

鄭傳鑒〈前半生的藝術道路〉，《上海文史資料選輯》第 61

輯，1989 年 9 月。

鄭曉滄〈看了小婦人試片以後〉，《申報》，1934 年 4 月 11 日，本埠增刊㈤。

蔣信恆〈上海觀影指南〉（原載《影戲生活》第 1 卷 51、52 期，1932 年），收入中國電影文獻資料叢書編委會編《中國無聲電影》，北京：中國電影出版社，1996 年。

魯思〈影評憶舊〉，收入陳播主編《中國左翼電影運動》，北京：中國電影出版社，1993 年。

樊衛國〈晚清滬地移民社會與海派文化的發軔〉，《上海社會科學院學術季刊》1992 年第 4 期。

歐陽予倩〈談文明戲〉，收入中國現代文學館編《歐陽予倩代表作》，北京：華夏出版社，1999 年。

摩爾〈「金剛」評〉，《申報》，1933 年 10 月 16 日，本埠增刊㈤。

錢惠榮〈上海──錫劇的發祥地〉，《上海戲曲史料薈萃》總第 3 期，1987 年 4 月。

盧粹持〈有關中國左翼電影運動的組織史資料〉，《中國左翼電影運動》，北京，1993 年。

蔡楚生〈三八節中憶《新女性》〉，《電影藝術》1960 年第 3 期。

蔡繼福〈寧波幫與上海工商業〉，《上海大學學報》1994 年第 3 期。

鍾大豐〈作為藝術運動的三十年代電影（下）〉，《北京電

影學院學報》1994 年第 1 期。

韓希白〈南派京劇形成發展的歷史變因〉,《藝術百家》1989
　　年第 1 期。

韓希白〈京劇與上海幫會〉,《中華戲曲》第 14 輯,太原:
　　山西古籍出版社,1993 年 8 月。

謝俊美〈上海歷史上人口的變遷〉,《社會科學(上海)》1980
　　年第 3 期。

魏紹昌〈越劇在上海的興起和演變〉,《上海文史資料選輯》
　　第 62 輯,1989 年 12 月。

藍凡〈上海早期劇場的產生與發展〉,《上海大學學報》1985
　　年第 3 期。

警吾〈談「大飯店」〉,《申報》,1933 年 2 月 4 日,本埠增
　　刊㈤。

羅平、巽之、凌鶴〈「小婦人」評〉,《申報》,1934 年 4 月
　　12 日,本埠增刊㈤。

羅亮生著、李名正整理〈戲曲唱片史話〉,《上海歲曲史料
　　薈萃》總第 1 期,1983 年 3 月。

羅亮生著、李名正整理〈譯鑫培六到上海〉,《上海戲曲史
　　料薈萃》總第 1 期。1983 年 3 月。

羅澍偉〈近代天津上海兩城市發展之比較〉,《檔案與歷史》
　　1987 年第 1 期。

羅藝軍〈三十年代電影的民族風格〉,《電影藝術》1984 年
　　第 8 期。

離離(王塵無)〈上海電影刊物的檢討〉,《中國左翼電影

運動》，北京：中國電影出版社，1993 年。

嚴慶基〈六十年來的南崑〉，《文史資料選輯（上海）》1982
　　　年第 1 輯。

聽花散人〈演劇上之北京及上海〉，《順天時報》1913 年 1
　　　月 1 日。

二、日文部分

大野美穗子〈上海における戲園の形成と發展〉，《お茶の
　　　水史學》第 26、27 號，1983 年 9 月。

白水紀子〈中國左翼戲劇家連盟下における活報劇と藍衫
　　　劇團〉，《東洋文化》第 74 號，1994 年 3 月。

平林宣和〈上海と「看戲」——京劇近代化の一側面〉，《早
　　　稻田大學文科研究所紀要》別冊第 21 集（文學藝
　　　術學編），1995 年 2 月。

弁納才一〈災害から見た近代中國の農業構造の特質にい
　　　て——1934 年における華中東部大干害を例とし
　　　て〉，《近代中國研究彙報》第 19 號，1997 年 3 月。

吉岡重三郎《映畫》，東京：ダイセモンド社，1941 年。

榎本泰子〈義勇軍進行曲の未來——中國國歌に關する一
　　　考察〉，《中國—社會と文化》第 14 號，1999 年 6
　　　月。

三、英文部分

Chou, Katherine Huiling, "Reppresenting New Woman:

Actresses and the Xin Nuxing Movement in Chinese Spoken Drama and Films, 1918 ～ 1949," Ph. D dissertation, New York University, 1996.

Halliwell, Leslie, *Halliwell's Film Guide* (Second Edition), New York: Harper and Row, 1979.

Harris, Kristine, "The New Woman: Image, Subject, and Dissent in 1930s Shanghai Film Culture," *Republican China*, Vol. 20, Issue 2 (April 1995).

Shen, Nai—huei, "Women in Chinese Cinema of the 1930s: A Critical Appraisal," *International Journal of Humanities*（國際人文年刊）, No. 3 (June 1994).

Wright, Tim, "Shanghai Imperialists Versus Rickshaw Racketeers: The Defeat of the 1934 Rickshaw Reforms," *Modern China*, Vol. 17, No. 1 (January 1991).

索　引

五　　劃

八　　劃

十 一 劃

十 二 劃

國家圖書館出版品預行編目資料

抗戰前十年間的上海娛樂社會（1927～1937）：

以影劇為中心的探索

/ 胡平生著. ── 初版.

── 臺北市：臺灣學生，2002 [民91]

面；公分

參考書目：面

含索引

ISBN 957-15-1117-X (平裝)

1. 電影 – 中國 – 民國 1-38 年（1912-1949）

2. 戲劇 – 中國 – 民國 1-38 年（1912-1949）

987.092 91002548

抗戰前十年間的上海娛樂社會(1927~1937)

──以影劇為中心的探索 （全一冊）

著　作　者：胡　　　平　　　生
出　版　者：臺　灣　學　生　書　局
發　行　人：孫　　　善　　　治
發　行　所：臺　灣　學　生　書　局
臺北市和平東路一段一九八號
郵 政 劃 撥 帳 號：00024668
電　話：(02) 2 3 6 3 4 1 5 6
傳　真：(02) 2 3 6 3 6 3 3 4
E-mail：student.book@msa.hinet.net
http://studentbook.web66.com.tw

本書局登
記證字號 ：行政院新聞局局版北市業字第玖捌壹號

印　刷　所：宏　輝　彩　色　印　刷　公　司
中和市永和路三六三巷四二號
電話：(02) 2 2 2 6 8 8 5 3

定價：平裝新臺幣四○○元

西 元 二 ○ ○ 二 年 二 月 初 版

98701　　　有著作權·侵害必究

ISBN 957-15-1117-X （平裝）